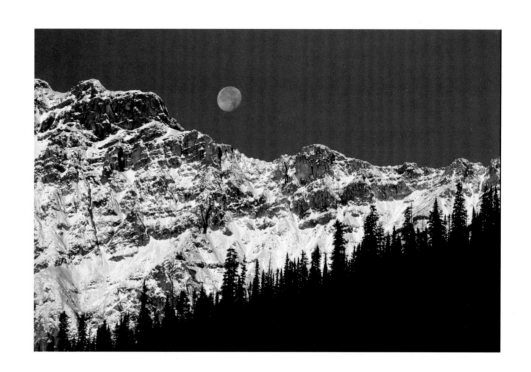

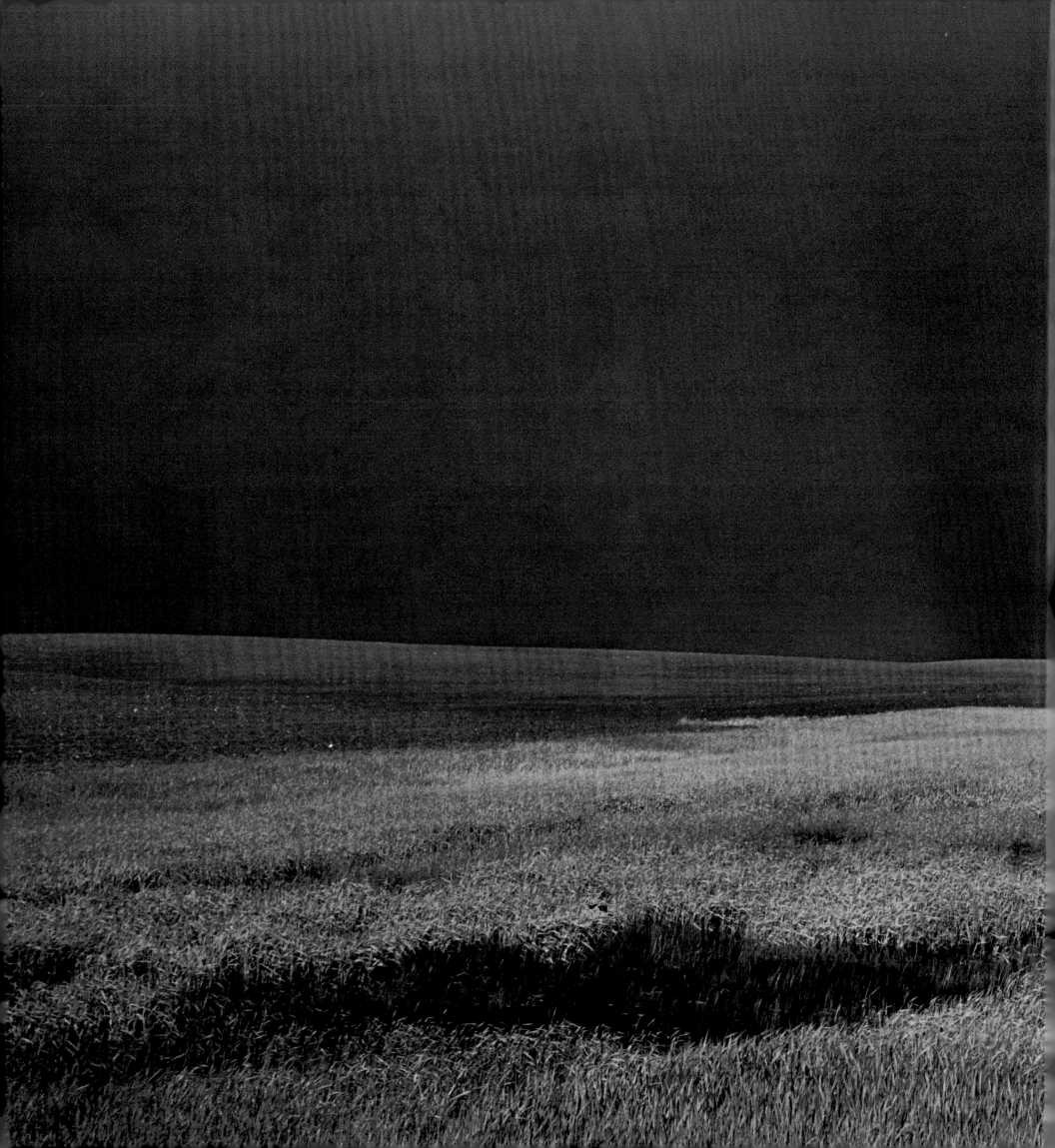

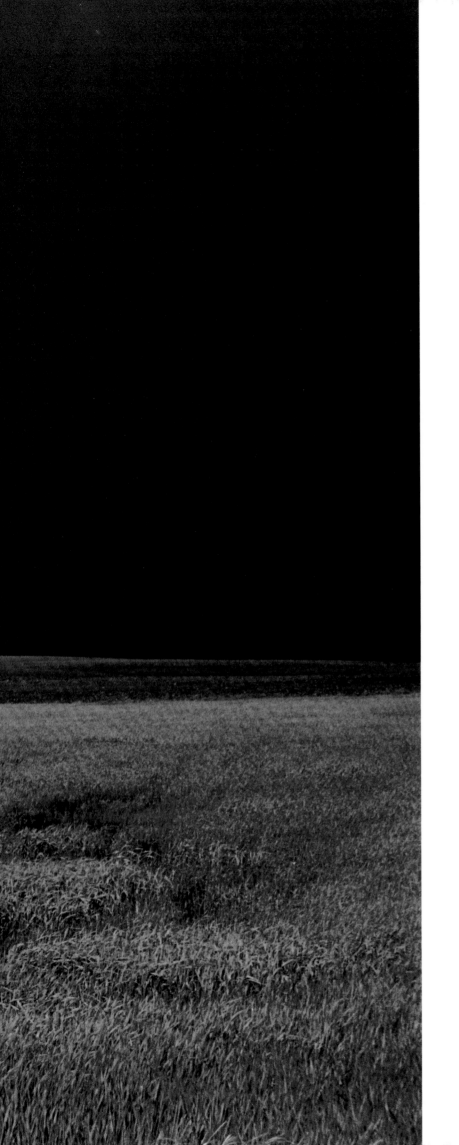

GRAND LANDSCAPES
OF CANADA

LES GRANDS PAYSAGES
DU CANADA

J.A. KRAULIS

FIREFLY BOOKS

A FIREFLY BOOK

Published by/Publié par Firefly Books Ltd. 2005

Copyright © 2005 J.A. Kraulis

First Printing/Première impression 2005

Published in the United States by/Publié aux États-Unis par :
Firefly Books (U.S.) Inc.
P.O. Box 1338, Ellicott Station, Buffalo, New York 14205

Published in Canada by/Publié au Canada par :
Firefly Books Ltd.
66 Leek Crescent, Richmond Hill, Ontario L4B 1H1

French translation by/traduction française réalisée par : Kay Bourlier et Linda Hilpold
Design by/Conception graphique de : Linda Gustafson/Counterpunch

The publisher gratefully acknowledges the financial support for our publishing program by the Canada Council for the Arts, the Ontario Arts Council and the Government of Canada through the Book Publishing Industry Development Program.

L'éditeur reconnaît avec gratitude le soutien financier de son programme d'édition du Conseil des Arts du Canada, du Conseil des arts de l'Ontario et du Gouvernement du Canada par l'intermédiaire du Programme d'aide au développement de l'industrie de l'édition.

Printed and bound in Canada by/Imprimé et relié au Canada par :
Friesens, Altona Manitoba.

Library and Archives Canada Cataloguing in Publication

Kraulis, J. A., 1949-
Grand landscapes of Canada = Les grands paysages du Canada / J.A. Kraulis.
Text in English and French.
ISBN 1-55407-036-8
 1. Landscape—Canada—Pictorial works. 2. Canada—Pictorial works.
I. Title. II. Title: Grands paysages du Canada.

FC59.K733 2005 917.1'0022'2 C2005-901183-1E

Catalogage avant publication de Bibliothèque et Archives Canada

Kraulis, J. A., 1949-
Grand landscapes of Canada = Les grands paysages du Canada / J.A. Kraulis.
Texte en anglais et en français.
ISBN 1-55407-036-8
 1. Paysage—Canada—Ouvrages illustrés. 2. Canada—Ouvrages illustrés.
I. Titre. II. Titre: Grands paysages du Canada.

FC59.K733 2005 917.1'0022'2 C2005-901183-1F

Publisher Cataloging-in-Publication Data (U.S.)

Kraulis, J.A., 1949-
Grand landscapes of Canada = Les grands paysages du Canada / J. A. Kraulis.
[208] p. ; col. ill. : cm.
Includes index. In English and French.
Summary : A photographic record of the diversity of the Canadian landscape.
ISBN: 1-55407-036-8
1. Canada – Pictorial works. 2. Landscape – Canada – Pictorial works. I. Title: Les grands paysages du Canada. II. Title.

917.1/0022/2 dc22 F1017.C35K73 2005

Half Title: Moonset at sunrise, above Egypt Lakes, Banff National Park, Alberta.
Demi-page de titre : Coucher de lune au lever du soleil, au-dessus des lacs Egypt, parc national Banff, Alberta.
Title Page: Storm sky over a fallow field, east of Assiniboia, Saskatchewan.
Page de titre : Ciel orageux sur champ en jachère, à l'est d'Assiniboia, Saskatchewan.

Dedication: Cabot Beach Provincial Park, Prince Edward Island.
Dédicace : Parc provincial de la plage Cabot, Île-du-Prince-Édouard.

To Mel Hurtig, friend, mentor, inspiration, great Canadian.
And to all who love Canada

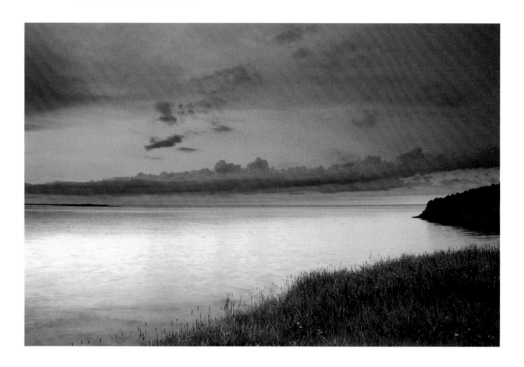

À Mel Hurtig, ami, mentor, inspiration, Canadien éminent.
Et à tous ceux qui aiment le Canada

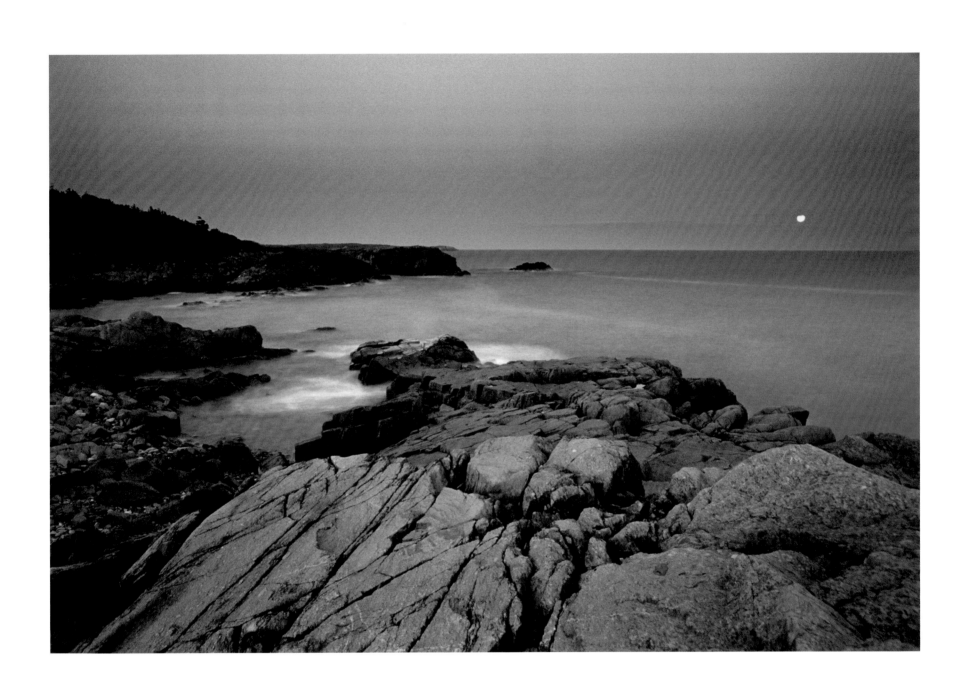

Acknowledgements/Remerciements

My thanks to all who are responsible for the creation of this book must begin with publisher Lionel Koffler, whose idea it was and whose support for it has everything to do with the final result. Similarly, I owe gratitude to others at Firefly Books, including Michael Worek, Jennifer Pinfold, Brad Wilson and Kim Sullivan, as well as to Linda Hilpold and Kay Bourlier for the French translation.

Whereas the photographs herein can be regarded as composition, the design and layout is by analogy the performance. Thus this book is in fact the fine work of designer Linda Gustafson and of her assistant Peter Ross, as much as it is mine.

I have always felt that with aerial photography, the person handling the plane deserves more credit and certainly has a greater responsibility than does the person handling the camera. For the photo on page 96, credit is due to the late Philip Upton; for pages 34, 84, 85, 95, 107, 128, 130, 132, 133, 134, 179, 186, 187, 196, 197, 198, 200, 201, 206, 207, 208, 209, to Bo Curtis; and for pages 131, 199 and 214 to Judith Currelly.

Without the company Masterfile, I might not have a career in photography and my photos would not exist. My gratitude to Steve Pigeon, Susan Morissette, Linda Crawford, Allyson Scott and about a hundred others at Masterfile that could be listed remains, as always, huge.

I would not have embarked on many of the journeys during which the photos were taken without friends to accompany me, and I am grateful to them all. But with regards to trips taken specifically for this book, I owe a very special thanks to my sister, Ilze, to Dale Wilson, and to Andra Leimanis.

For reasons related to much of the above, and for other reasons hard to define but easy to understand, I must express my greatest thanks to my wife, Linda, and to our children, Anna and Theo.

En remerciant tous ceux qui ont contribué à la création de ce livre, je voudrais reconnaître en tout premier lieu le rôle joué par l'éditeur Lionel Koffler qui en a eu l'idée et dont le soutien a profondément influencé le produit final. De même, j'aimerais remercier d'autres collaborateurs de Firefly Books, y compris Michael Worek, Jennifer Pinfold, Brad Wilson et Kim Sullivan, ainsi que Linda Hilpold et Kay Bourlier qui ont réalisé la traduction française.

Si l'on considère les photographies ci-incluses comme la composition du livre, la conception et la mise en page en constituent, par analogie, la performance. Par conséquent, il faut dire que ce livre reflète autant l'excellent travail de la dessinatrice Linda Gustafson et de son adjoint Peter Ross que le mien.

Je suis convaincu depuis toujours que, dans le domaine de la photographie aérienne, la personne qui pilote l'avion mérite plus de reconnaissance et assume certainement plus de responsabilité que la personne qui manipule l'appareil de photo. J'aimerais, donc, reconnaître la contribution de feu Philip Upton pour la photo qui se trouve à la page 96, de Bo Curtis pour les photos présentées aux pages 34, 84, 85, 95, 107, 128, 130, 132, 133, 134, 179, 186, 187, 196, 197, 198, 200, 201, 206, 207, 208, 209 et de Judith Currelly pour celles exposées aux pages 131, 199 et 214.

Sans la société Masterfile, je n'aurais peut-être pas de carrière comme photographe et mes photos n'existeraient pas. Je voudrais exprimer toute ma gratitude à Steve Pigeon, à Susan Morissette, à Linda Crawford, à Allyson Scott et à environ une centaine d'autres collègues de Masterfile que je ne peux pas mentionner individuellement ici.

Je n'aurais jamais entrepris beaucoup des voyages pendant lesquels j'ai pris ces photos si je n'avais été accompagné d'amis et je leur suis reconnaissant à tous. Mais en ce qui concerne les voyages faits exprès pour ce livre, je dois remercier tout particulièrement ma sœur, Ilze, Dale Wilson et Andra Leimanis.

Pour des raisons reliées à beaucoup de ce qui précède, et pour d'autres qui sont difficiles à définir mais faciles à comprendre, je tiens à exprimer ma gratitude la plus profonde à ma femme, Linda, et à nos enfants, Anna et Théo.

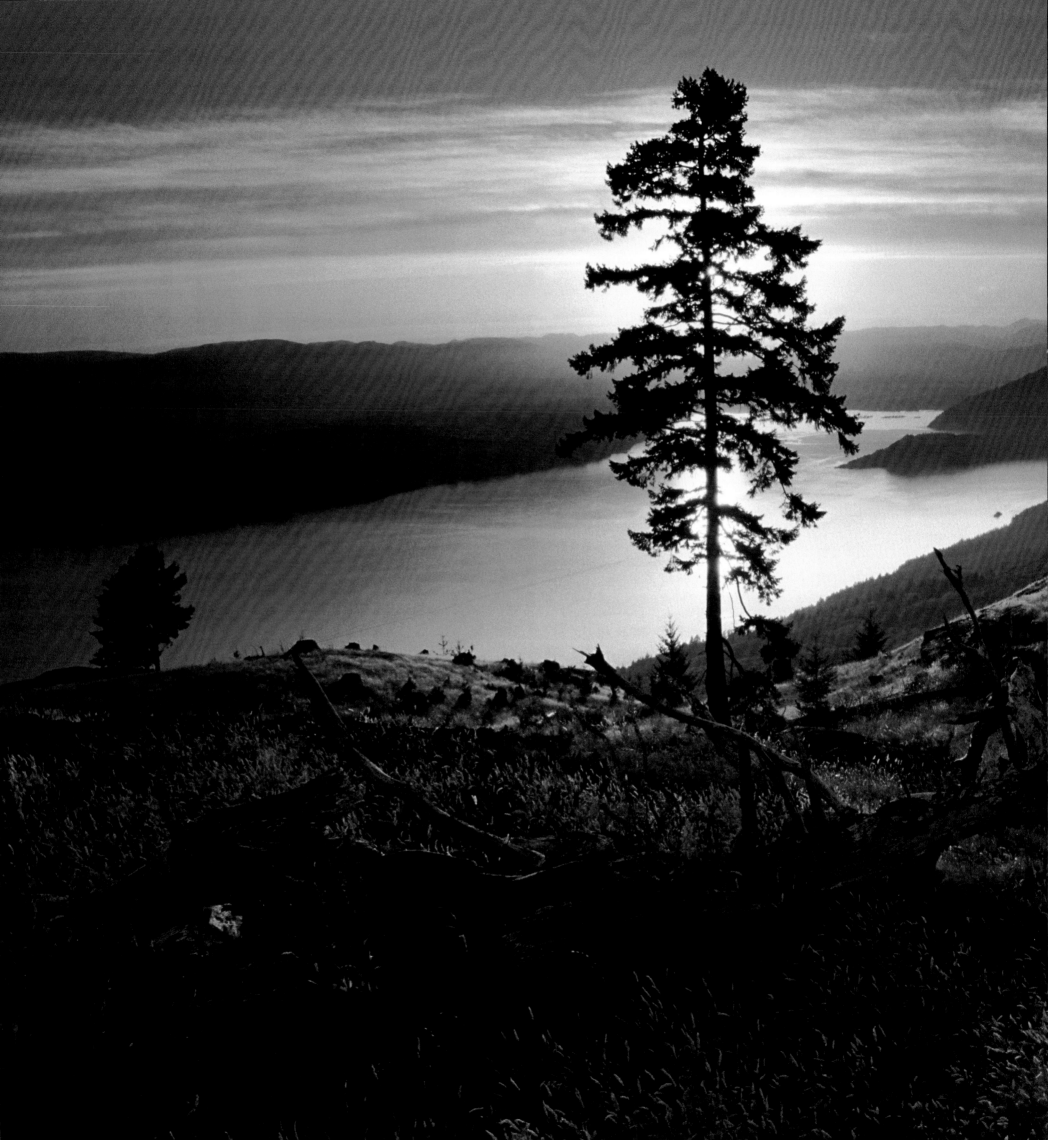

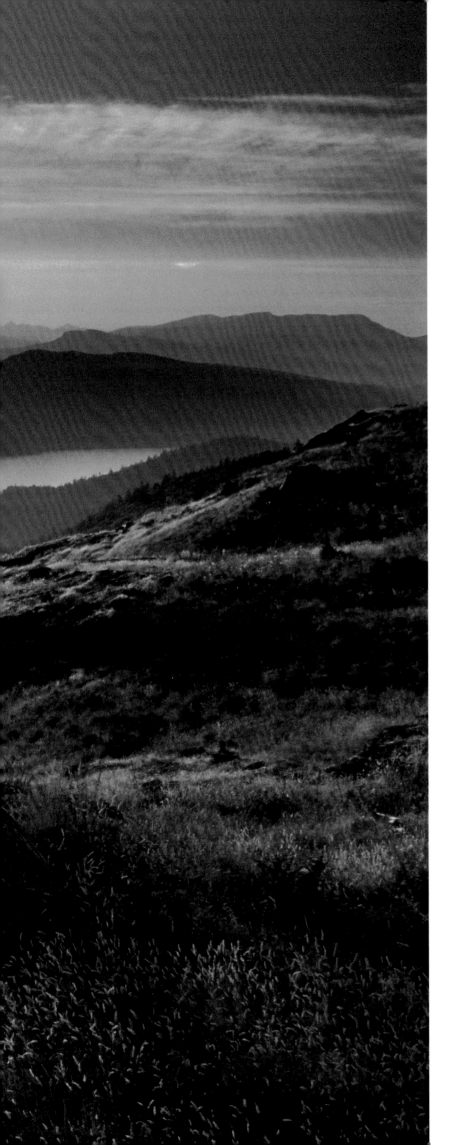

INTRODUCTION

The photography in this book was conceived some four decades ago in the dark bedroom of a modest bungalow in suburban Montreal. It was there, at about the age of fourteen, that I spent many evenings dumbfounded, gazing at huge, soaring mountains.

My sister had returned from a summer job at Lake Louise with several boxes of colour slides from her mountain hikes. With only the whir of the projector fan intruding on my reverie, I couldn't get enough of the scenery shining on the wall, nor of the wistful fantasy that someday I too would walk those trails in the Rockies.

This was my first experience of the power of photography. Mountains had been transported to my bedroom. Or I had been transported to the mountains; no distinction need be made there.

I was inevitably pulled west, first to the wonders of Jasper, Banff, Kootenay, and Yoho. Four summers spent working in Yoho—where a chance meeting led to my eventual marriage—bonded me heart and soul to the Canadian Rockies forever. On the Trans-Canada leaving Calgary, there is a hill that still sends shivers up my spine, and sometimes even provokes a tear, every time I crest it. At the sight of the dramatically serrate horizon, eighty kilometres away, Gordon Lightfoot's lyrics always come to mind: "Wild majestic mountains...alone against the sun."

My westward momentum took me to the wild coast of Vancouver Island, another kind of unspoiled paradise. In those days, a dirt logging road was the only land route to Tofino, where the young and free-spirited took up summer residence on broad Pacific beaches, sheltered beneath driftwood and plastic tarp.

Soon I ventured further still, to Yukon's St. Elias Mountains, the highest range in the country, and arguably the most spectacular landscape on the planet. Nowhere else are such high summits wrapped with such grand ice fields and glaciers. It was here, bundled in a down jacket and tied to a triple-checked safety rope, that I took my first photo flight inside a single-engine aircraft, its door off to the wide, empty air. The vista blowing by was vast and towering, with chaotic, crevassed plains and slopes of white; and, compared to anything in my previous experience, simply unbelievable.

That flight was my second epiphany, after my sister's slides, for it led directly to the idea of photographing Canada from the air, and a long series of flights over several years with my friend Bo Curtis. And so the most rugged place on earth sent me to just about the flattest, to discover what I had earlier missed and dismissed. The Prairies had once been a mere distance to overcome as I journeyed to the high and mighty west. But from above, they presented an endless canvas, mesmerizing in pattern and rich in variegated colour. I realized that on the ground, I had in effect been looking along the surface of a painting that could only be properly appreciated from above. Along with Prince Edward Island, the flat Prairies became, photographically, the most interesting landscape of all.

Photography is about discovery. Photographs best engage us when we see something in them we haven't seen before. This is true for those taking the pictures as well as those viewing them, and so the camera has been for me a means of exploring the country, with cars, canoes, skis, bikes and walking boots my secondary accessories. It's an ongoing process. The most exciting part of it is that the more I learn about Canada, the more I realize how little of it I actually know.

Every trip uncovers new surprises. As I immersed myself in Atlantic Canada, I preferred to photograph Newfoundland, Nova Scotia and Prince Edward Island, as my New Brunswick pictures never seemed as good. Just recently, however, this bias reversed like the tides. A point on the map named Cape Enrage led me to remarkable sections of the Bay of Fundy coast that I had no idea existed. Who needs mountains when one can watch an ocean moved by the moon, in settings like that?

The most magnificent landscapes are all not always well known. In British Columbia, the West Coast Trail on Vancouver Island is world famous, but an equally great hike is the little known Nootka Trail further north, or the very different Coastal Trail in Pukaskwa National Park. And it was thrilling for me, in late summer of 2004, to gaze at the huge Salmon Glacier. It is probably the largest road-accessible glacier in the world, and I had never before even heard of it.

But there is no picture of the Salmon Glacier in this book, nor of some of the other impressive places I have been fortunate to visit. For this is not a collection of places but rather one of circumstances; a landscape photograph is less about a location than about an event. That is obvious when the subject is lightning, a sunset, a rainbow, or an exploding wave, but the event may be merely the photographer's discovery of a compelling scene as it composes itself: a pristine patch of alpine wildflowers with a perfect profile of distant peaks; a harmonious coincidence of shadow or reflection; the brief few seconds when the view from an airplane is in perfect alignment.

Many of my landscape photographs show a place out of the ordinary, as it does not usually appear. And for this reason, even if you were to stand in the exact same spot where I took these photographs, you are unlikely to ever see what is recorded in them. Thus, when I first found myself in the places where my sister had taken her slides, nothing felt familiar. The surroundings, the different light, the amazing reality of it made the scene barely, if at all, recognizable.

I have never abandoned the habit of looking at photographs and dreaming. Today, instead of the glow of an image projected on a wall, it is often the computer screen that works its magic, as an Internet image of some new place—Sam Ford Fjord, for example—leaves me slack-jawed in wonder. My own photographs prompt my memory. But, as I discovered long ago, those taken by others stimulate my imagination.

J.A. Kraulis
Vancouver, May 2005

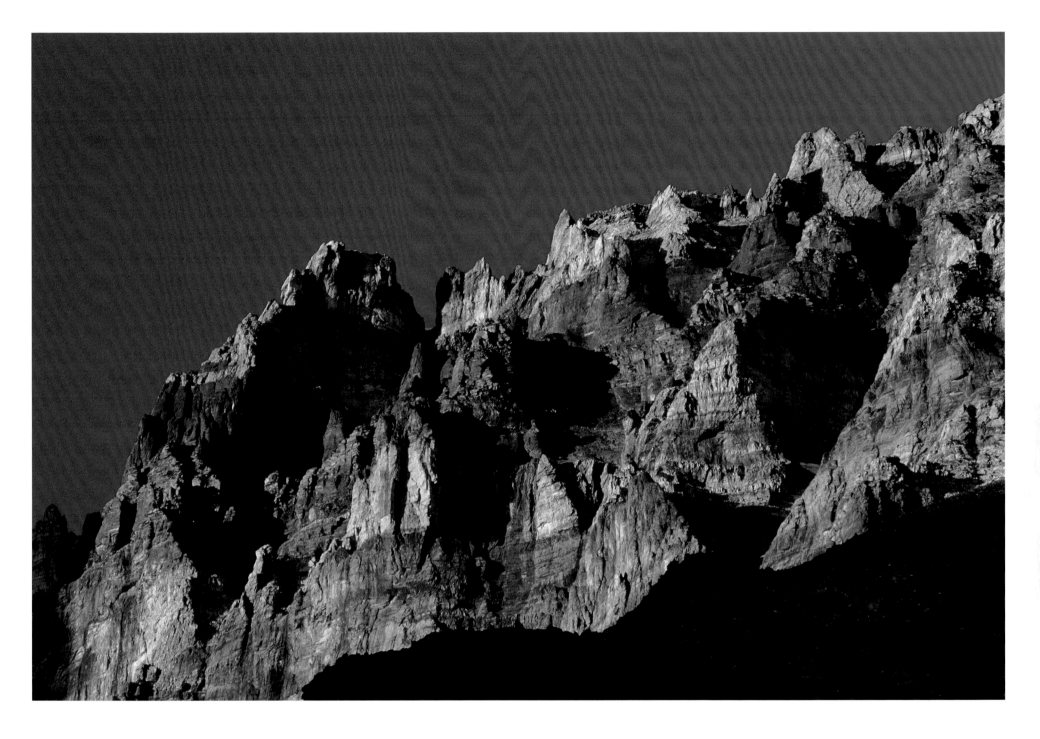

Mount Victoria, vivid in sunset light,
Yoho National Park, British Columbia.

Le mont Victoria, illuminé par le soleil couchant,
parc national Yoho, Colombie-Britannique.

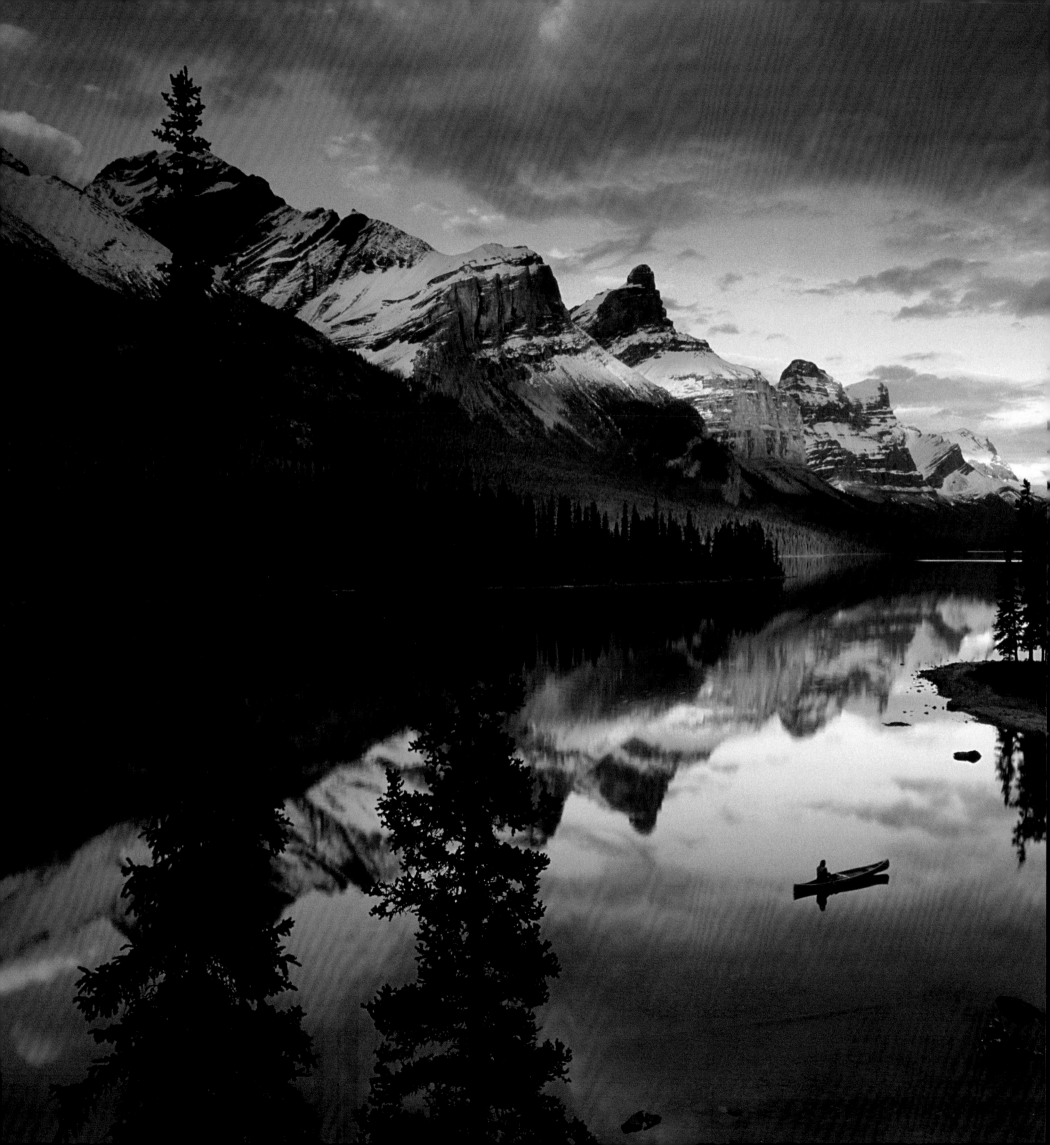

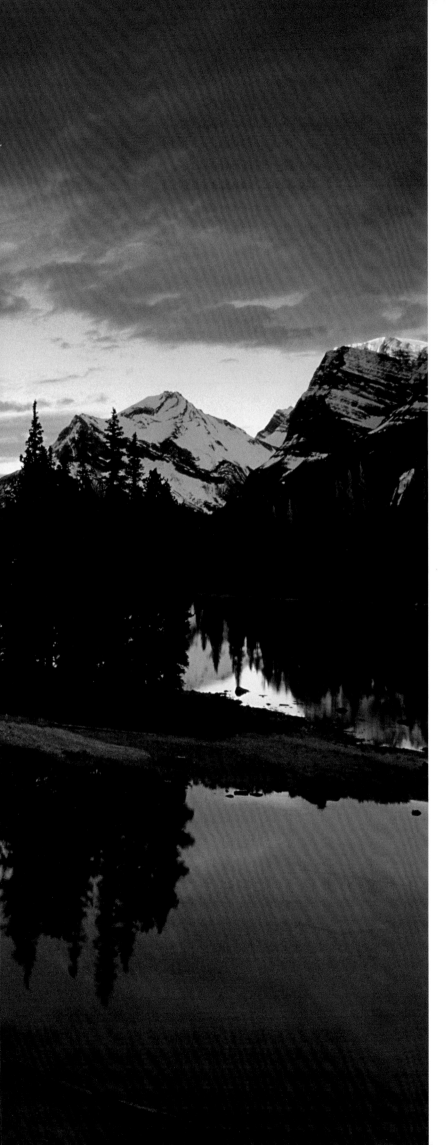

Les photographies reproduites dans ce livre ont été imaginées il y a près de quatre décennies dans la chambre obscure d'un bungalow modeste de la banlieue de Montréal. C'est là où, à l'âge d'environ quatorze ans, j'ai passé de nombreuses soirées, médusé, à contempler d'immenses montagnes élancées.

Ma sœur avait rapporté du lac Louise, où elle avait travaillé l'été, plusieurs boîtes de diapositives en couleur prises lors de ses randonnées en montagne. Dérangé dans ma rêverie uniquement par le bruit du moteur du projecteur, je ne me lassais ni de cette scène projetée sur le mur, ni du fantasme rêveur qu'un jour, moi aussi, je pourrais arpenter ces chemins des Rocheuses.

C'était ma première expérience du pouvoir de la photographie. Les montagnes avaient été transportées dans ma chambre. Ou peut-être avais-je été transporté dans les montagnes; peu importe.

J'étais attiré inexorablement vers l'Ouest, tout d'abord vers les merveilles de Jasper, Banff, Kootenay et Yoho. Quatre étés passés à travailler à Yoho — où une rencontre fortuite aboutit à mon mariage — m'ont lié à jamais, cœur et âme aux montagnes Rocheuses canadiennes. Sur la route transcanadienne au départ de Calgary, il y a une colline qui me donne encore des frissons chaque fois que je la franchis et qui provoque parfois une larme. En apercevant la dentelle spectaculaire de l'horizon, quelque quatre-vingts kilomètres au loin, les paroles de Gordon Lightfoot me reviennent toujours à l'esprit : « Wild majestic mountains... alone against the sun ». (« Montagnes sauvages et majestueuses...seules contre le soleil. »)

Mon élan vers l'ouest m'a emmené vers la côte sauvage de l'île de Vancouver, une autre sorte de paradis immaculé. À cette époque, un chemin d'exploitation forestière offrait le seul accès terrestre à Tofino où, l'été, les jeunes et libres d'esprit élisaient domicile sur les grandes plages du Pacifique, abrités par du bois flotté et des bâches en plastique.

Peu après, je me suis aventuré plus loin encore vers les monts St. Elias, dans le Yukon, la chaîne la plus haute du pays et le paysage peut-être le plus spectaculaire de la planète. Nulle part ailleurs on ne trouve de si hauts sommets couverts de champs de glace et de glaciers aussi grandioses. C'est là, emmitouflé dans une parka en duvet et attaché par

une corde de sûreté vérifiée à trois reprises, que j'ai pris ma première photo en vol à bord d'un mono-moteur, porte ouverte sur le vide. Le panorama qui se déroulait au vent était vaste et imposant, composé de plaines crevassées et chaotiques et de pentes blanches; un paysage tout simplement inimaginable par rapport à ce que j'avais vu auparavant.

Ce vol représentait ma seconde révélation, après les diapositives de ma sœur, car il m'a donné l'idée de photographier le Canada depuis les airs au cours d'une longue série de vols effectués pendant plusieurs années avec mon ami Bo Curtis. Ainsi, les endroits les plus accidentés de la terre m'ont renvoyé aux endroits peut-être les plus plats pour découvrir des lieux que j'avais auparavant ratés et dédaignés. Les Prairies m'avaient semblé autrefois une simple distance à franchir en route vers l'ouest grandiose et majestueux. Mais, vues du ciel, elles représentaient un tableau infini, aux formes fascinantes et riches de couleurs bigarrées. J'ai réalisé qu'au sol je ne faisais que contempler la surface d'un tableau qui ne pouvait s'apprécier que vu du ciel. D'un point de vue photographique, les plates Prairies sont devenues pour moi, avec l'Île-du-Prince-Édouard, les paysages les plus intéressants de tous.

Photographier c'est découvrir. Les photographies retiennent notre attention lorsque nous apercevons en elles quelque chose qui nous était invisible auparavant. Ceci est vrai pour ceux qui prennent les photographies aussi bien que pour ceux qui les regardent. Ainsi, l'appareil photographique constitue pour moi un moyen d'explorer le pays avec, pour accessoires secondaires, la voiture, le canoë, les skis, la bicyclette et les chaussures de marche. C'est un processus perpétuel dont le résultat le plus intéressant est que plus j'apprends sur le Canada plus je me rends compte que je le connais très peu.

Chaque voyage me révèle de nouvelles surprises. Lorsque je me suis plongé dans l'exploration du Canada atlantique, je préférais photographier Terre-Neuve, la Nouvelle-Écosse et l'Île-du-Prince-Édouard car mes photographies du Nouveau-Brunswick ne me semblaient jamais aussi belles. Pourtant, ce préjugé s'est récemment inversé comme un mouvement de marée. La recherche d'un point sur la carte du nom de cap Enragé m'a emmené vers des régions côtières de la baie de Fundy dont je ne soupçonnais pas l'existence. On ne regrette pas les montagnes quand on peut contempler un océan remué par la lune dans un décor pareil.

Les paysages les plus magnifiques ne sont pas toujours les plus connus. En Colombie-Britannique, le sentier de la Côte-Ouest est mondialement connu mais on peut faire une randonnée toute aussi merveilleuse le long de la piste Nootka, une piste moins célèbre située plus au nord, ou bien de la piste côtière, une piste très différente qui traverse le parc national Pukaskwa. Par ailleurs, à la fin de l'été 2004, j'ai éprouvé un plaisir immense à contempler l'immense glacier Salmon. C'est probablement le plus grand glacier du monde accessible par la route et je n'en avais jamais entendu parler auparavant.

Cependant vous ne trouverez pas dans cet ouvrage de photos du glacier Salmon, ni d'autres endroits tout aussi impressionnants que j'ai eu le plaisir de visiter. Car ce livre n'est pas un recueil d'endroits mais plutôt un recueil d'événements; une photographie de paysage illustre moins un lieu qu'un événement. Ceci est évident quand le sujet est la foudre, un coucher de soleil, un arc-en-ciel ou une vague qui se brise, mais l'événement peut aussi bien être la découverte par le photographe d'une scène fascinante qui se déroule : un coin immaculé de fleurs sauvages des alpes se détachant sur le profil parfait des sommets en arrière-plan; une coïncidence harmonieuse d'ombres ou de lumières; les quelques brèves secondes pendant lesquelles la vue d'avion présente un alignement parfait.

Beaucoup de mes photographies montrent l'aspect insolite d'un endroit, le révèle tel que l'on n'a pas l'habitude de le voir. Pour cette raison, même si vous vous rendez à l'endroit exact où la photo a été prise, vous ne verrez certainement pas ce que j'ai capté.

Ainsi, quand je me suis rendu pour la première fois sur les lieux où ma sœur avait réalisé ses diapositives, rien ne me semblait familier. Le cadre, la lumière, la réalité impressionnante rendait la scène à peine reconnaissable.

Je n'ai jamais perdu l'habitude de regarder les photos et de rêver. Aujourd'hui, à la place du reflet de l'image projetée sur un mur, c'est souvent l'écran de l'ordinateur qui opère sa magie, lorsqu'une image internet d'un lieu nouveau, par exemple le fjord Sam Ford, me laisse béat d'admiration. Mes propres photos me stimulent la mémoire, mais comme je l'ai découvert il y a bien longtemps, celles des autres stimulent mon imagination.

J.A. Kraulis
Vancouver, mai 2005

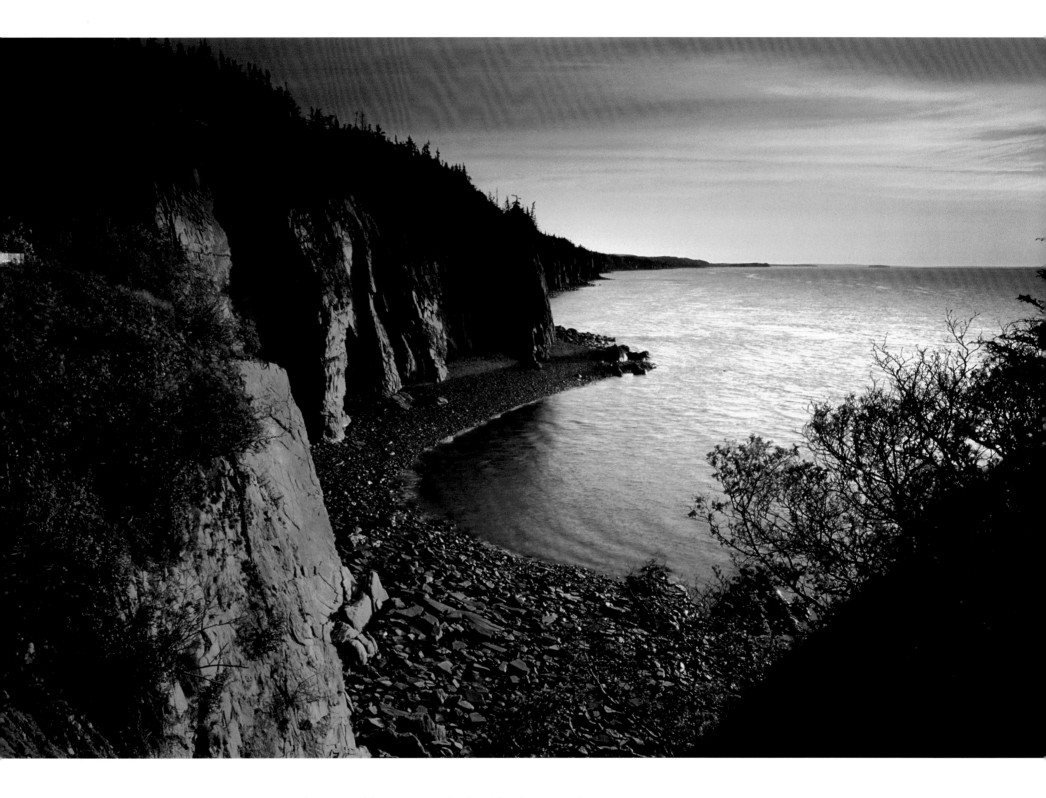

Sunrise at Cape Enrage, New Brunswick. Massive tidal currents in the Bay of Fundy create wild and angry waters around the cape's reefs; hence the name.

Coucher de soleil sur le cap Enragé, Nouveau-Brunswick. D'énormes courants de marée dans la baie de Fundy engendrent des eaux déchainées et furieuses autour des récifs du cap, d'où son nom.

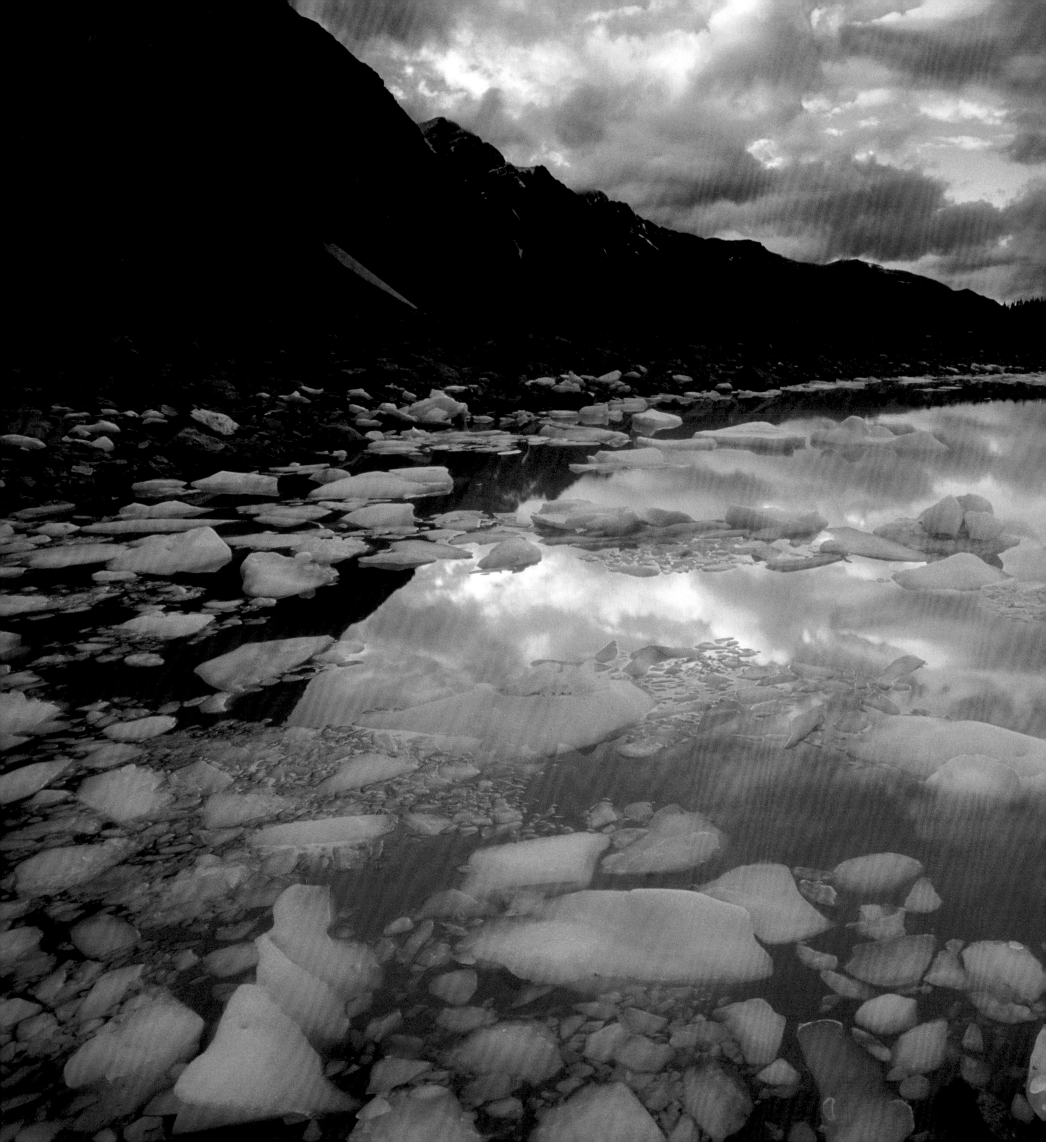

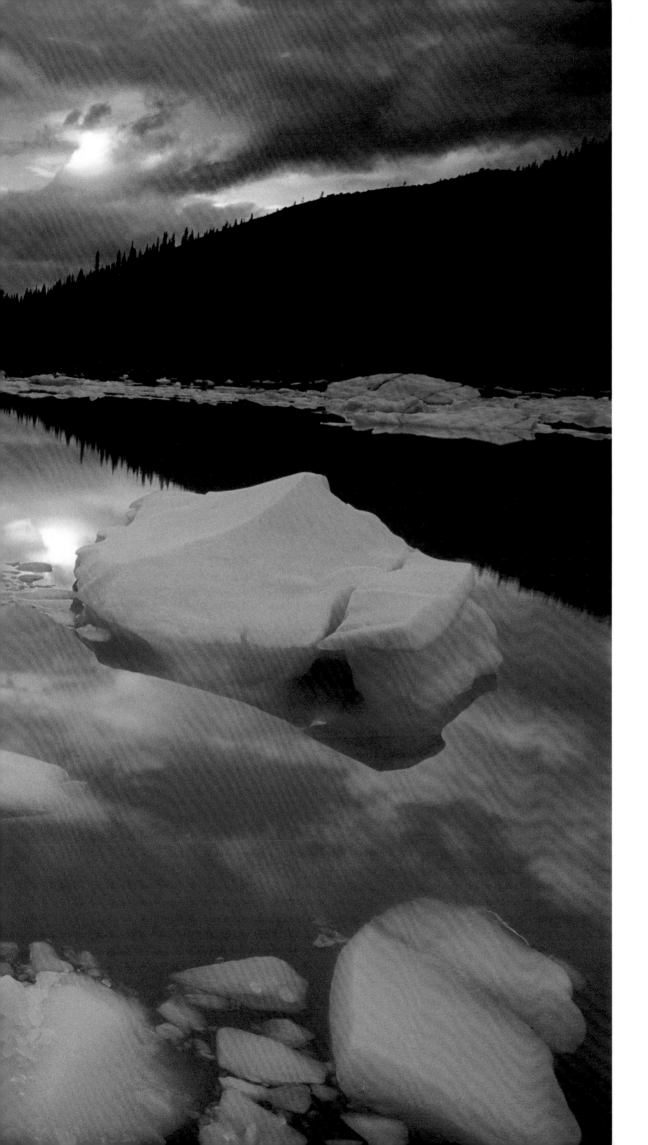

Moraine-dammed lake of glacial meltwater and bergs, at the base of Mount Edith Cavell, Jasper National Park, Alberta. The glaciers in the Canadian Rockies are breaking up, and may potentially disappear, because of global warming.

Lac endigué de moraine d'eau glaciaire et d'icebergs au pied du mont Edith Cavell, parc national Jasper, Alberta. Les glaciers des Rocheuses canadiennes se désagrègent et risquent peut-être de disparaître à cause du réchauffement de la planète.

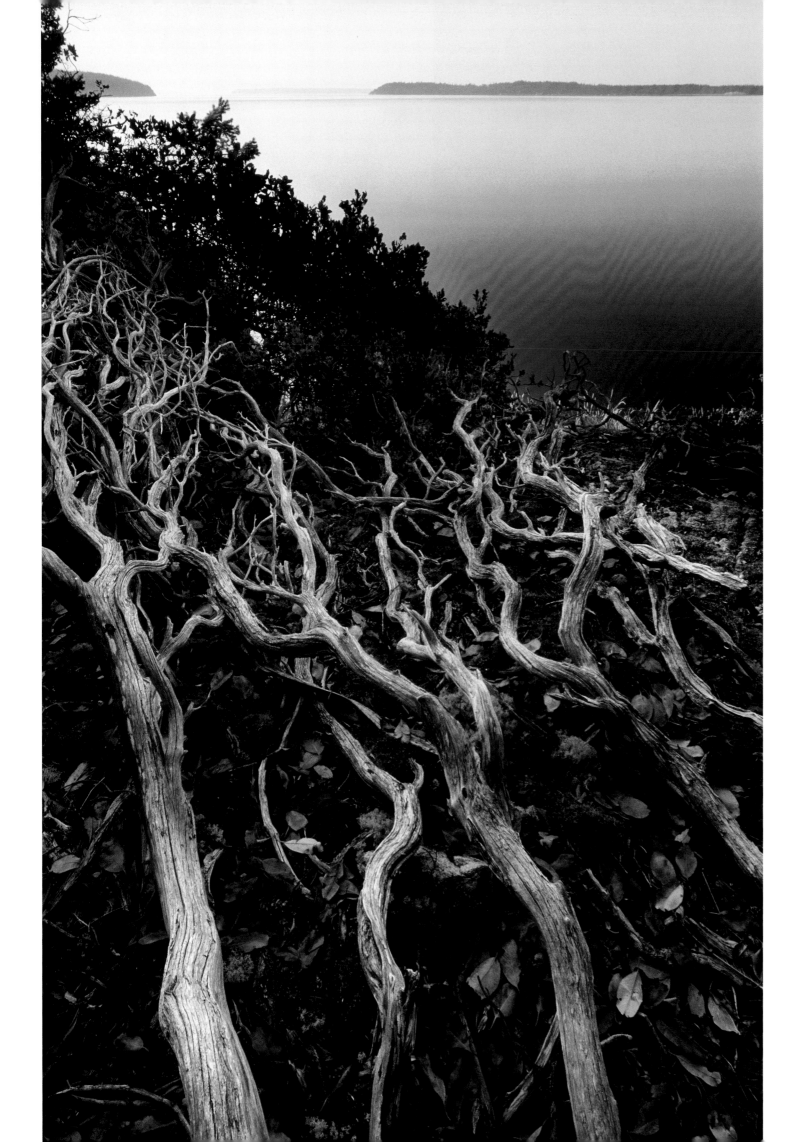

Dried boughs of hairy manzanita at sunrise, Copeland Islands Marine Provincial Park, British Columbia (left). Atlantic coastline at Cape Canso, Nova Scotia (right).

Branches sèches d'archostaphyle de la Colombie-Britannique au lever du soleil, parc provincial maritime des îles Copeland, Colombie-Britannique (à gauche). Côte atlantique du cap Canso, Nouvelle-Écosse (à droite).

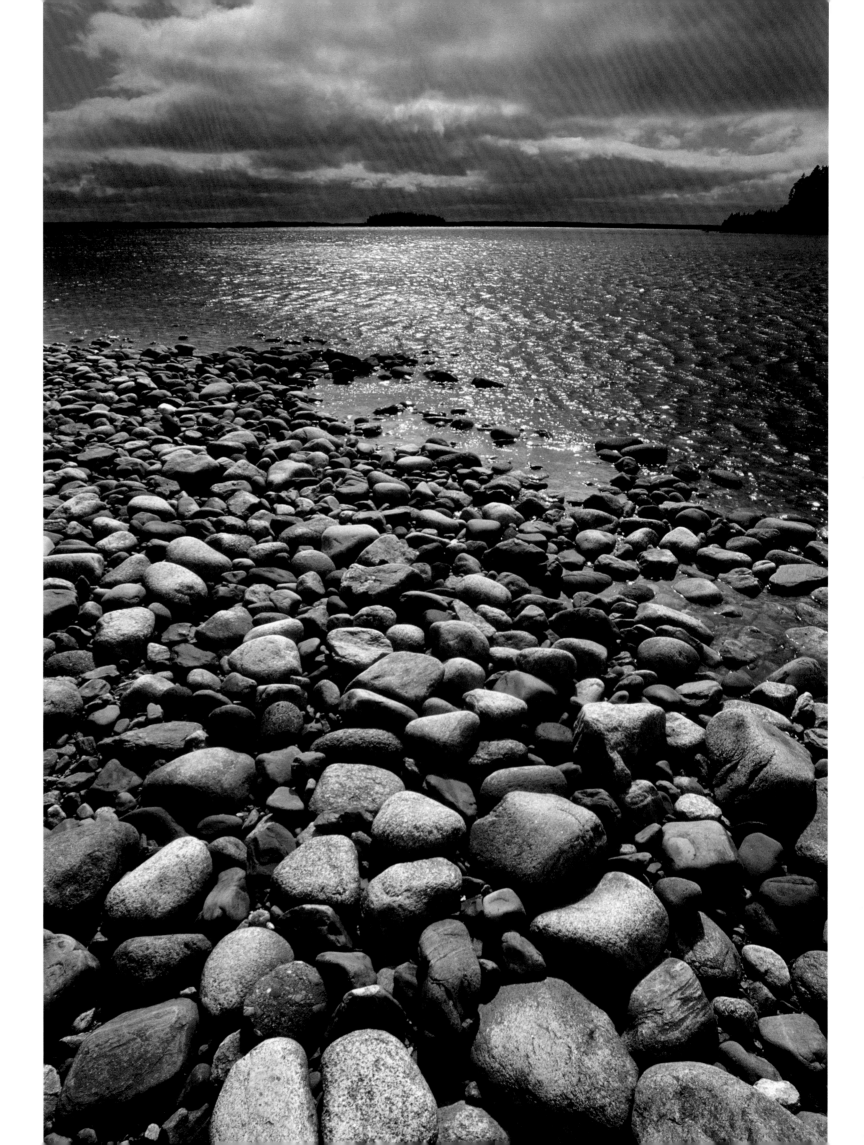

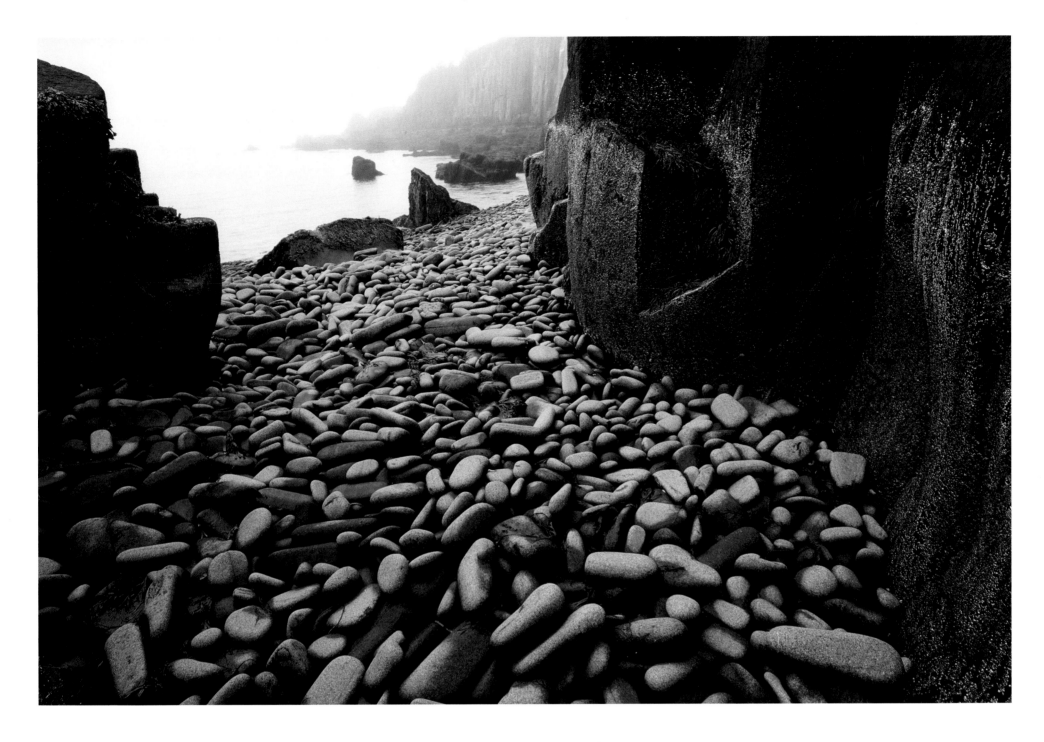

Wave-rolled cobbles (above) and vertical columns of Jurassic basalt (right) in a small cove on Brier Island, the westernmost land in Nova Scotia.

Cailloux polis par les vagues (en haut) et colonnes verticales de basalte jurassique (à droite) dans une petite crique sur l'île Brier, la pointe la plus à l'est de la Nouvelle-Écosse.

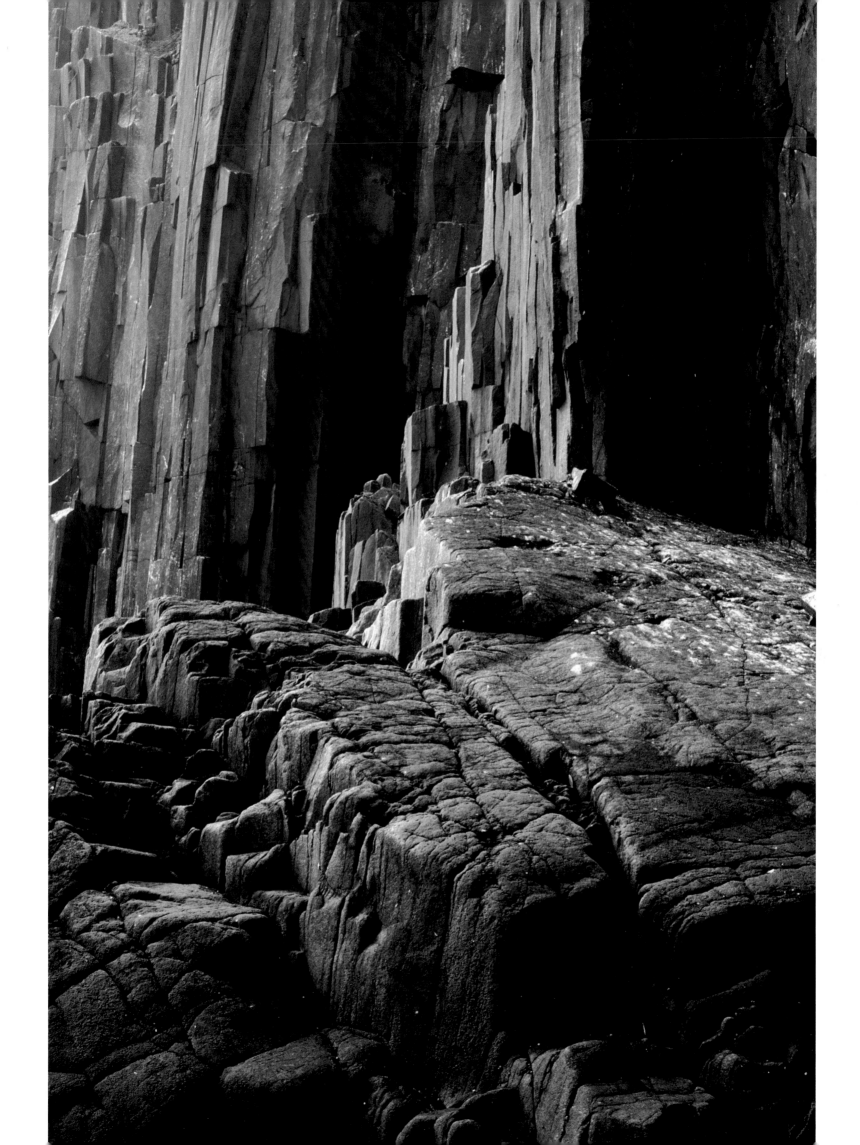

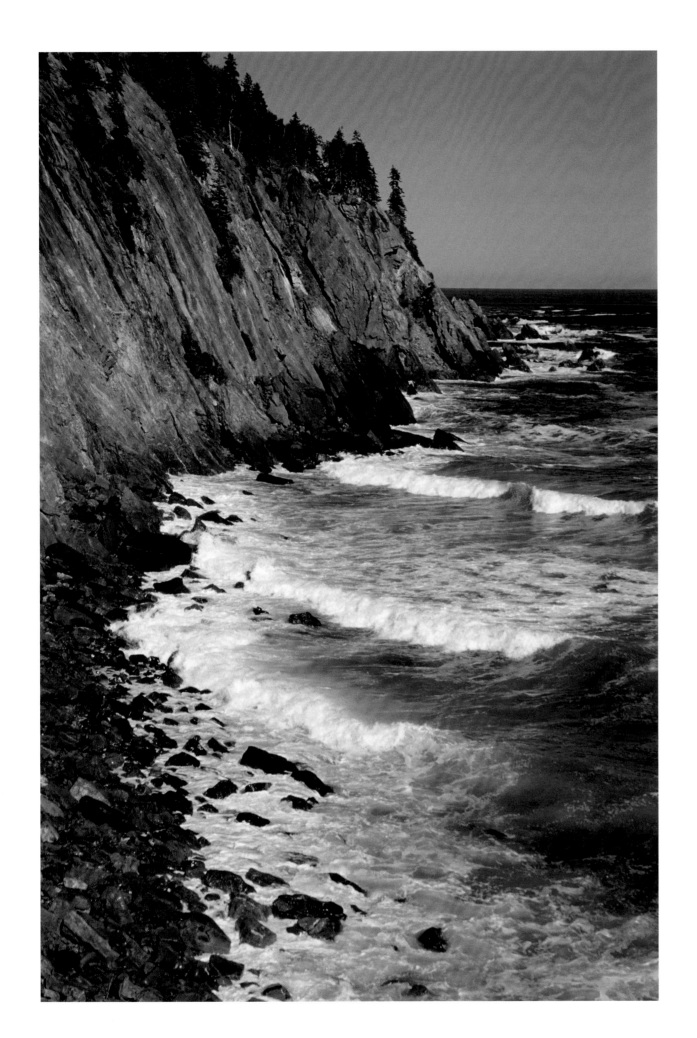

The cliffs at Little Smokey, Cape Breton Highlands National Park, Nova Scotia (left). A ceaseless blizzard of birds fills the sky at Cape Saint Marys, Newfoundland (right). Cape Saint Marys is a rookery for gannets, kittiwakes and murres, and humpback whales are sometimes seen very close to shore.

Les falaises à Little Smokey, parc national des Hautes-Terres-du-Cap-Breton, Nouvelle-Écosse (à gauche). Un blizzard incessant d'oiseaux remplit le ciel au cap Saint Mary's, Terre-Neuve (à droite). Le cap Saint Mary's est une roquerie pour les fous de Bassan, les mouettes et les guillemots, parfois on aperçoit des baleines à bosse très près du rivage.

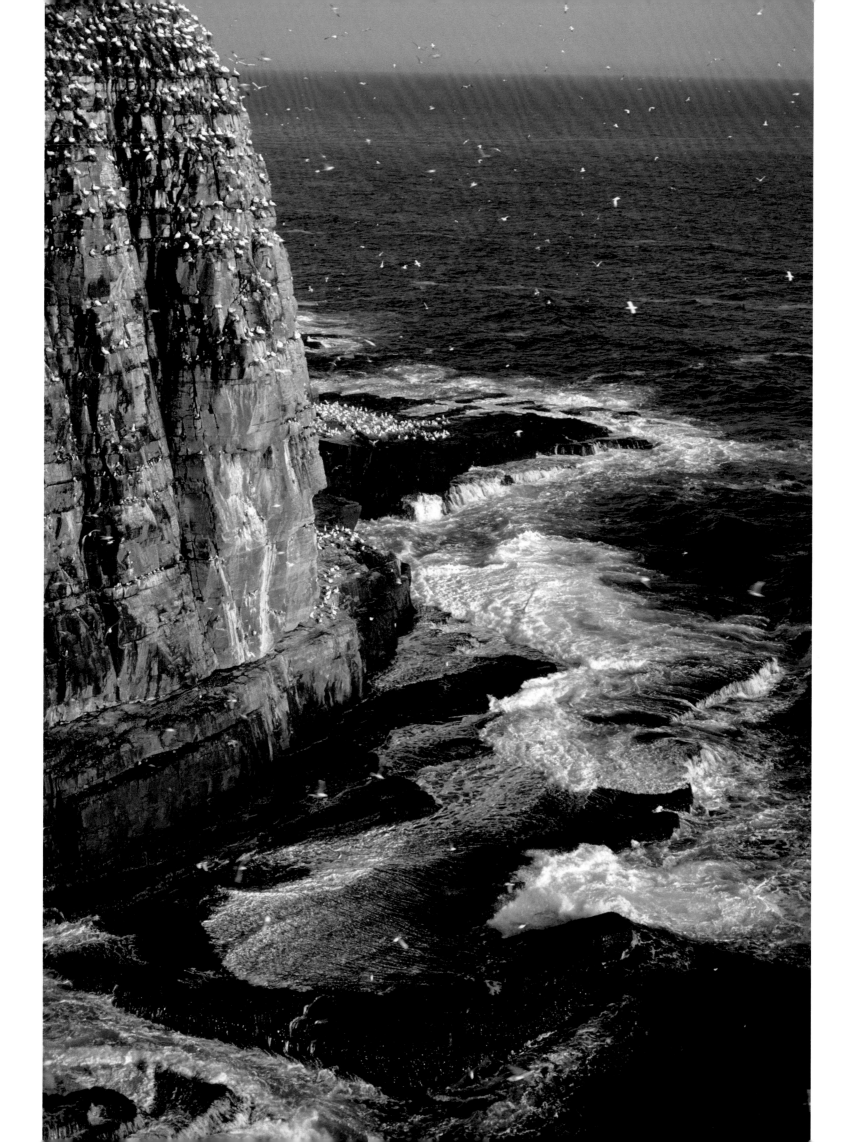

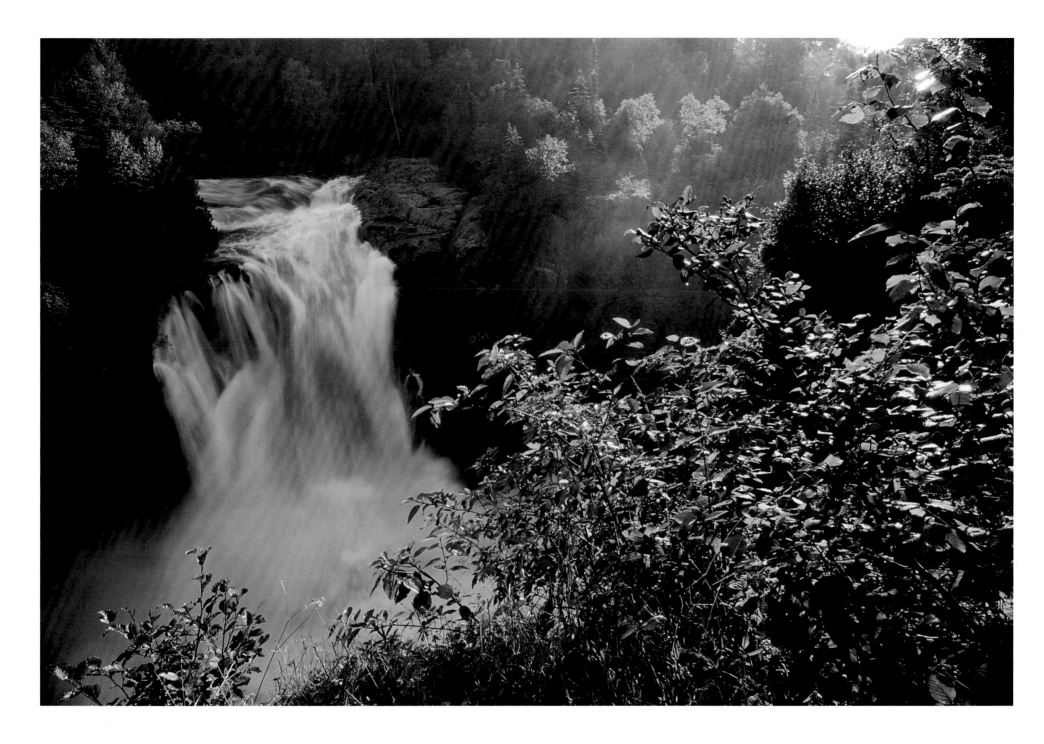

Aguasabon Falls near Terrace Bay, Ontario.

Les chutes Aguasabon près de Terrace Bay, Ontario.

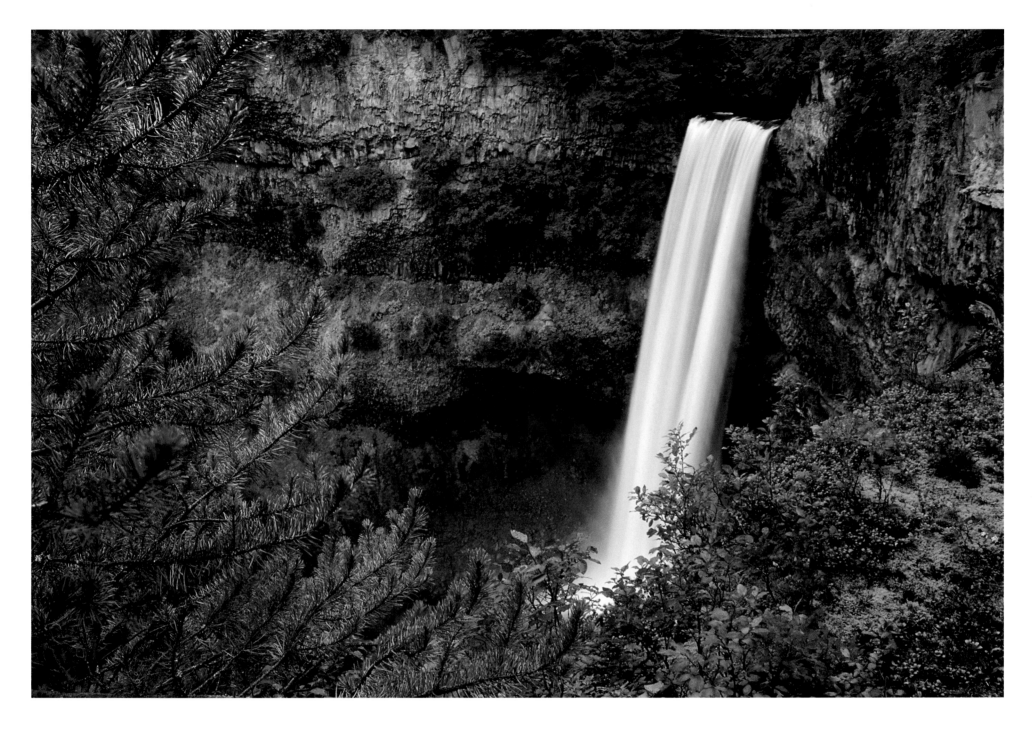

Brandywine Falls near Whistler, British Columbia. Les chutes Brandywine près de Whistler, Colombie-Britannique.

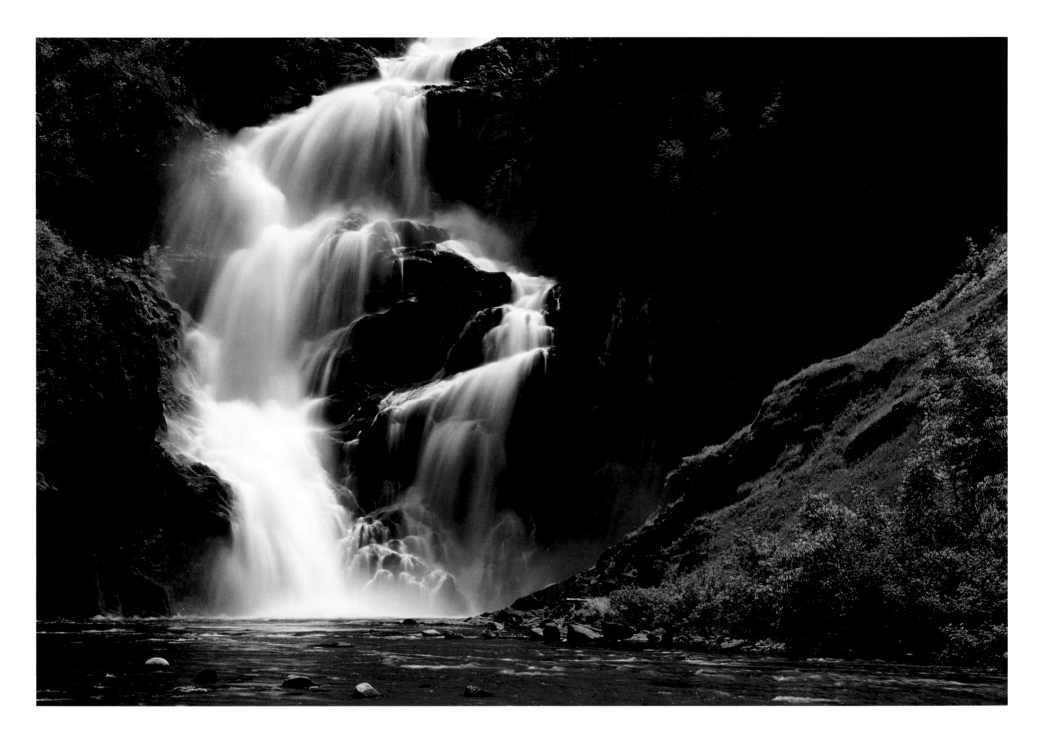

Ouiatchouane Falls, Val Jalbert, is one of the highest falls in Quebec (above). Glacial meltwater, heavy with silt, creates an exceptionally violent torrent at Donjek Falls, Kluane National Park, Yukon (right).

Les chutes Ouiatchouane, Val Jalbert, sont parmi les chutes les plus hautes du Québec (en haut). La fonte des eaux glaciaires chargées de limon, provoque des torrents d'une violence exceptionnelle aux chutes Donjek, parc national Kluane, Yukon (à droite).

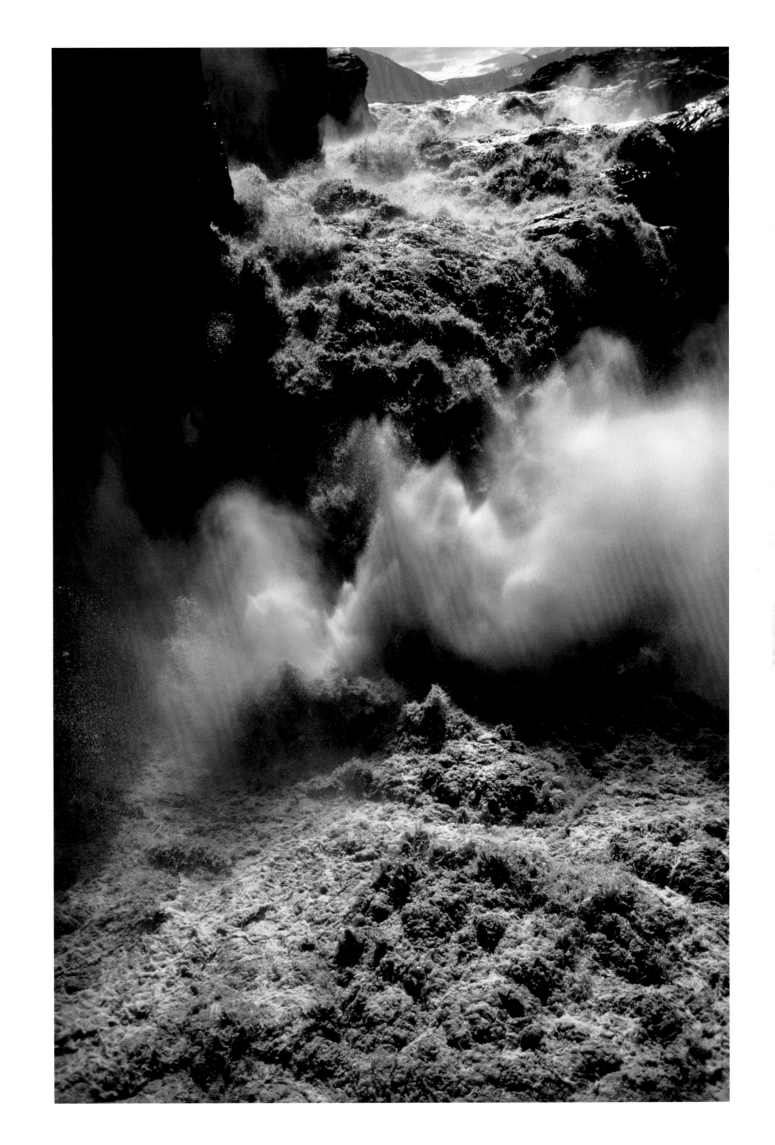

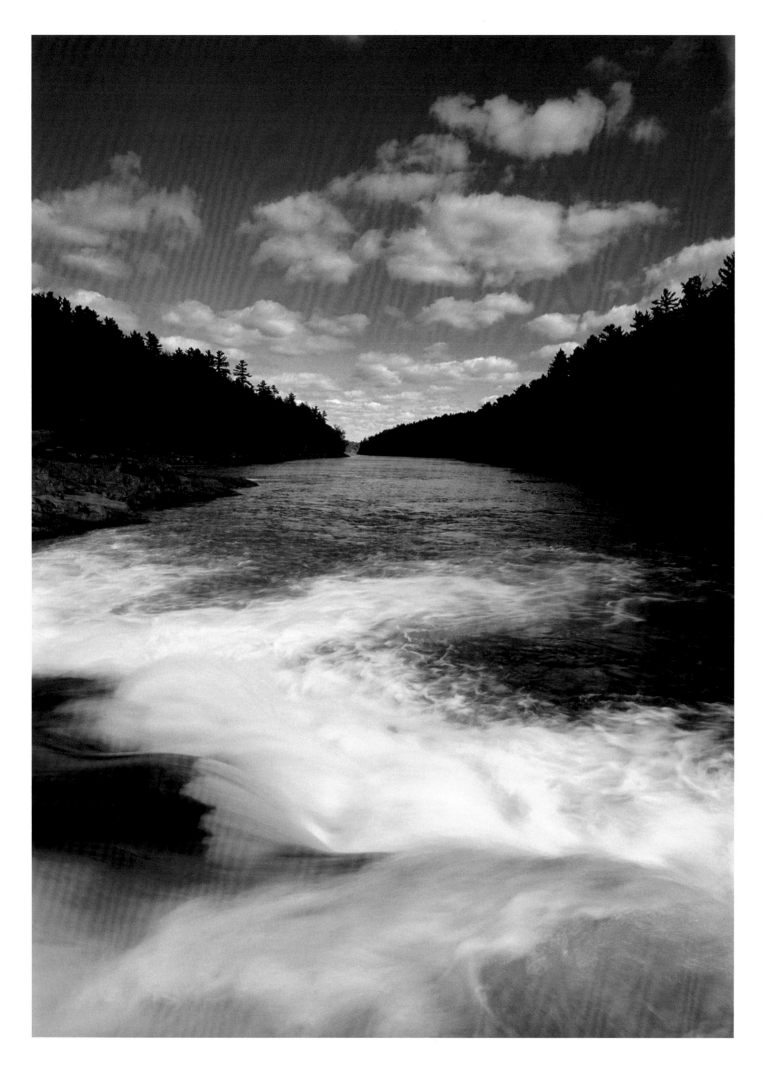

Recollet Falls on the French River, Ontario (left), and the Fraser River, upstream from Lillooet, British Columbia (right). These are two of the most historically significant rivers in all of Canada, and the Fraser is the greatest salmon-producing river in the world.

Les chutes Recollet sur la rivière des Français, Ontario (à gauche), et le fleuve Fraser, en amont de Lillooet, Colombie-Britannique (à droite). Deux des cours d'eau les plus importants du Canada sur le plan historique. Le fleuve Fraser est le premier producteur de saumons au monde.

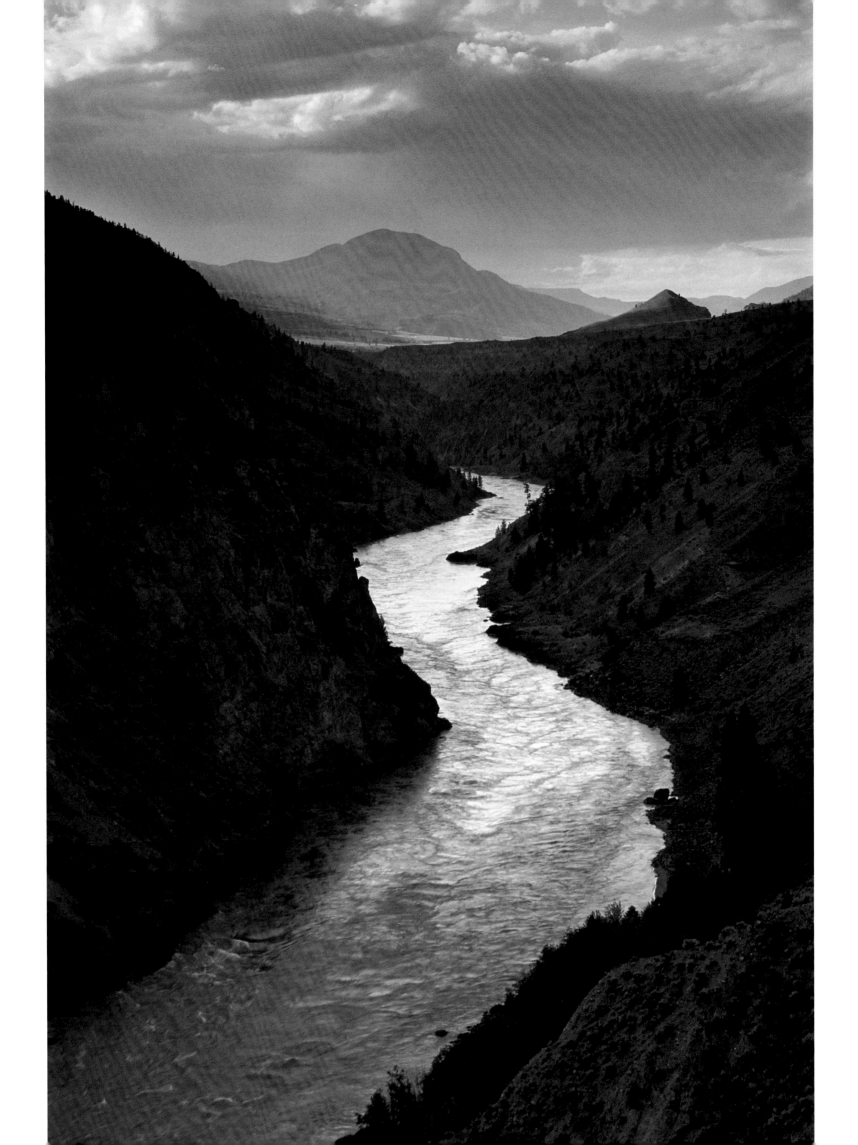

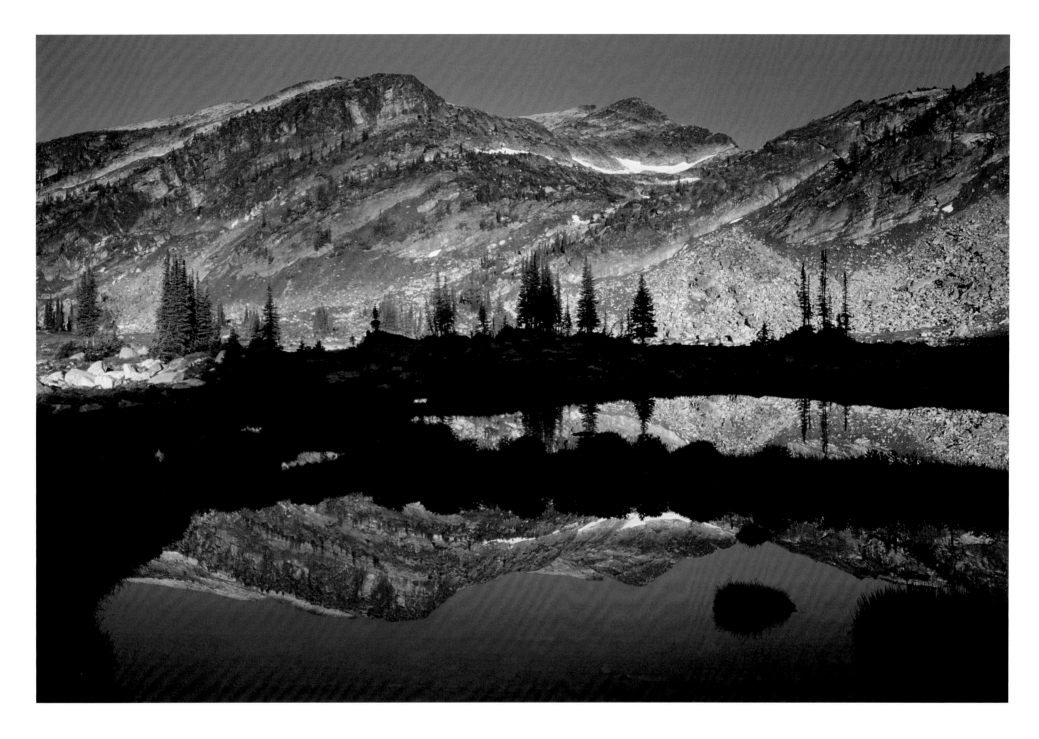

Gwillim Lakes at sunrise, Valhalla Provincial
Park, British Columbia (above). Afternoon clouds
at Trout River Pond, Gros Morne National Park,
Newfoundland (right). Landscape photography
is sometimes as much about shadow as it is
about light.

Les lacs Gwillim au lever du soleil, parc provincial
Valhalla, Colombie-Britannique (en haut). Des
nuages d'après-midi à l'étang Trout River, parc
national du Gros-Morne, Terre-Neuve (à droite).
Photographier des paysages est parfois autant une
affaire d'ombres qu'une affaire de lumière.

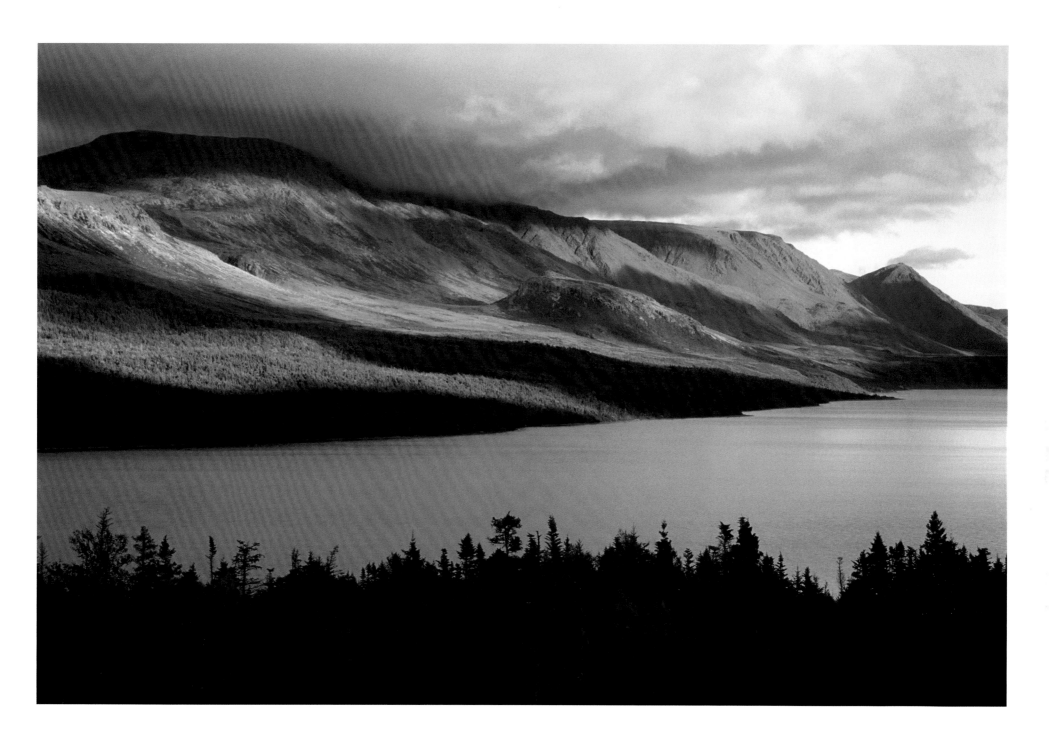

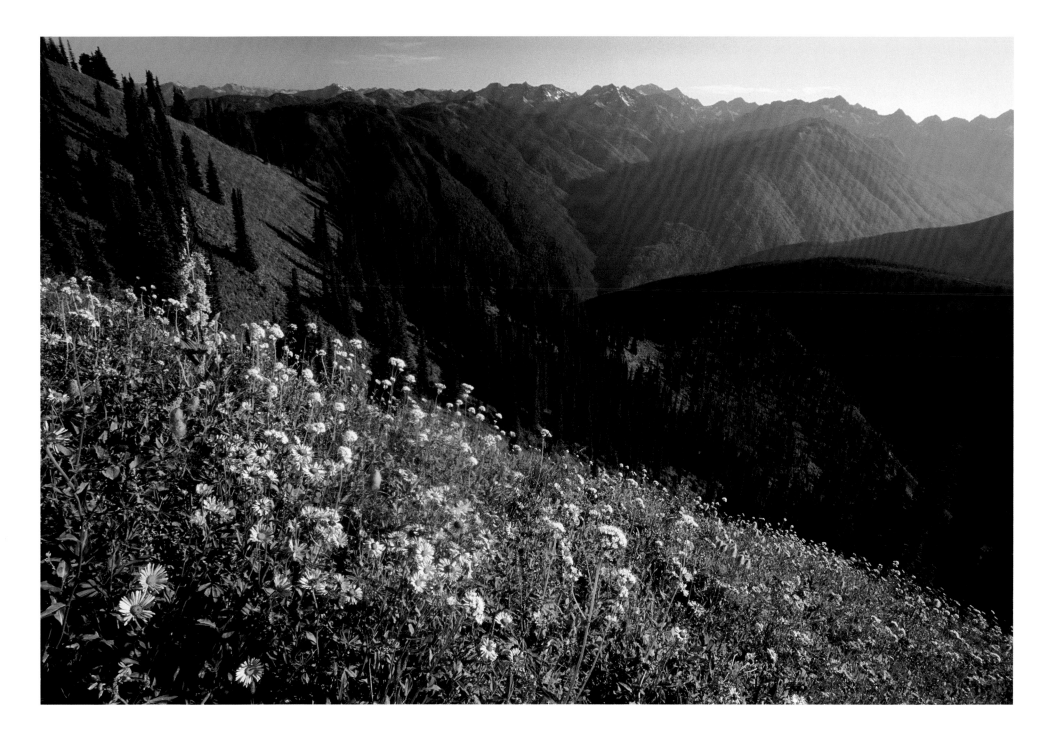

Wildflowers, Idaho Peak, Purcell Mountains, British Columbia. The lushness of such alpine meadows belies the fact that these are places of near-perpetual winter, typically bare of snow for only two months.

Fleurs sauvages, le pic Idaho, chaînons Purcell, Colombie-Britannique. La luxuriance de ces prés alpins fait oublier qu'ils subissent un hiver quasi-perpétuel, généralement épargnés par la neige pendant deux mois seulement.

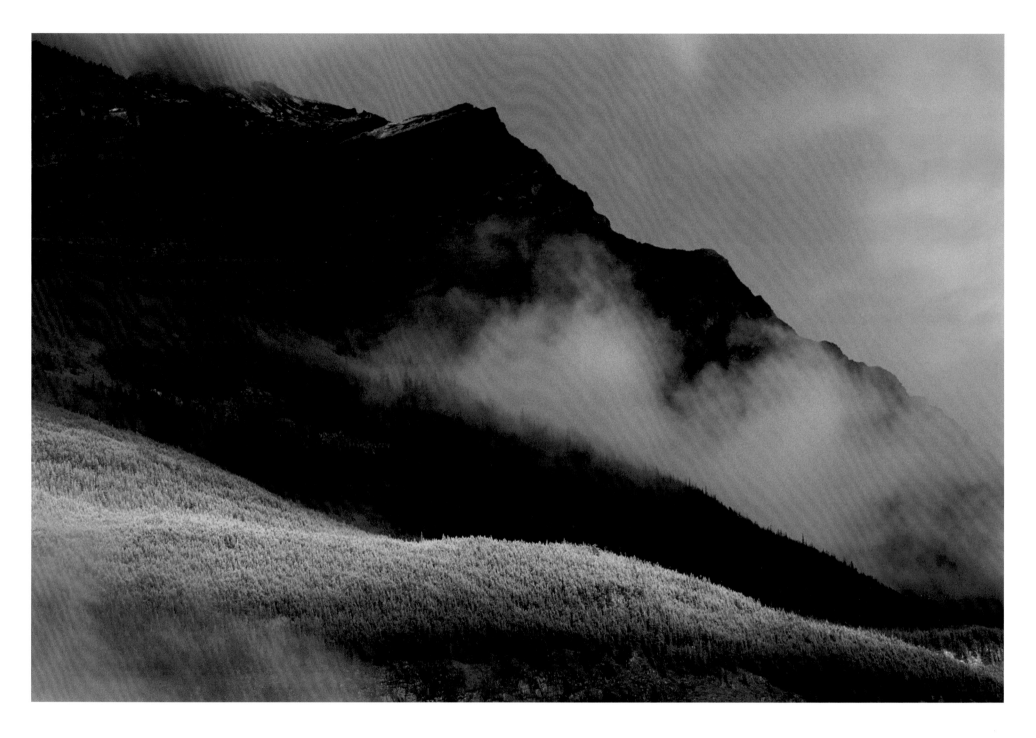

A brief hole in the rain clouds brightens a carpet
of conifers below Mount Kerkeslin, Jasper National
Park, Alberta.

Une rare éclaircie dans un ciel de pluie illumine
un tapis de conifères sous le mont Kerkeslin, parc
national Jasper, Alberta.

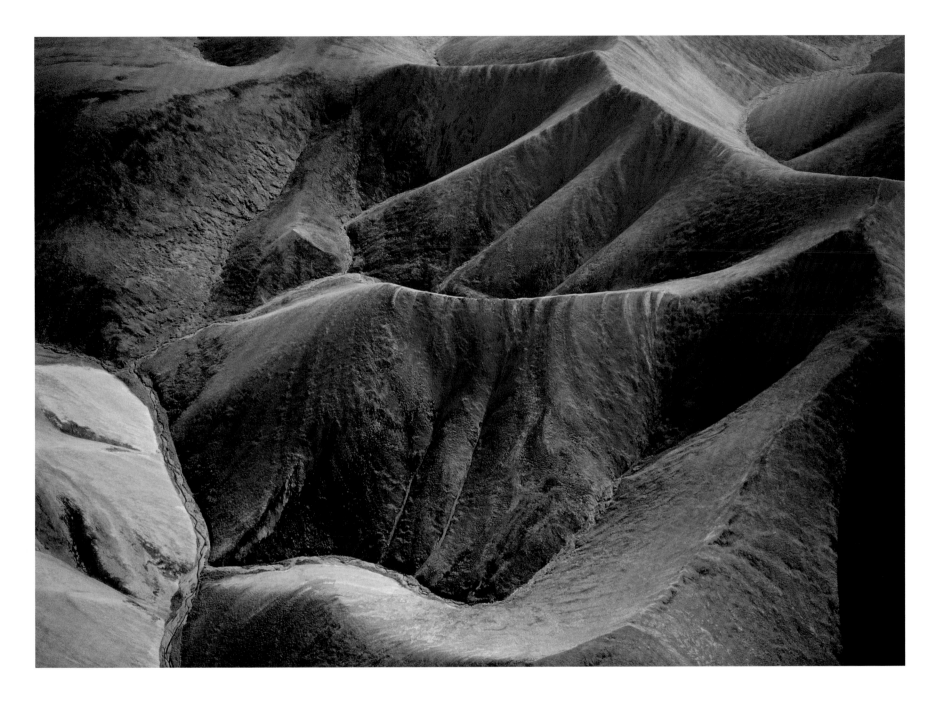

The graceful curves of the Richardson Mountains, seen from the air (above); and the rolling ridges crossed by the Top of the World Highway (right). Both Yukon regions escaped the cliff-carving glaciers of the last ice age, which shaped most other North American ranges.

Les courbes gracieuses des chaînons Richardson vues d'avion (en haut); des crêtes onduleuses traversées par la route Top of the World (à droite). Ces deux régions du Yukon ont échappé aux glaciers tailleurs de falaises de la dernière ère glaciaire qui a dessiné la plupart des autres chaînes de montagnes nord-américaines.

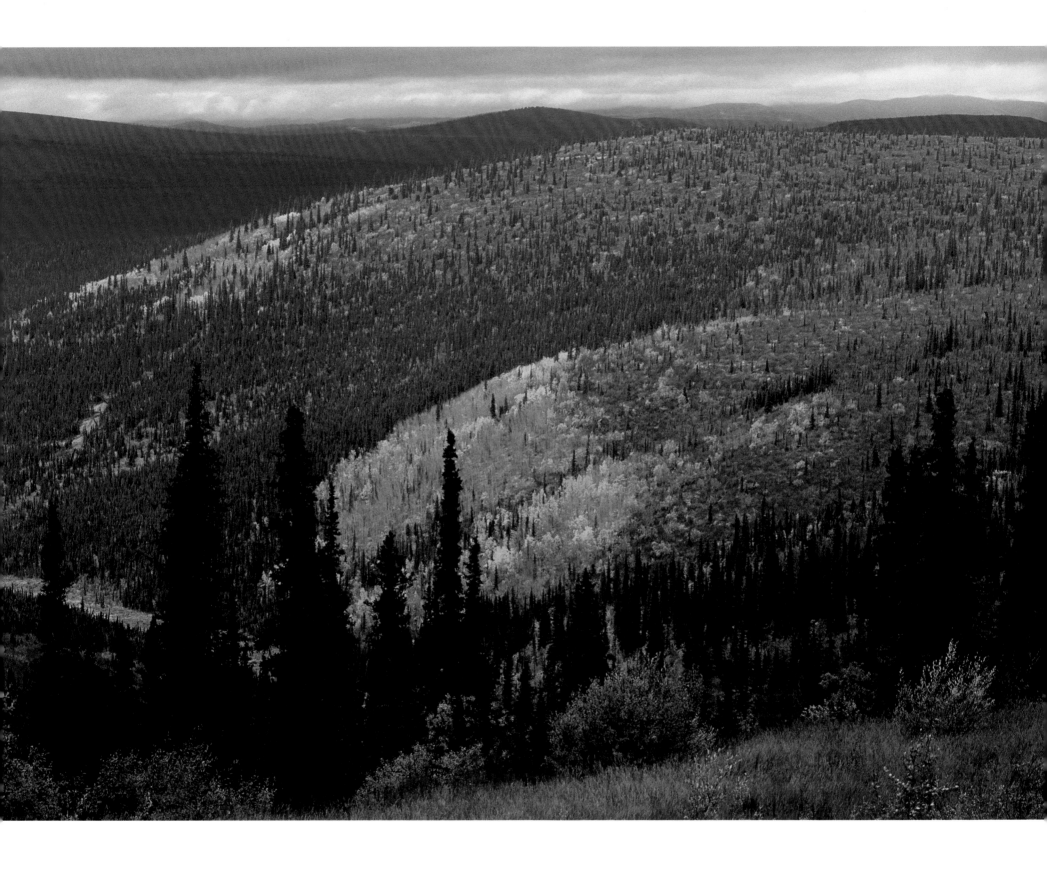

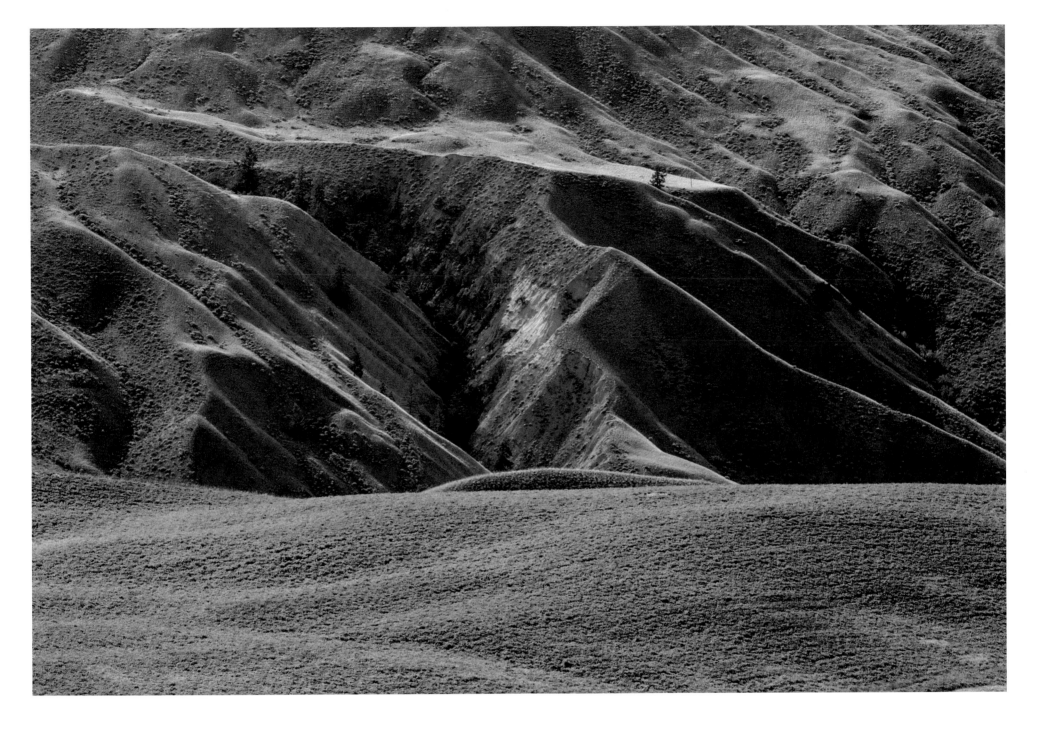

An irrigated field in the dry cattle country near Gang Ranch, British Columbia.

Un champ irrigué dans le terrain sec d'élevage de bovins près de Gang Ranch, Colombie-Britannique.

The Lomond River Valley, off Bonne Bay, Gros Morne
National Park, Newfoundland.

La vallée de la rivière Lomond, près de la baie Bonne,
parc national du Gros-Morne, Terre-Neuve.

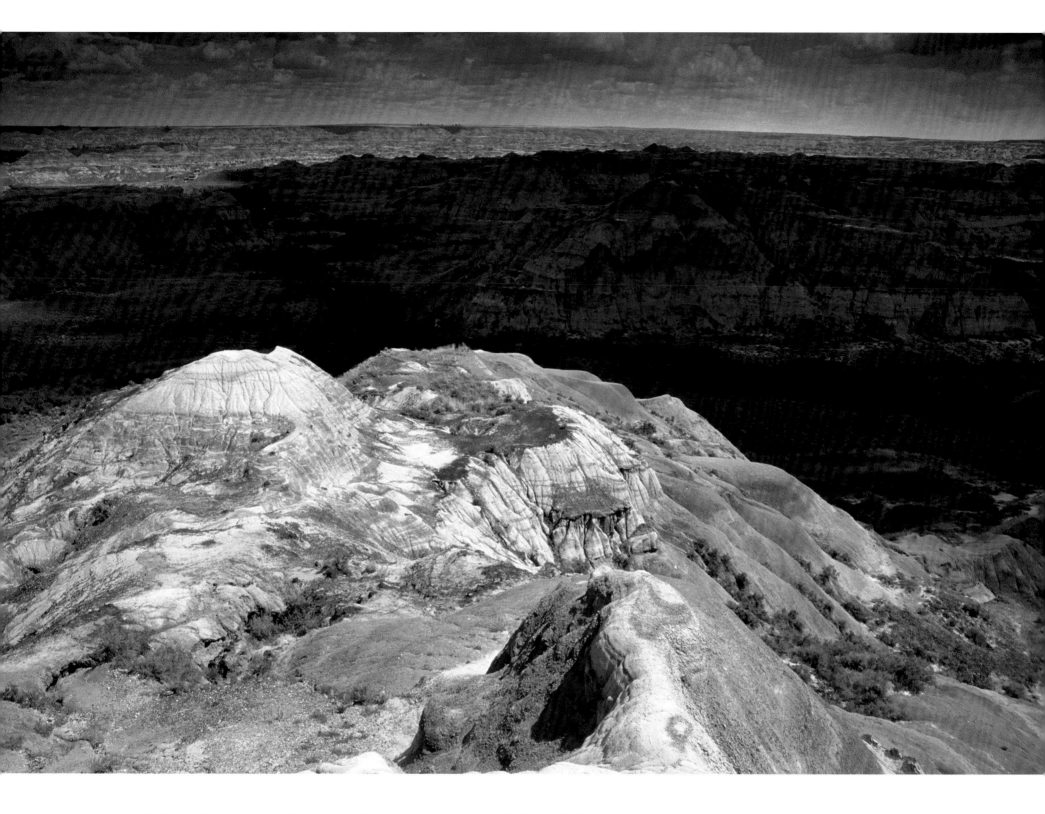

Flat farmland gives way to a sudden panorama of badlands at Dinosaur Provincial Park, Alberta, a UNESCO World Heritage site and home to some of the most important fossil beds in the world.

Le paysage plat des terres agricoles s'ouvre soudain sur les bad-lands du parc provincial Dinosaur, Alberta, un site classé patrimoine mondial par l'UNESCO et lieu où se trouve les lits de fossiles les plus importants du monde.

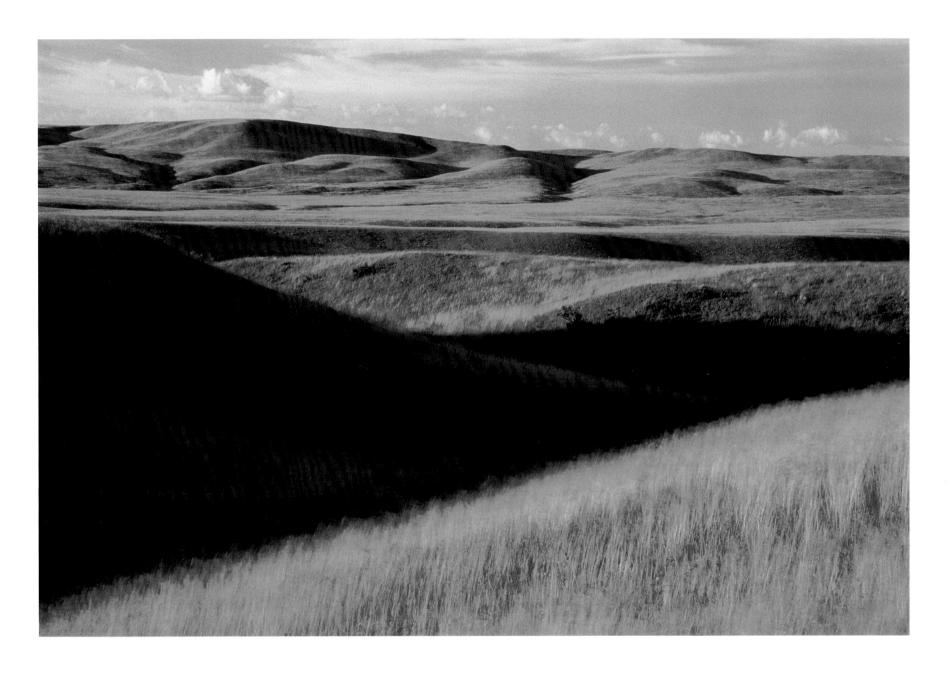

Rolling prairie in the Cypress Hills of southwestern Saskatchewan. The largest Tyrannosaurus skeleton yet discovered in Canada was excavated thirty kilometres east of here.

Prairie qui s'étend sur les collines Cypress au sud-ouest de la Saskatchewan. Le plus grand squelette de tyrannosaure jamais découvert au Canada a été trouvé à trente kilomètres à l'est de cet endroit.

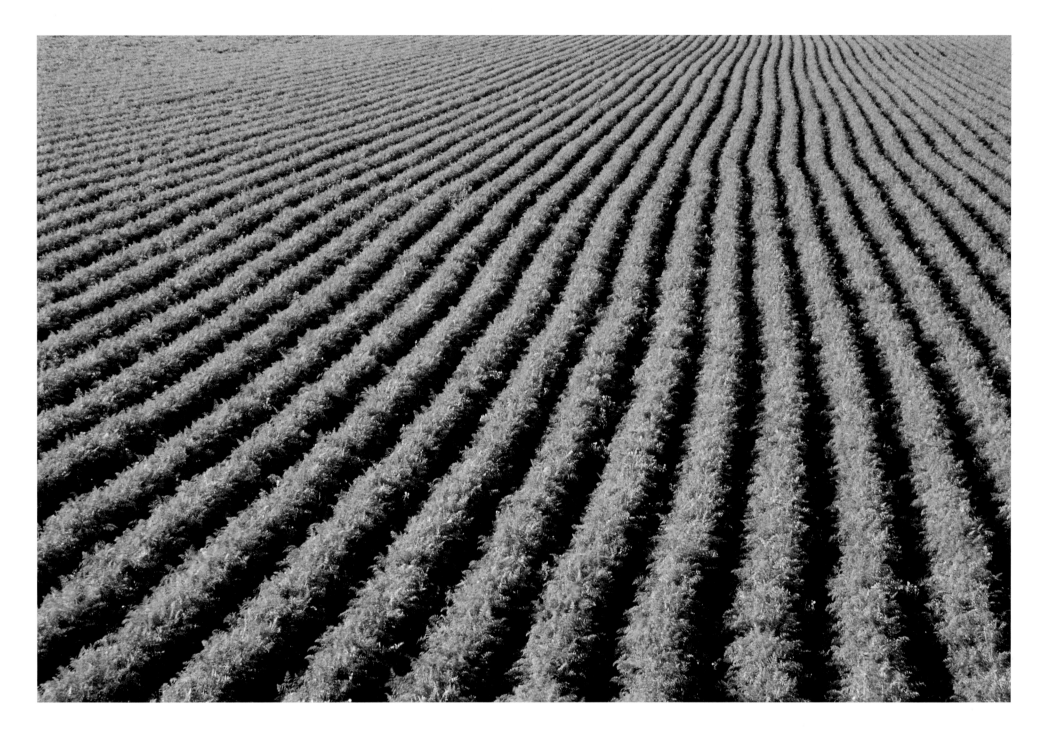

Rows of carrots at Holland Marsh, Ontario, the
province's most productive market garden region.

Rangées de carottes à Holland Marsh, Ontario,
région d'exploitation maraîchère intensive la plus
productive de la province.

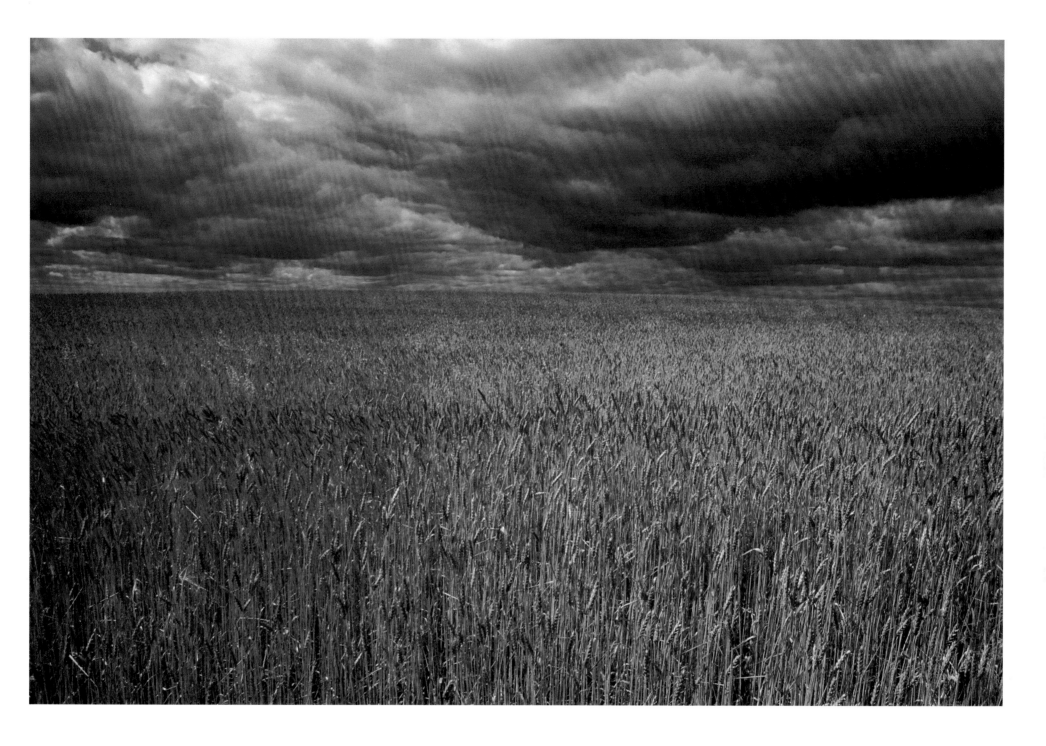

A wheat field ready for harvest near Bracken, southwestern Saskatchewan.

Champ de blé prêt pour la récolte près de Bracken, dans le sud-ouest de la Saskatchewan.

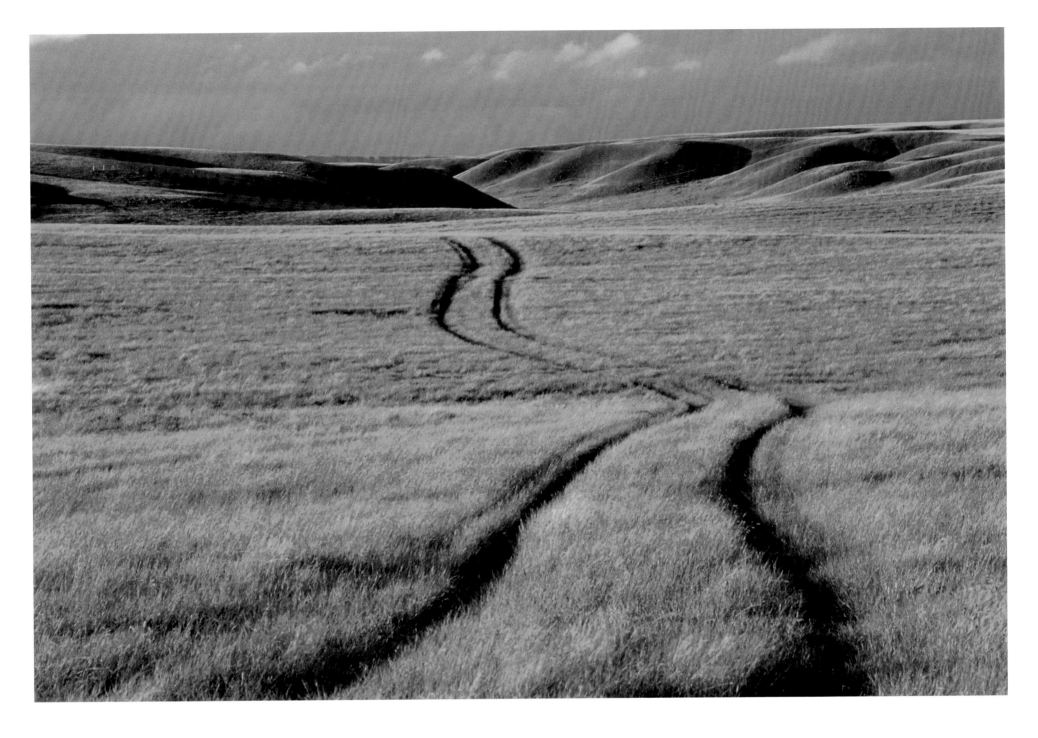

Wheel tracks furrow range land near Robsart, Saskatchewan.

Des traces de roue sillonnent la terre près de Robsart, Saskatchewan.

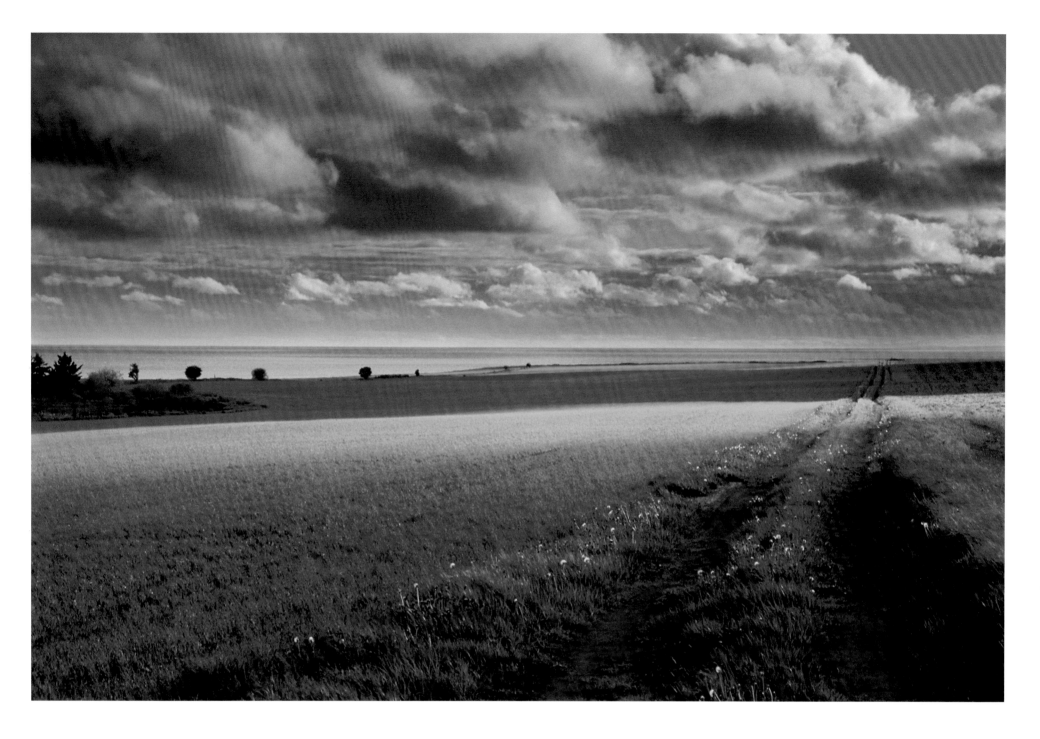

Farm fields near DeSable, Prince Edward Island.　　Des terres agricoles près de DeSable, Île-du-Prince-Édouard.

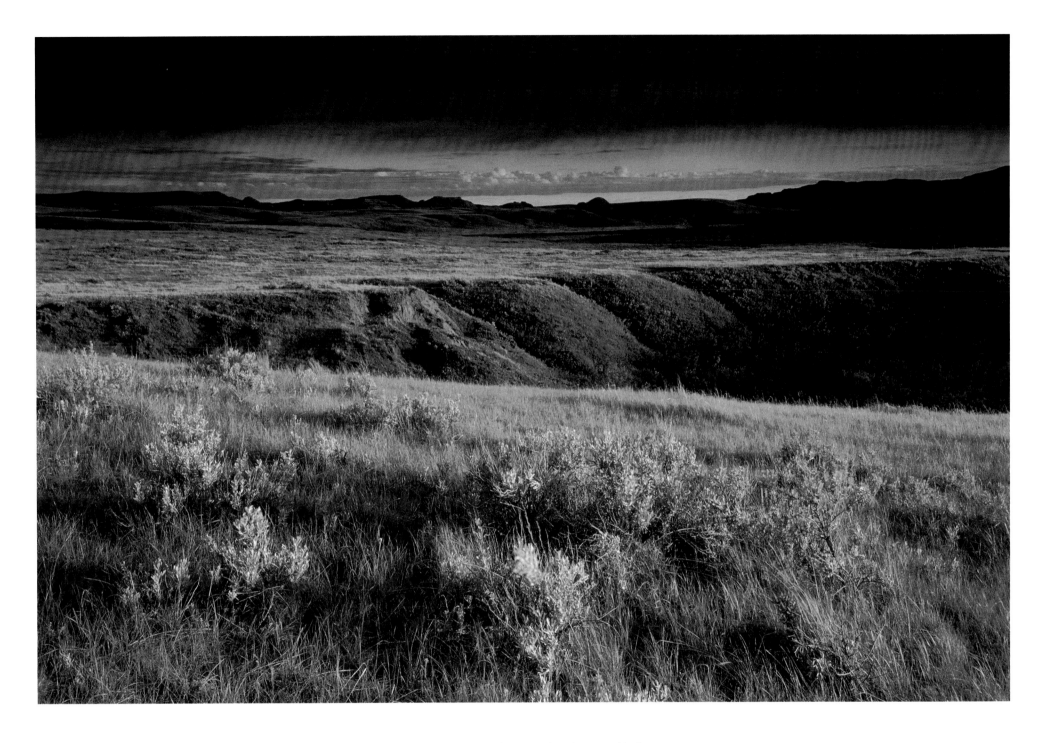

Late afternoon light slants across native mixed-grass prairie, Grasslands National Park, Saskatchewan, where off-trail hiking and random camping make for an uncommon wilderness experience no longer available in most national parks.

Lumière de fin d'après midi sur la prairie d'herbes locales mélangées, parc national des Prairies, Saskatchewan, où les randonnées hors sentier et le camping sauvage offrent une expérience de la nature sauvage qui n'existent plus dans la plupart des parcs nationaux.

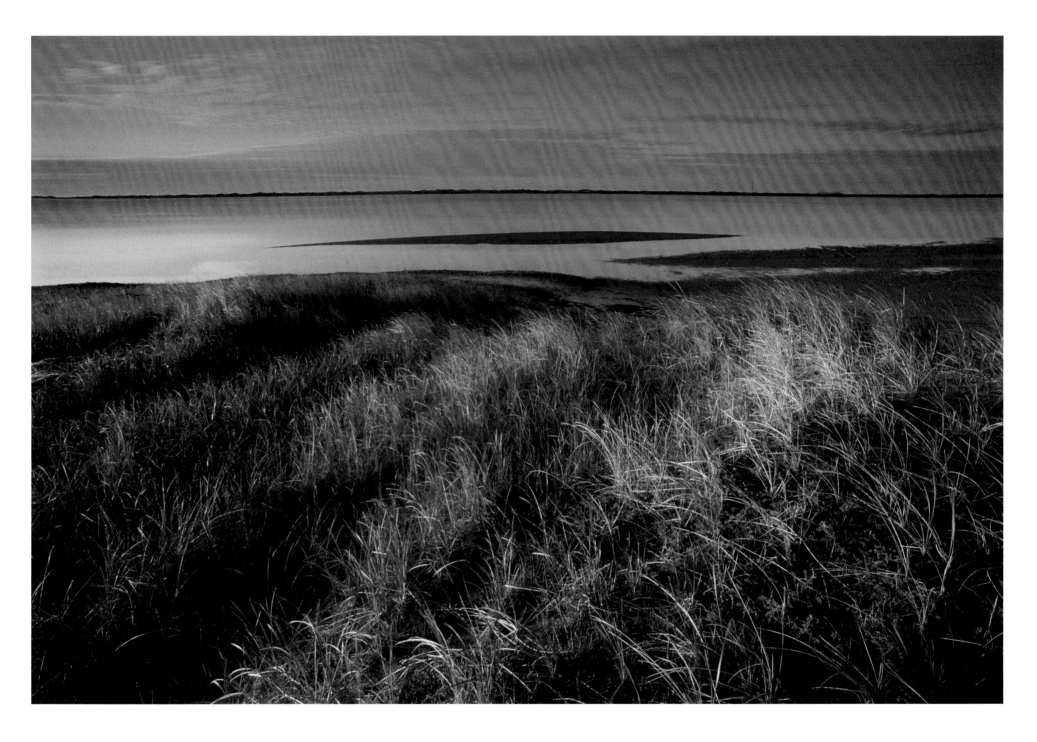

Sunrise on North Dune overlooking Grande-Entrée
Lagoon, Magdalen Islands, Quebec.

Lever du soleil sur North Dune donnant sur le lagon
Grande-Entrée, îles de la Madeleine, Québec.

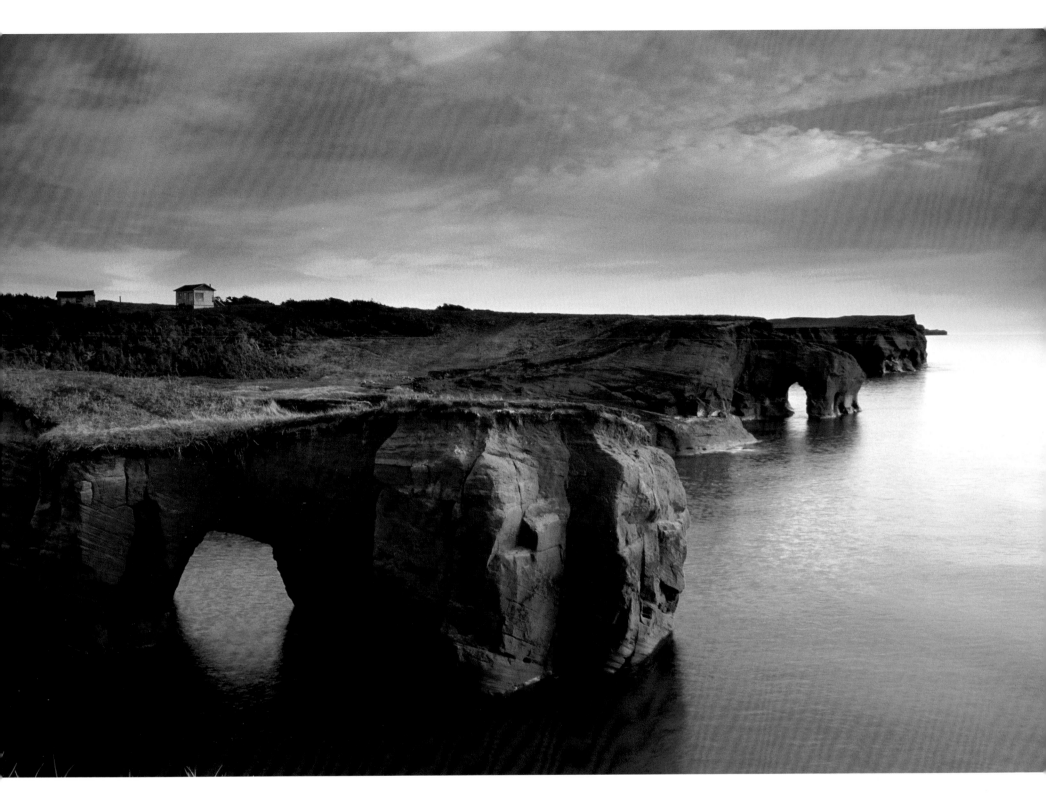

Two striking—and impermanent—landscapes on the east coast: Flowerpot Rock, along the Fundy Trail, New Brunswick (right), and Cap au Trou, on Île du Cap-aux-Meules, Quebec (above). Arches carved by the storm waves in the sandstone cliffs of the Magdalen Islands have a life span that can be measured in mere decades.

Deux paysages marquants et éphémères de la côte est : Flowerpot Rock, le long de la route du littoral de Fundy, Nouveau-Brunswick (à droite) et Cap au Trou, sur l'île du Cap-aux-Meules, Québec (en haut). Les crêtes creusées par les vagues de tempêtes dans les falaises de grès ont une espérance de vie qui se mesure en décennies.

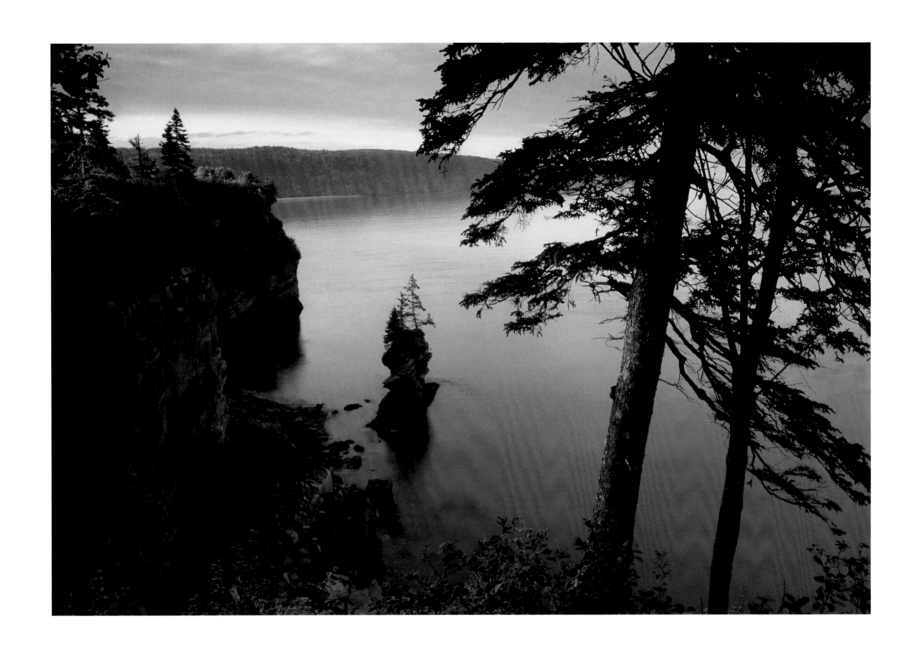

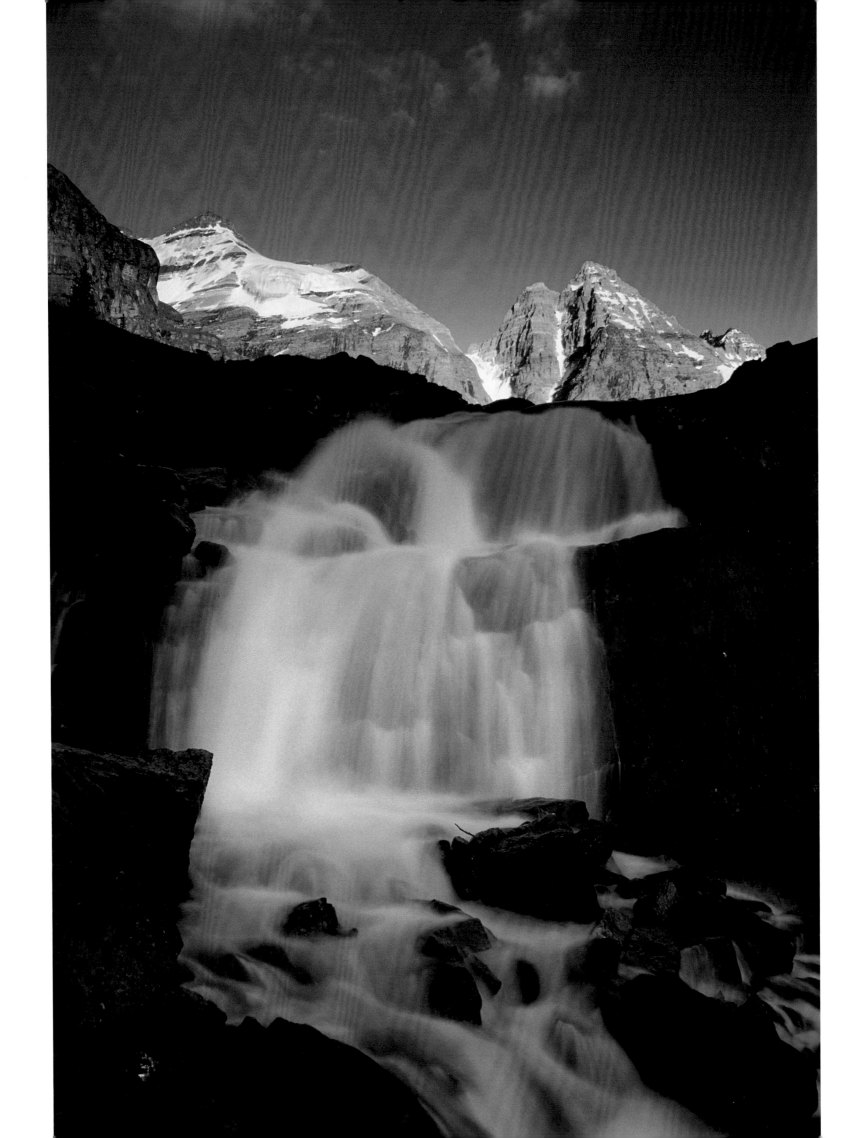

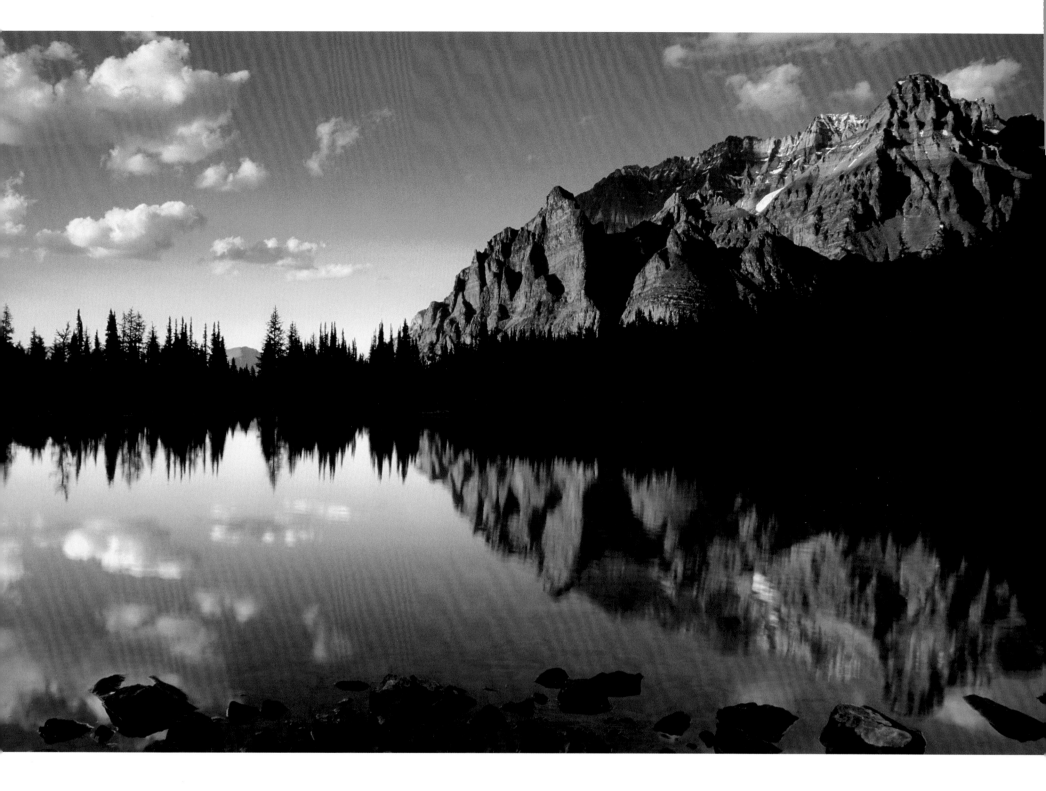

Glacier Peak and Mount Ringrose above Victoria Falls (left), and the Wiwaxy Peaks and Victoria/Huber massif reflected in Schaffer Lake (above); both scenes near Lake O'Hara, Yoho National Park, British Columbia.

Pic Glacier et le mont Ringrose au-dessus des chutes Victoria (à gauche); les pics Wiwaxy et le massif Victoria/Huber se reflètent dans le lac Schaffer (en haut); les deux paysages se trouvent près du lac O'Hara, parc national Yoho, Colombie-Britannique.

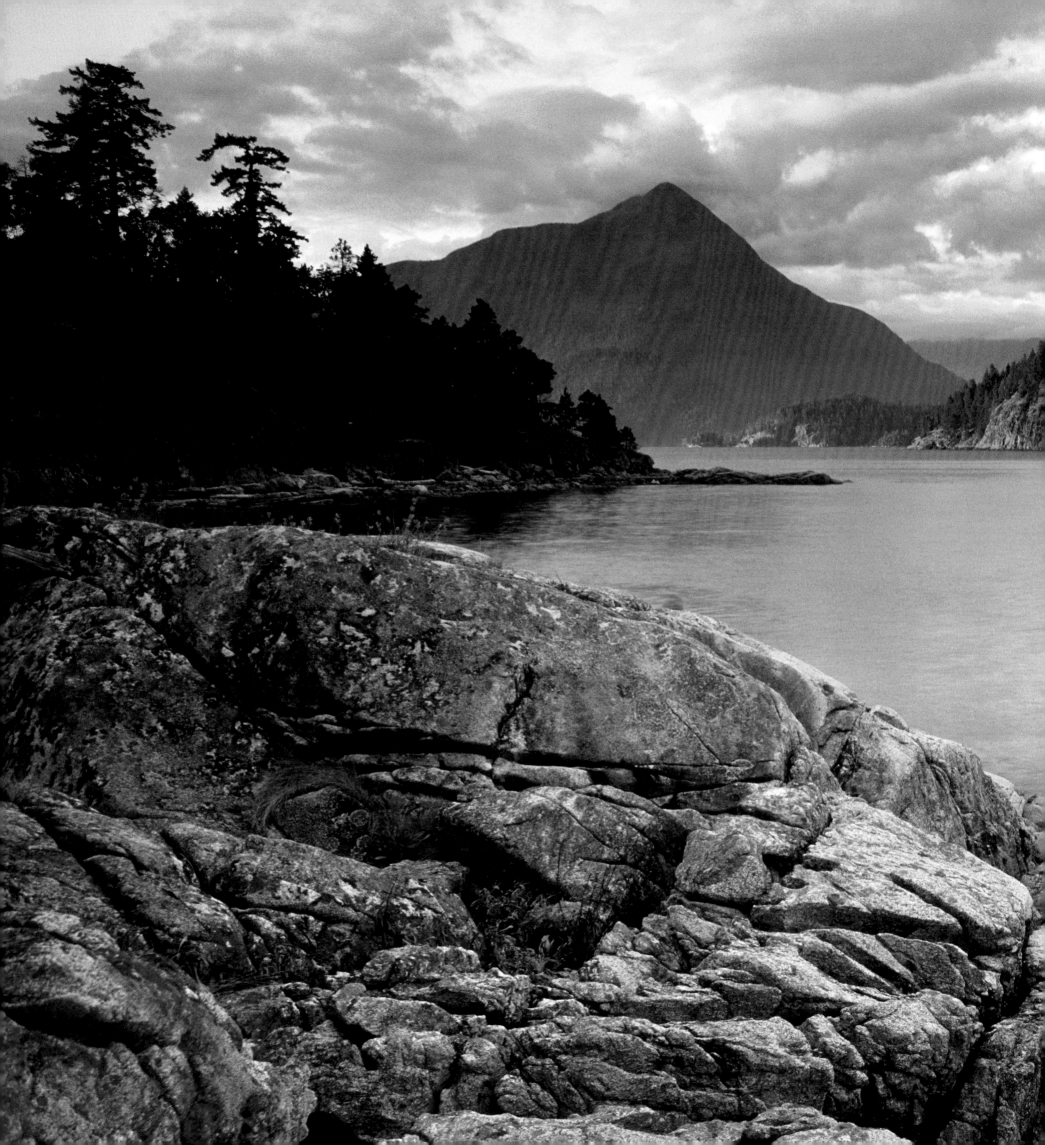

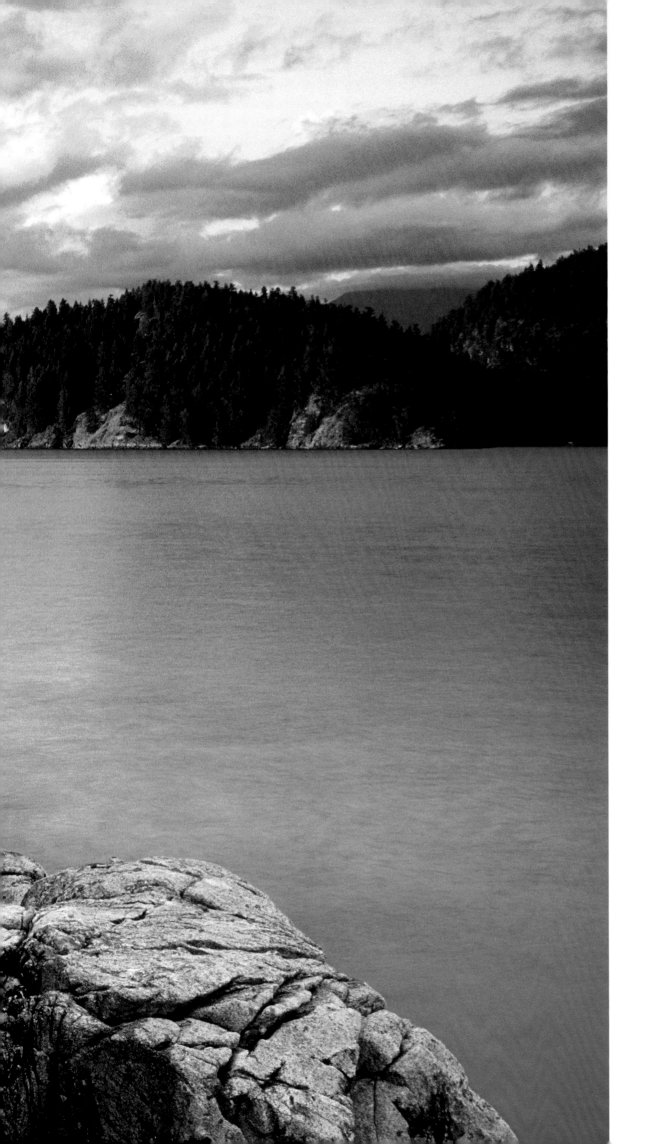

East of the idyllic Curme Islands, rising straight out of the surrounding sea, Mount Addenbroke reaches a mile above Desolation Sound, British Columbia.

À l'est des idylliques îles Curme, s'élevant directement de la mer qui l'entoure, le mont Addenbroke atteint un mille de hauteur au-dessus du détroit de Desolation, Colombie-Britannique.

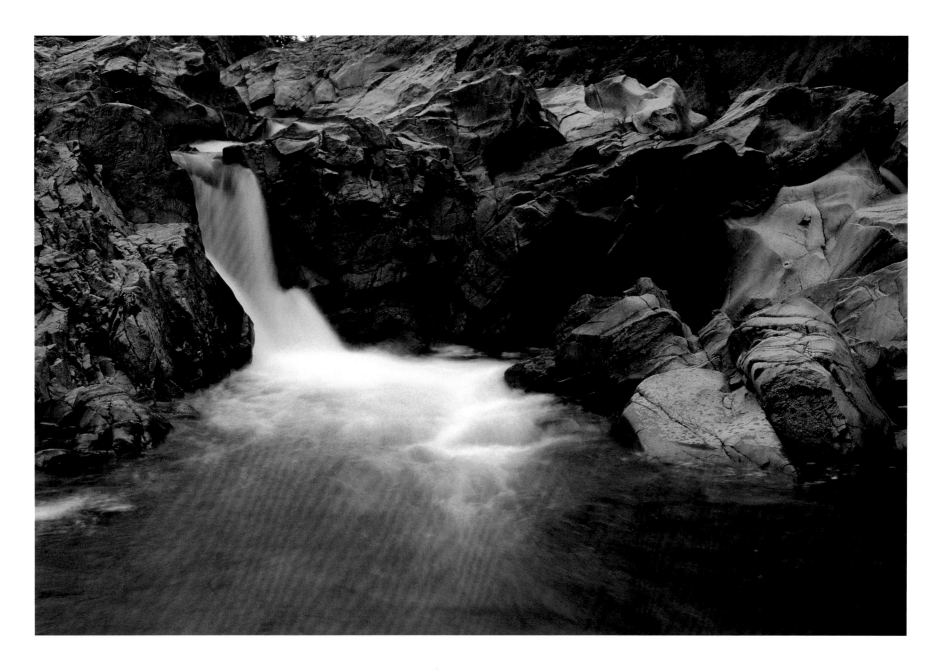

Floodwater-polished stone along the Broad River, Fundy National Park, New Brunswick (above); and along the Thompson River, upstream from Lytton, British Columbia (right).

Pierre polie par l'eau de crue le long de la rivière Broad, parc national Fundy, Nouveau-Brunswick (en haut); et le long de la rivière Thompson, en amont de Lytton, Colombie-Britannique (à droite).

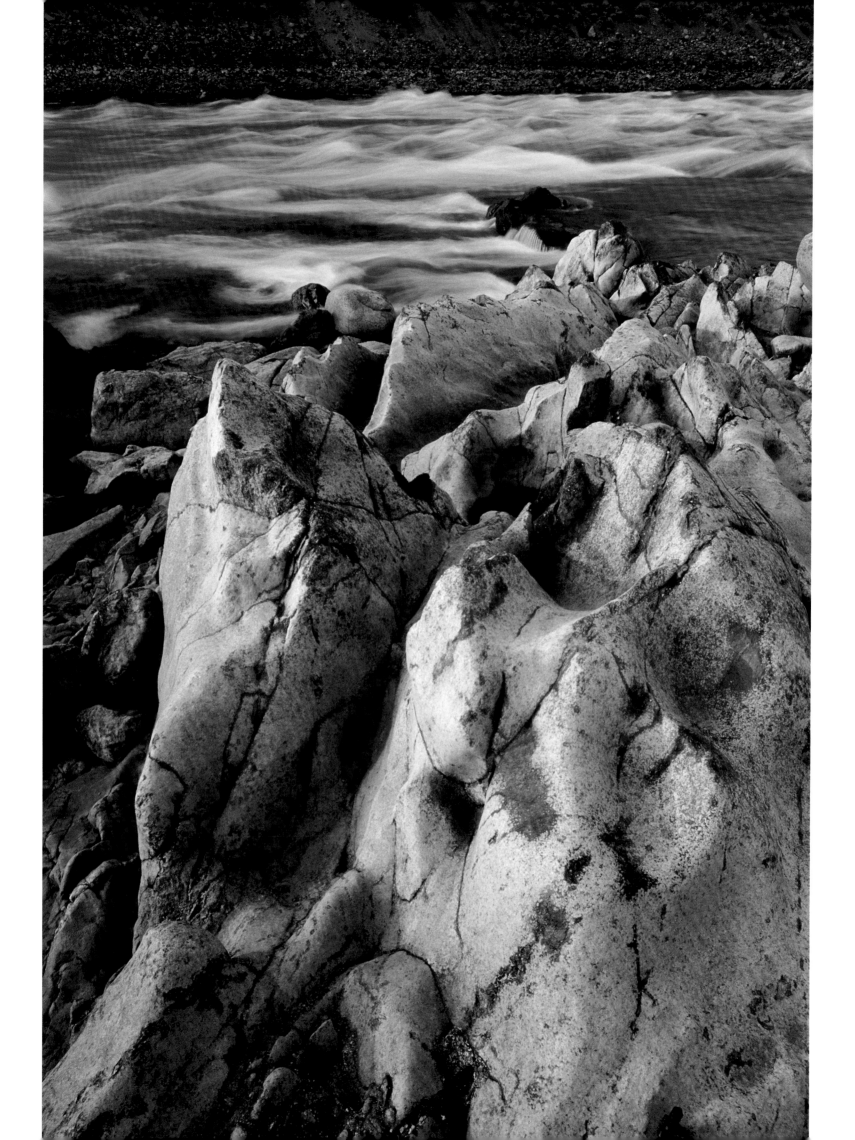

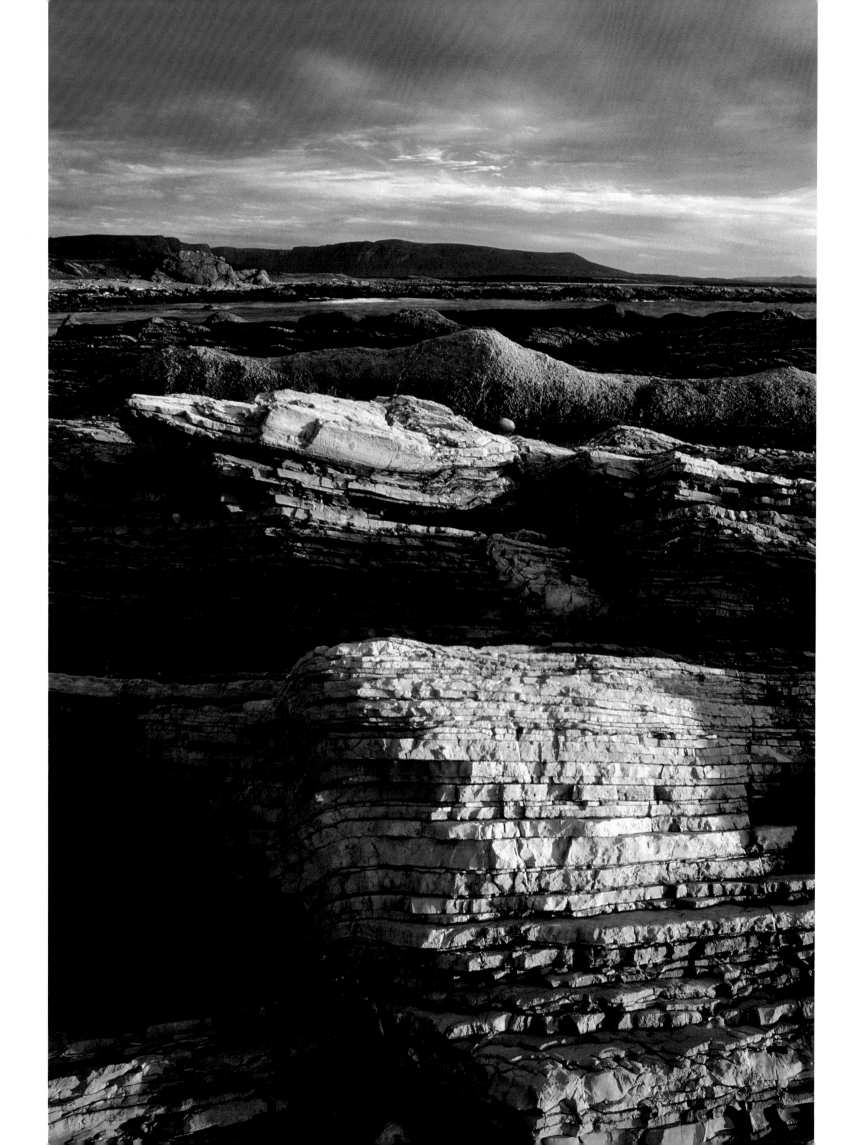

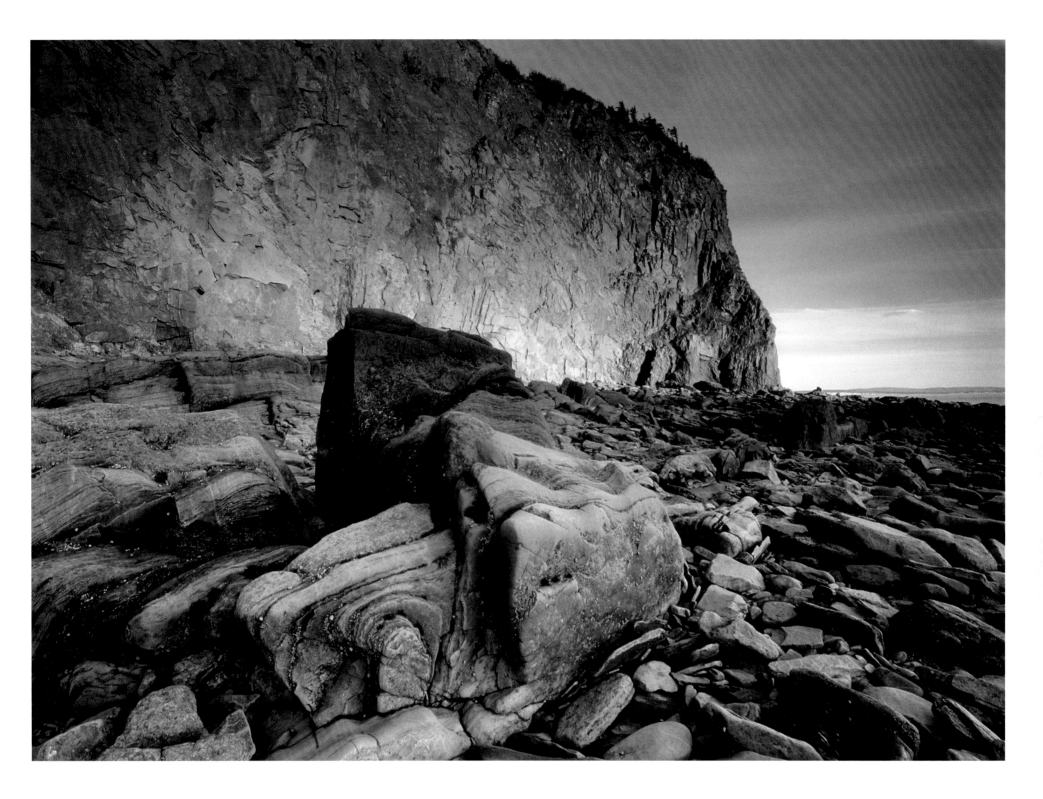

Thin layers of sedimentary stone, Broom Point, Gros Morne National Park, Newfoundland (left); and cliffs at Cape Enrage, New Brunswick, lit by the setting sun (above).

Minces couches de pierres sédimentaires, Broom Point, parc national du Gros-Morne, Terre-Neuve (à gauche); et falaises du cap Enragé, Nouveau-Brunswick, éclairées par le soleil (en haut).

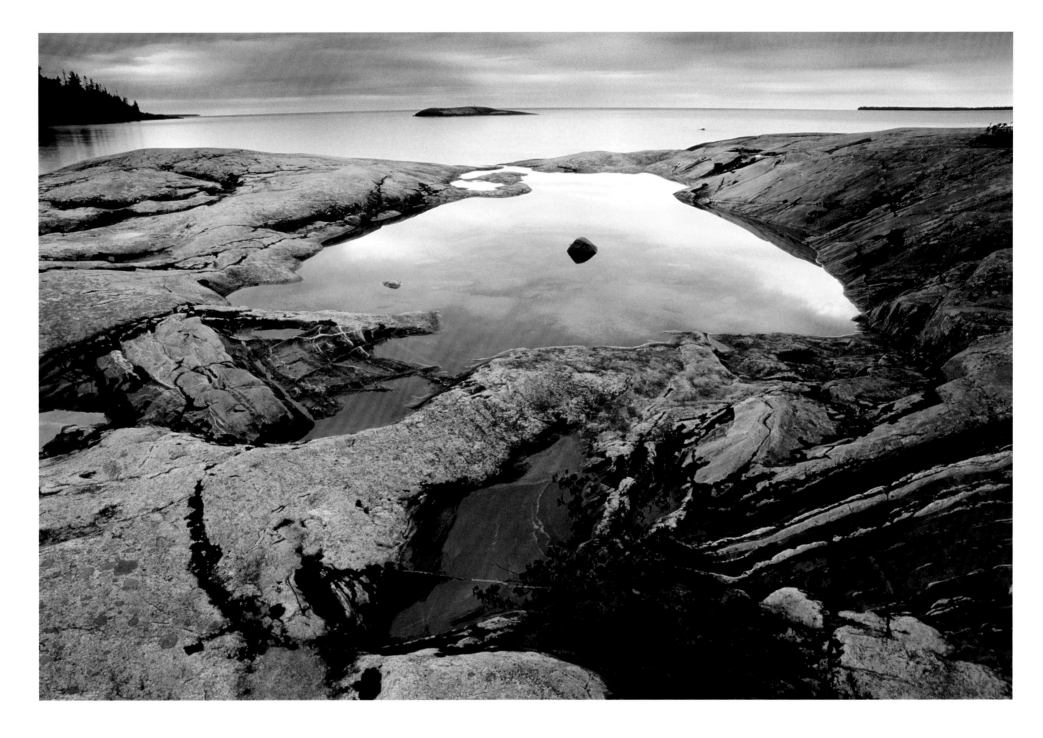

Glacier-smoothed granite at Katherine Cove,
Lake Superior Provincial Park, Ontario.

Granite poli par le glacier à l'anse Katherine,
parc provincial du lac Supérieur, Ontario.

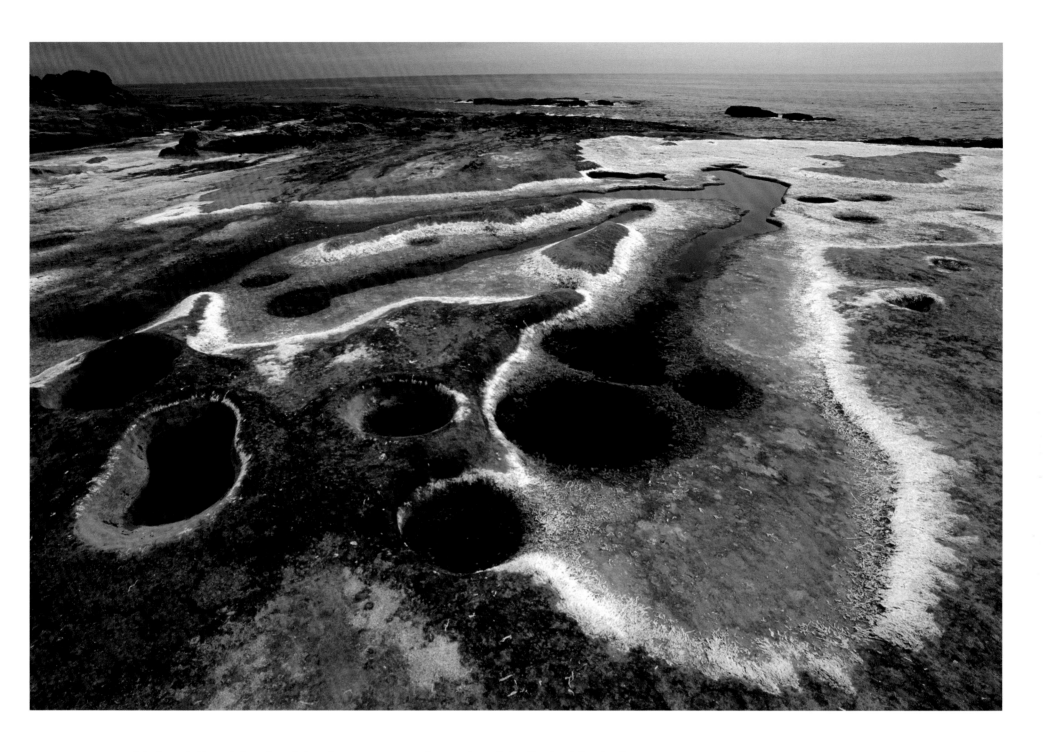

Salt-rimmed tide pools in surf-eroded sandstone at
Botanical Beach Provincial Park, Vancouver Island,
British Columbia.

Cuvettes de marée bordées de sel dans le grès
érodé par les vagues du parc provincial de la plage
Botanical, île de Vancouver, Colombie-Britannique.

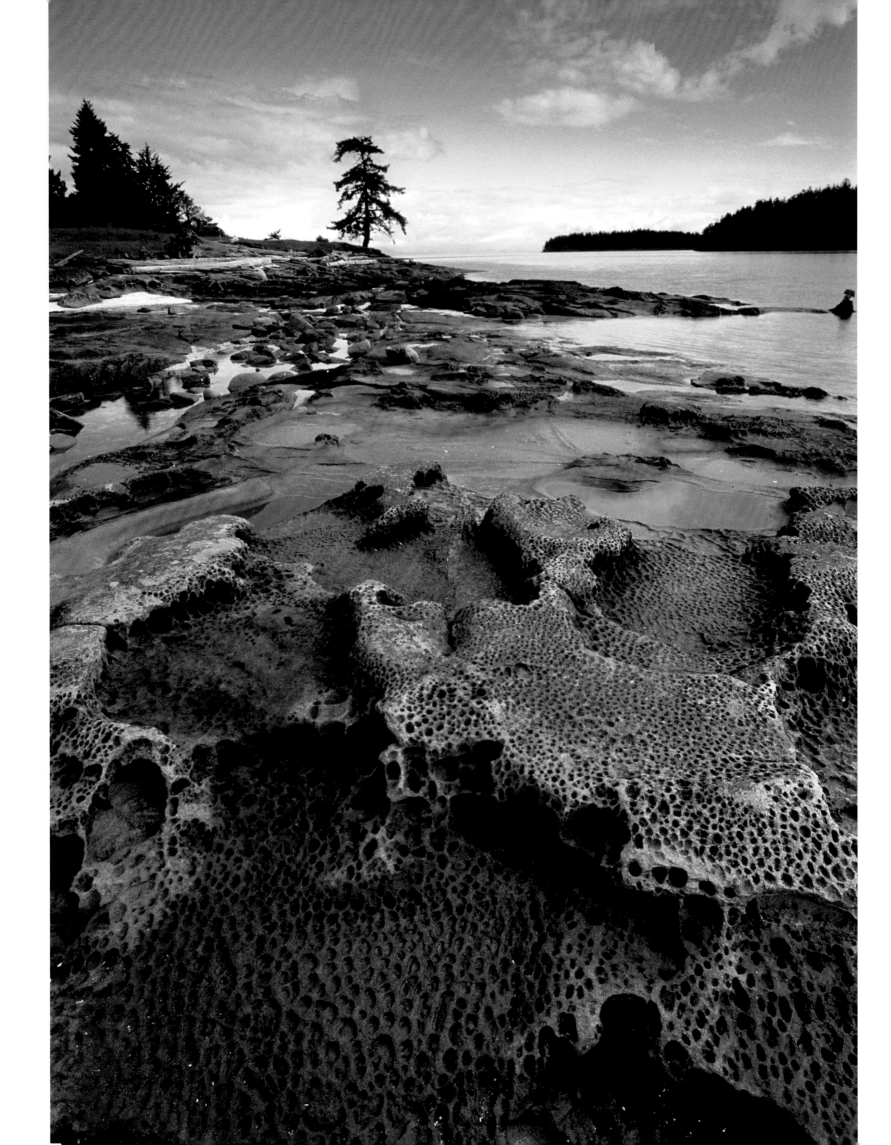

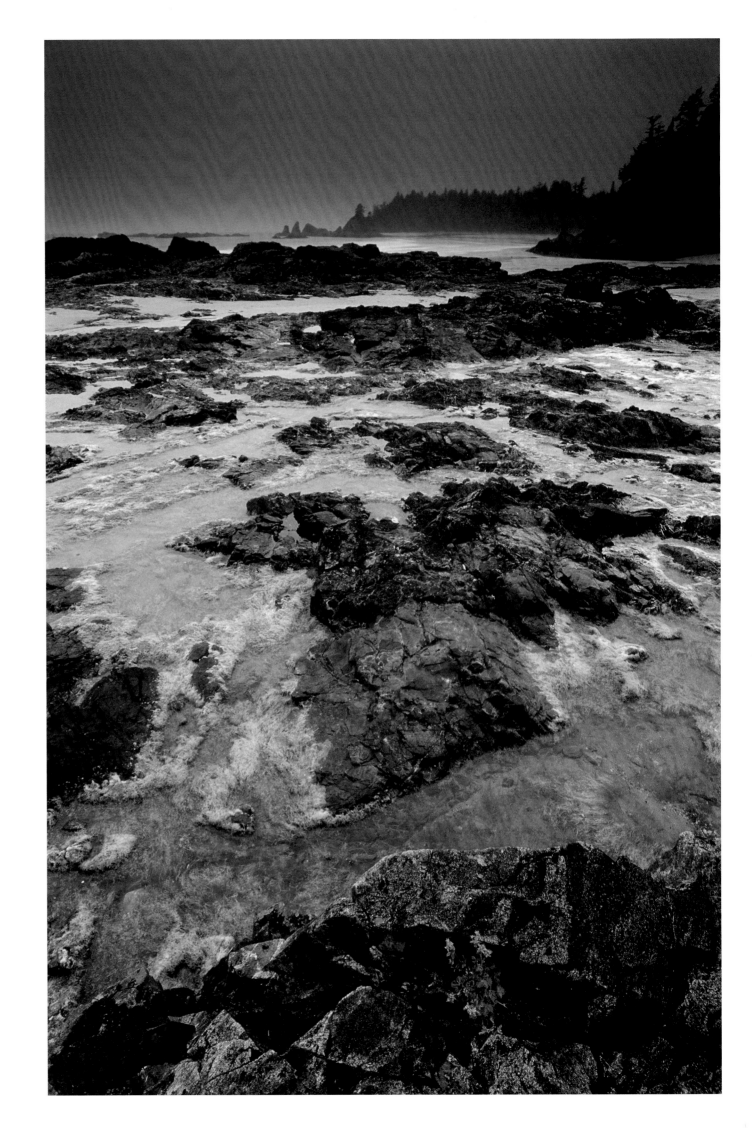

Sandstone shorelines, eroded in intriguing ways, are found throughout the Gulf Islands, British Columbia. This tidal shelf is in Drumbeg Provincial Park, on Gabriola Island (left). Seaweed covers tidal flats at the north end of the Nootka Trail, Nootka Island, British Columbia (right).

Des rives de grès érodées de manière fascinante se trouvent partout dans les îles Gulf, Colombie-Britannique. Cette plate-forme de marée se trouve au parc provincial Drumberg, sur l'île Gabriola (à gauche). Des algues recouvrent les bas fonds intertidaux à l'extrémité nord de la piste Nootka, île Nootka, Colombie-Britannique (à droite).

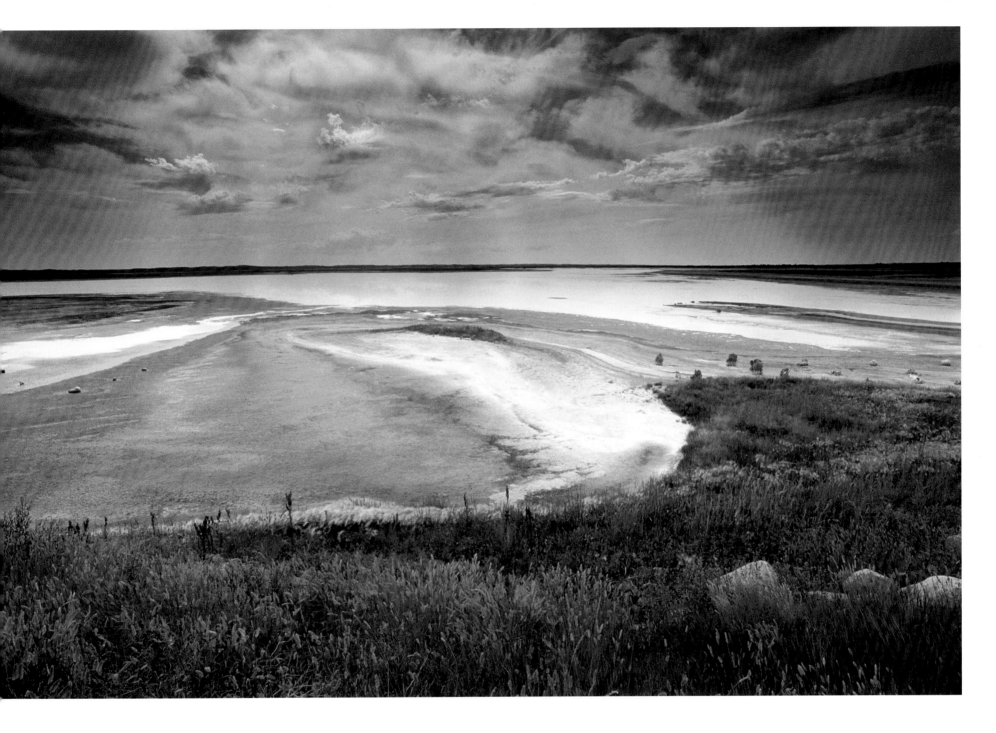

Chaplin Lakes, Saskatchewan, a significant stopover for migratory shore birds.

Les lacs Chaplin, Saskatchewan, halte migratoire importante des oiseaux migrateurs du littoral.

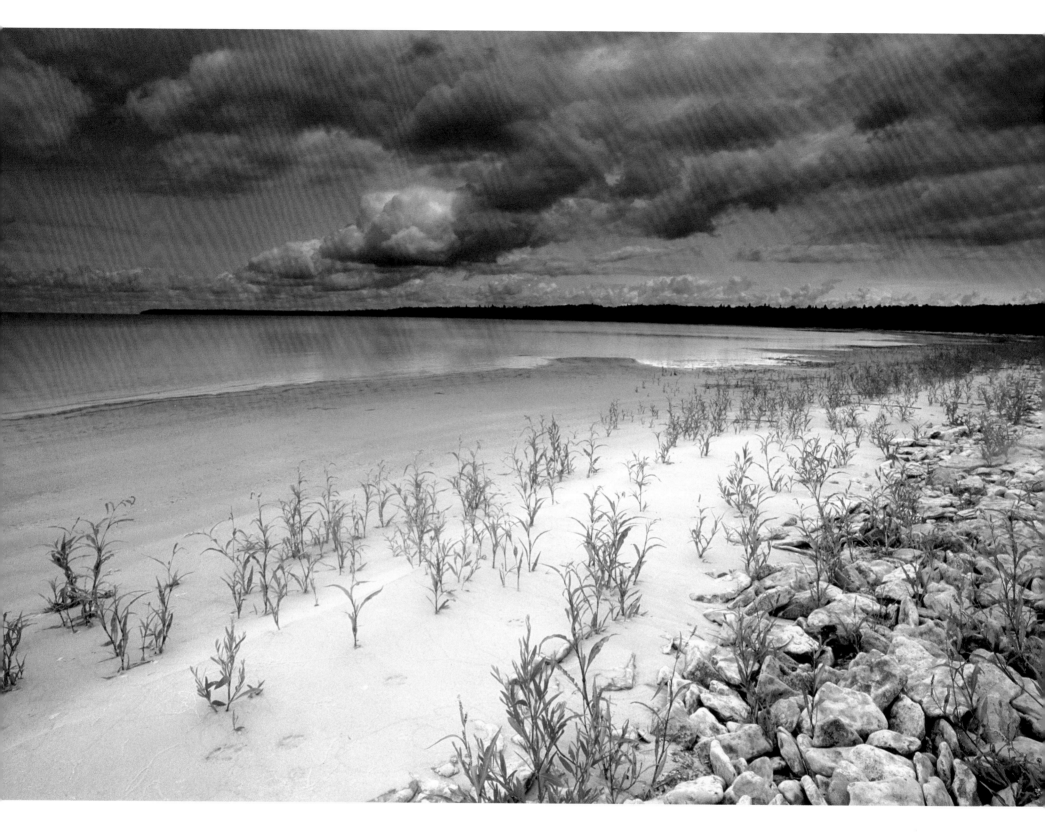

Secluded beach on Lake Winnipeg,
Hecla/Grindstone Provincial Park, Manitoba.

Plage retirée sur le lac Winnipeg, parc provincial
Hecla/Grindstone, Manitoba.

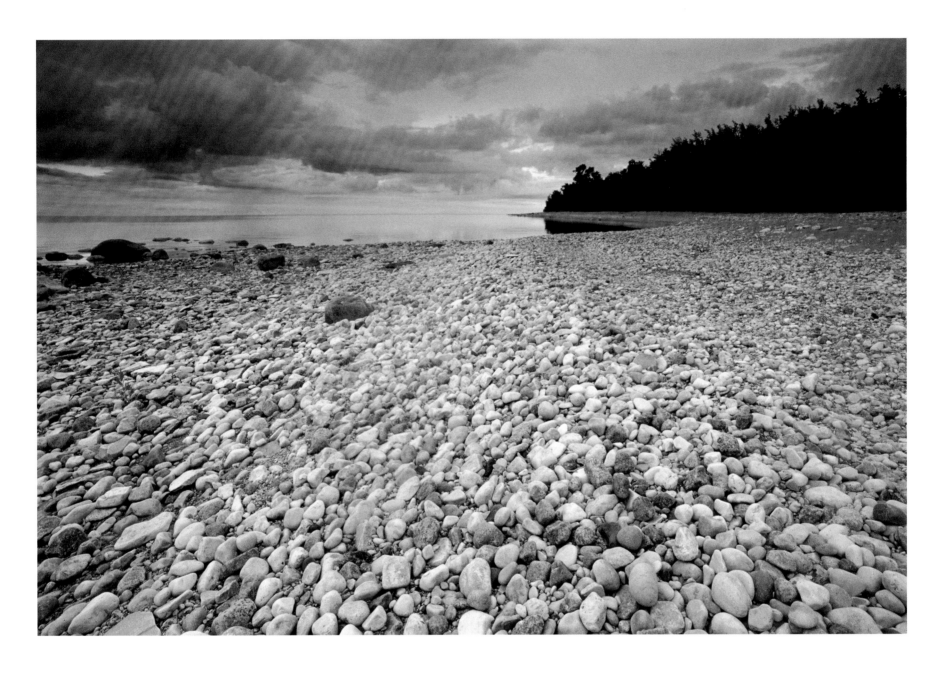

Lake Winnipeg straddles the ancient Precambrian
Shield of the east and the younger sedimentary rock
of the prairies, exposed here along its western shore
at Camp Morton (above) and in broken bluffs in
Hecla/Grindstone Provincial Park, Manitoba (right).

Le lac Winnipeg chevauche l'ancien bouclier
précambrien à l'est et la roche sédimentaire plus
récente des prairies, exposée ici le long de la rive
ouest au Camp Morton (en haut) et en falaises
discontinues dans le parc provincial Hecla/
Grindstone, Manitoba (à droite).

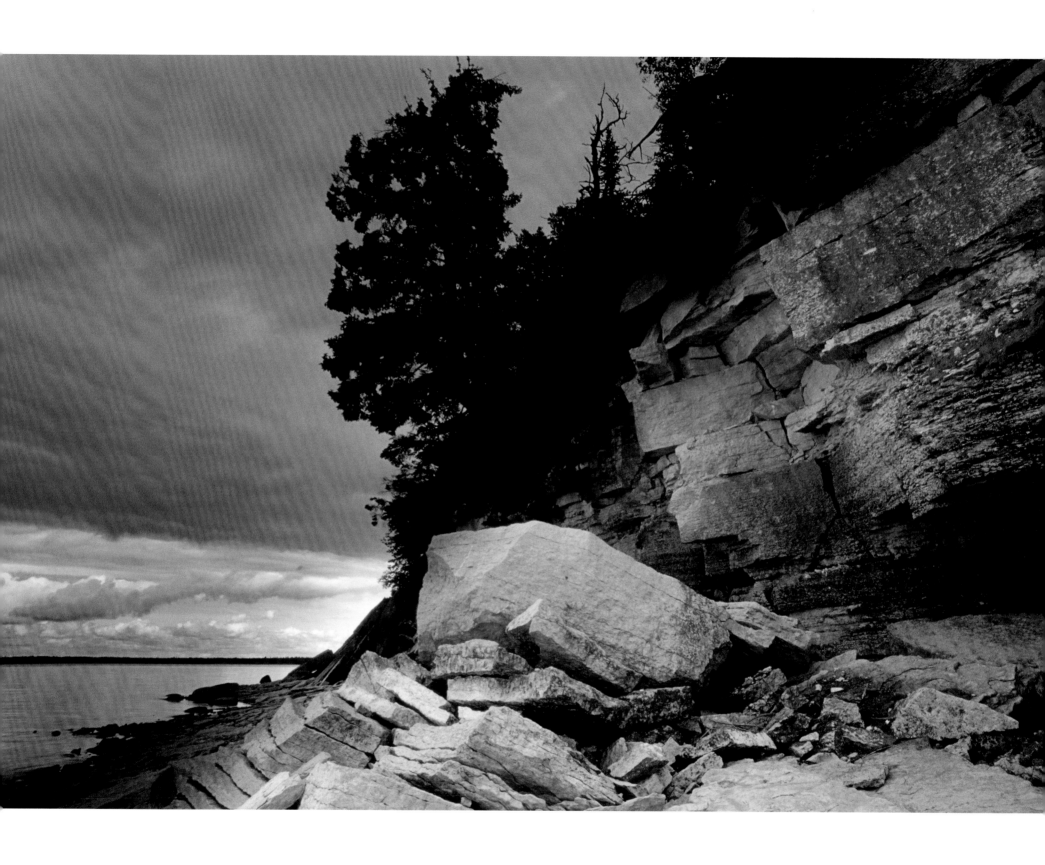

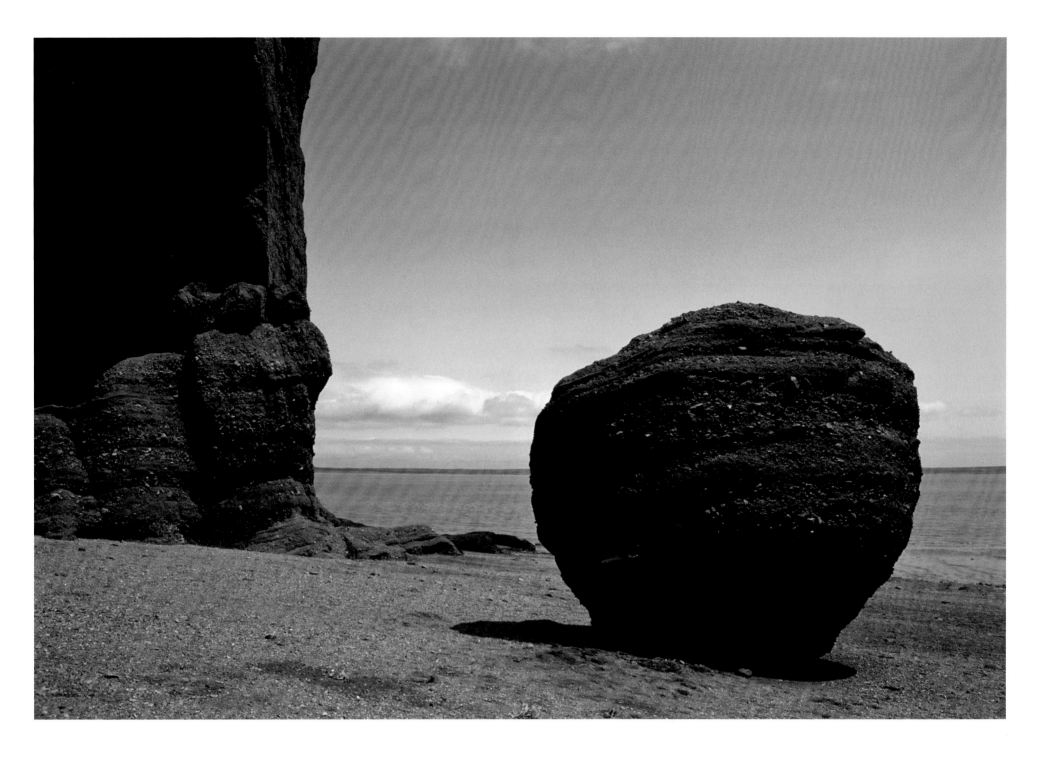

Extreme Fundy tides have carved a variety of arches, pinnacles and pedestals into the conglomerate cliffs at Hopewell Rocks, New Brunswick.

Les marées extrêmes de Fundy ont sculpté une variété de crêtes, de pics et de socles dans les falaises agglomérées de Hopewell Rocks, Nouveau-Brunswick.

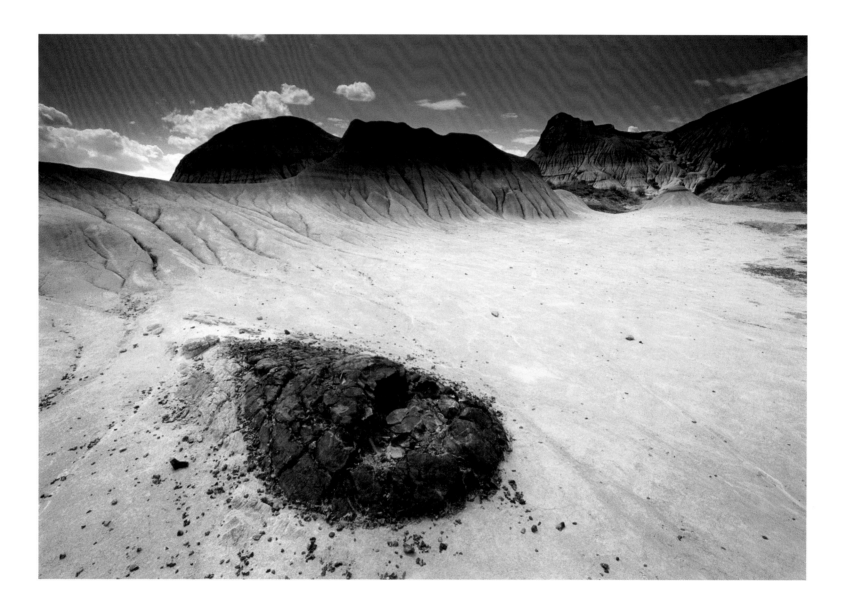

Though merely an outcrop, harder stone exposed by
the erosion of surrounding bentonite clay suggests
a prehistoric shell creature, Dinosaur Provincial
Park, Alberta.

Bien qu'elle ne soit qu'un simple affleurement, la
roche plus dure mise à nue par l'érosion de l'argile
bentonite environnant fait penser à la coquille
d'une créature préhistorique, parc provincial
Dinosaur, Alberta.

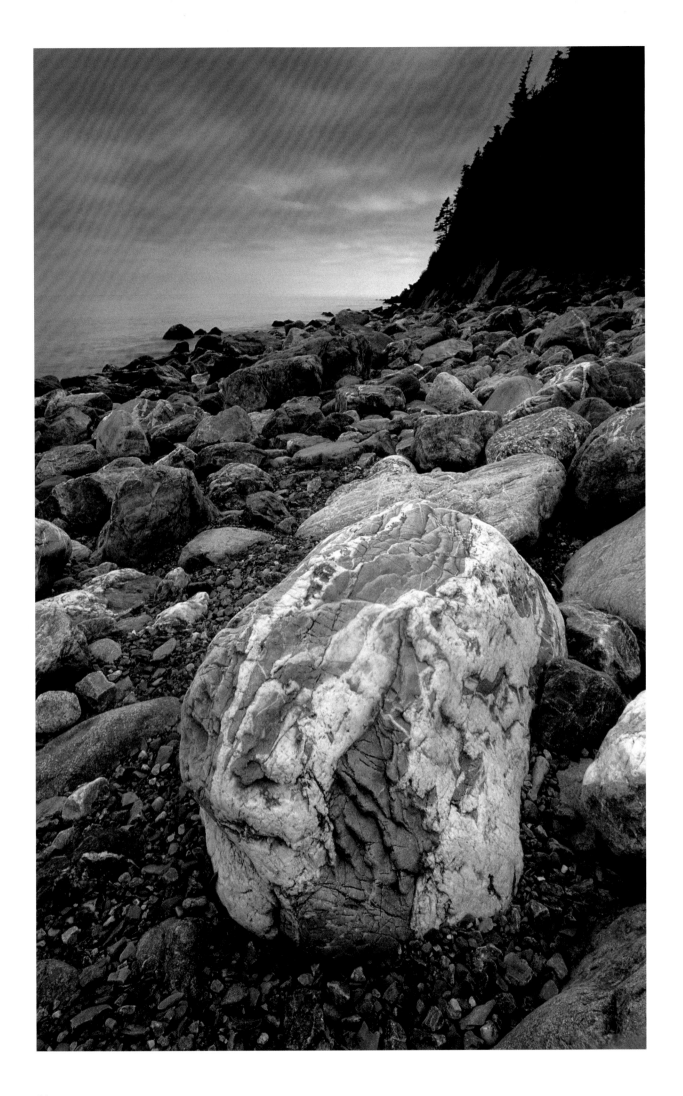

The coast at Big Salmon River, Bay of Fundy, New Brunswick (left); and at Broom Point, Gros Morne National Park, Newfoundland (right). Down to its details, the Canadian landscape was fashioned by the Ice Age; the mix of rock types and colours indicates that these boulders were eroded not in situ, but as glacier deposits.

Rochers sur le rivage de la rivière Big Salmon, baie de Fundy, Nouveau-Brunswick (à gauche); et à Broom Point, parc national du Gros-Morne, Terre-Neuve (à droite). Le paysage canadien a été façonné dans ses moindres détails par la période glaciaire; le mélange de types de rochers et de couleurs indique que ces rochers ont subi une érosion non pas in situ mais en tant que dépôts de glaciers.

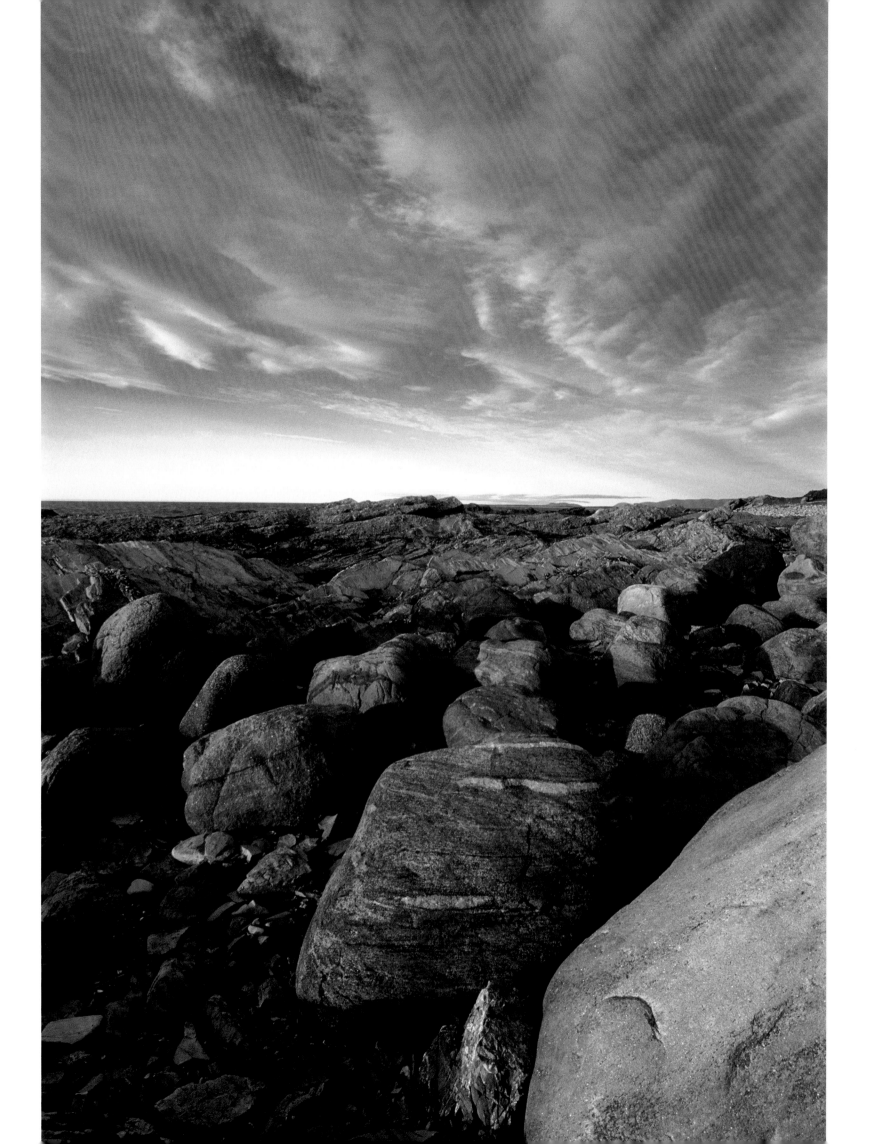

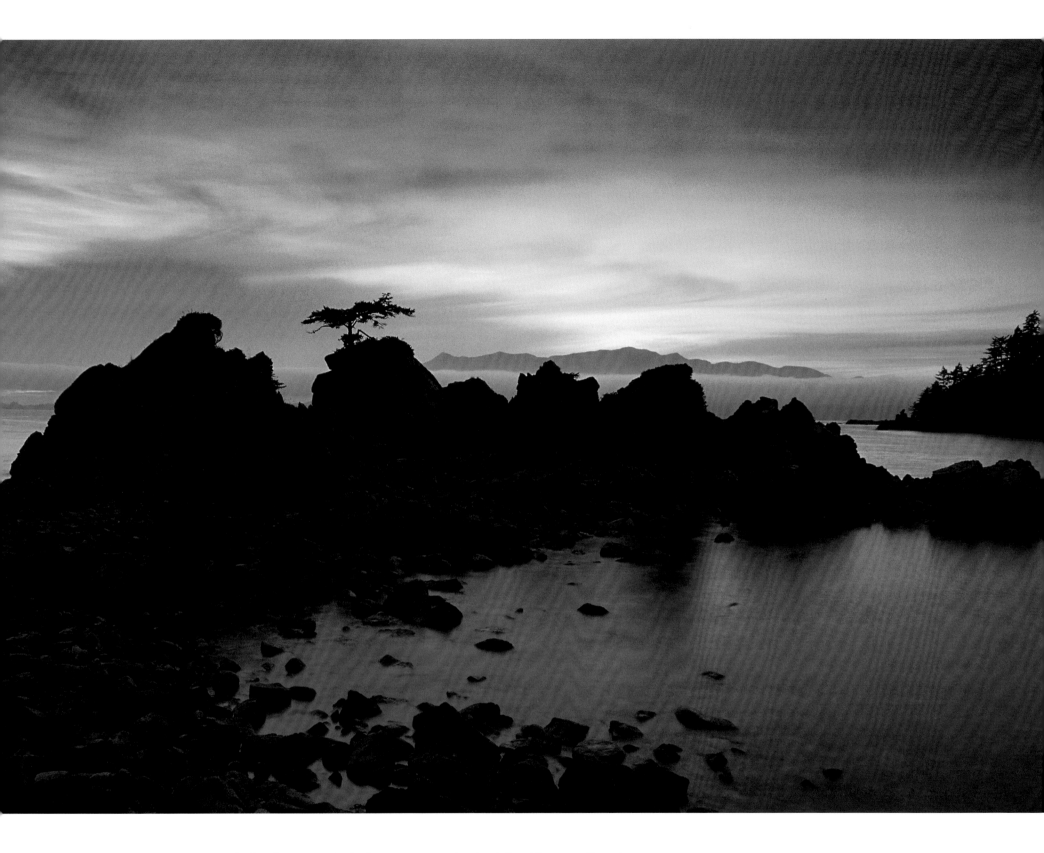

Sunset at Benson Island, Broken Group Islands of Pacific Rim National Park, British Columbia (above); and over the Strait of Juan de Fuca near Jordan River, Vancouver Island, British Columbia (right).

Coucher de soleil sur l'île Benson, îles Broken Group dans le parc national Pacific Rim, Colombie-Britannique (en haut); et sur le détroit de Juan de Fuca près de Jordan River, île de Vancouver, Colombie-Britannique (à droite).

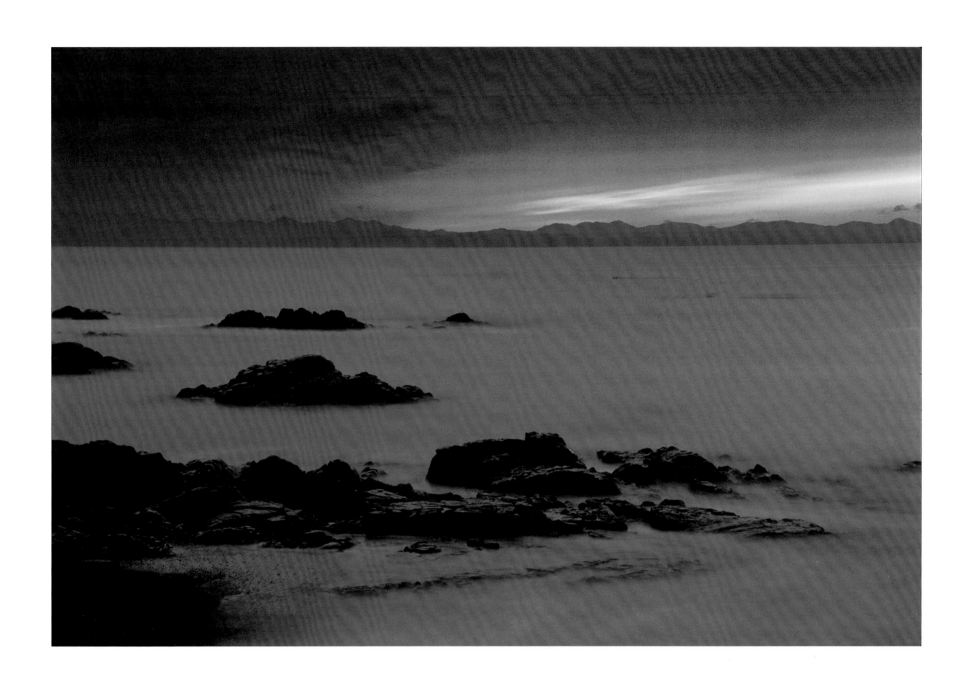

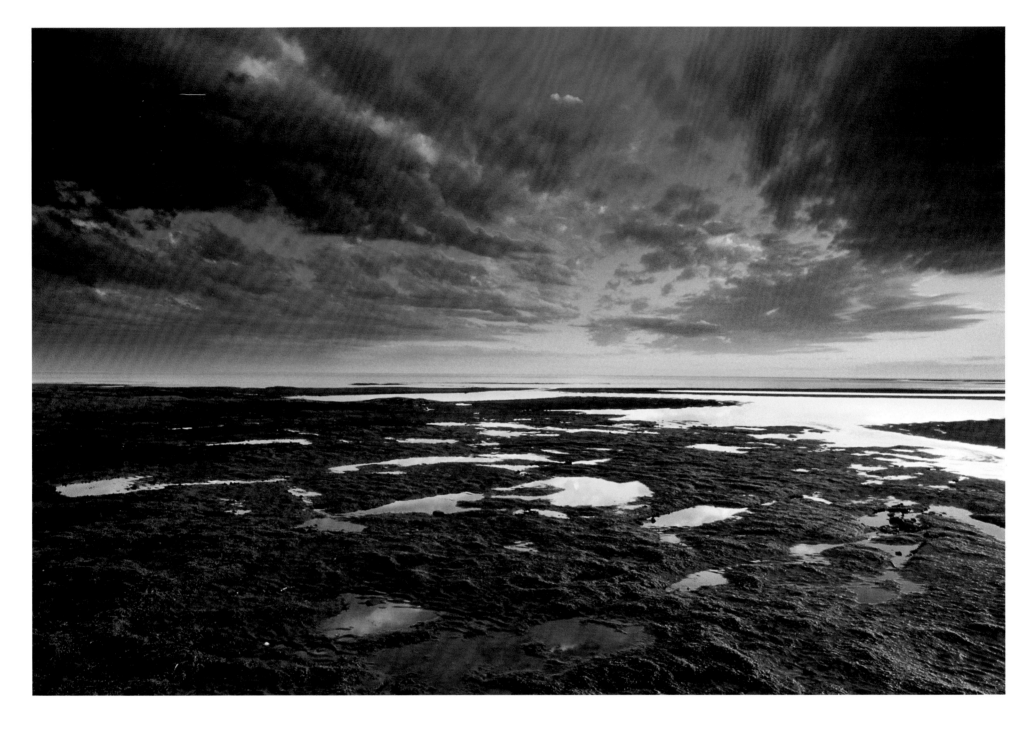

Seaweed and clay tidal flats at Canoe Cove,
Prince Edward Island.

Bas fonds intertidaux d'algues et d'argile à Canoe
Cove, Île-du-Prince-Édouard.

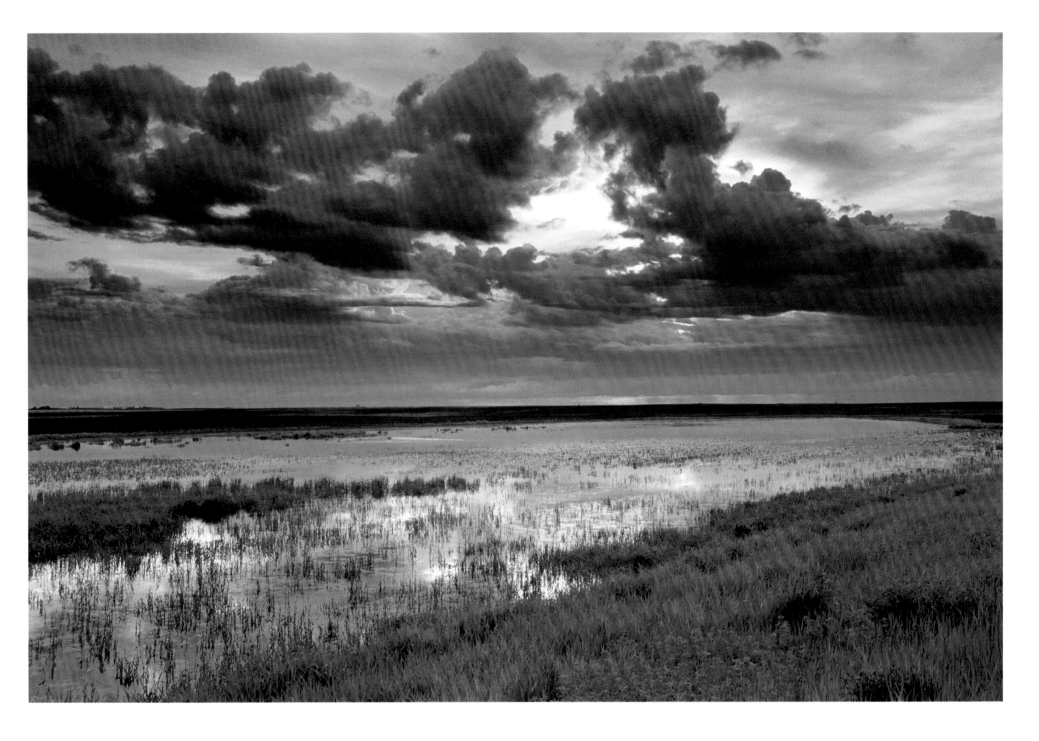

A prairie pothole west of Assiniboia, Saskatchewan.

Une fondrière des prairies à l'ouest d'Assiniboia, Saskatchewan.

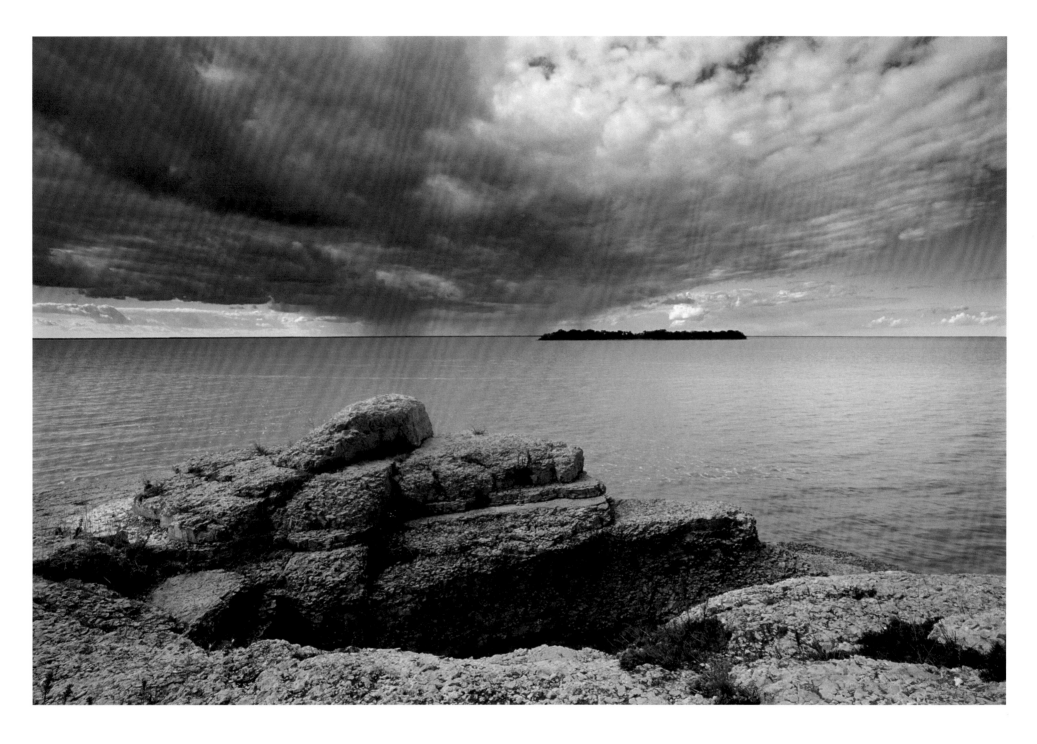

Limestone bluffs along the shore of Lake Manitoba at Steep Rock, Manitoba.

Falaise calcaire le long du rivage du lac Manitoba à Steep Rock, Manitoba.

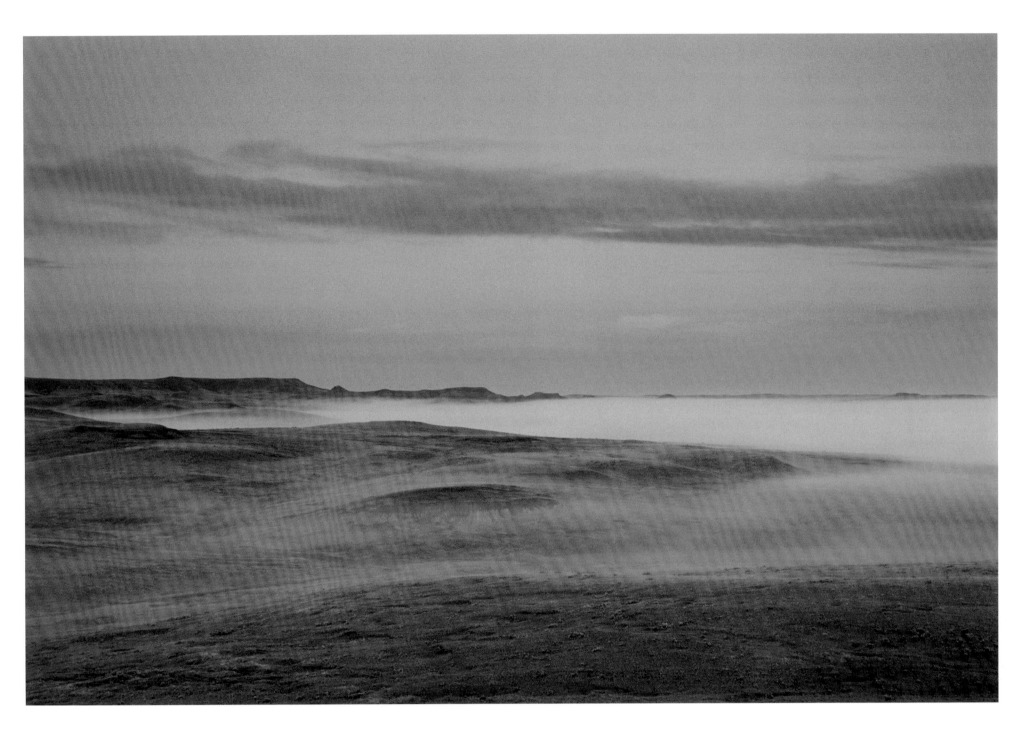

Morning mist before sunrise in the East Block, Grasslands National Park, Saskatchewan.

Brume matinale avant le lever du soleil dans le bloc Est, parc national des Prairies, Saskatchewan.

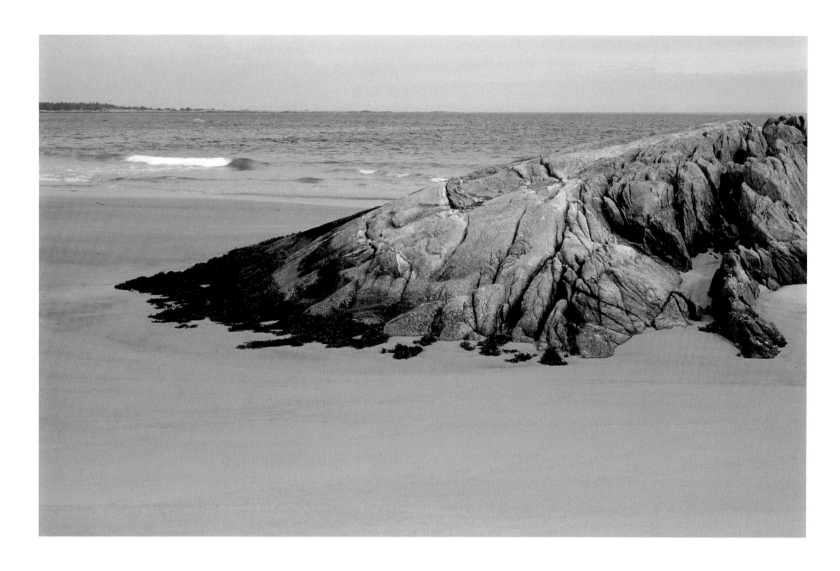

An outcrop of glacier-polished bedrock on the beach
at the Seaside Adjunct, Kejimkujik National Park,
Nova Scotia.

Affleurement de roche glaciaire polie sur la plage
à l'Annexe côtière, parc national Kejimkujik,
Nouvelle-Écosse.

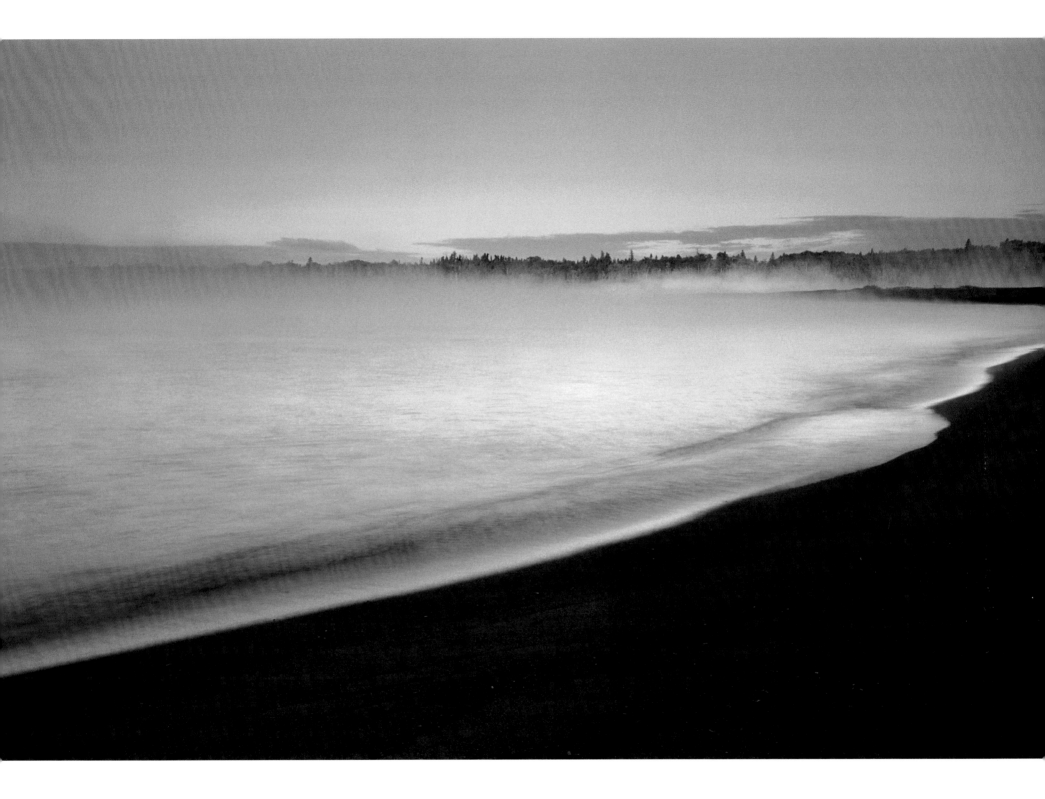

Early morning on the beach at Terrace Bay, on Ontario's Lake Superior, where successive Ice Age melts have left a series of terraces.

Premières heures du jour sur la plage à Terrace Bay, sur le lac Supérieur en Ontario, où les fontes glaciaires successives ont laissé une série de terrasses.

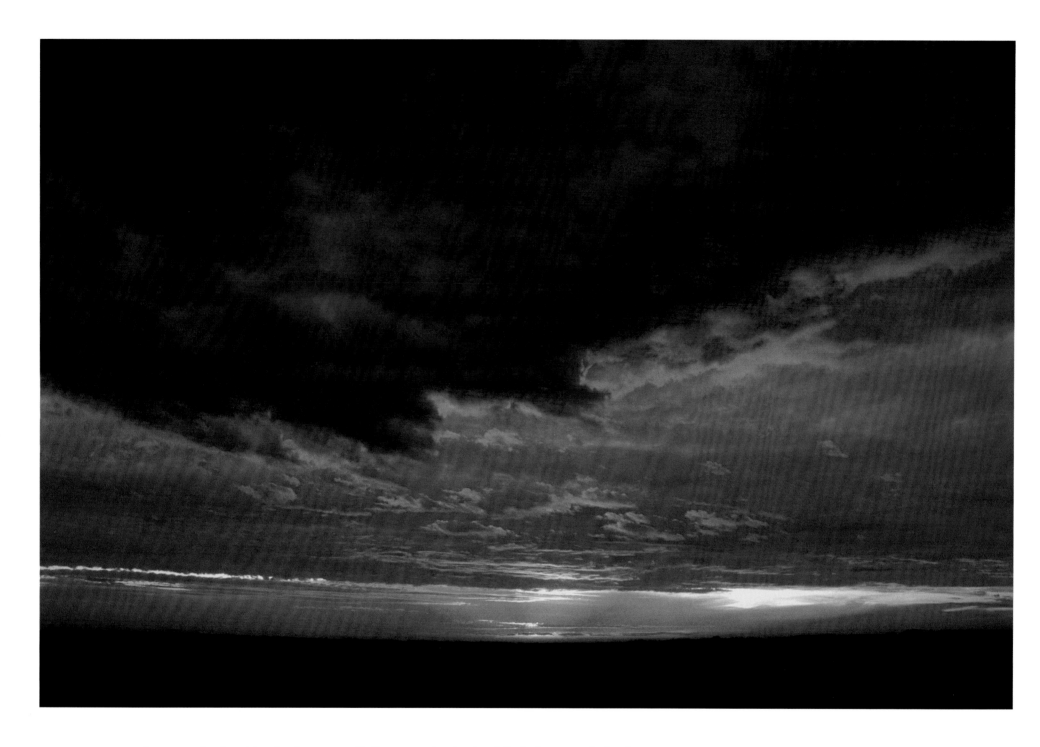

Sunset near Ste. Anne (above) and storm near Gimli (right), both in Manitoba. Simple sunlight and clouds create the entire range of moods and effects in a landscape. Every picture in this book, except those on the next two pages, was made with the same single light source.

Coucher de soleil près de Ste Anne (en haut) et tempête près de Gimli (à droite), tous deux au Manitoba. Un simple rayon de soleil et quelques nuages confèrent toute une gamme d'effets au paysage évoquant des sentiments divers. Chaque photo de ce livre, sauf celles des deux prochaines pages, a été réalisée avec la même source unique de lumière.

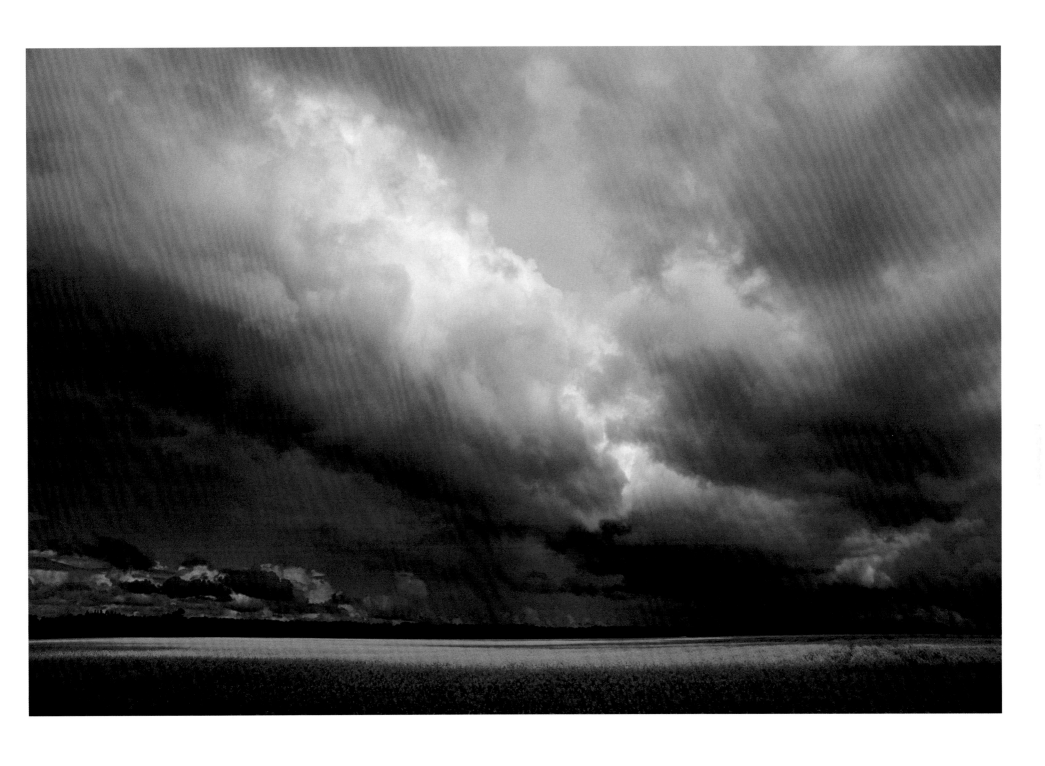

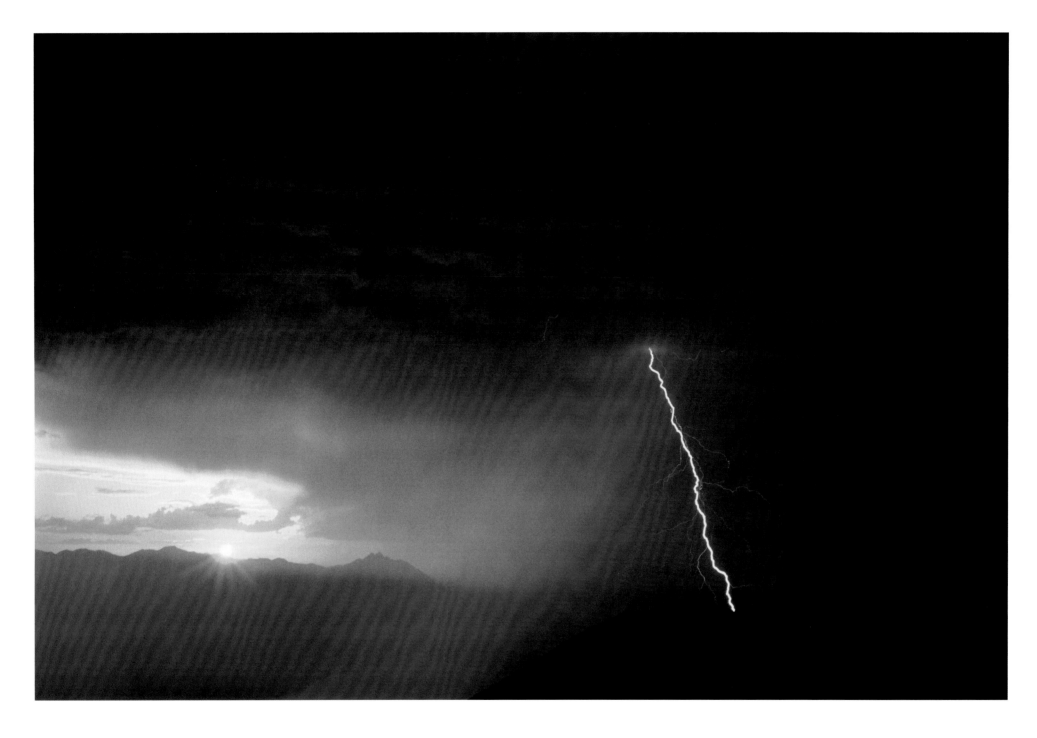

Thunderstorm from Idaho Peak in the Selkirk Mountains, British Columbia. Daylight photos of lightning are rare, because lightning strikes too quickly for a photographer to react in time. (At night the shutter can simply be left open.) But on this occasion the strokes were unusually prolonged, lasting nearly a full second. The orange dot in the image at right is not a film flaw, but a forest fire started by lightning.

Orage vu du pic Idaho dans la chaîne de Selkirk, Colombie-Britannique. Les photos d'éclairs réalisées de jour sont rares, parce que la foudre frappe trop rapidement pour laisser un temps de réaction suffisant au photographe. (La nuit on peut tout simplement laisser l'obturateur ouvert.) Mais à cette occasion les éclairs étaient d'une longueur inhabituelle, durant près d'une seconde. Le point orange sur l'image à droite ne provient pas d'un défaut dans le film mais indique un feu de forêt provoqué par la foudre.

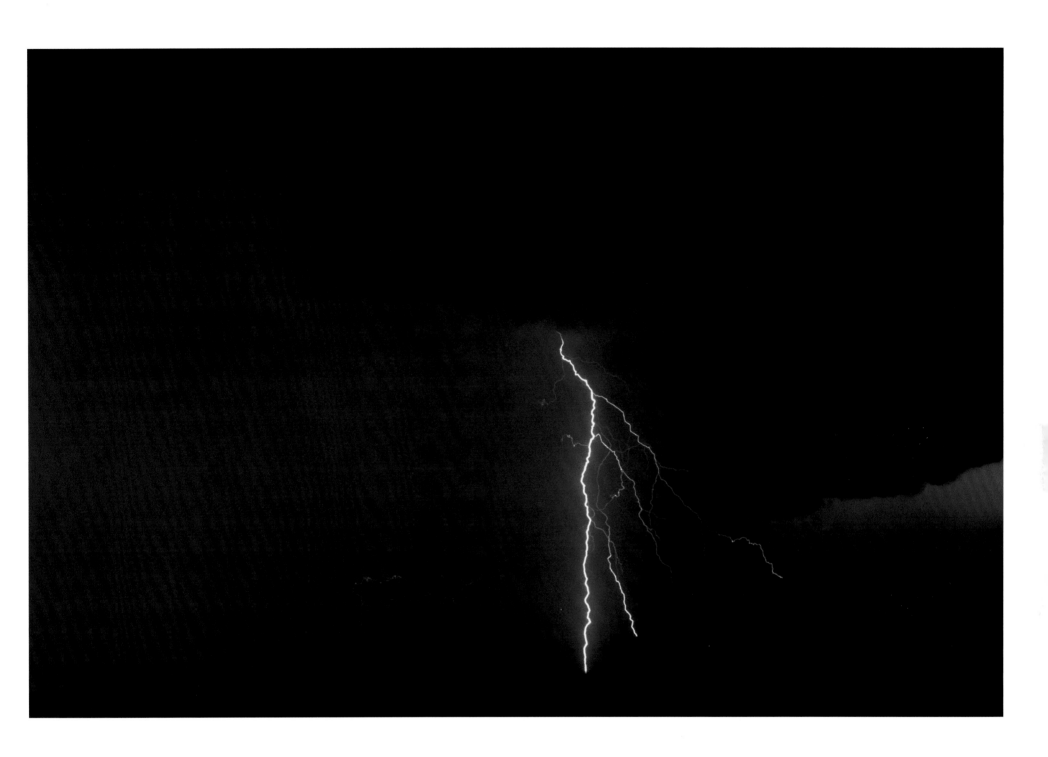

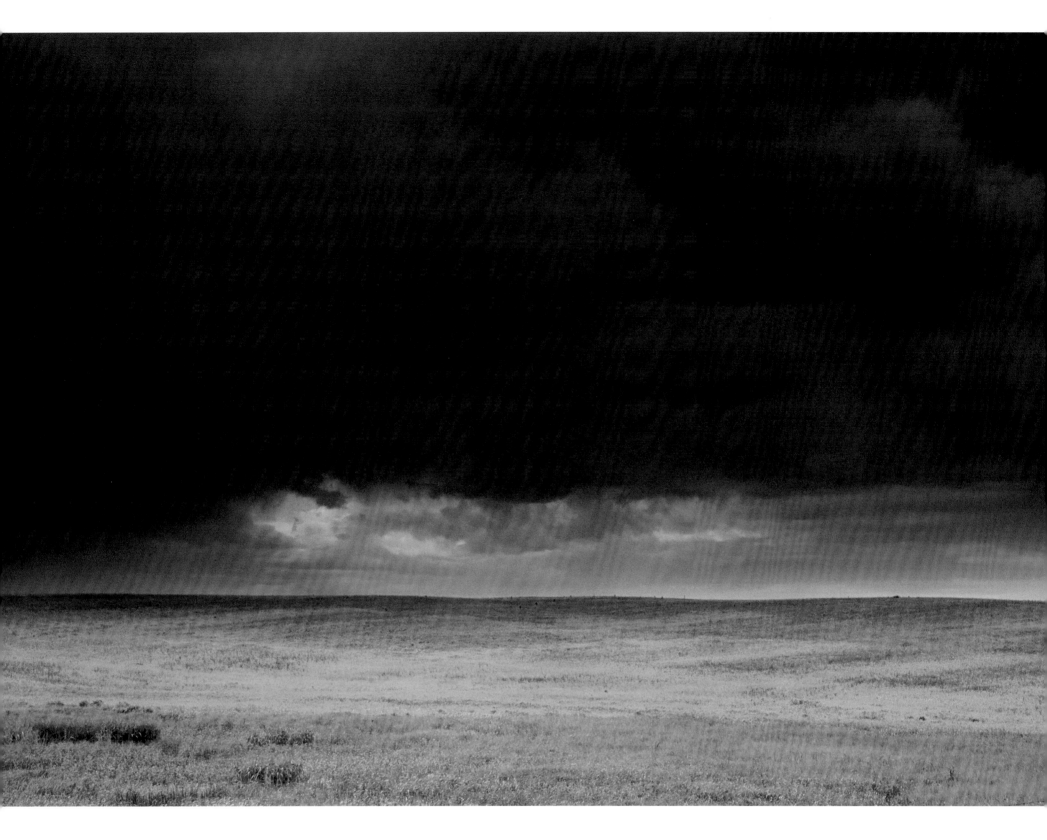

East of Assiniboia, Saskatchewan (above); with their vastness, their far, straight horizons, and a certain loneliness, the prairies have drawn comparisons to the sea. Surrounded by the real sea, the pastoral countryside of Prince Edward Island, here near Cape Tryon, seems far less intimidating (right).

À l'est d'Assiniboia, Saskatchewan (à gauche); Par leur immensité, leur horizon lointain et droit ainsi que par la solitude qu'elles évoquent, les prairies ont parfois été comparées à la mer. Entouré par la vraie mer, le paysage pastoral de l'Île-du-Prince-Édouard (à droite) ici près du cap Tryon semble bien moins intimidant.

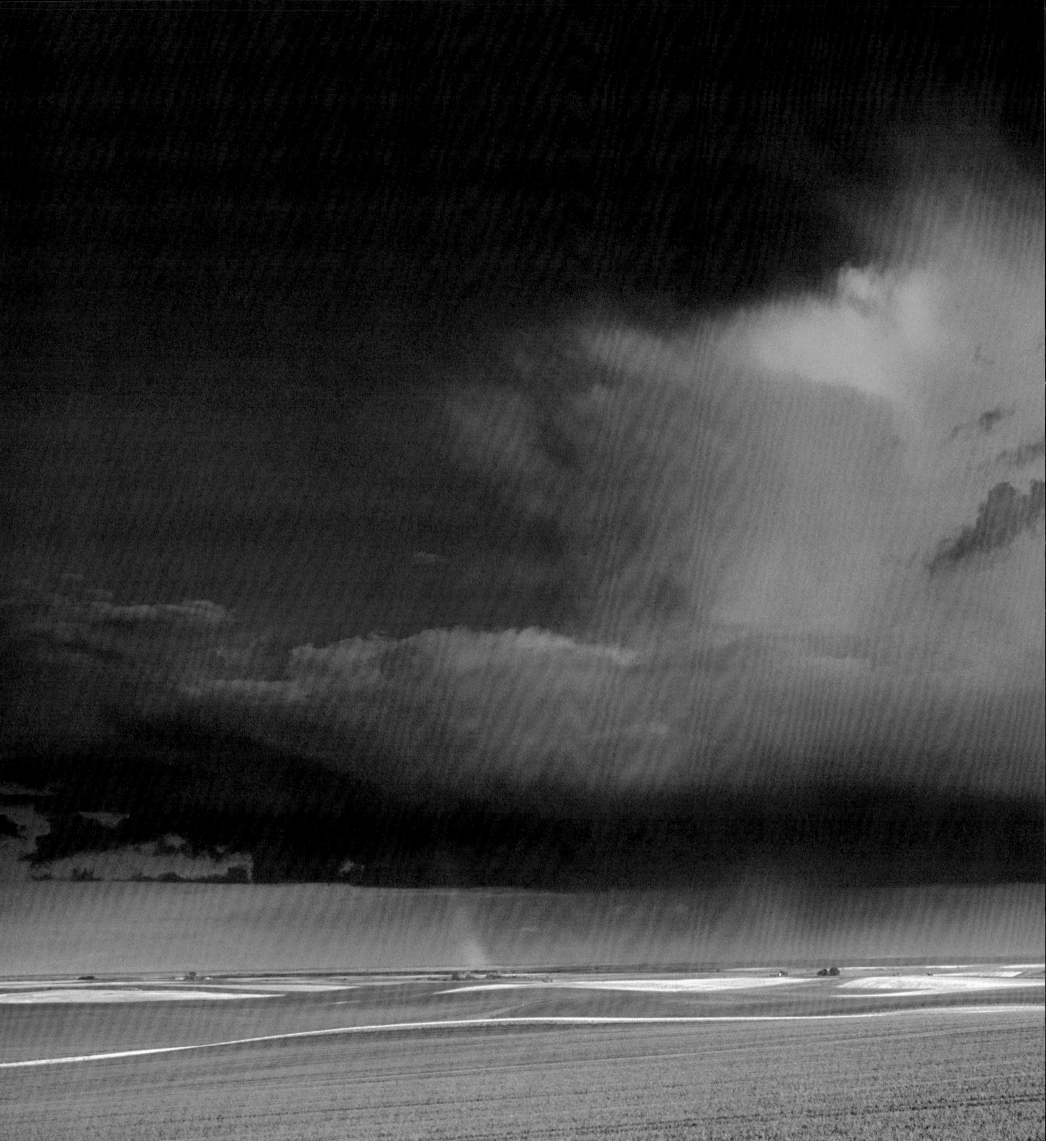

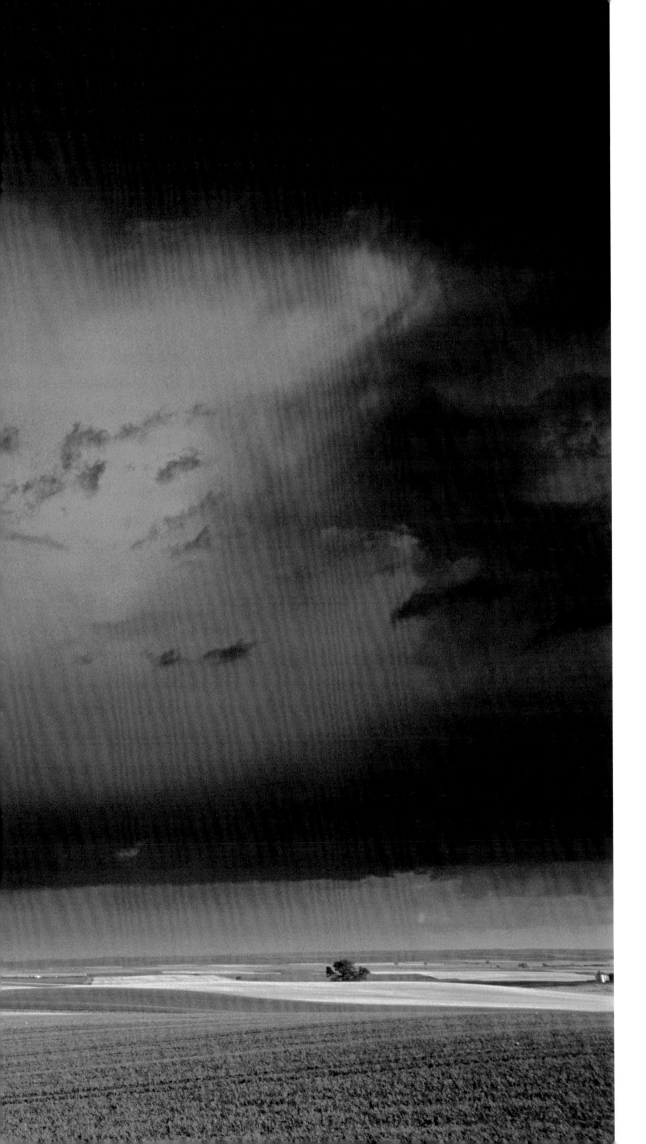

West of Liebenthal, Saskatchewan. Summer skies on the prairies often dawn clear and blue, then yield to huge cumulonimbus turbulence in the heat of the afternoon.

À l'ouest de Liebenthal, Saskatchewan. Le ciel d'été sur les prairies est souvent clair et bleu à l'aube pour se charger ensuite d'énormes turbulences de cumulonimbus dans la chaleur de l'après-midi.

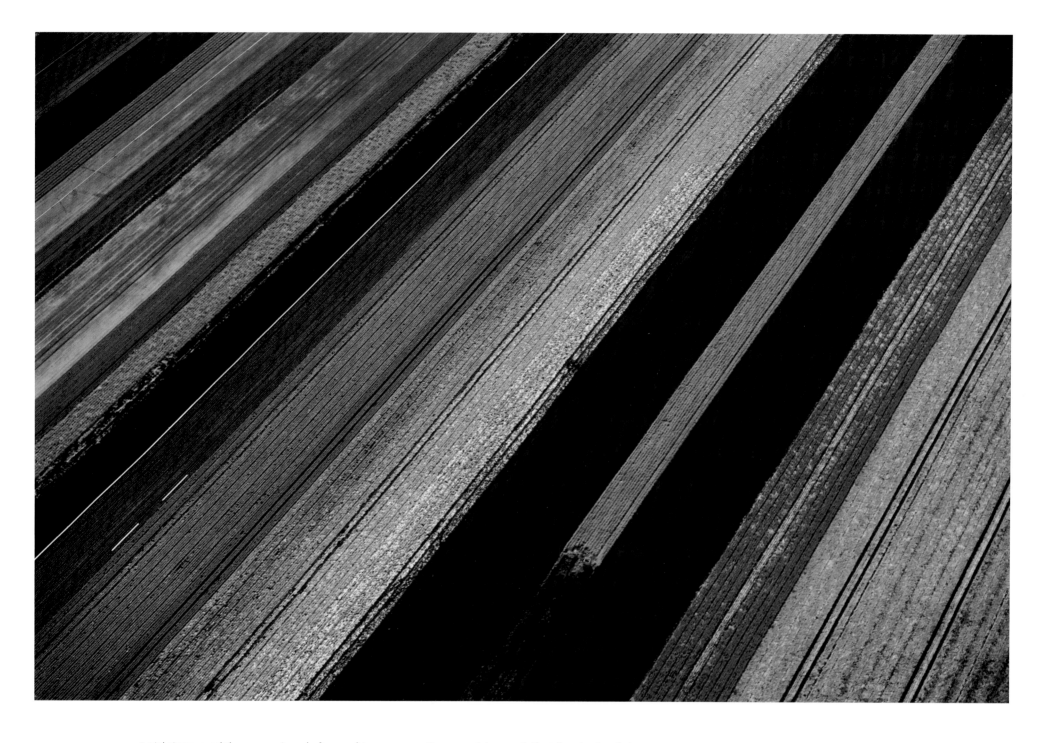

Aerial views reveal the unconscious draftsmanship of the agriculturist at Holland Marsh, Ontario (above); and northeast of Montreal, Quebec (right).

Des vues aériennes révèlent l'esprit géométrique des agronomes de Holland Marsh, Ontario (en haut); et au nord-est de Montréal, Québec (à droite).

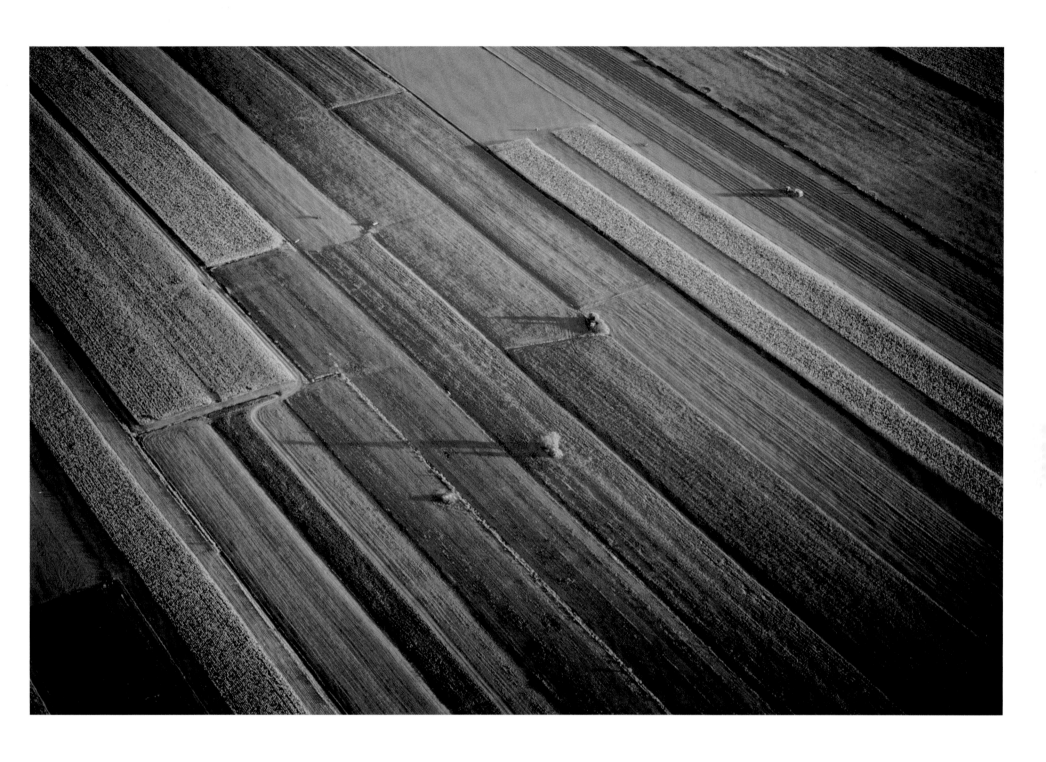

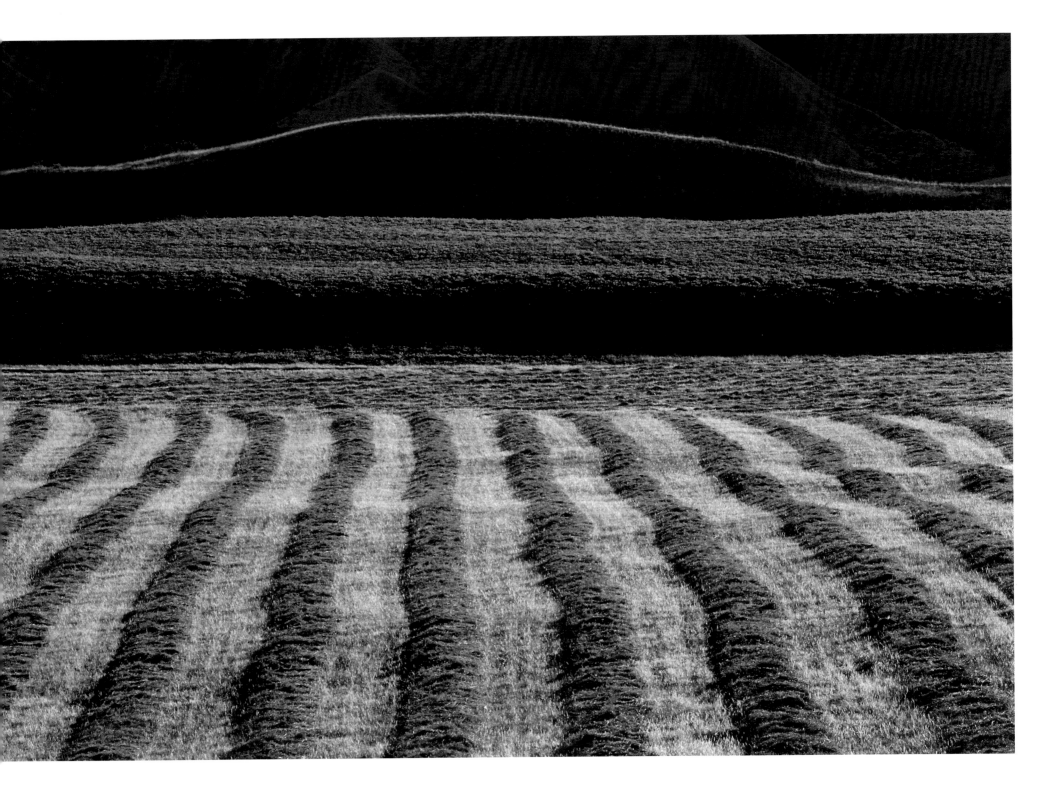

A field of swathed hay in summer near Canoe Creek, south of Gang Ranch, British Columbia.

Champ de meules de foin en été près du ruisseau Canoe, au sud de Gang Ranch, Colombie-Britannique.

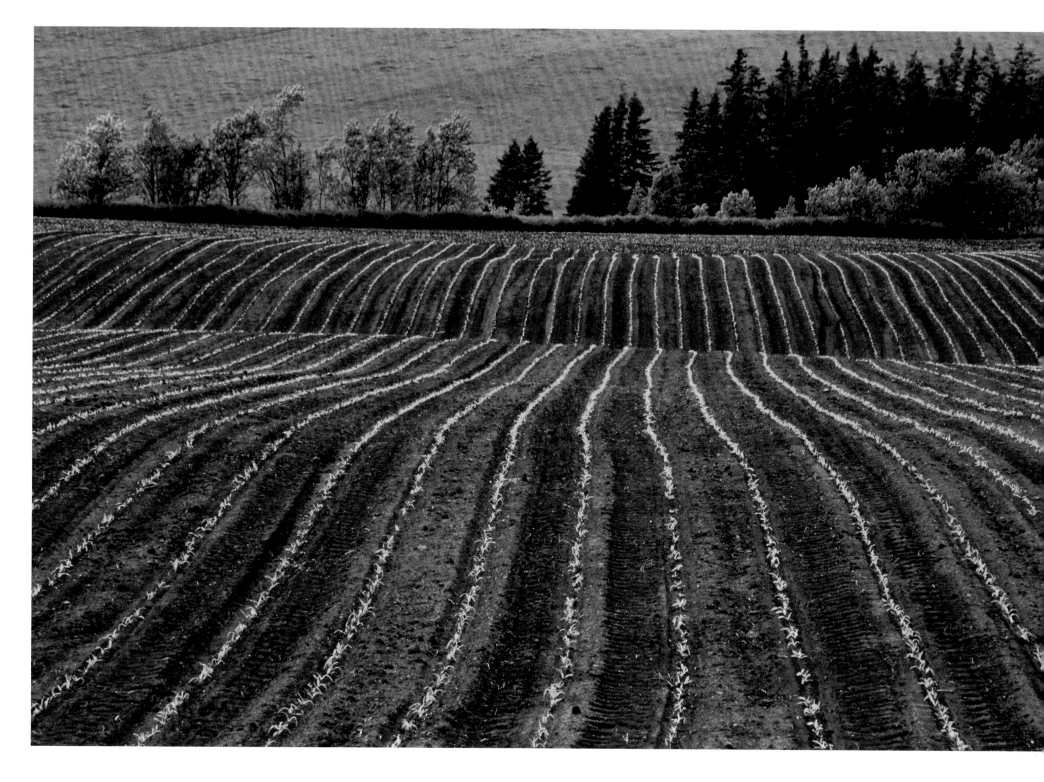

A sprouting field in spring near Park Corner.
Prince Edward Island.

Champ de pousses au printemps près de Park
Corner, Île-du-Prince-Édouard.

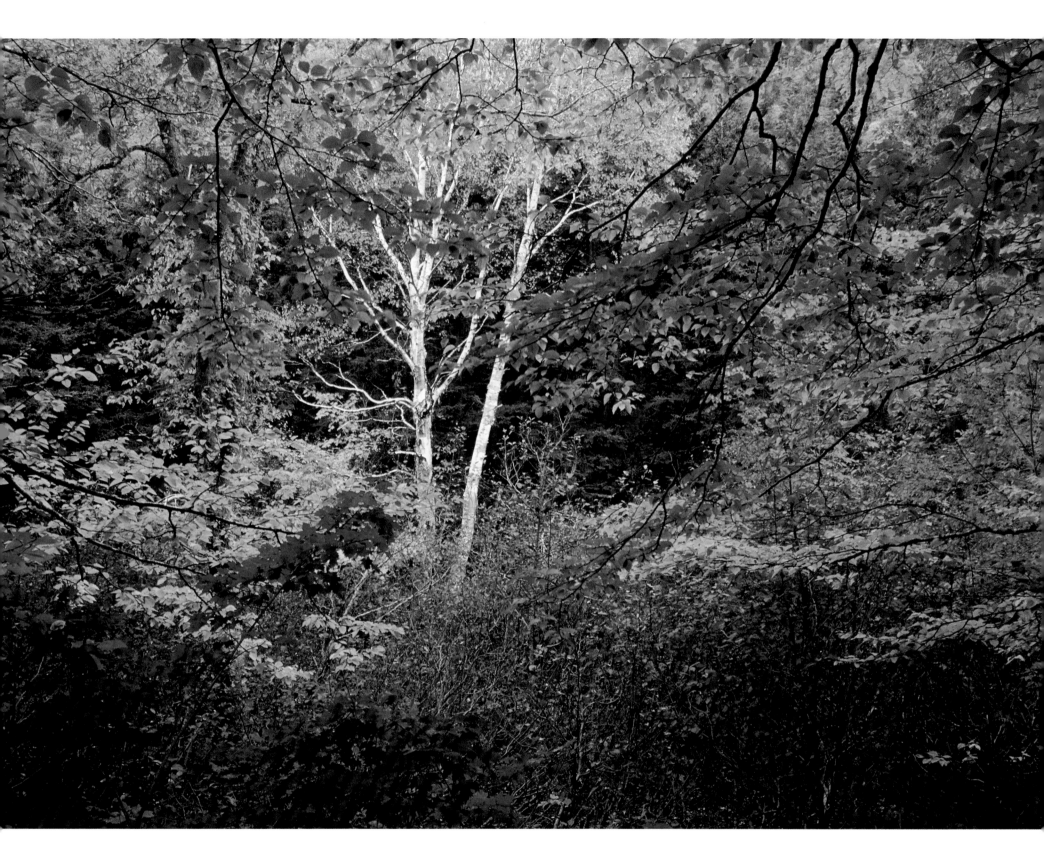

Beulach Ban Falls (right), and a white birch in the forest nearby (above), autumn, Cape Breton Highlands National Park, Nova Scotia.

Chutes Beulach Ban (à droite) et un bouleau blanc dans une forêt à proximité (en haut), automne, parc national des Hautes-Terres-du-Cap-Breton, Nouvelle-Écosse.

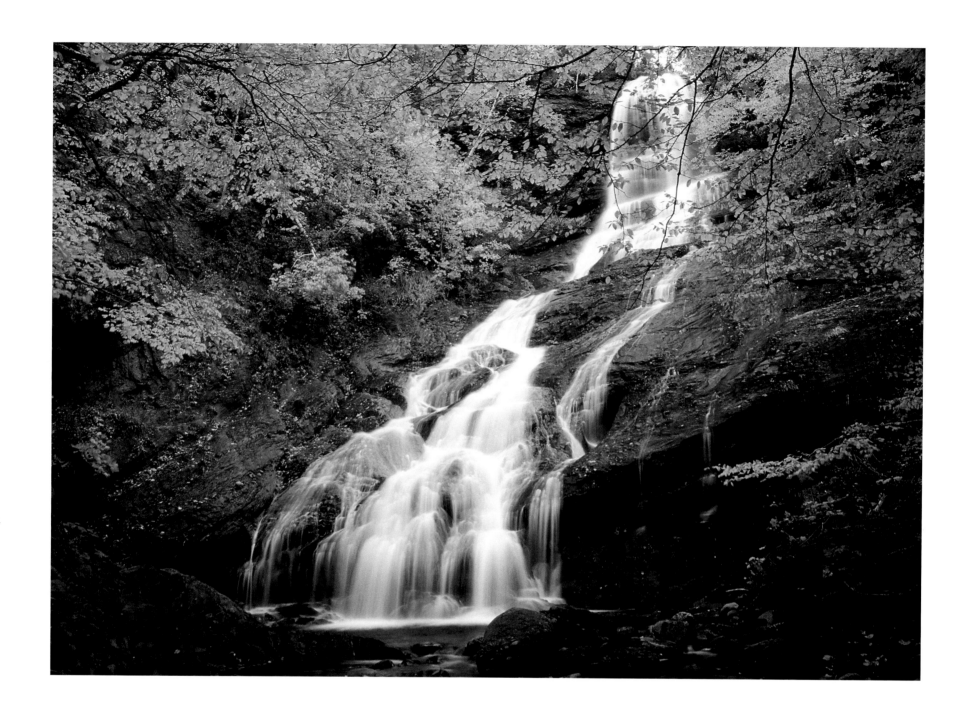

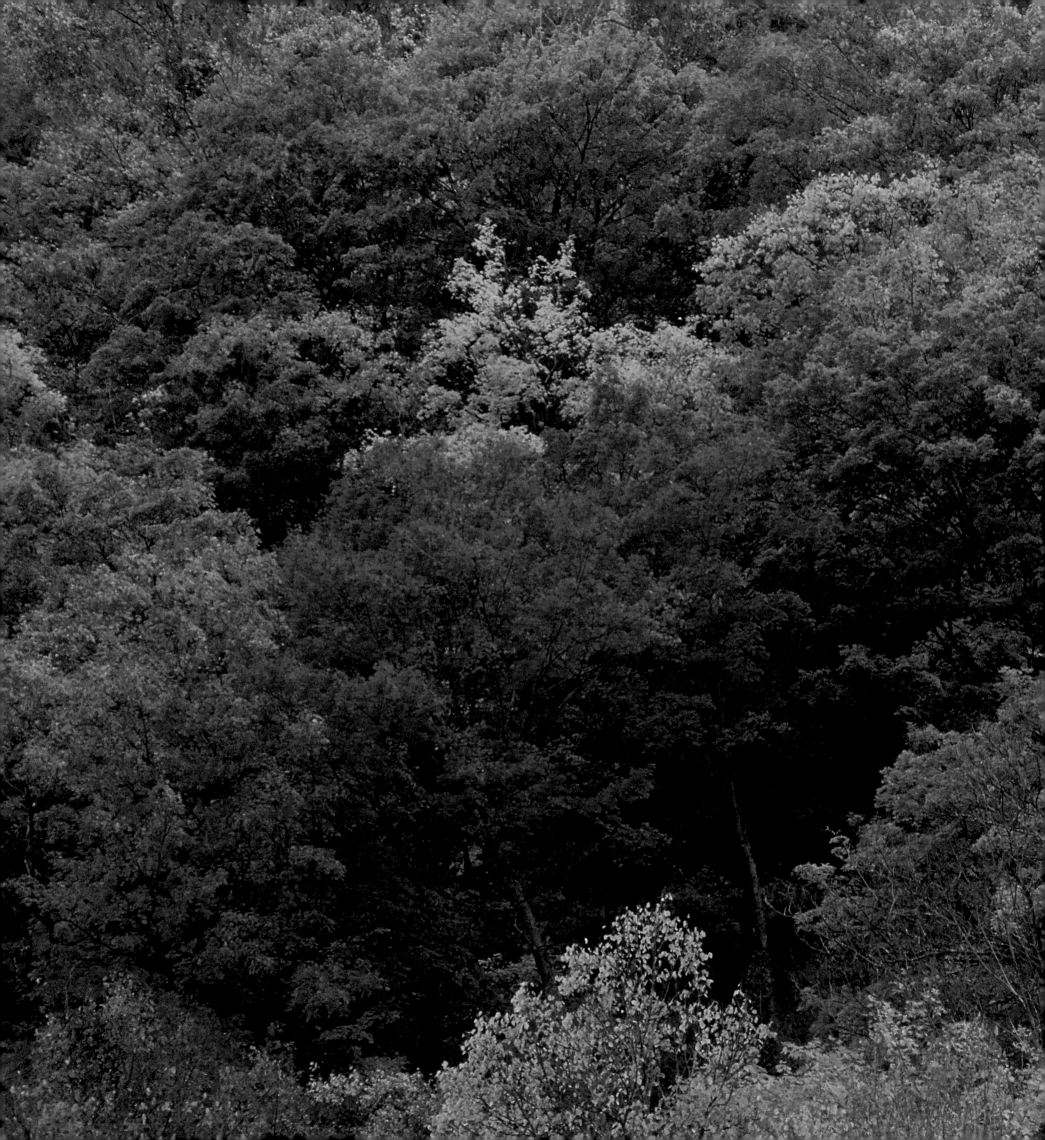

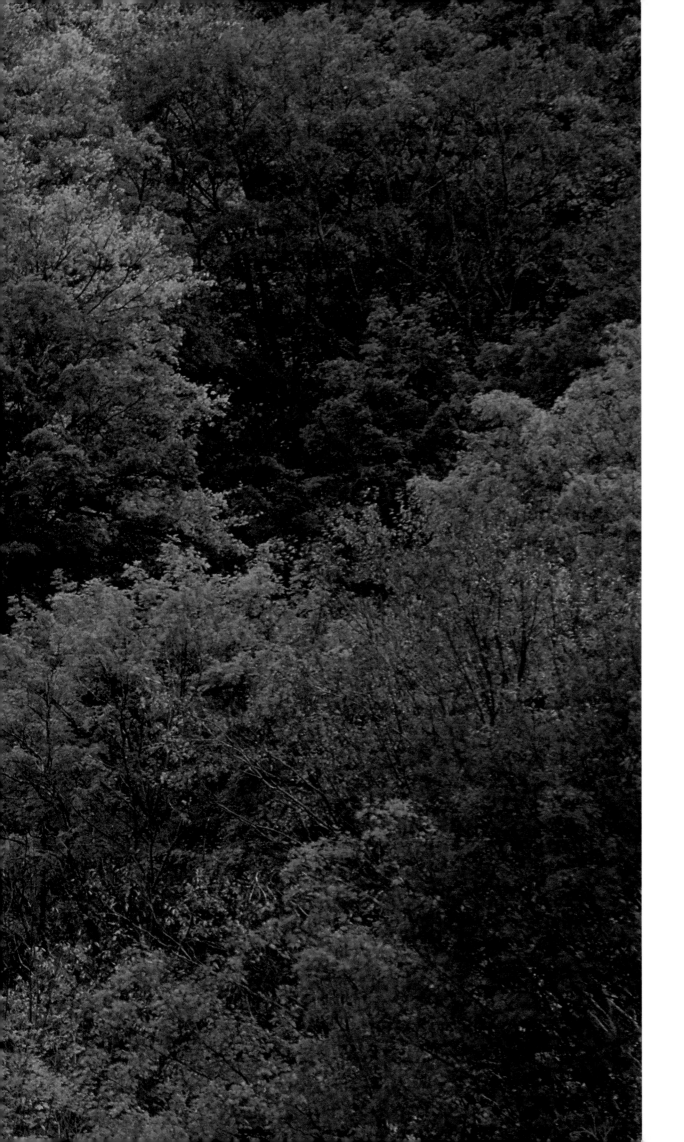

Autumn in St-Sauveur-des-Monts, in the Laurentians region of Quebec. Few countries experience four distinct seasons as markedly as does Canada. None other does as colourfully.

Automne à St-Sauveur-des-Monts, dans la région des Laurentides au Québec. Peu de pays connaissent les quatre saisons de façon aussi marquée que le Canada. Nulle part ailleurs sont-elles aussi colorées.

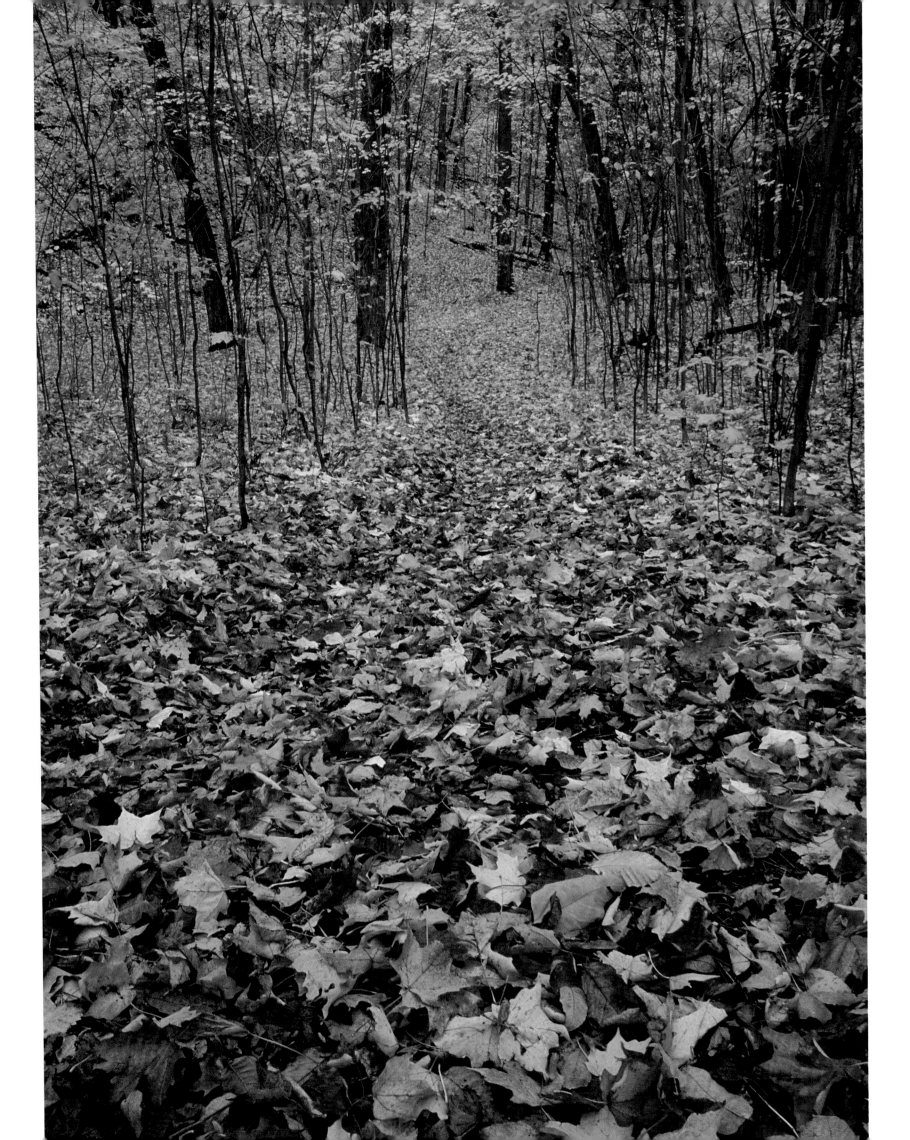

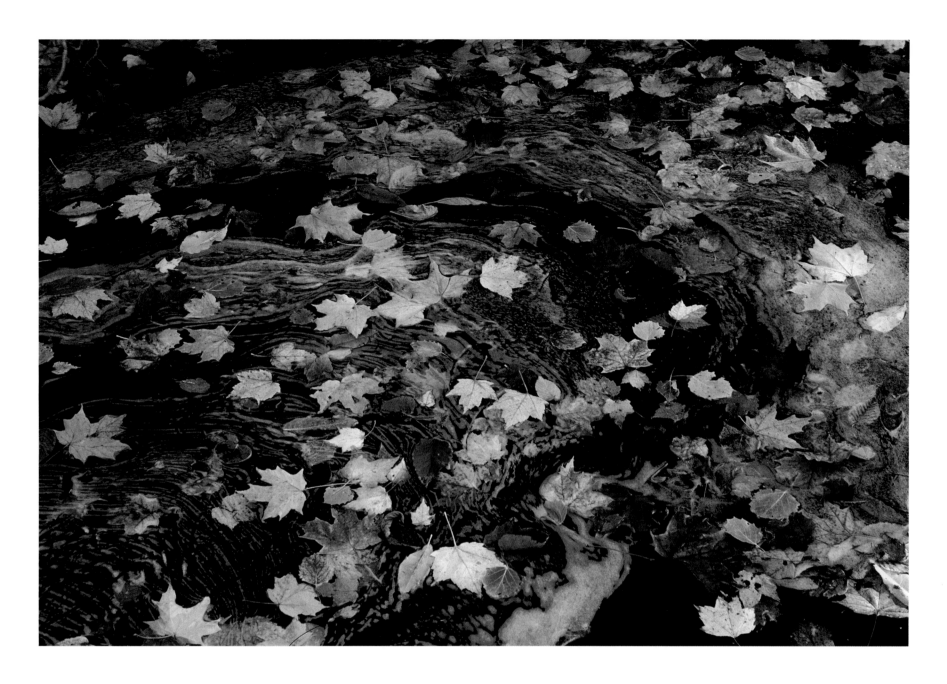

Fallen leaves, mostly maple, smother a footpath in Hockley Valley (left), and drift on a creek in Muskoka (above); both in Ontario.

Des feuilles tombées, surtout des feuilles d'érable, recouvrent un chemin dans la vallée Hockley (à gauche), et sédiment glaciaire sur une crique à Muskoka (en haut), tous deux situés en Ontario.

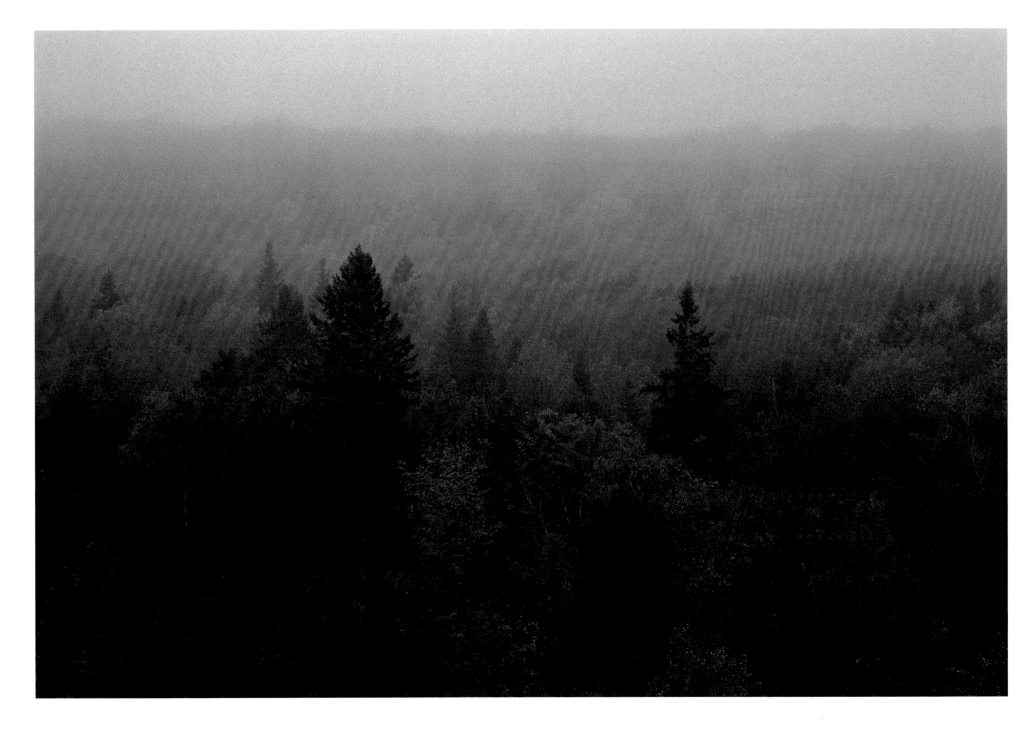

Fall colours on a misty morning, Atholville, northern
New Brunswick.

Couleurs d'automne par une matinée brumeuse à
Atholville, dans le nord du Nouveau-Brunswick.

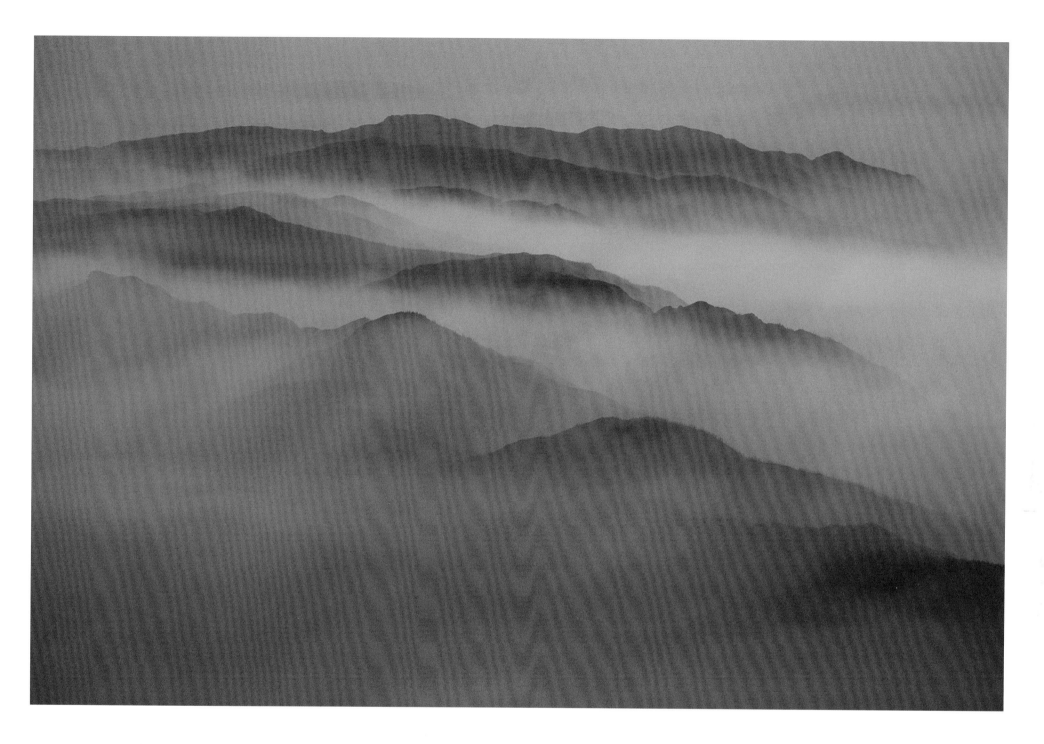

Thick smoke from a forest fire fills valleys in the
Franklin Mountains, Northwest Territories

Une épaisse fumée provenant d'un feu de forêt
remplit les vallées des monts Franklin, Territoires du
Nord-Ouest.

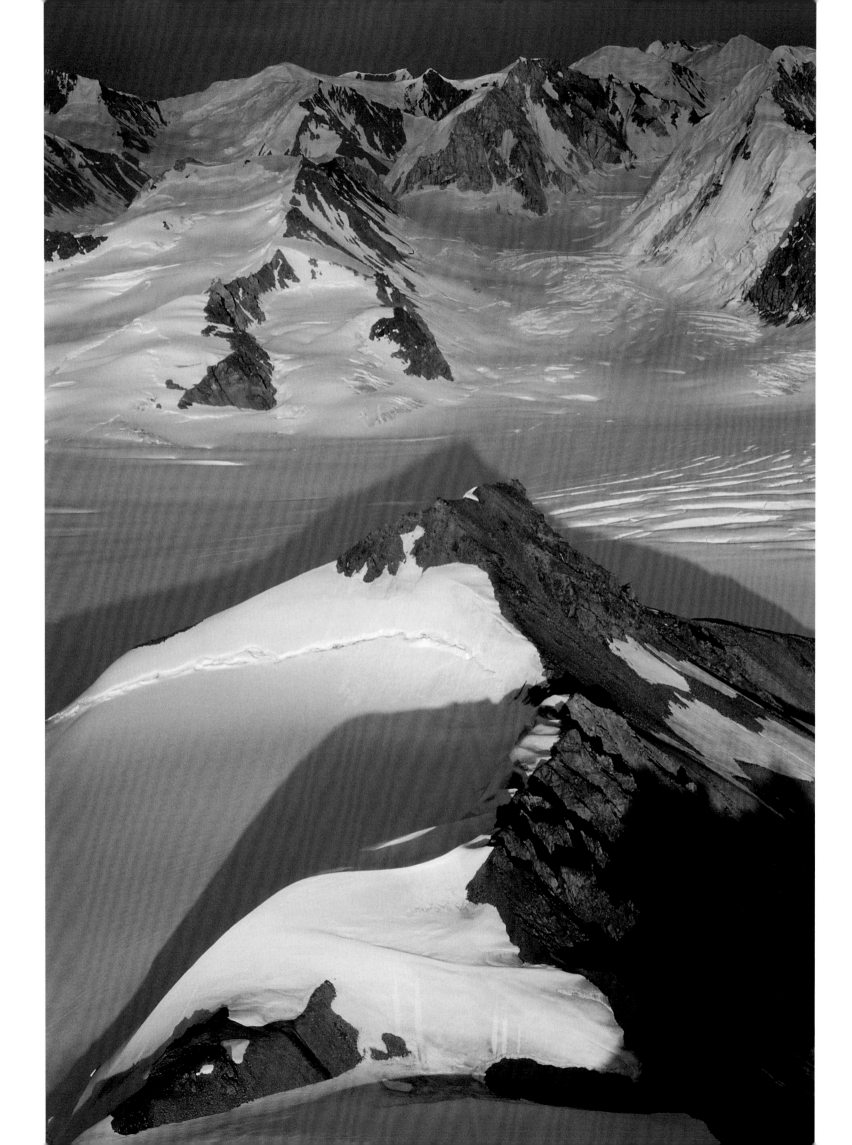

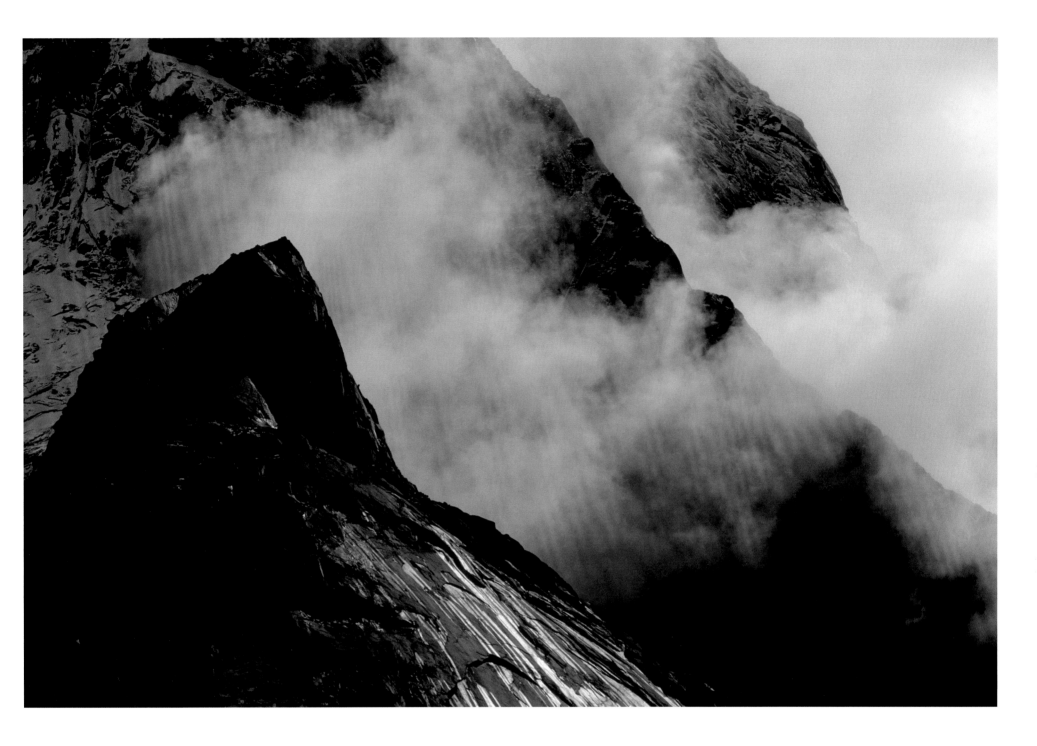

Canada's highest summits are found in the Saint Elias Mountains in southwestern Yukon (left). The most precipitous mountains in North America are on Baffin Island, Nunavut; here mist drifts about Mount Overlord at the head of Pangnirtung Fjord (above).

On trouve les sommets canadiens les plus hauts dans les monts St. Elias situés dans le sud-ouest du Yukon (à gauche). Les montagnes les plus escarpées d'Amérique du Nord se trouvent sur l'île de Baffin, Nunavut; ici, la brume se déplace sur le mont Overlord à la tête du fjord Pangnirtung (en haut).

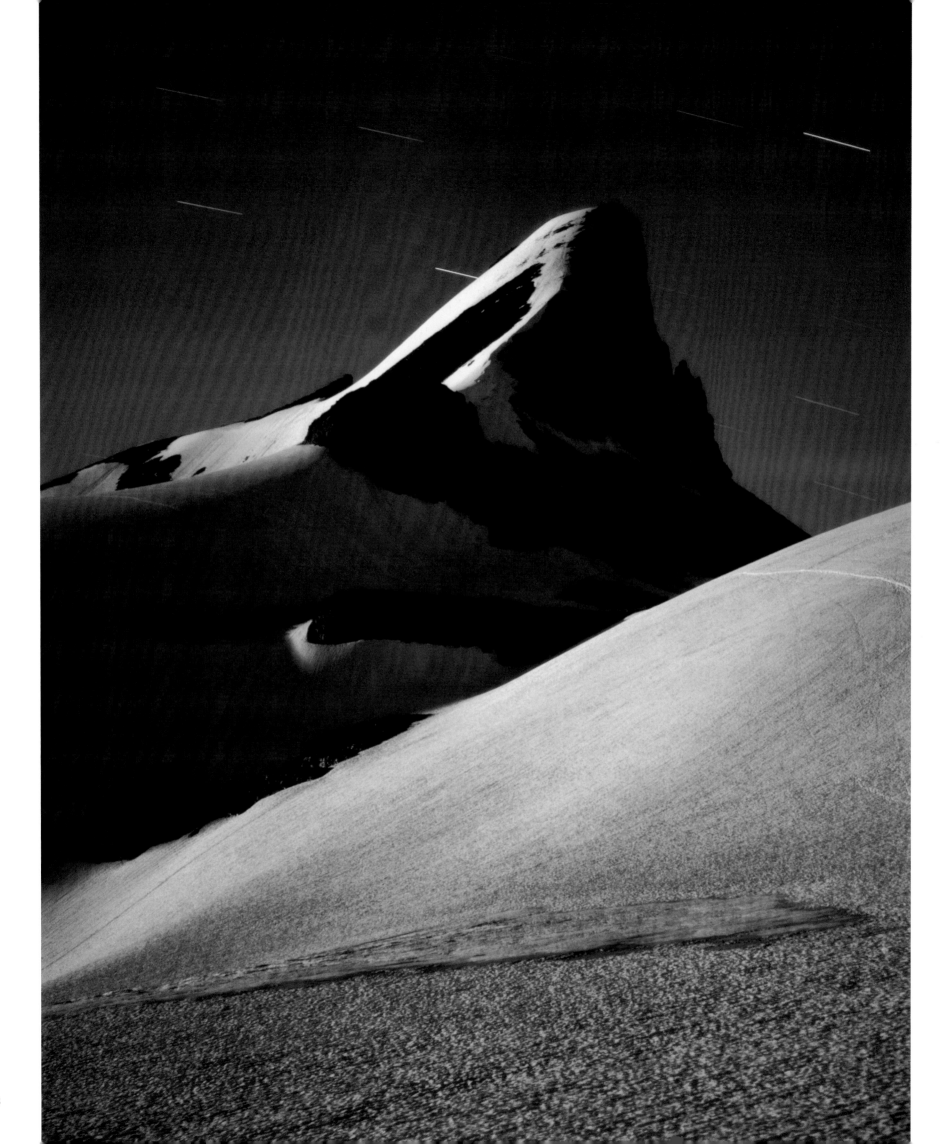

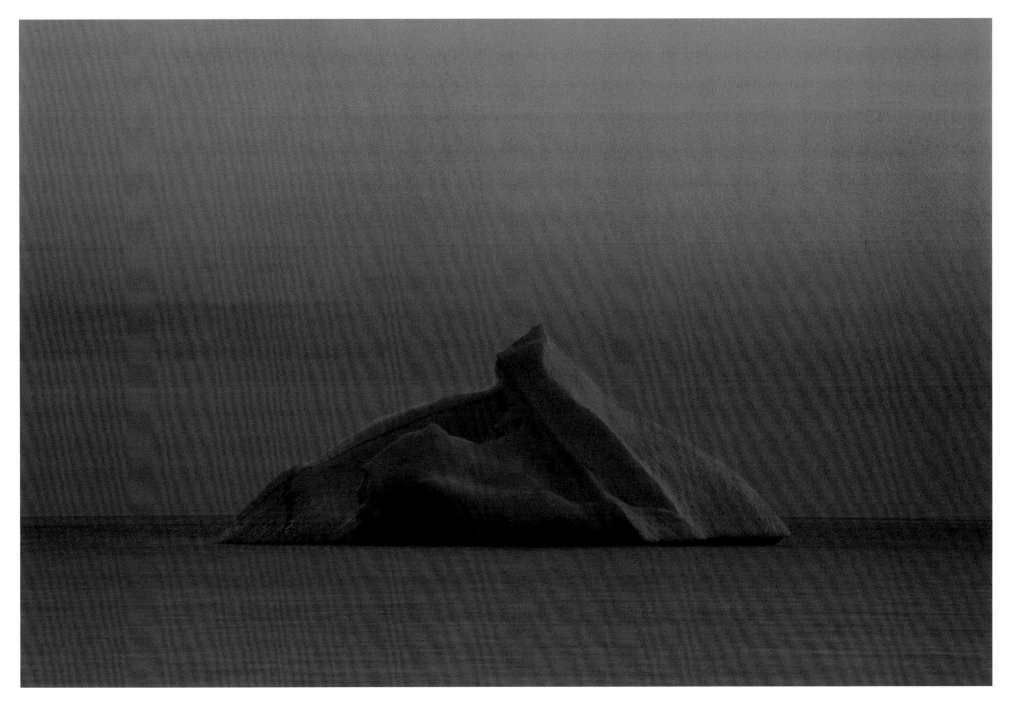

Saint Nicholas Peak and the Wapta Icefield, Banff National Park, Alberta, illuminated entirely by moonlight (left); stars have traced arcs in the night sky during the long exposure. An iceberg at twilight, Twillingate, Newfoundland (above).

Pic Saint Nicholas et le champ de glace Wapta, parc national Banff, Alberta, complètement illuminé par le clair de lune (à gauche); les étoiles ont tracé des arcs dans le ciel pendant la longue pose. Un iceberg au crépuscule, Twillingate, Terre-Neuve (en haut).

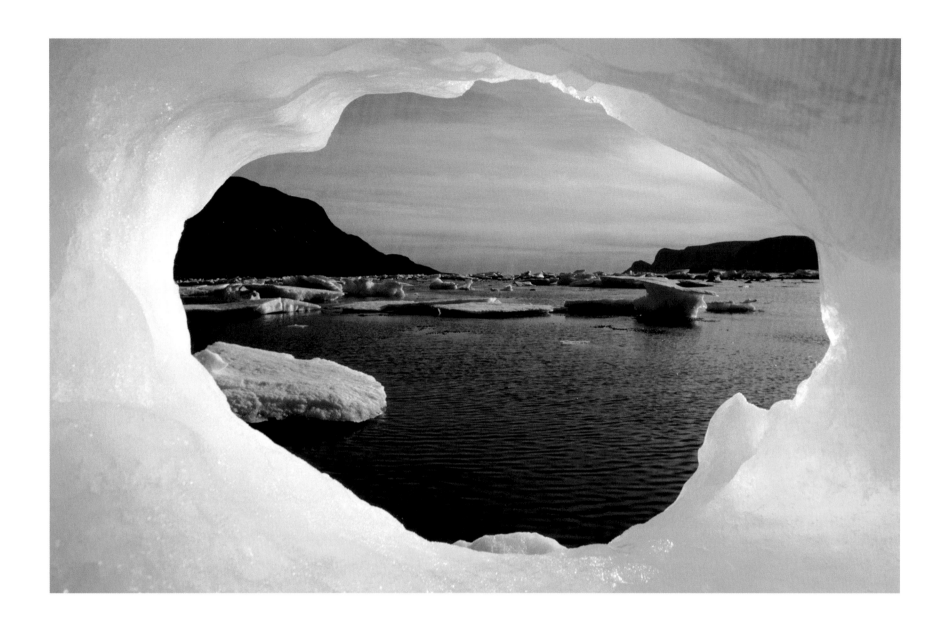

Stranded repeatedly by high tides, pack ice in
mid-summer has been eroded into varied forms at
Pangnirtung, Baffin Island, Nunavut.

Banquise détachée érodée par de fortes marées,
au milieu de l'été, fjord Pangnirtung, île de Baffin,
Nunavut.

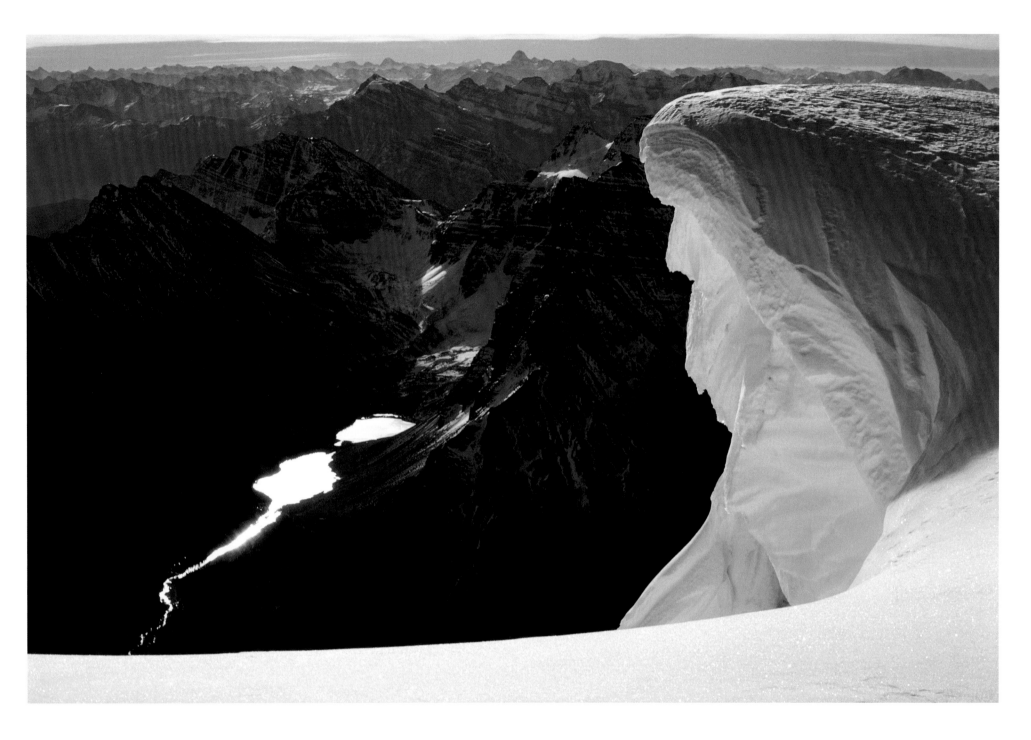

Looking down on the Consolation Lakes from corniced Mount Temple, Banff National Park, Alberta; this is but a small part of a vast summit panorama that spans tens of thousands of square kilometres.

Vue des lacs Consolation depuis les hauteurs de la corniche du mont Temple, parc national Banff, Alberta; il s'agit d'une petite partie d'un panorama qui couvre plusieurs milliers de kilomètres carrés.

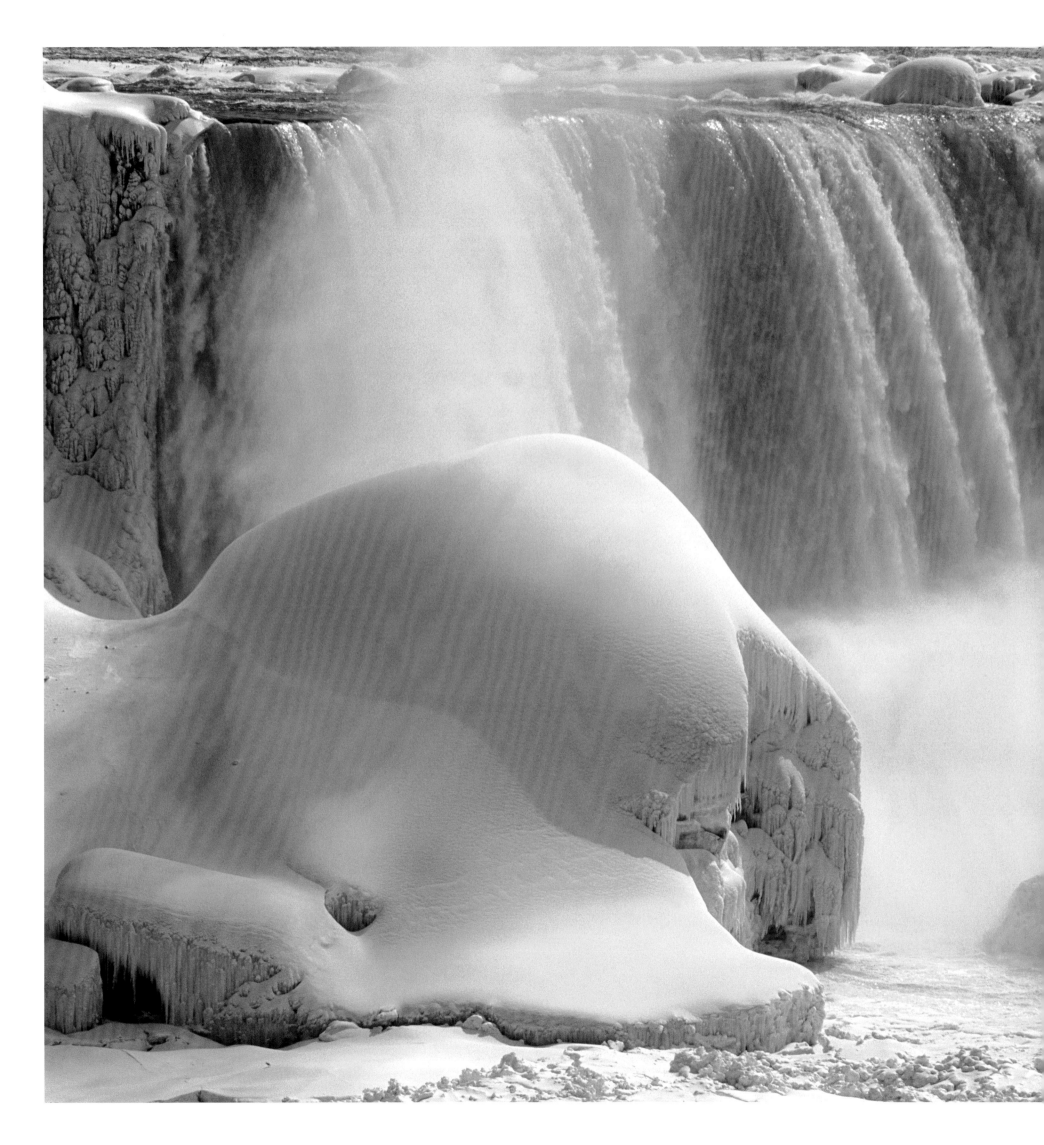

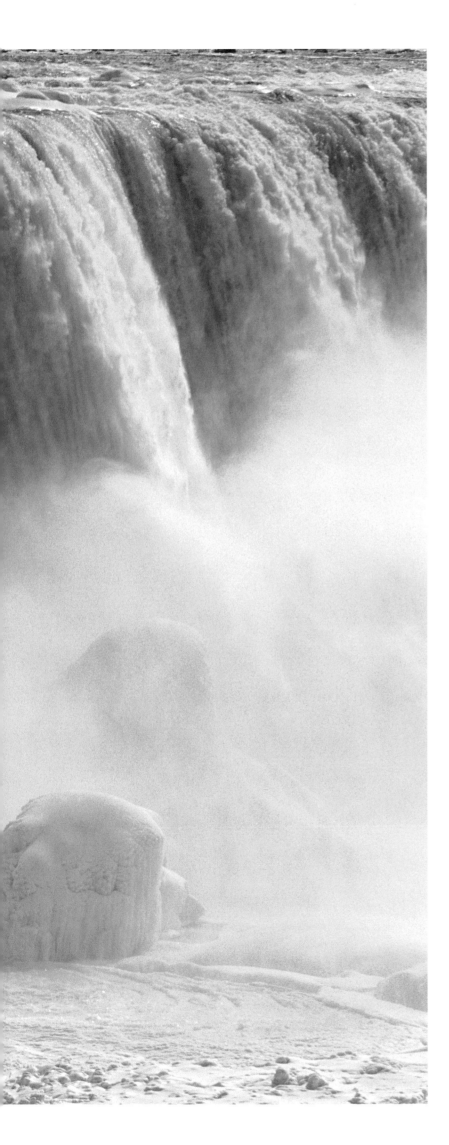

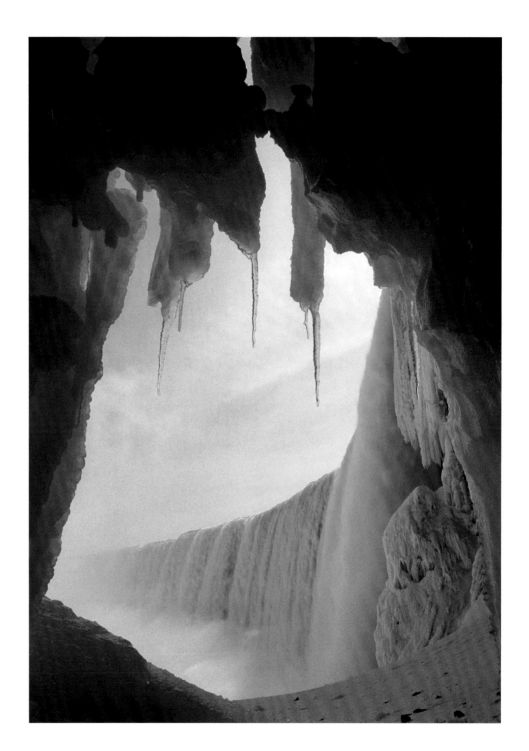

The spray from Horseshoe Falls creates giant winter ice sculptures, Niagara Falls, Ontario.

Les embruns des chutes Horseshoe créent de gigantesques sculptures de glace, Niagara Falls, Ontario.

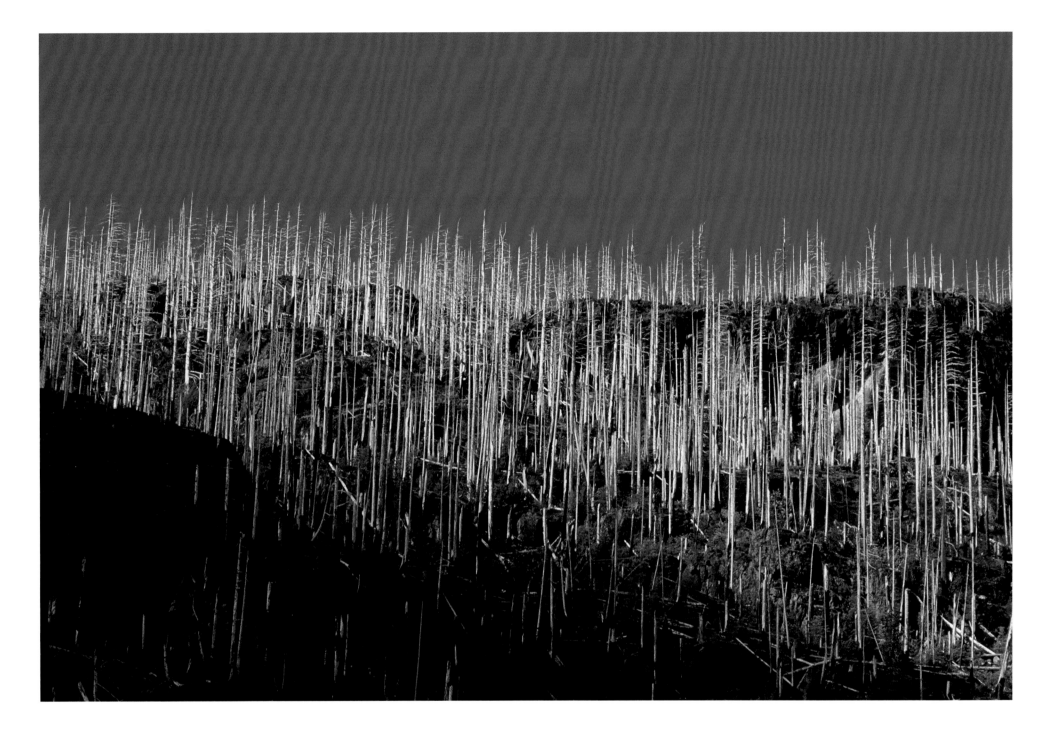

Fire-scorched conifer trunks, bleached by the weather, west of Port Alberni, British Columbia.

Troncs de conifères, blanchis par le temps à l'ouest de Port Alberni, Colombie-Britannique.

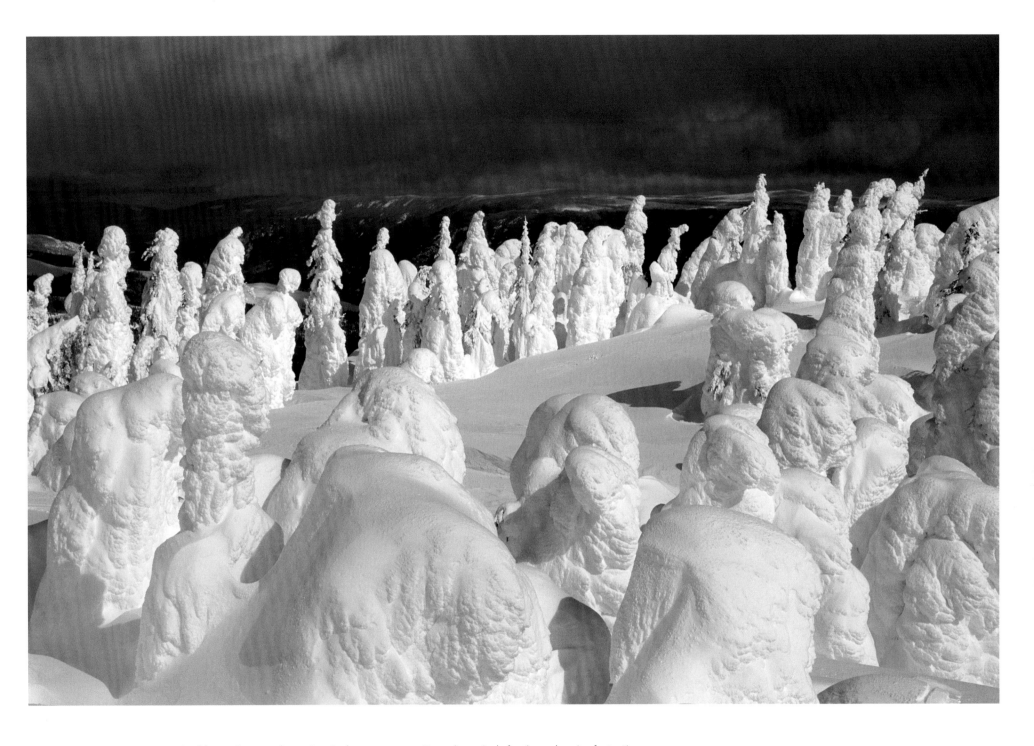

A menagerie of fantastic snow ghosts, Sun Peaks, near Kamloops, British Columbia.

Une ménagerie de fantômes de neige fantastiques, les pics Sun, près de Kamloops, Colombie-Britannique.

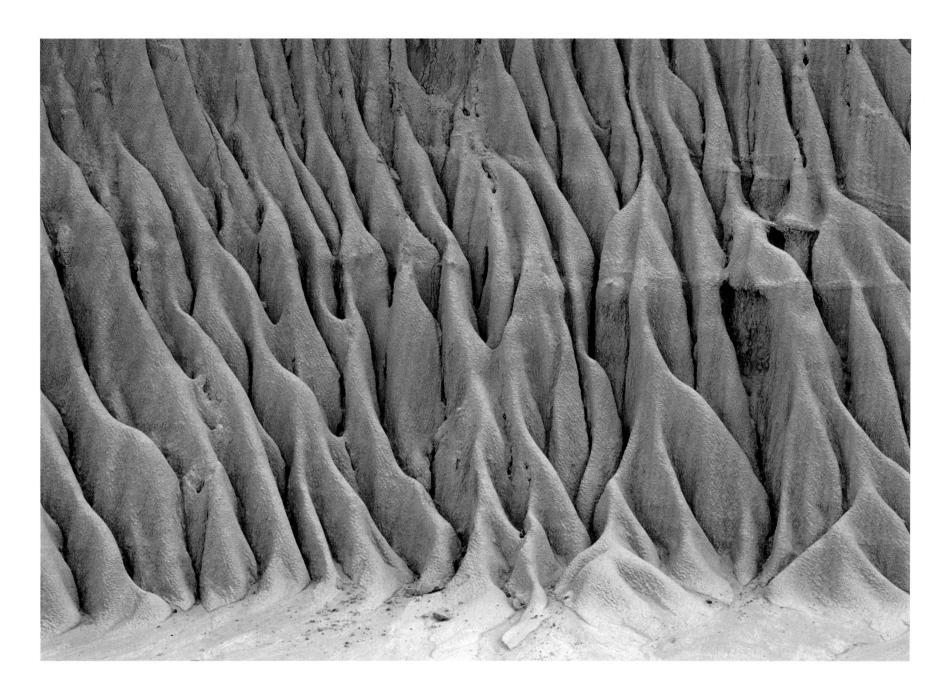

Small clay butte eroded into elegant, compact rills, Big Muddy Badlands, near Bengough, Saskatchewan (above). Mountain slope near Spence's Bridge, British Columbia, textured with sagebrush, and dotted with pine and juniper (right).

Petite butte d'argile érodée en des crevasses élégantes et compactes, les bad-lands Big Muddy, près de Bangough, Saskatchewan (en haut). Pente de montagne près de Spence's Bridge, Colombie-Britannique recouverte d'armoise et parsemée de pins et de genièvre (à droite).

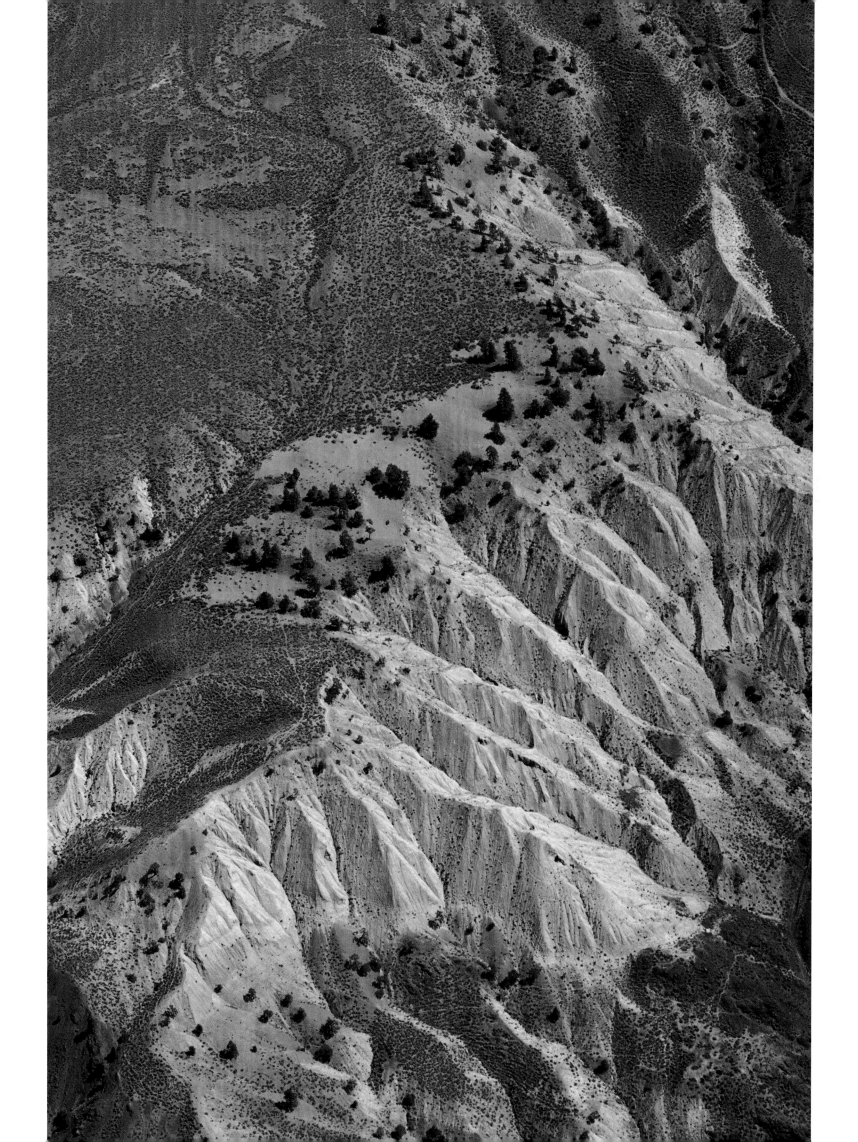

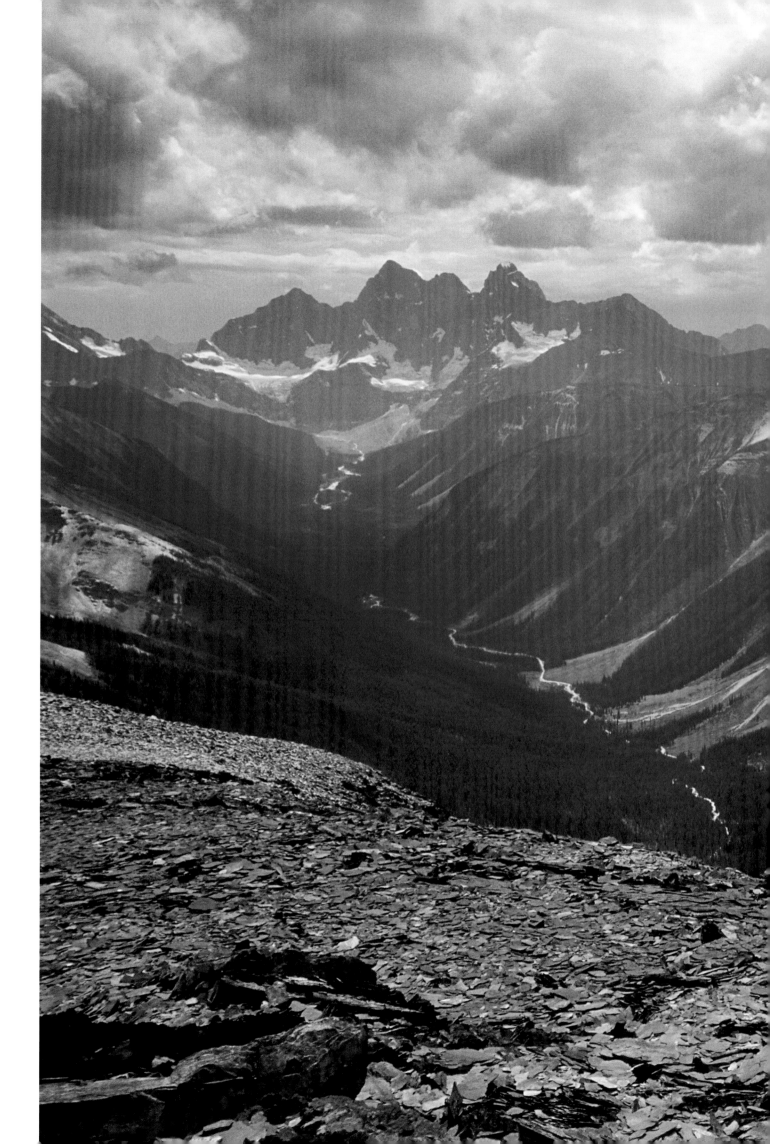

McArthur Valley, from high on Mount Odaray in Yoho National Park, British Columbia. Prominent in the left distance are the peaks of Mount Goodsir, the highest summits in the park; in the sun on the right is Mount Owen.

Vue de la vallée McArthur depuis le haut du mont Odaray dans le parc national Yoho, Colombie-Britannique. On distingue les sommets du mont Goodsir, les sommets les plus hauts du parc, qui se profilent au loin sur fond de soleil; à droite, baigné de soleil, se trouve le mont Owen.

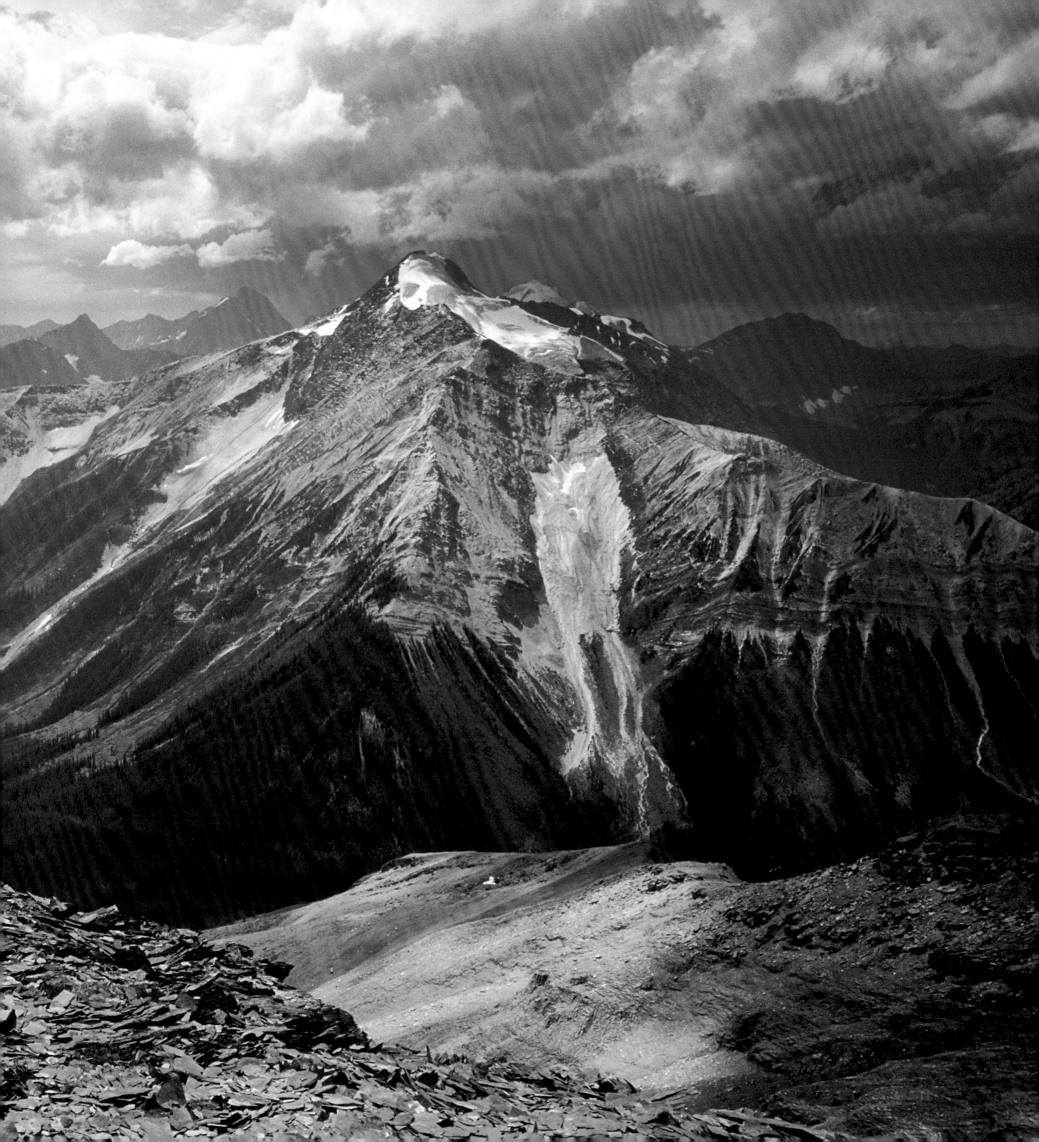

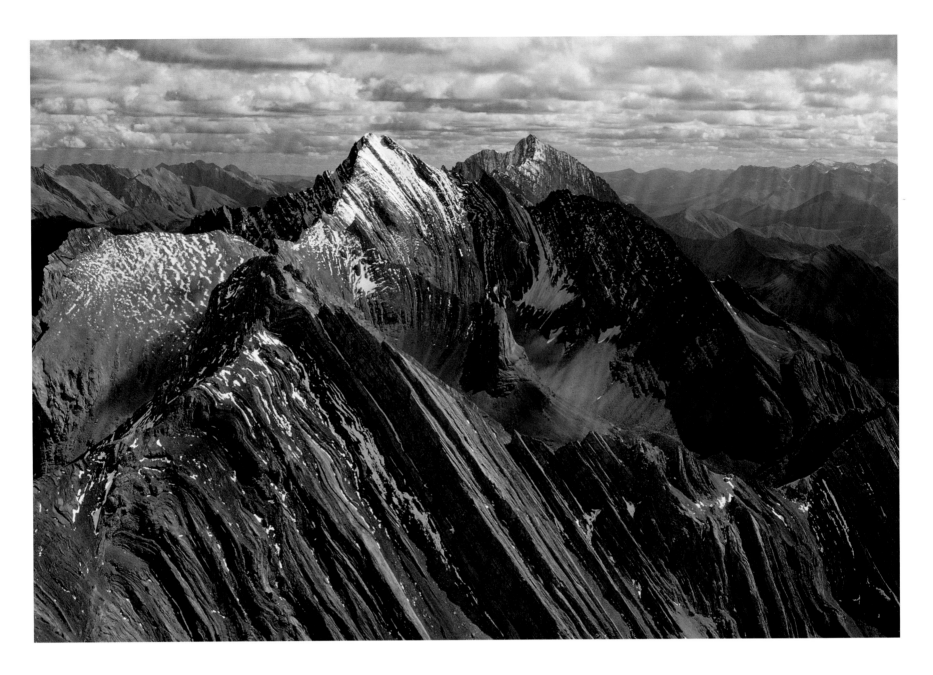

Textbook view of Rocky Mountain geology from the summit of Mount Rae, Kananaskis Provincial Park, Alberta (above). Rock formations in the canyon of the Fraser River below Empire Valley Road, Churn Creek Protected Area, British Columbia (right).

Vue classique de la formation géologique des montagnes Rocheuses depuis le sommet du mont Rae, parc provincial Kananaskis, Alberta (en haut). Formations de rochers dans le canyon du fleuve Fraser sous le chemin Empire Valley, réserve protégée de Churn Creek, Colombie-Britannique (à droite).

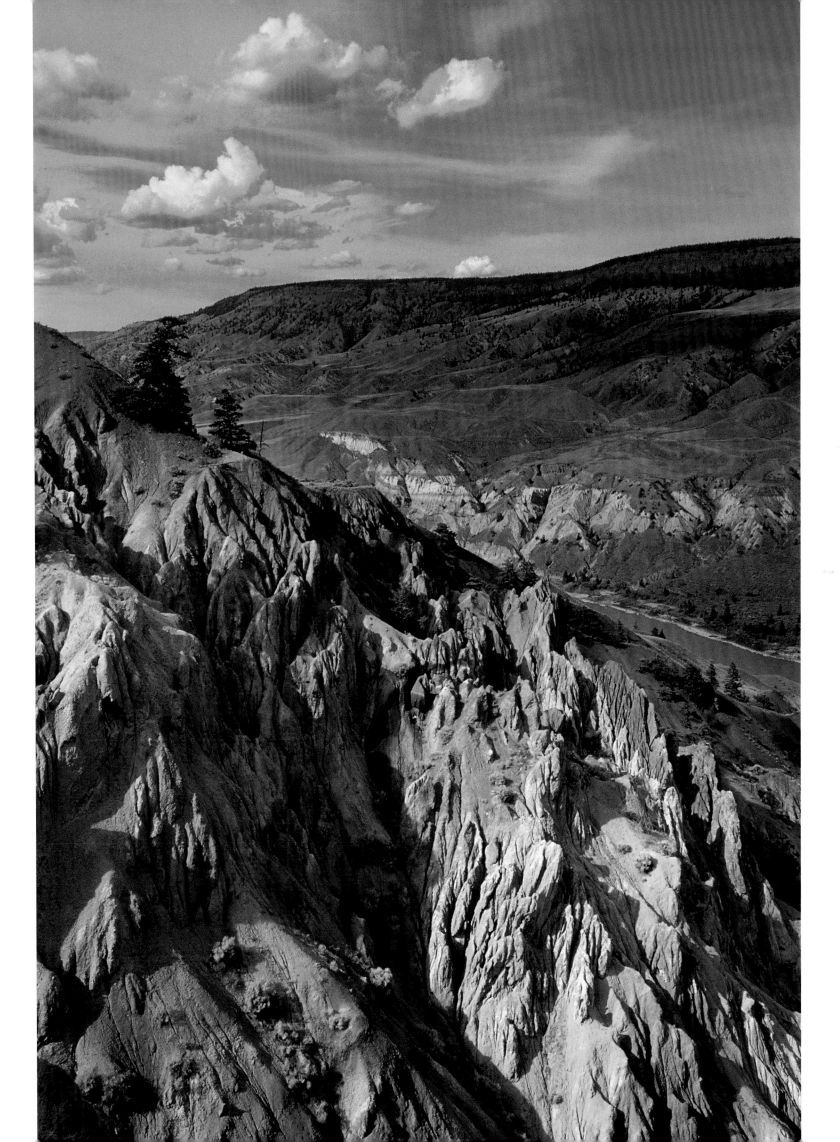

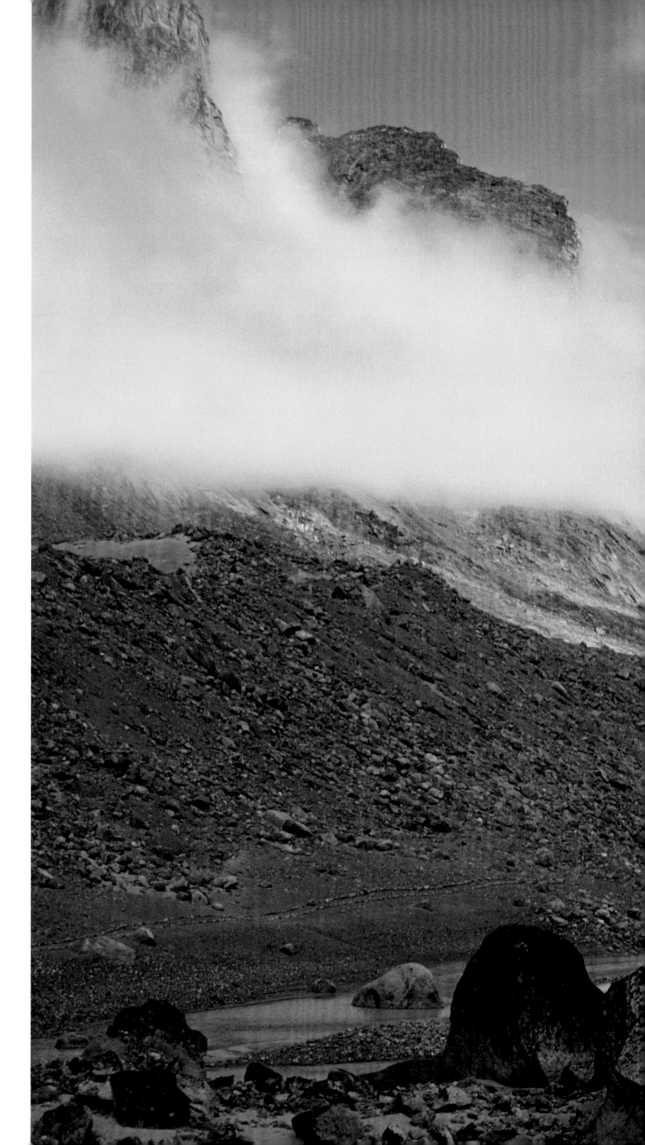

Mount Louis, Banff National Park, Alberta (above).
With a straight drop of 1,100 metres—and its upper
half actually overhanging, the west face of Thor
Peak, Auyuittuq National Park, Nunavut (right),
is one of the highest sheer cliffs on Earth.

Le mont Louis, parc national Banff, Alberta (à
gauche). S'élevant à une hauteur de 1 100 mètres,
dont la moitié supérieure en surplomb, la face
ouest du pic Thor (en haut) est l'une des plus
hautes falaises sur terre, parc national Auyuittuq,
Nunavut.

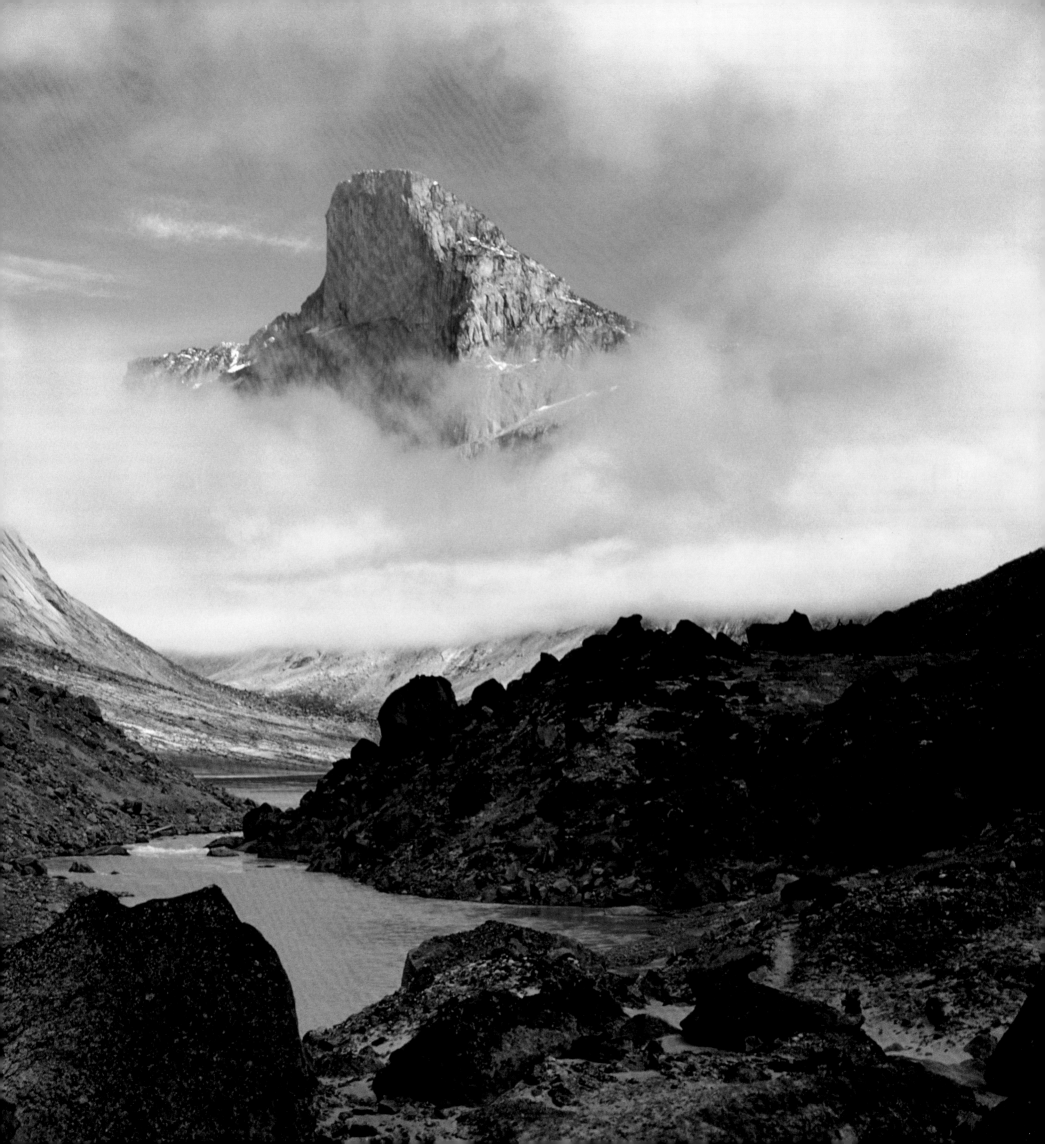

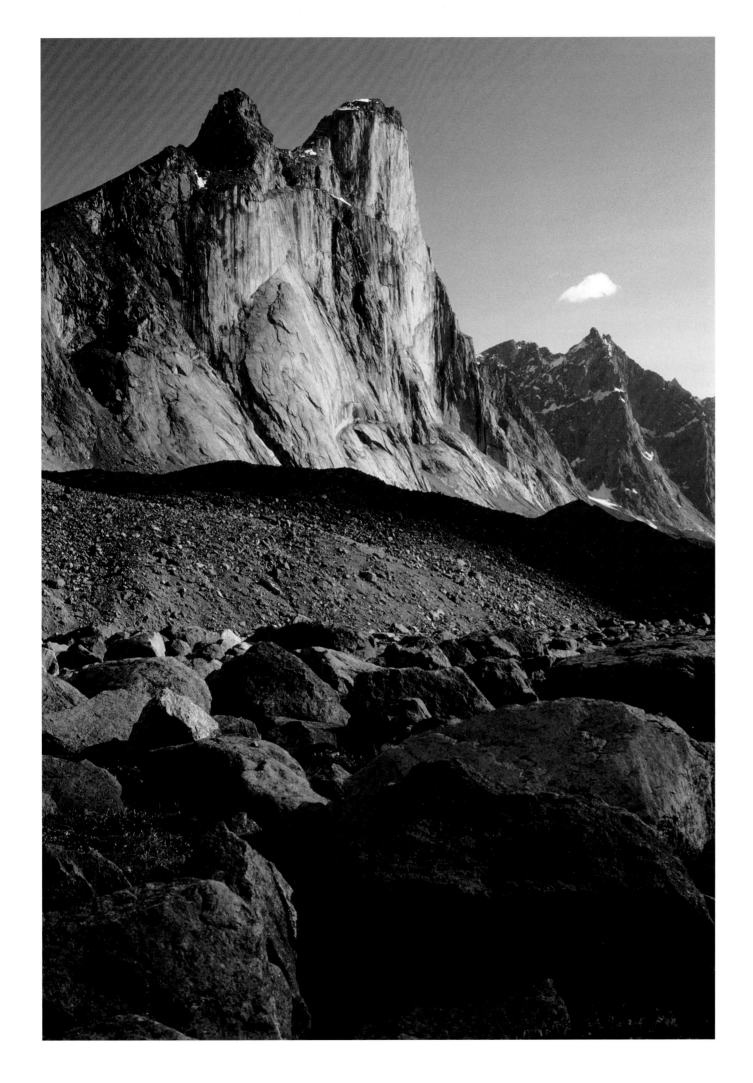

Thor Peak, with the moraine of the Fork Beard Glacier in the foreground, Auyuittuq National Park, Nunavut (left). Glacier-transported boulders lodged in bedrock, Cape Canso, Nova Scotia (right).

Pic Thor, avec la moraine du glacier Fork Beard au premier plan, parc national Auyuittuq, Nunavut (à gauche). Rochers transportés par des glaciers incrustés dans la roche, cap Canso, Nouvelle-Écosse (à droite).

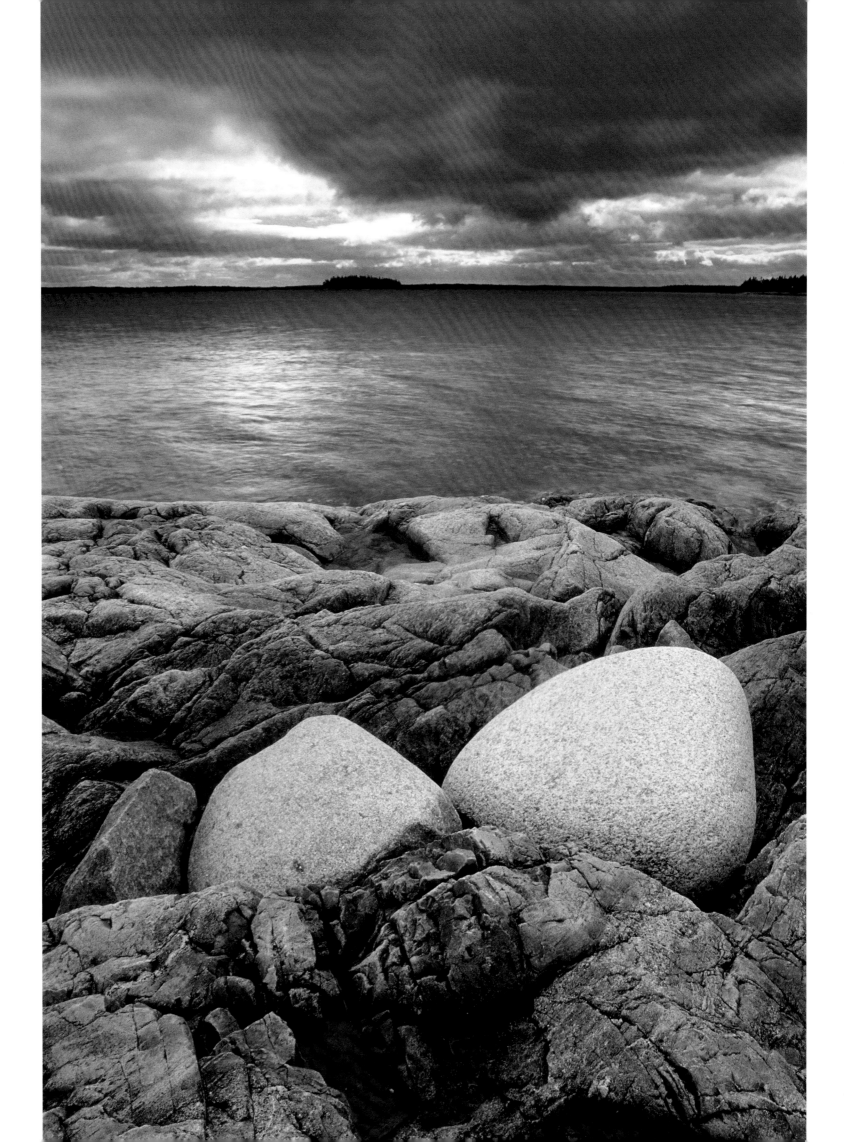

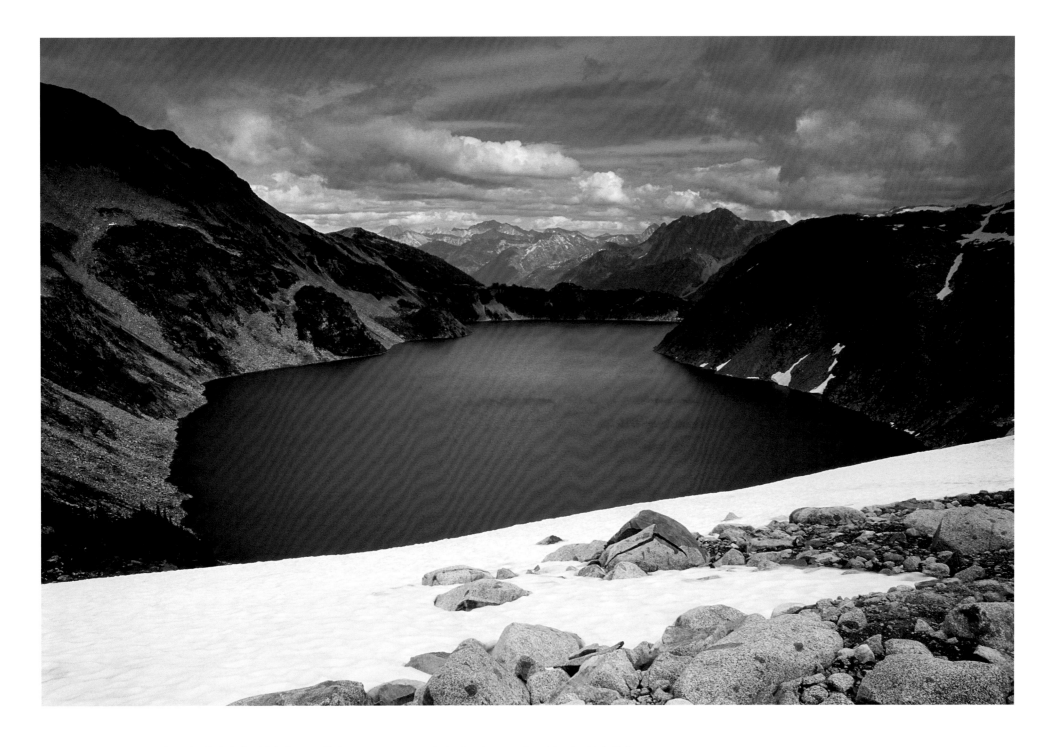

Tundra Lake, Stein Valley Nlaka'pamux Heritage Park, Coast Mountains (above); Totem Peak reflected in Totem Lake, St. Mary's Alpine Provincial Park, Purcell Mountains (right). Both British Columbia locations are in prime wilderness, and usually visited only by overnight backpackers.

Le lac Tundra, parc du patrimoine Stein Valley Nlaka'pamux dans la chaîne Côtière (en haut); le pic Totem reflété dans le lac Totem, parc provincial alpin St. Mary's dans les chaînons Purcell (à droite). Ces deux sites situés en Colombie-Britannique se trouvent en plein milieu sauvage et ne sont visités d'habitude que par des randonneurs qui n'y passent qu'une nuit.

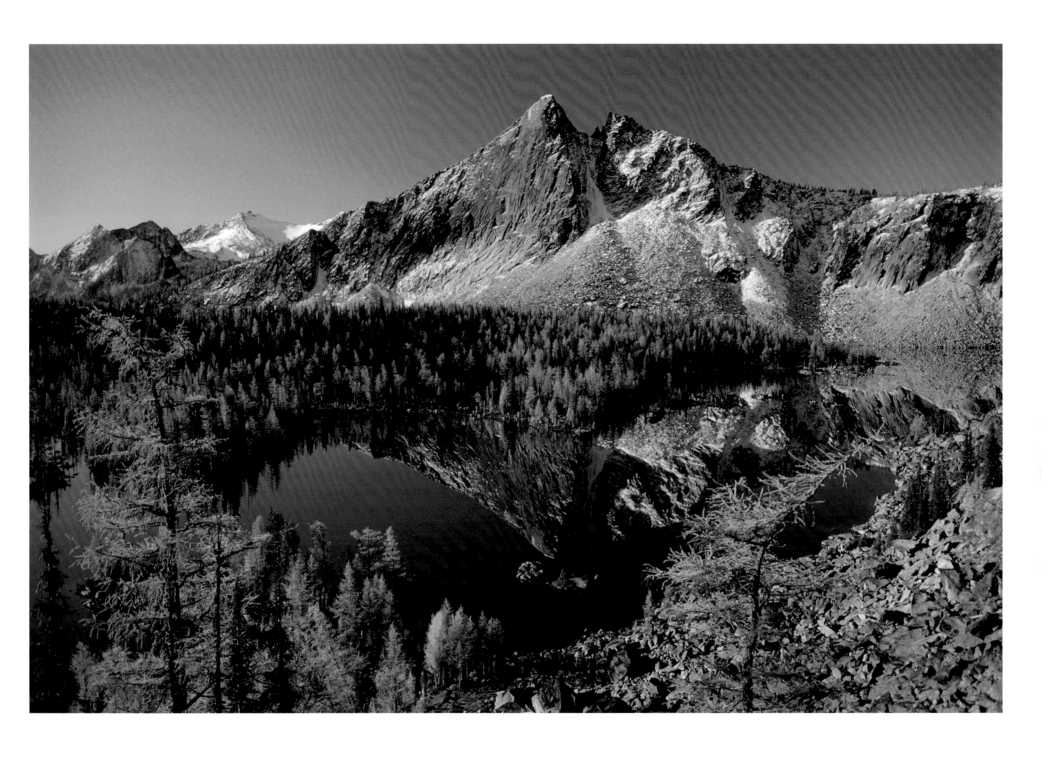

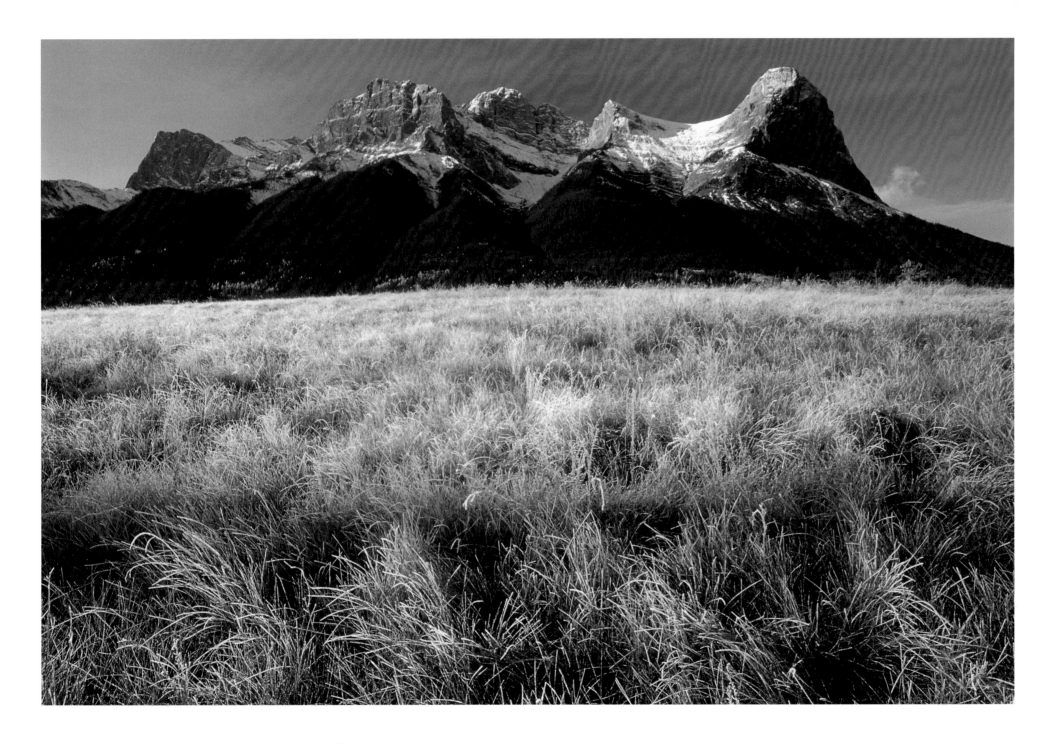

The summits of Mount Lawrence Grassi—Ship's Prow on the left and Ha Ling Peak on the right—rise above a frosted meadow on the outskirts of Canmore, Alberta.

Les sommets du mont Lawrence Grassi — le Ship's Prow à gauche et le pic Ha Ling à droite — s'élèvent au-dessus d'un pré givré à la périphérie de Canmore, Alberta.

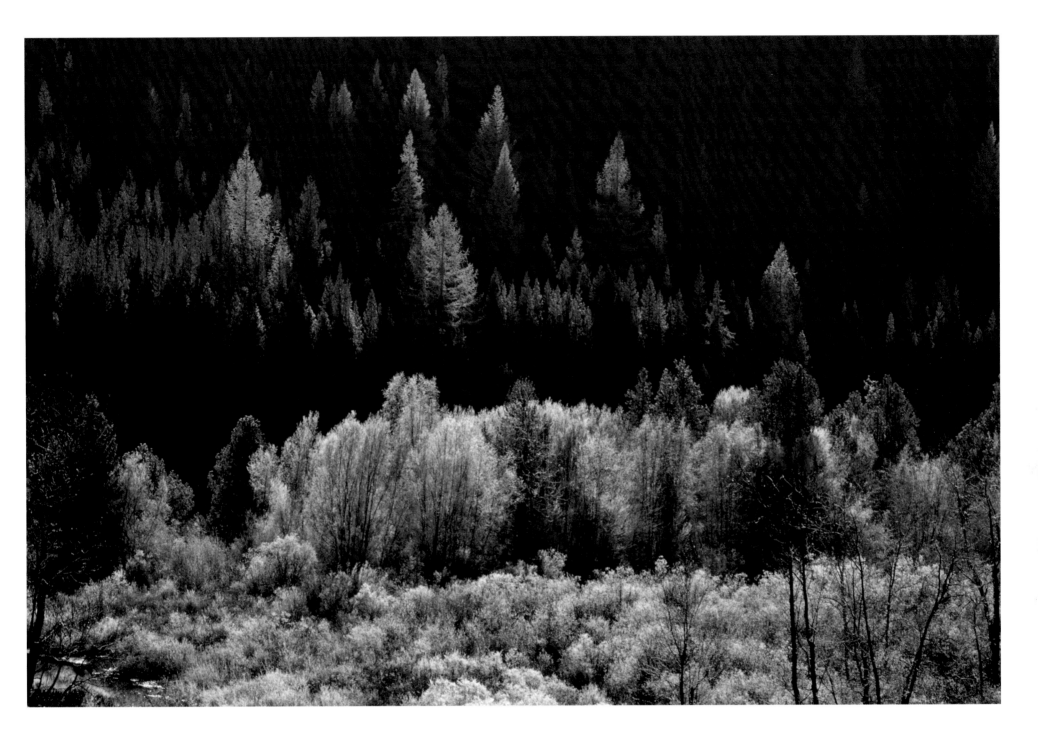

Valley frost and a few golden western larch in late
October along the Elk River, British Columbia.

La vallée givrée et quelques mélèzes occidentaux
dorés situés le long de la rivière Elk en Colombie-
Britannique à la fin du mois d'octobre.

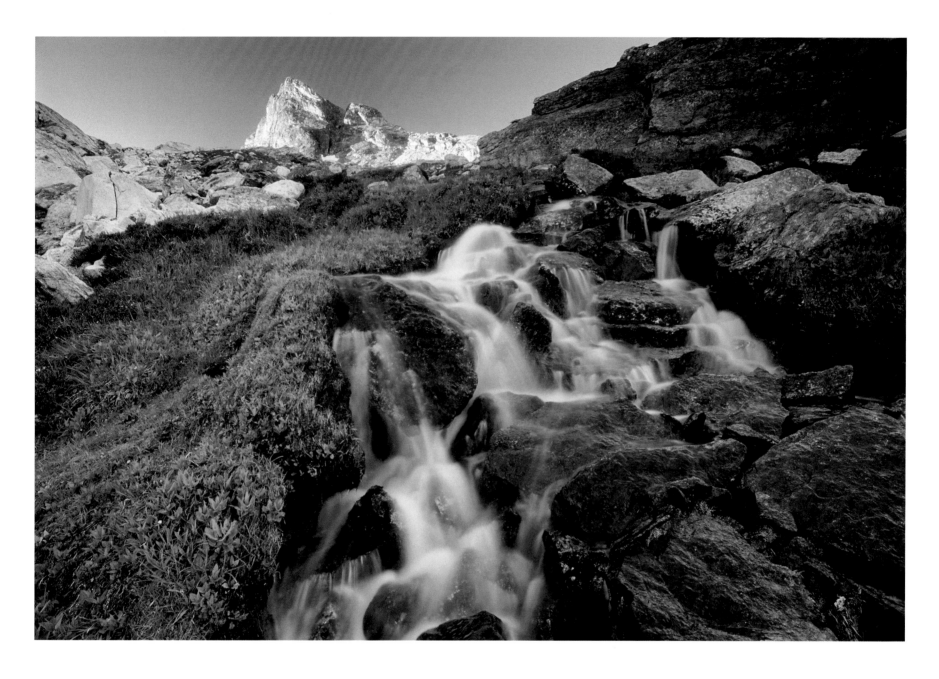

A mossy brook at timberline, below sunlit Lucifer Peak, Valhalla Provincial Park, British Columbia.

Ruisseau moussu situé à la limite forestière, au pied du pic Lucifer ensoleillé, parc provincial Valhalla en Colombie-Britannique.

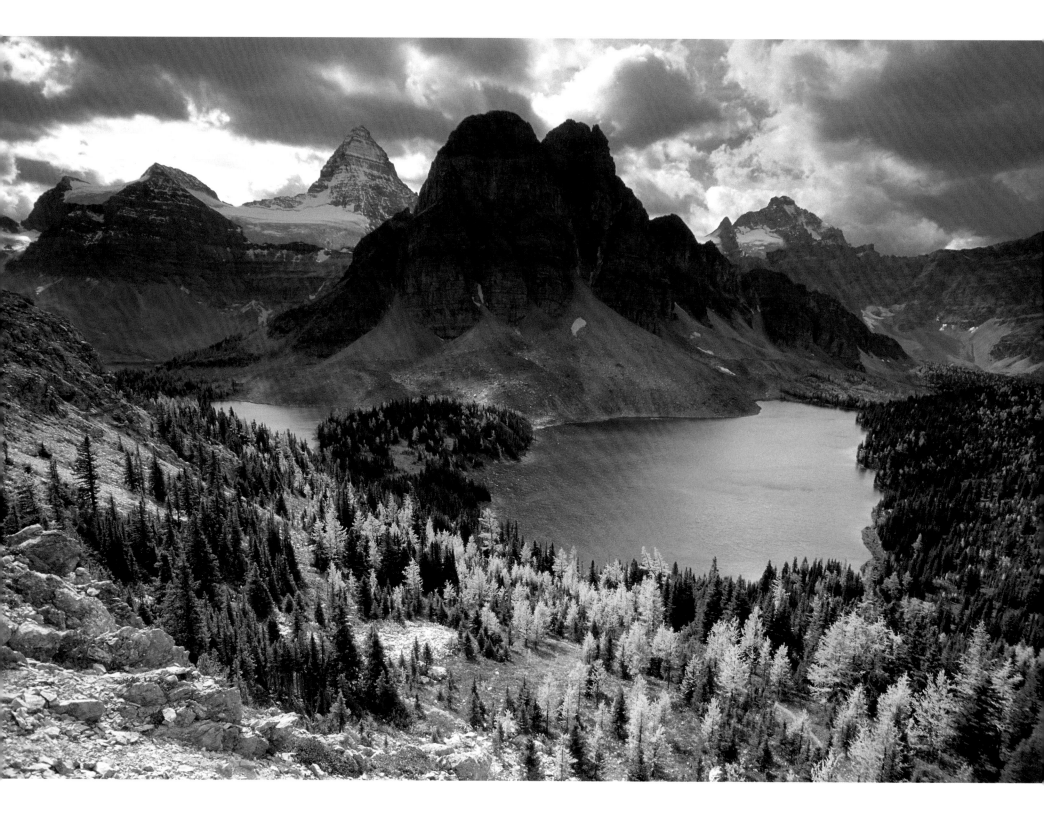

The view from Nub Peak in Mount Assiniboine
Provincial Park, British Columbia, takes in Mounts
Magog and Assiniboine, Sunburst Peak and The
Marshall rising beyond Sunburst and Cerulean Lakes.

À partir du pic Nub, parc provincial du Mount-
Assiniboine en Colombie-Britannique, on voit les
monts Magog et Assiniboine, le pic Sunburst et le
mont The Marshall qui se dressent de l'autre côté
des lacs Sunburst et Cerulean.

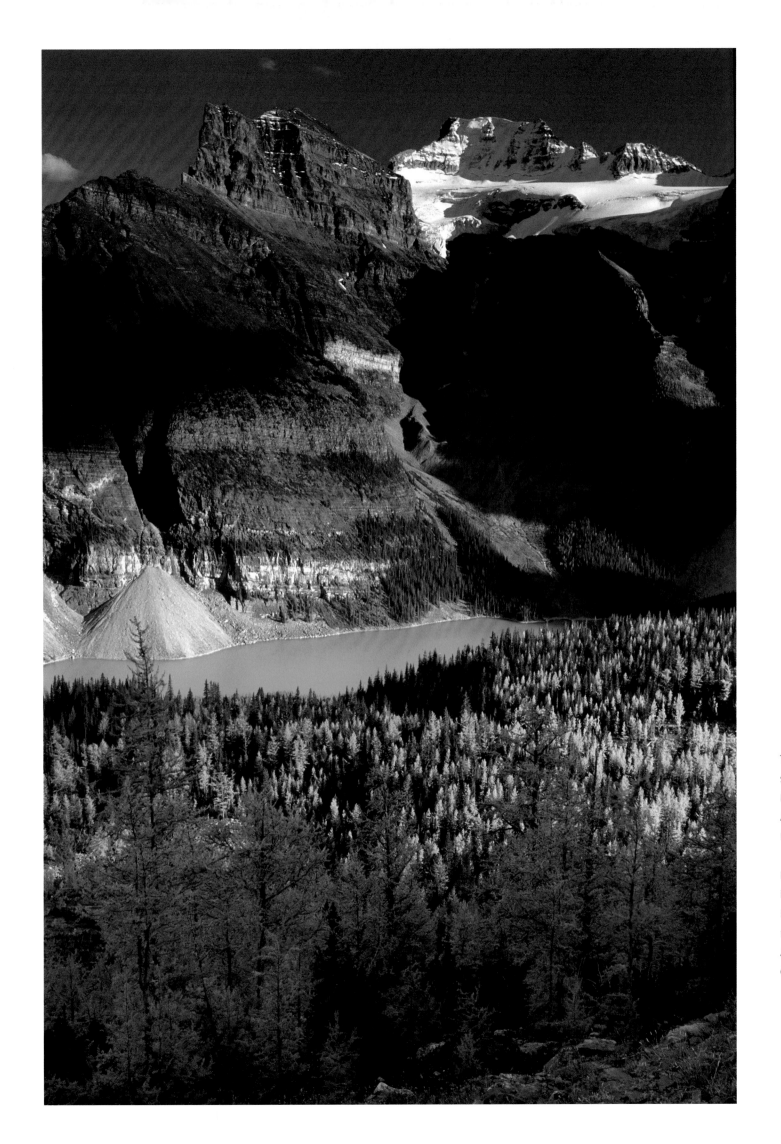

The alpine larch lends intense fall colour to the southern Rockies. Moraine Lake and Mount Fay, Banff National Park, Alberta (left); Mount Assiniboine, Mount Assiniboine Provincial Park, British Columbia (right).

Le mélèze alpin ajoute une couleur automnale intense au paysage du sud des montagnes Rocheuses. Le lac Moraine et le mont Fay, parc national Banff, Alberta (à gauche); le mont Assiniboine, parc provincial Mount Assiniboine, Colombie-Britannique (à droite).

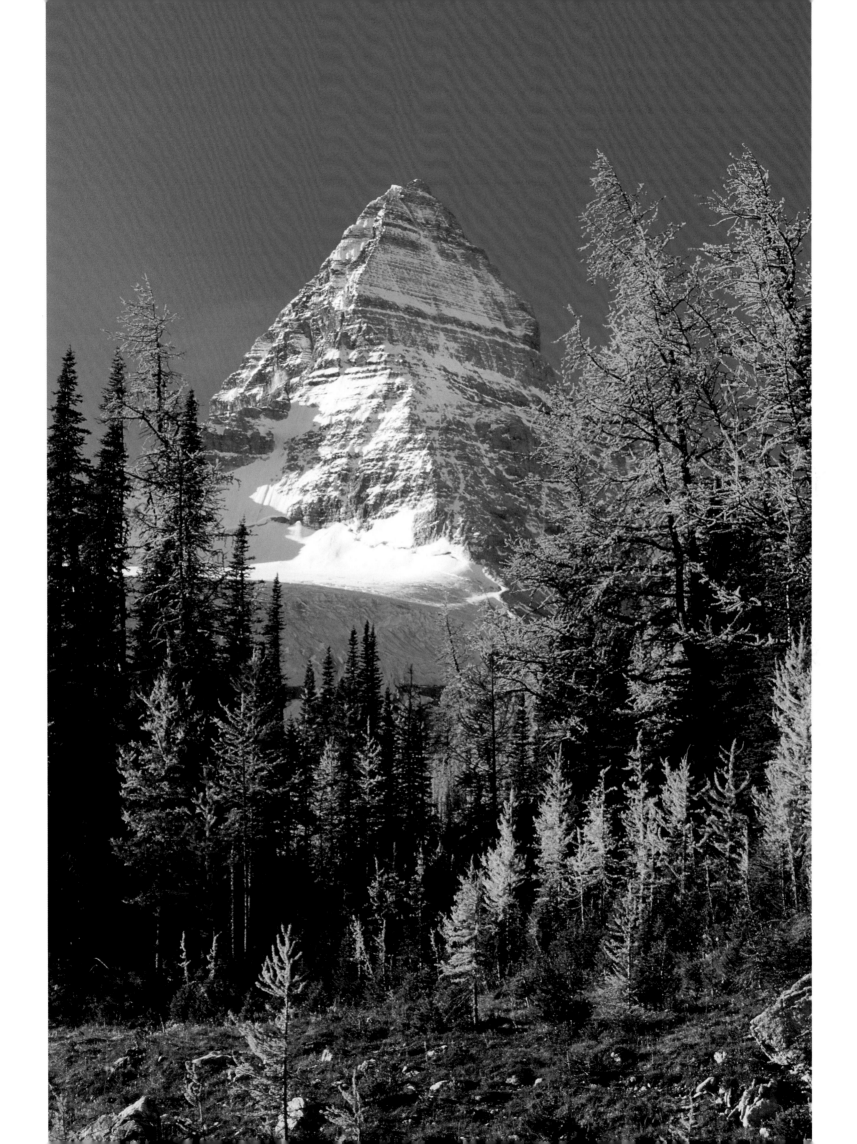

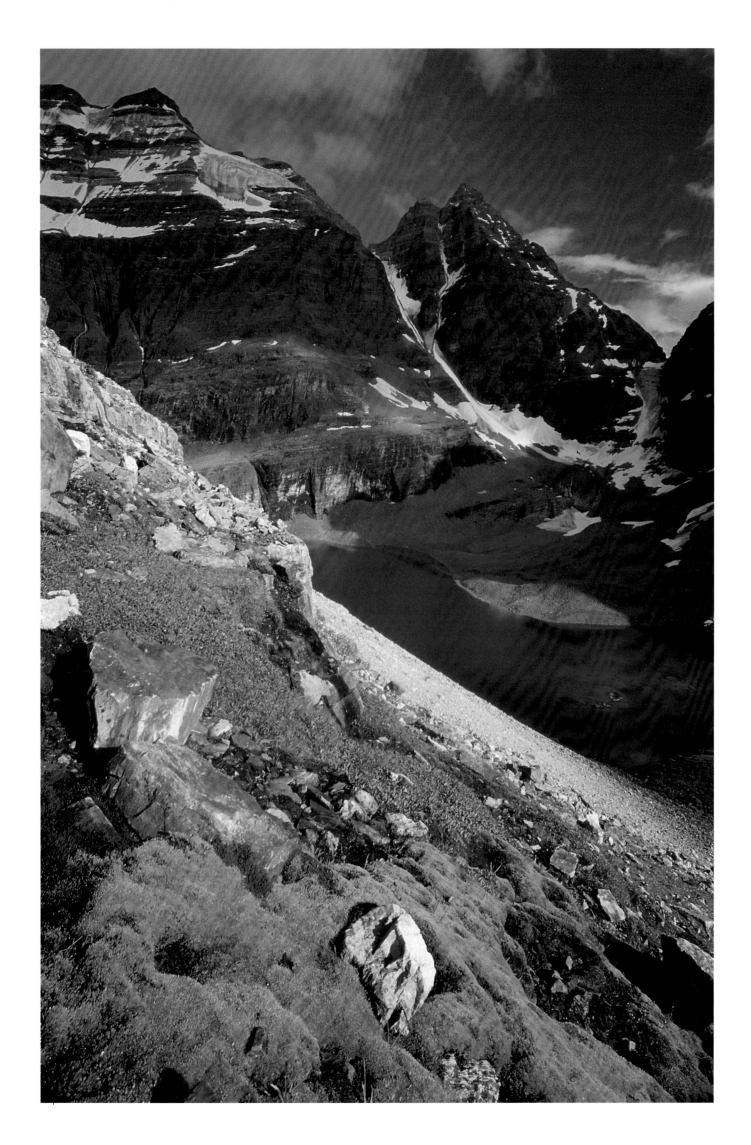

A seep nourishes a patch of lush moss amid the bare scree above Lake Oesa, Yoho National Park, British Columbia (left). Seventy-five-metre–high Spahats Falls, Wells Gray Provincial Park, British Columbia (right).

Un suintement nourrit un carré de mousse luxuriante qui pousse au milieu d'un éboulis nu situé au-dessus du lac Oesa, parc national Yoho, Colombie-Britannique (à gauche). Les chutes Spahats de soixante-dix mètres de haut, parc provincial Wells Gray, Colombie-Britannique (à droite).

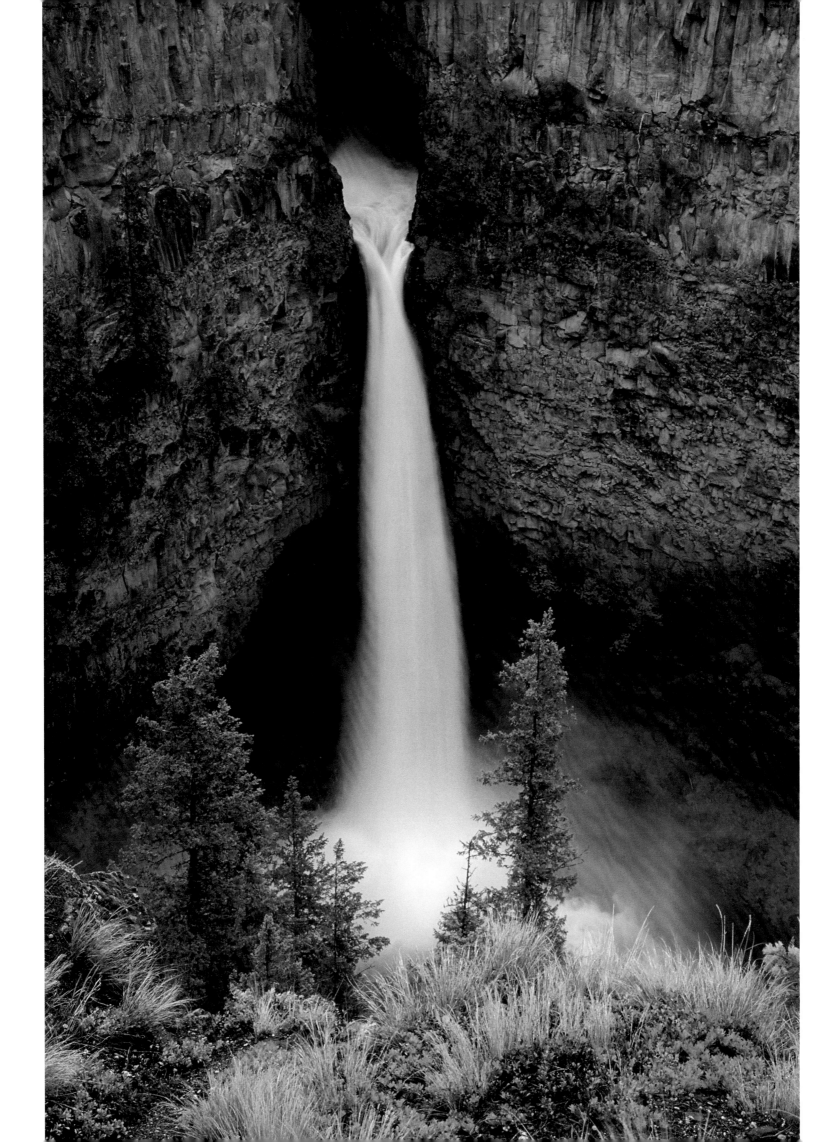

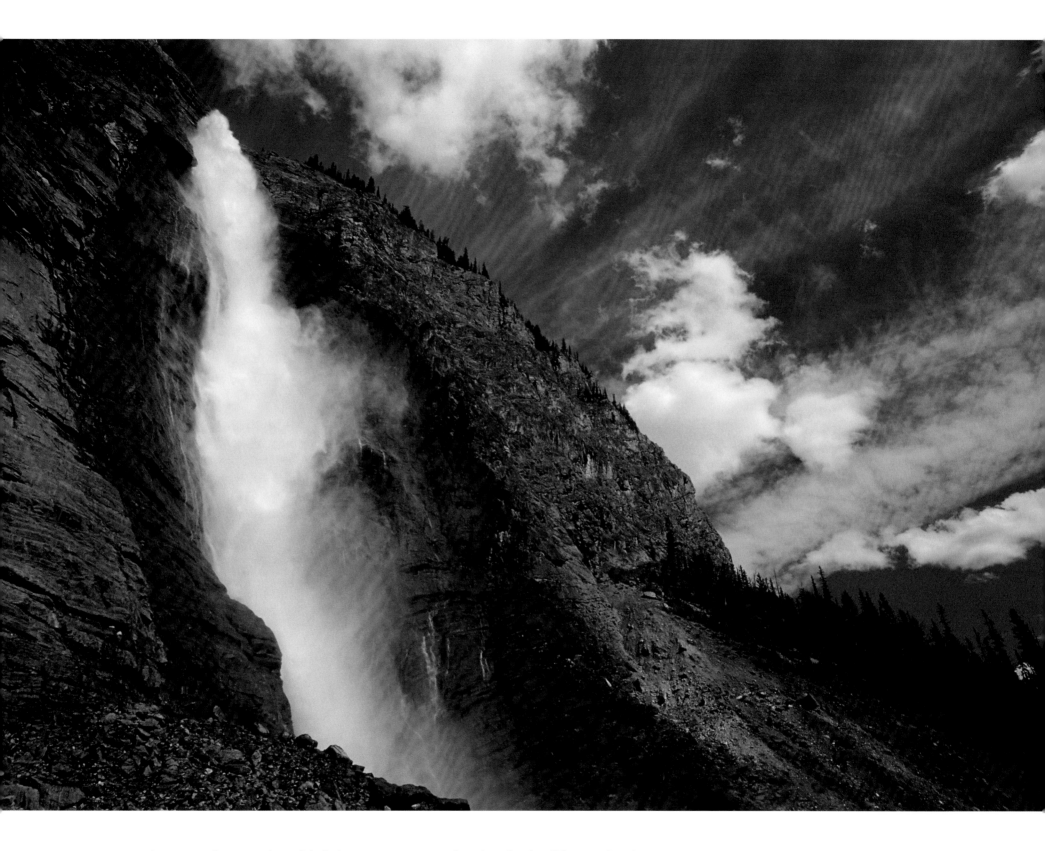

The two most famous—and two of the highest—
waterfalls in British Columbia. The free-soaring
portion of Takakkaw Falls in Yoho National
Park (above) is over 250 metres high, while the
voluminous Murtle River drops 137 metres into a
great volcanic grotto at Helmcken Falls, Wells Gray
Provincial Park (right).

Les deux chutes les plus célèbres — et deux des
chutes les plus hauts — de la Colombie-Britannique.
D'une hauteur de plus de 250 mètres, cette partie
des chutes Takakkaw dans le parc national Yoho (en
haut) s'élance vers le ciel tandis que la volumineuse
rivière Murtle se précipite d'une hauetur de 137
mètres dans une immense grotte volcanique aux
chutes Helmcken, parc provincial Wells Gray
(à droite).

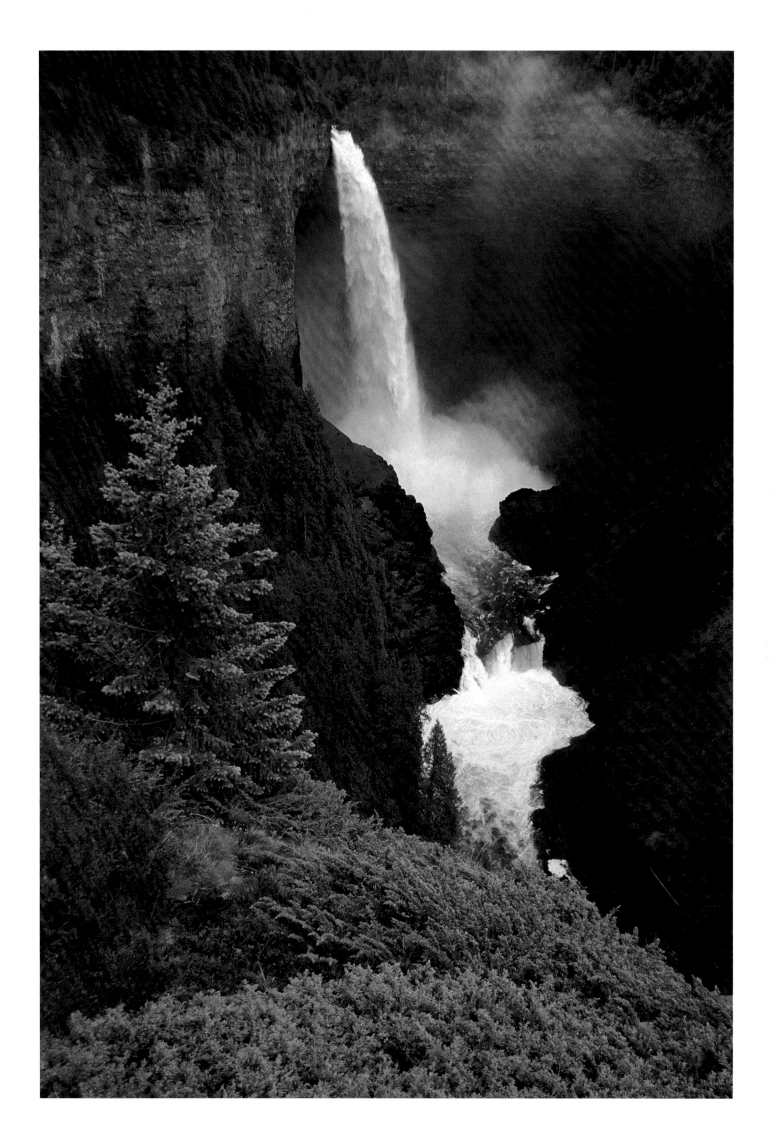

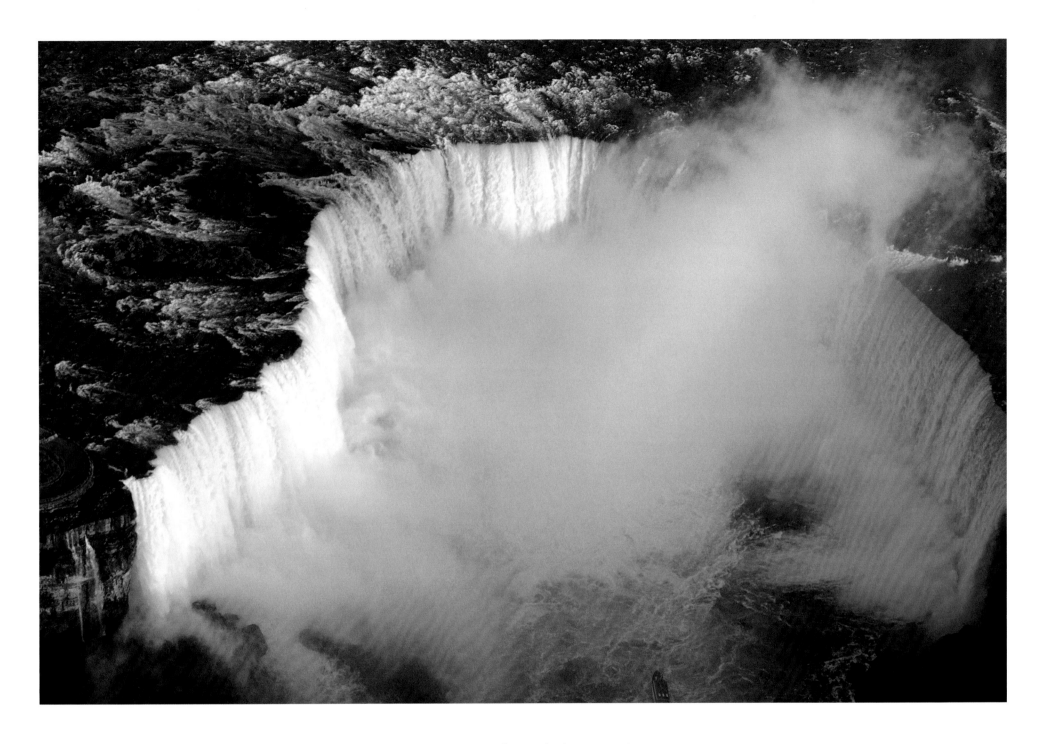

Only from directly above or very close to the roaring torrents can one still feel the primeval wildness of two of Canada's great waterfalls. Both Niagara Falls, Ontario (above), and Grand Falls, New Brunswick (right) are now in urban settings, surrounded by their namesake towns.

Ce n'est qu'en observant les deux torrents d'au-dessus ou de très près que l'on ressent encore la sauvagerie primitive de deux des chutes canadiennes les plus célèbres. Aujourd'hui les chutes Niagara en Ontario (en haut) et le Grand-Sault au Nouveau-Brunswick (à droite) se trouvent en plein milieu urbain, entourés de villes qui portent les mêmes noms.

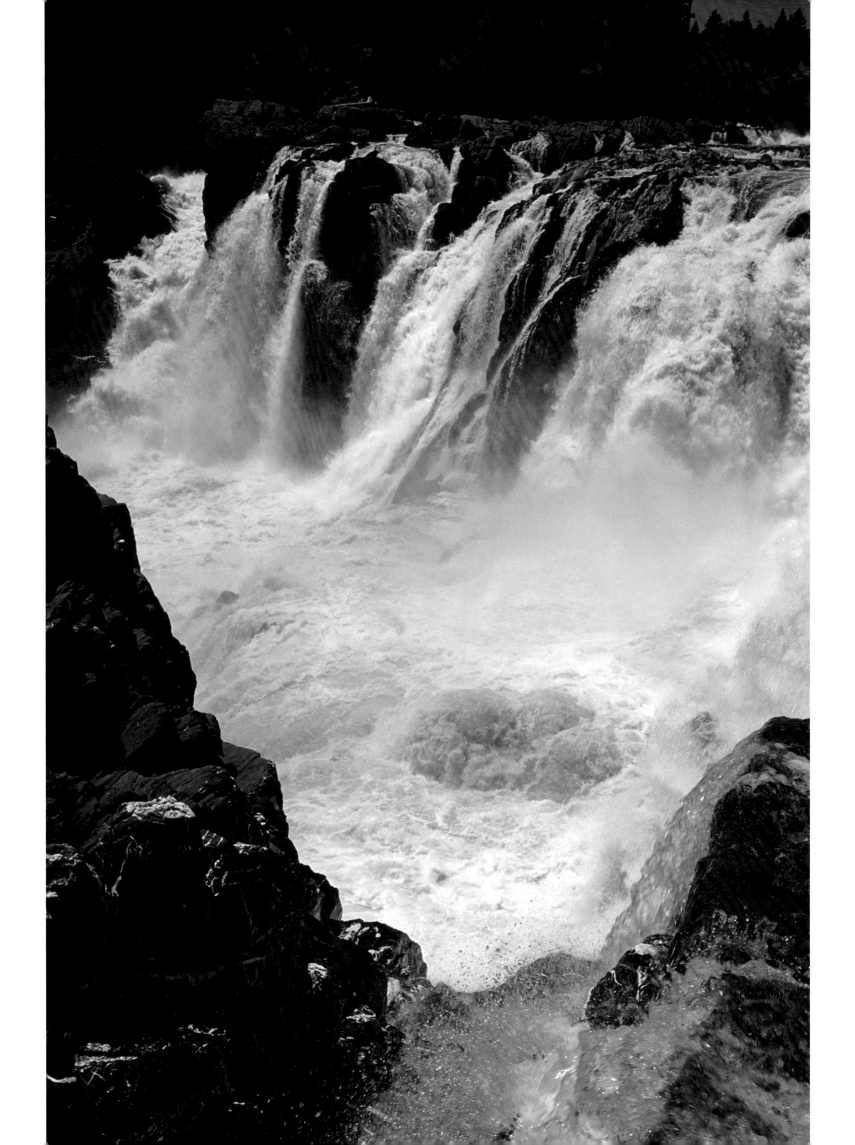

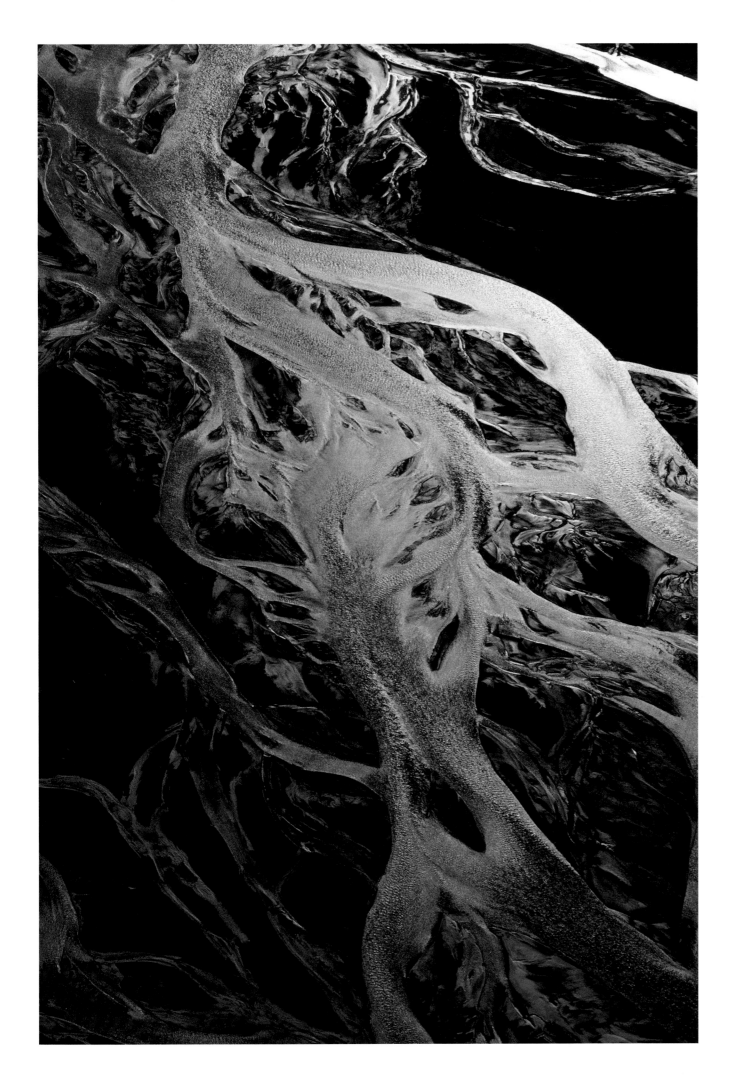

Mountain rivers break into distributaries across the gravel flats left behind by valley glaciers: the Kaskawulsh River in Kluane National Park, Yukon (left), and the Wann River near Atlin, British Columbia (right); both photographed from the air.

Les rivières alpines se divisent en défluents qui sillonnent les battures de gravier laissées par des vallées glaciaires : la rivière Kaskawulsh, parc national Kluane, Yukon (à gauche), et la rivière Wann près d'Atlin, Colombie-Britannique (à droite); toutes deux ont été photographiées d'avion.

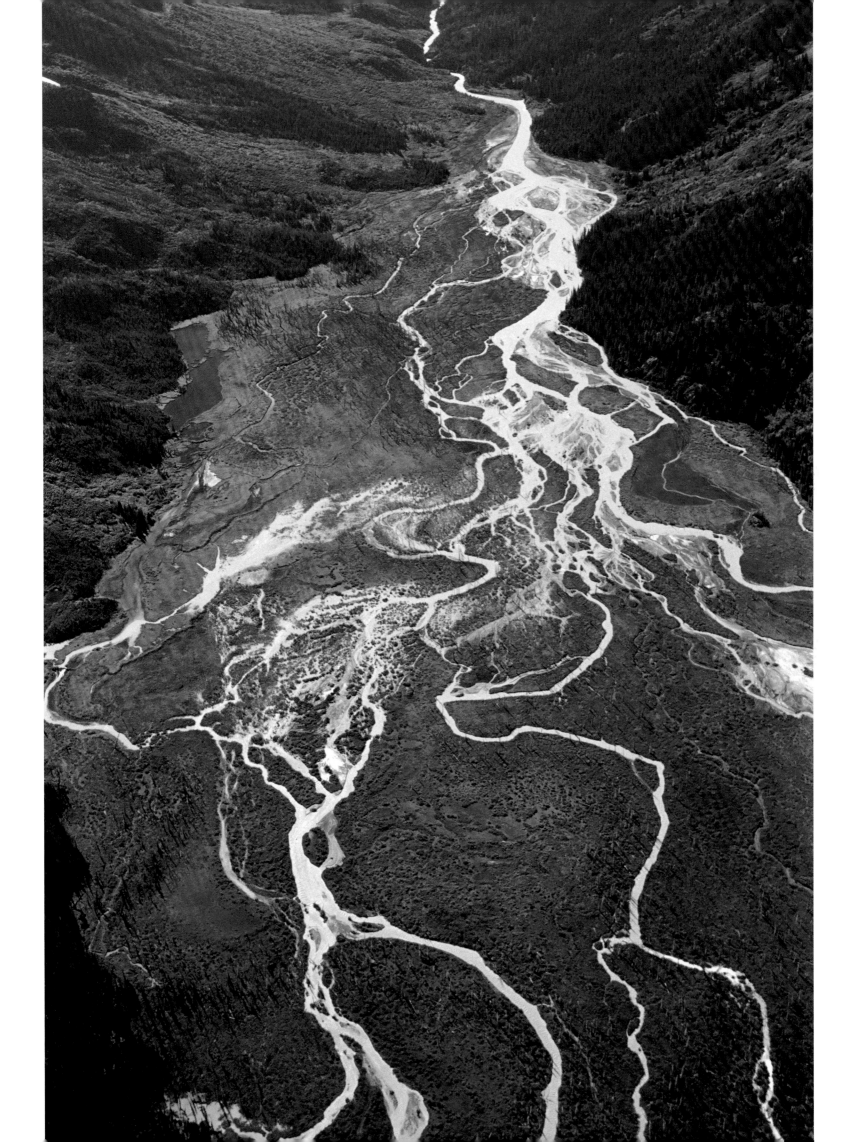

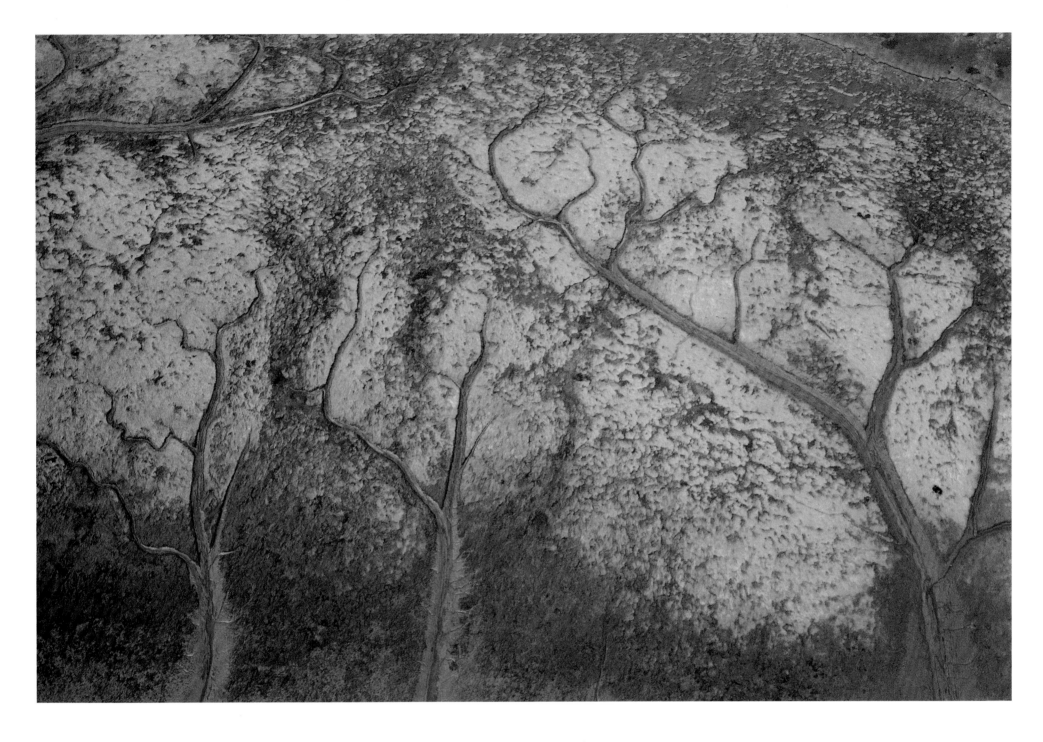

Views from above: drainage channels in seaweed-covered mudflats at low tide, Saint Lawrence River estuary, north of Quebec City, Quebec (above); the bird sanctuary of Gull Island, Presqu'ile Provincial Park, Ontario (right).

Vues d'avion : des chenaux d'écoulement creusés dans des vasières couvertes de varech à marée basse, l'estuaire du fleuve Saint-Laurent, au nord de la ville de Québec, Québec (en haut); le refuge d'oiseaux de l'île Gull, parc provincial Presqu'île, Ontario (à droite).

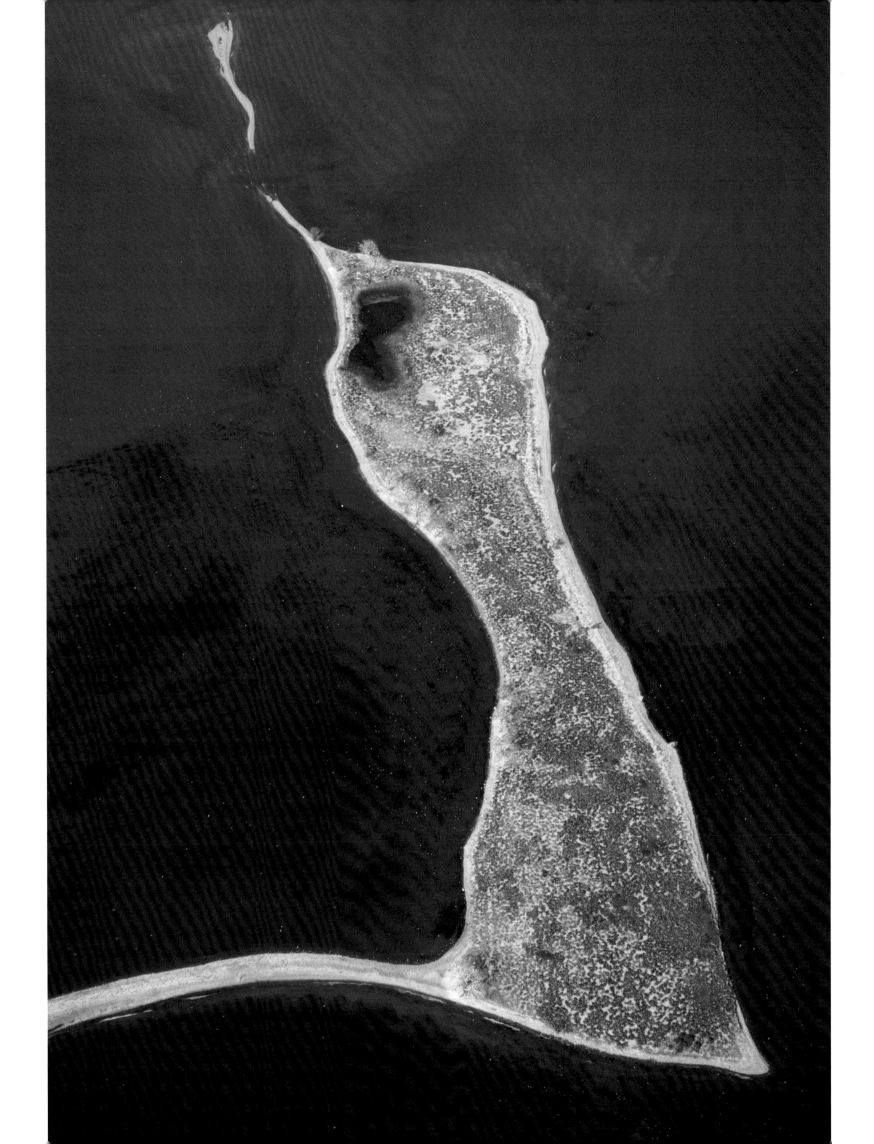

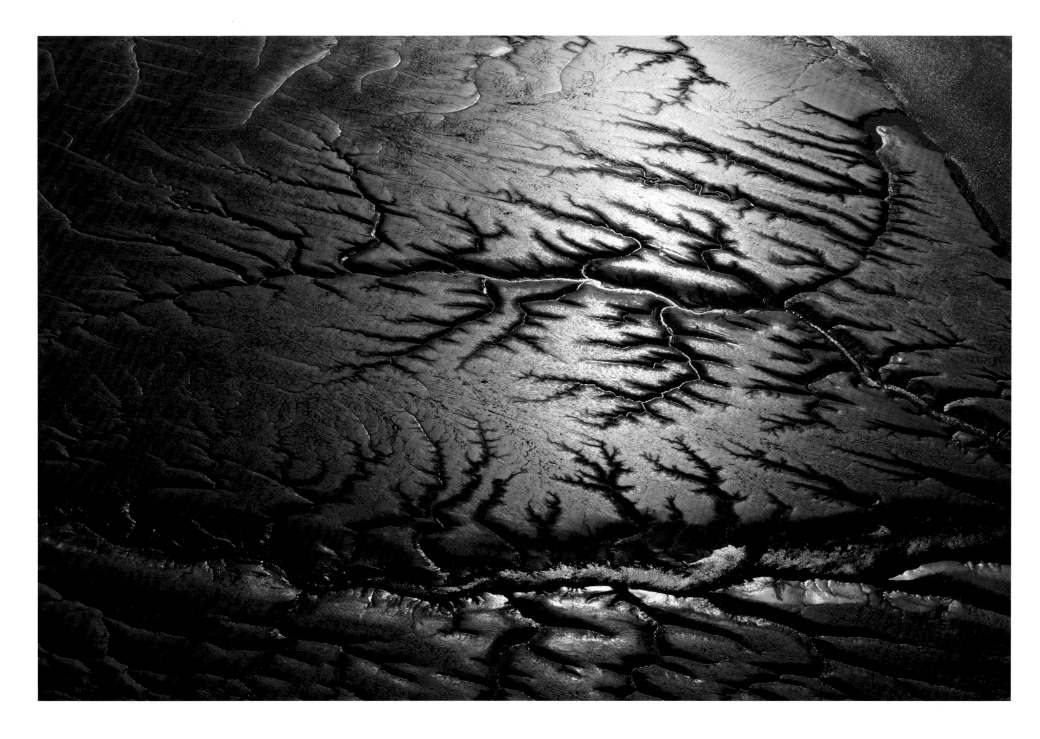

An aerial view, hundreds of metres wide, of mudflats exposed at low tide (above), and a look across Cobequid Bay near Bass River (right); both Minas Basin, Bay of Fundy, Nova Scotia.

Photo aérienne de vasières de centaines de mètres de large exposées à marée basse (en haut) et une vue à travers la baie Cobequid près de la rivière Bass (à droite); toutes deux sont situées au bassin Minas, baie de Fundy, Nouvelle-Écosse.

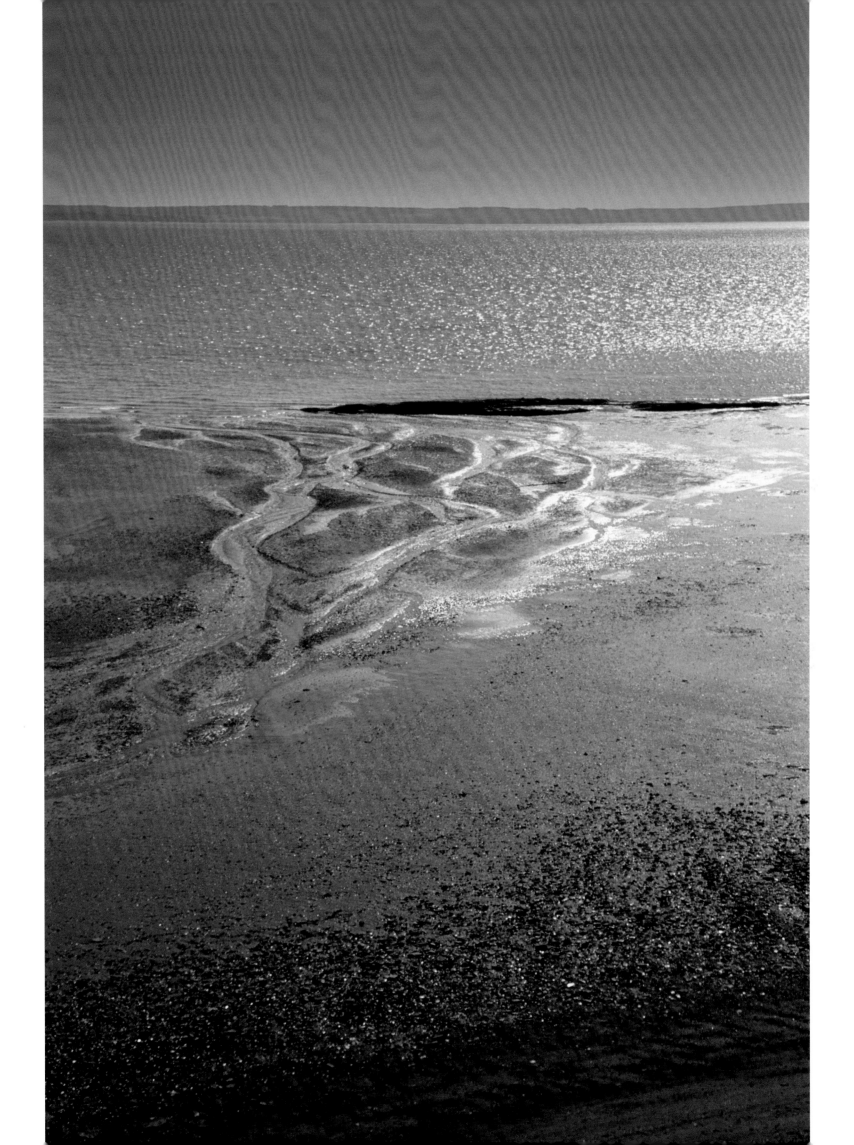

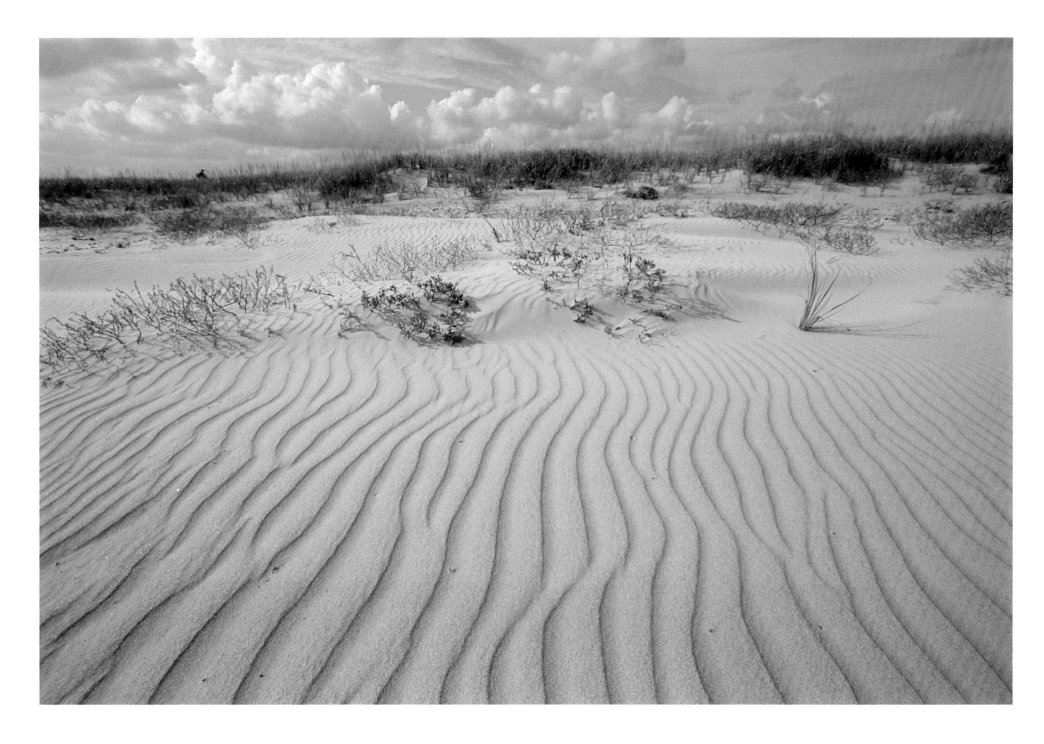

St. Catherines River Beach in the Seaside Adjunct to Kejimkujik National Park, Nova Scotia.

La plage de la rivière St. Catherines à l'Annexe côtière du parc national Kejimkujik, Nouvelle-Écosse.

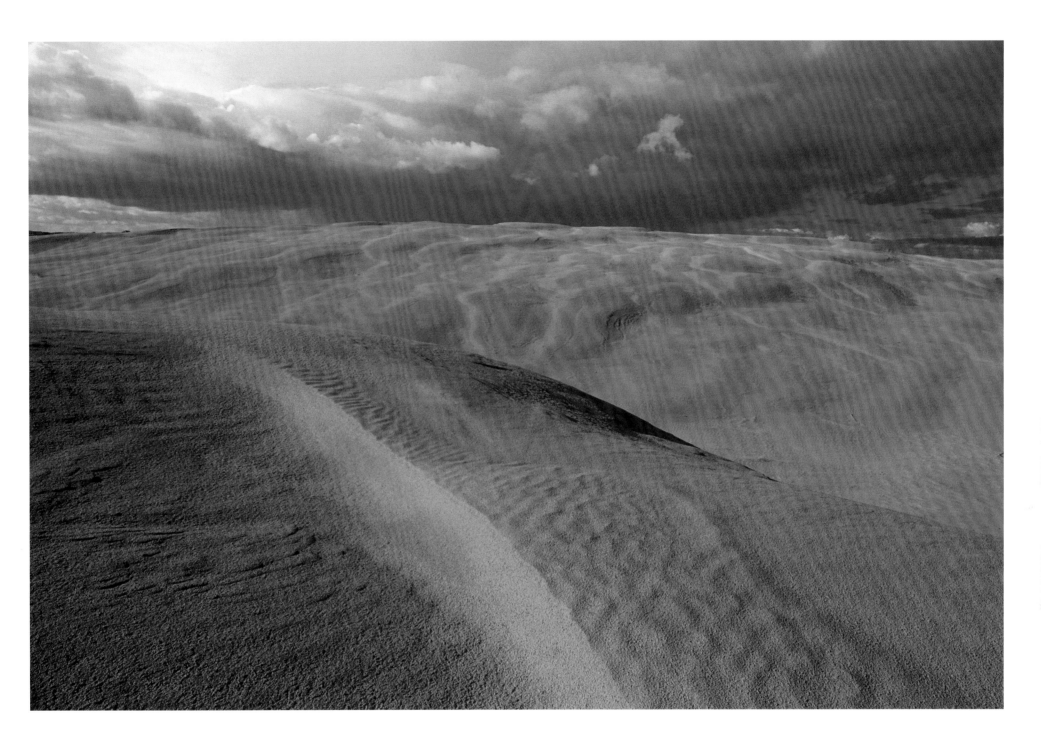

The Great Sand Hills, a surprising, desert-like landscape amid the fertile wheat fields of western Saskatchewan.

Les collines Great Sand, paysage désertique étonnant situé au cœur des champs de blé fertiles de l'ouest de la Saskatchewan.

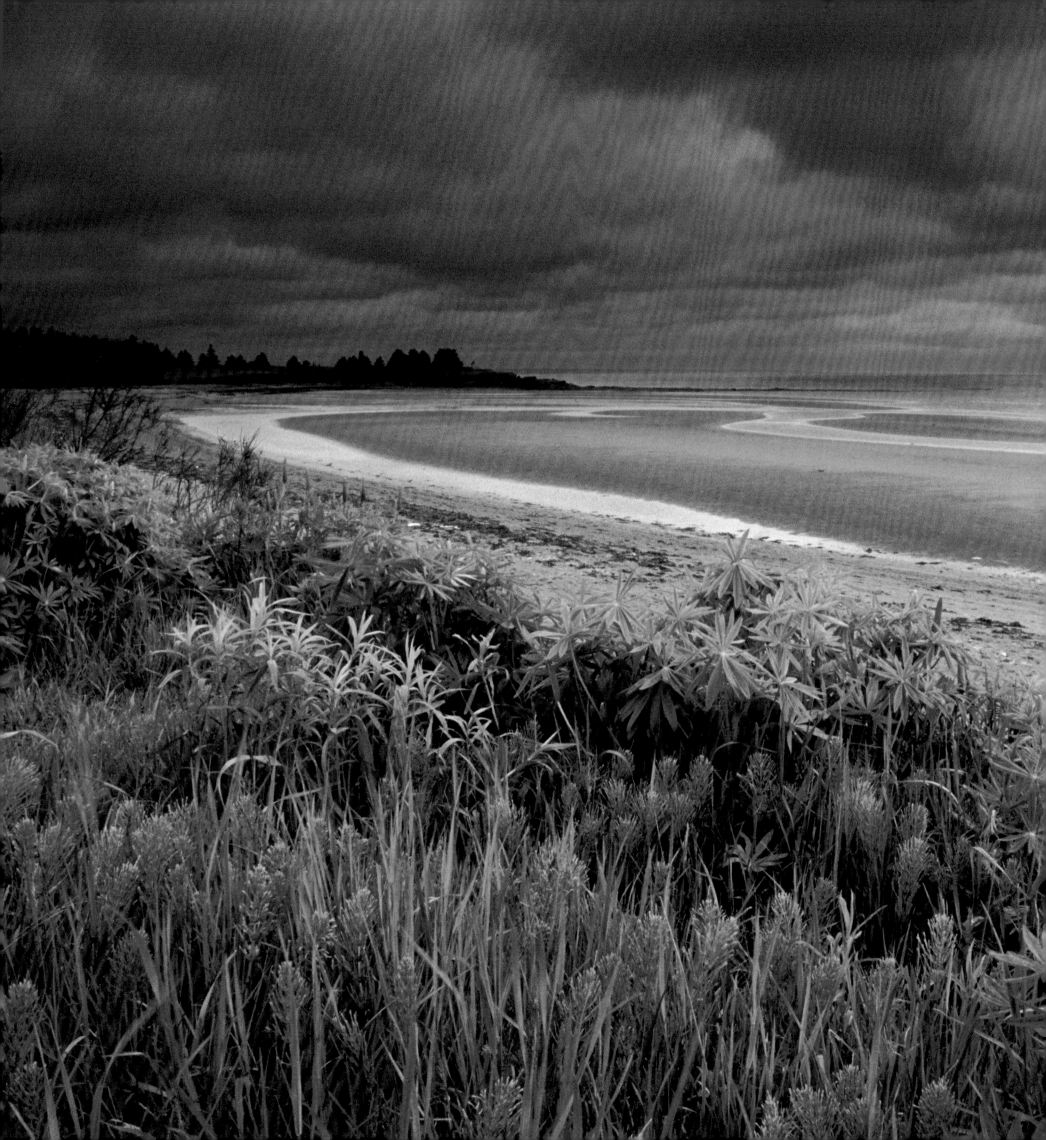

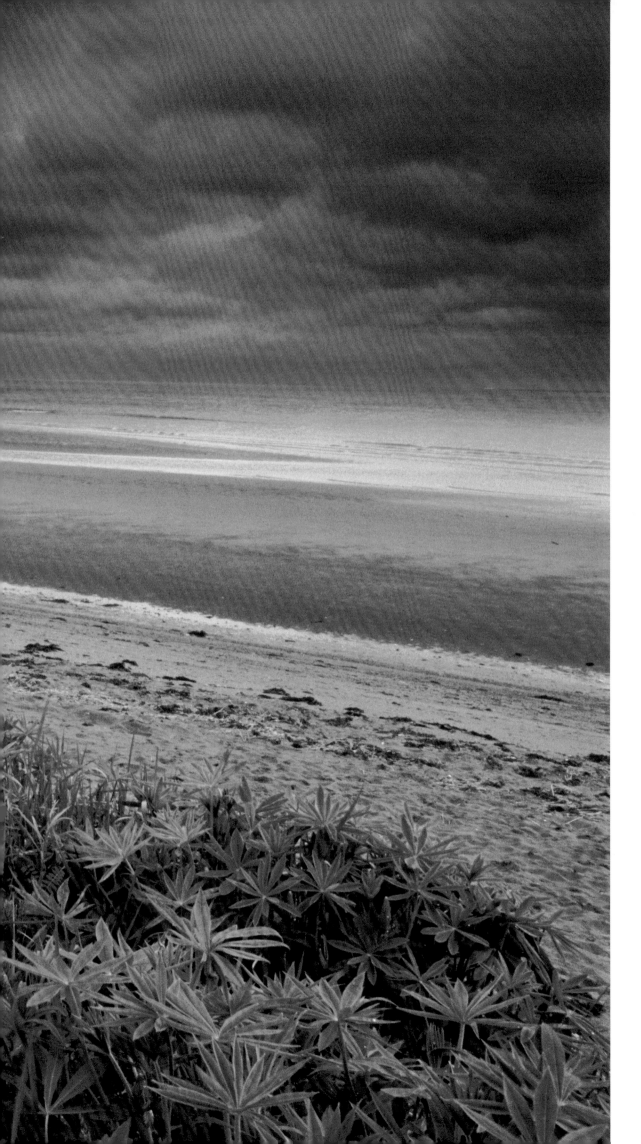

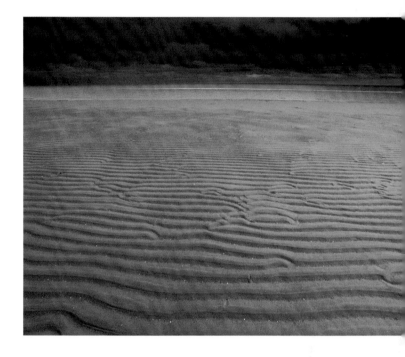

The south coast of Prince Edward Island,
at Northumberland Provincial Park.

La côte sud de l'Île-du-Prince-Édouard,
parc provincial Northumberland.

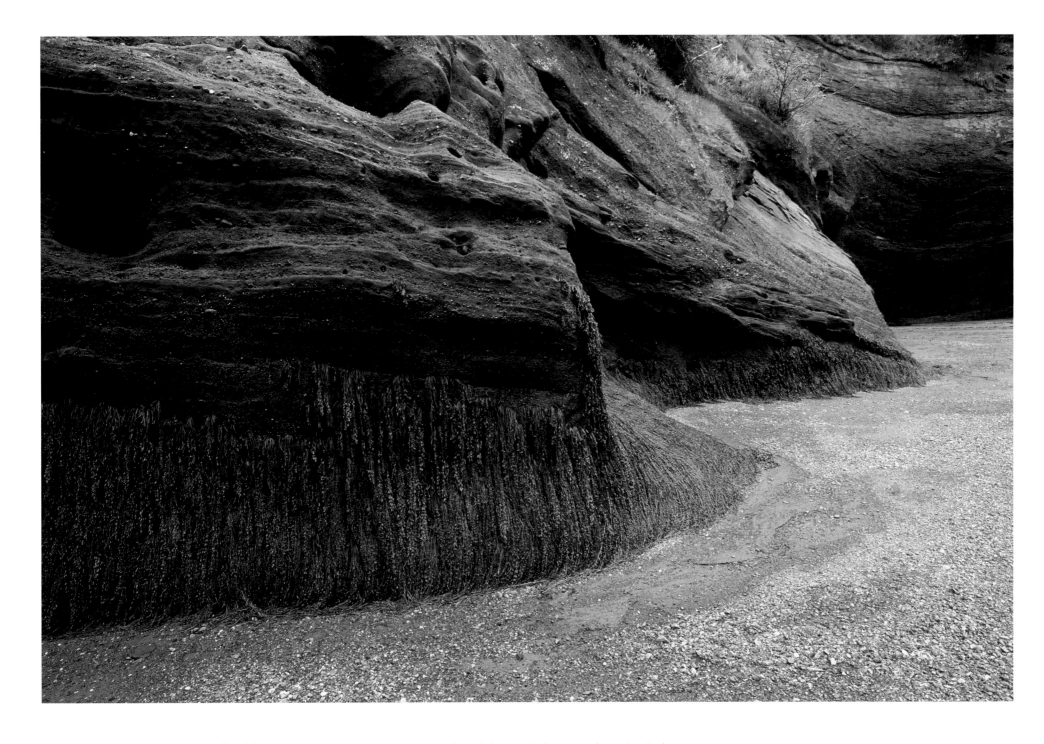

Opposite sides of a tidal cove near St. Martins, New Brunswick, exposed by the momentarily retracted waters of the Bay of Fundy. The difference between high and low tide here can be as much as 15 metres.

Les deux côtés opposés d'une anse de marée près de St. Martins au Nouveau-Brunswick exposés par les eaux provisoirement reculées de la baie de Fundy. Ici, la différence entre la marée basse et la marée haute peut s'élever jusqu'à 15 mètres.

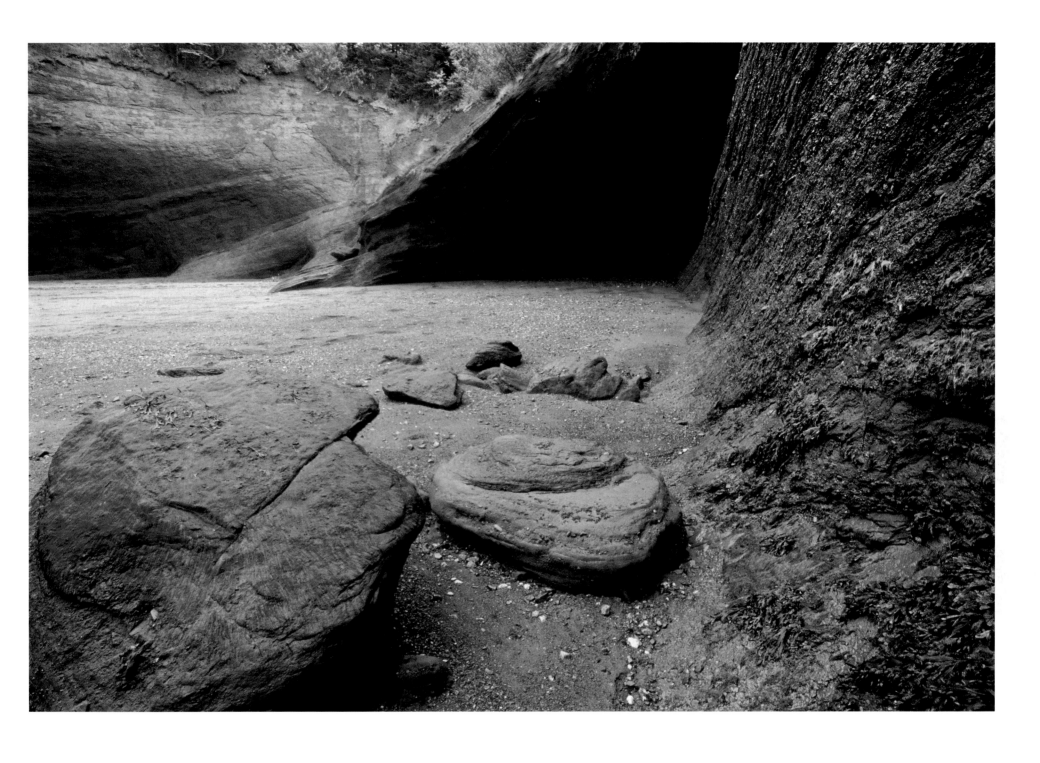

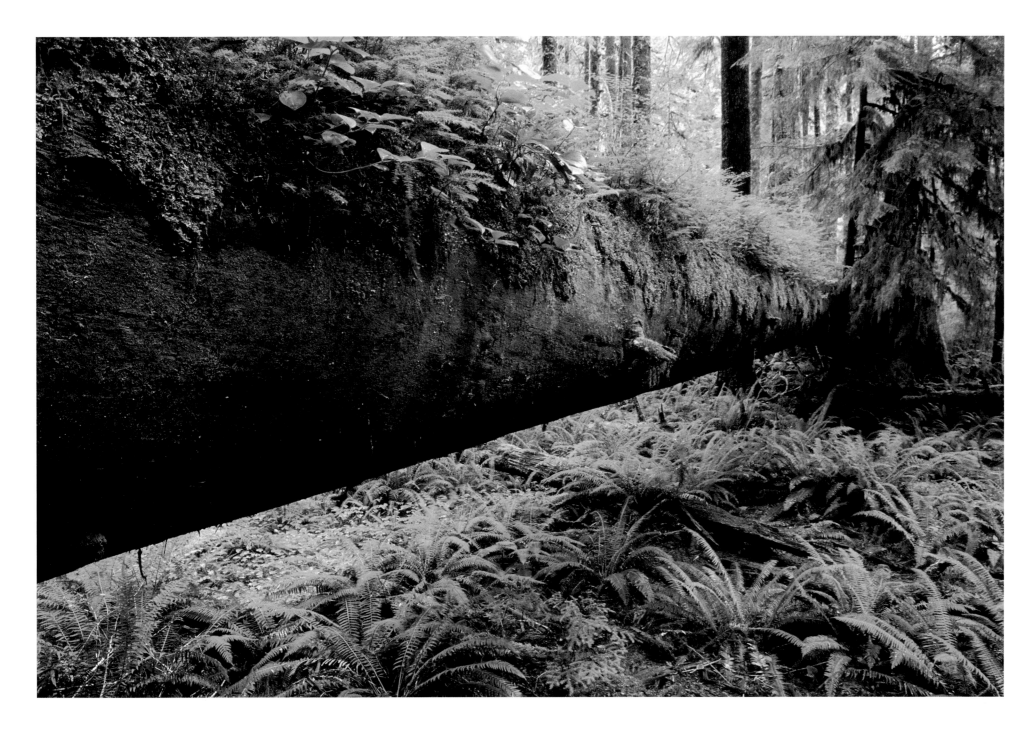

Among the most ancient of plants, ferns cover the old-growth forest floor under a fallen Sitka spruce in Carmanah Walbran Provincial Park, British Columbia (above); and on a wooded hillside near Flowerpot Rock along the Fundy Trail, New Brunswick (right).

Des fougères, considérées parmi les plantes les plus anciennes, couvrent le tapis forestier d'une forêt ancienne situé sous le tronc d'une épinette de Sitka morte, parc provincial Carmanah Walbran, Colombie-Britannique (en haut); et sur le flanc boisé près de Flowerpot Rock, le long du sentier Fundy au Nouveau-Brunswick (à droite).

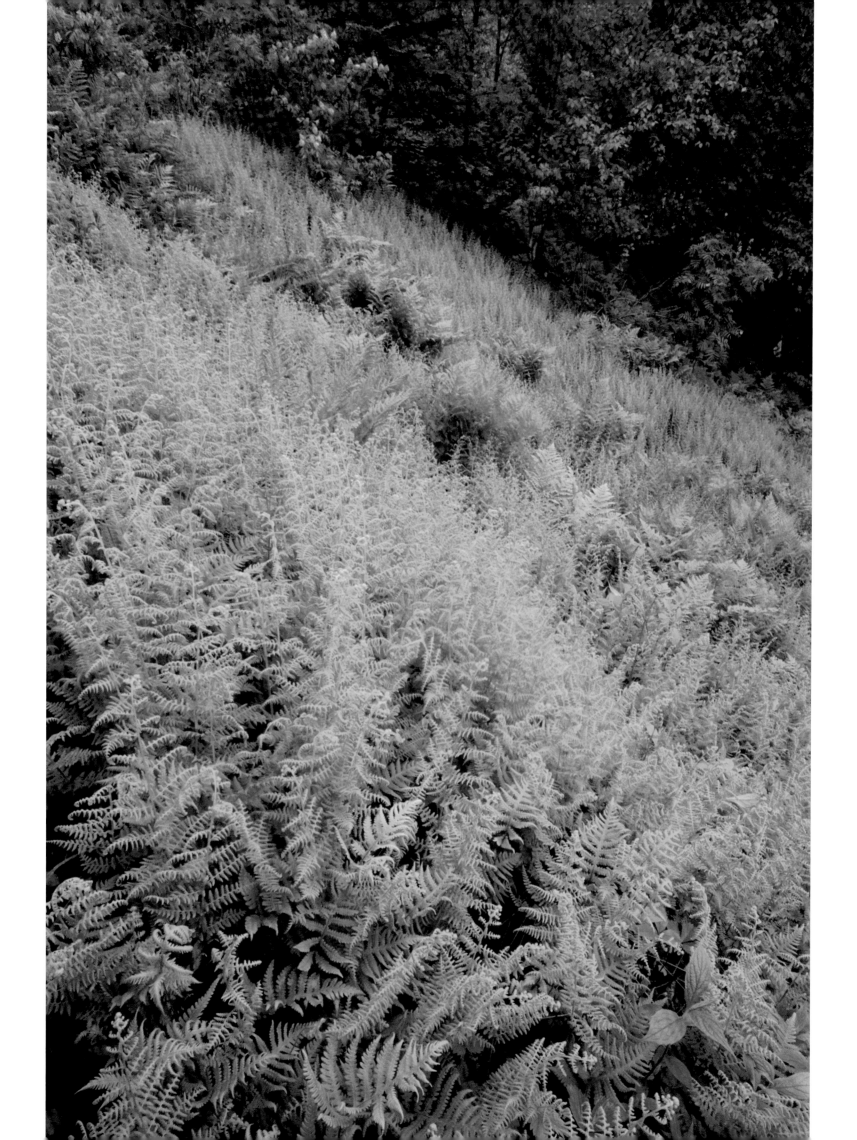

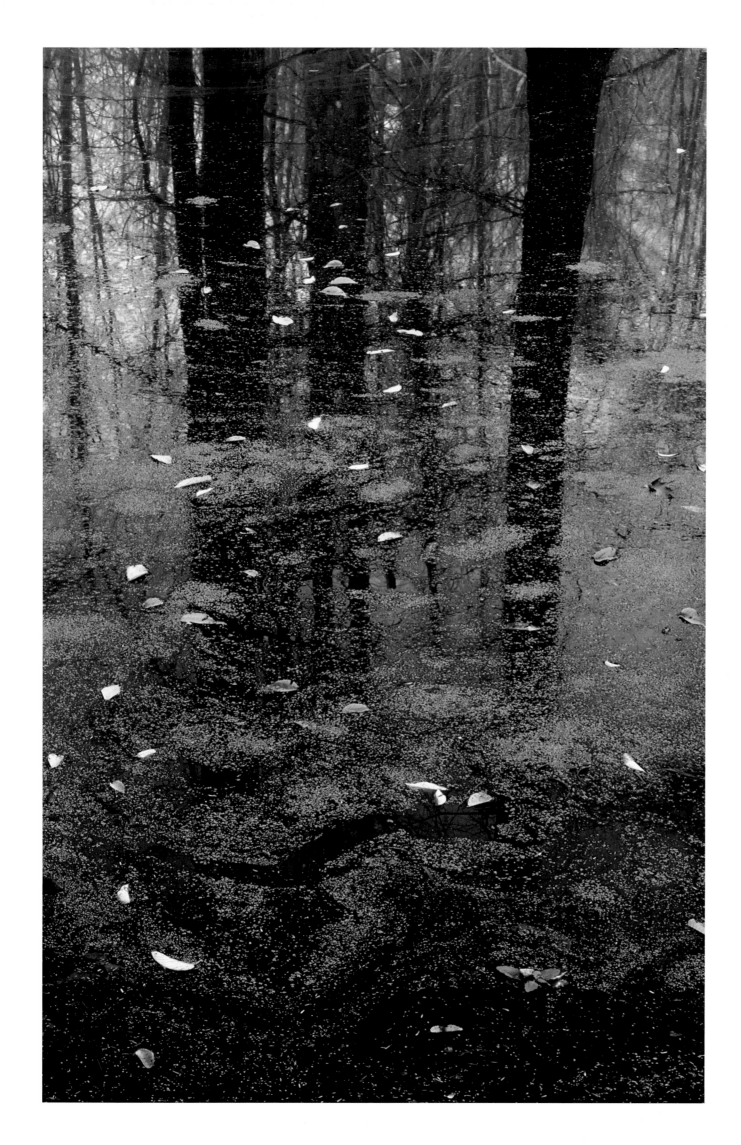

Algae and fallen autumn leaves float on a pond reflecting tree silhouettes, Muskoka, Ontario (left). A rapidly moving cirrus cloud forms a delicate backdrop for a row of wild cherry trees in bloom near Denbigh, Ontario (right).

Des algues et des feuilles d'automne mortes flottent sur une mare qui reflète la silhouette des arbres, Muskoka, Ontario (à gauche). Un nuage cirrus se déplace rapidement, créant ainsi une toile de fond délicate pour une rangée de cérisiers sauvages en fleurs près de Denbigh, Ontario (à droite).

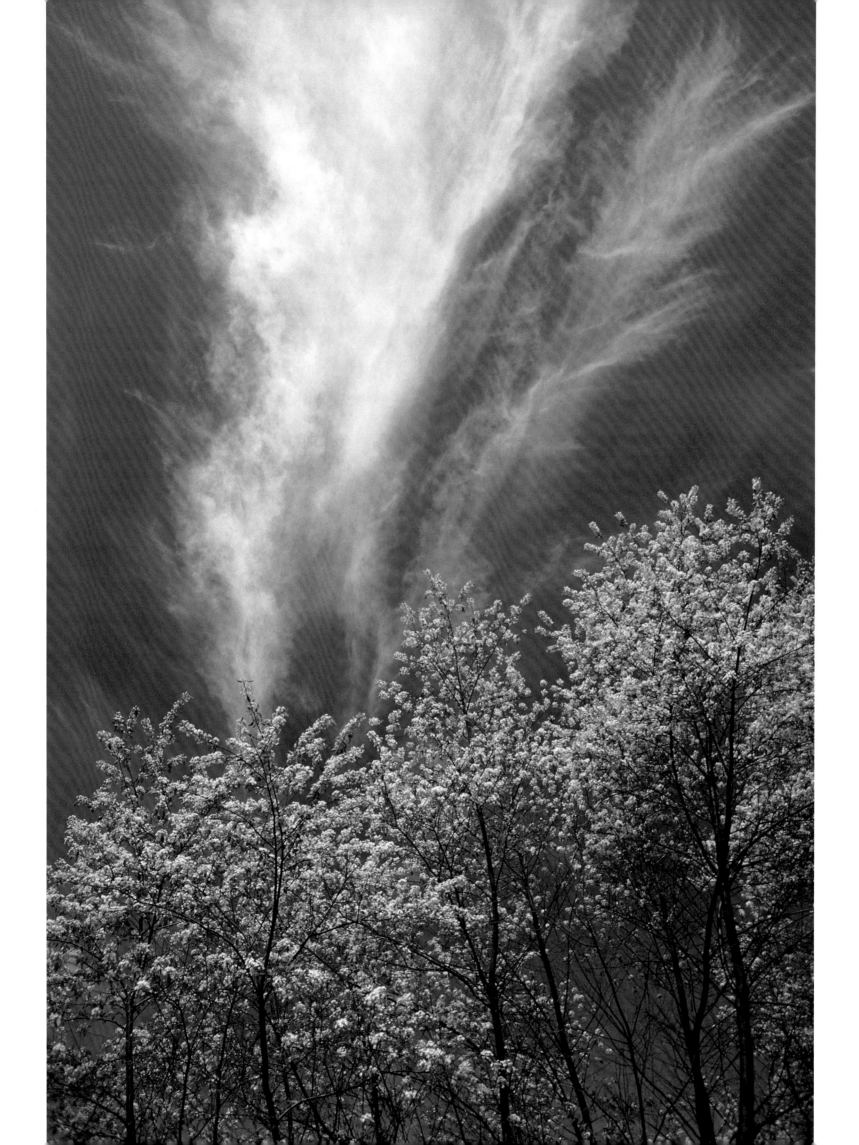

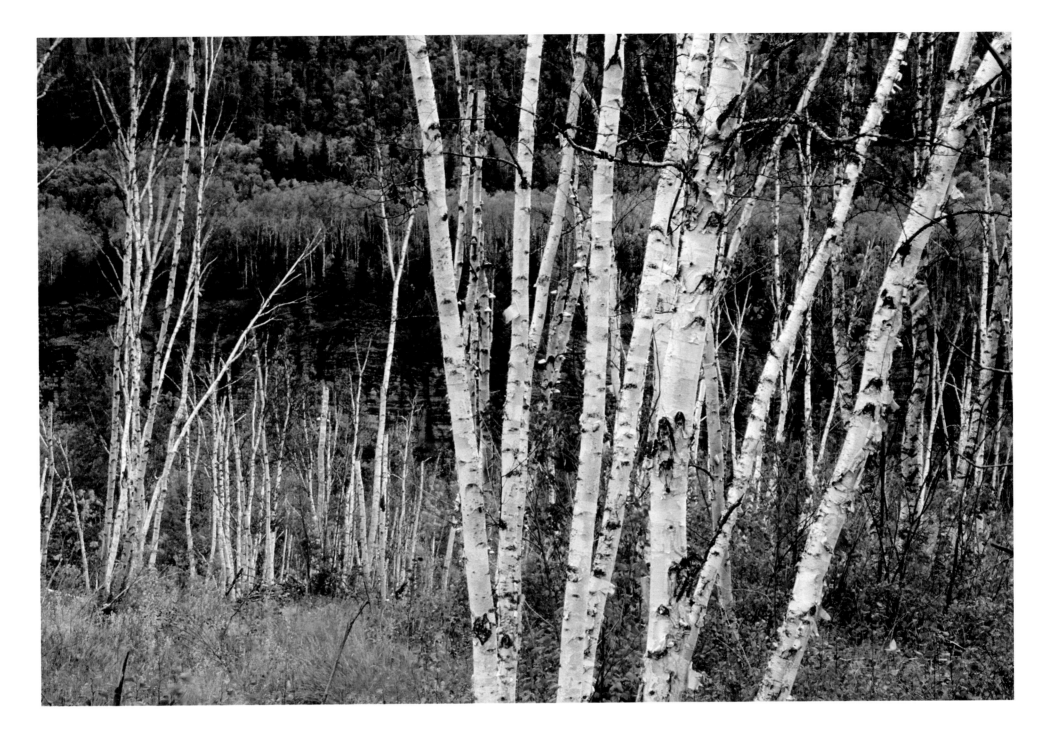

White birch trunks near Red Rocks, east of Nipigon, Ontario.

Troncs de bouleaux à papier près de Red Rocks, à l'est de Nipigon, Ontario.

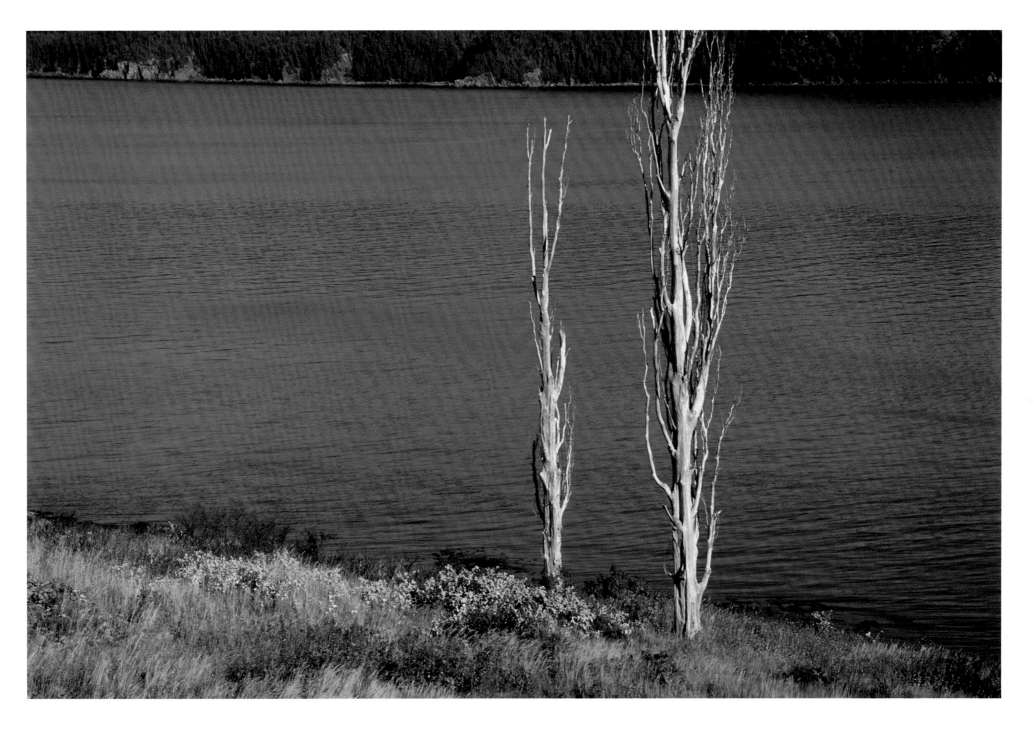

A pair of poplar snags stands in silhouette against the waters of Bonne Bay, near Birchy Head, Newfoundland.

Une paire de chicots de peuplier se profilent sur les eaux de la baie Bonne près de Birchy Head, Terre-Neuve.

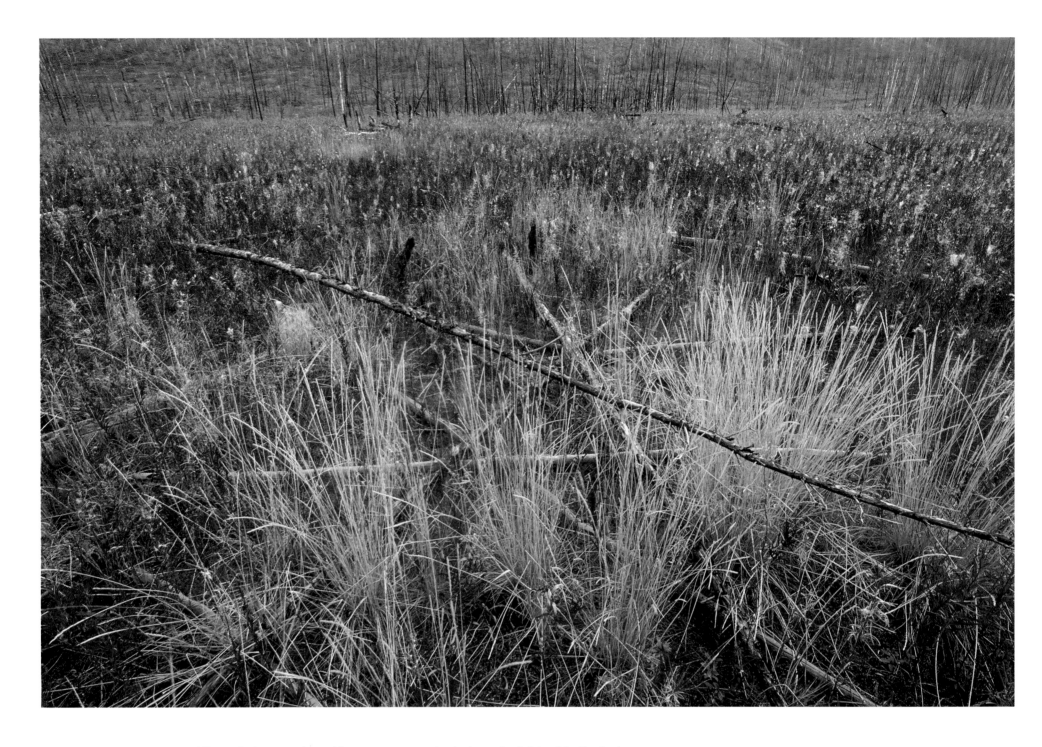

Grasses and fireweed rejuvenate a burned forest along the Klondike Highway near Fox Lake, Yukon (above). Sitka spruce, Carmanah Walbran Provincial Park, British Columbia (right).

Des herbes et des épilobes à feuilles étroites rajeunissent une forêt incendiée le long de la route Klondike près du lac Fox, Yukon (en haut). Des épinettes de Sitka, parc provincial Carmanah Walbran, Colombie-Britannique (à droite).

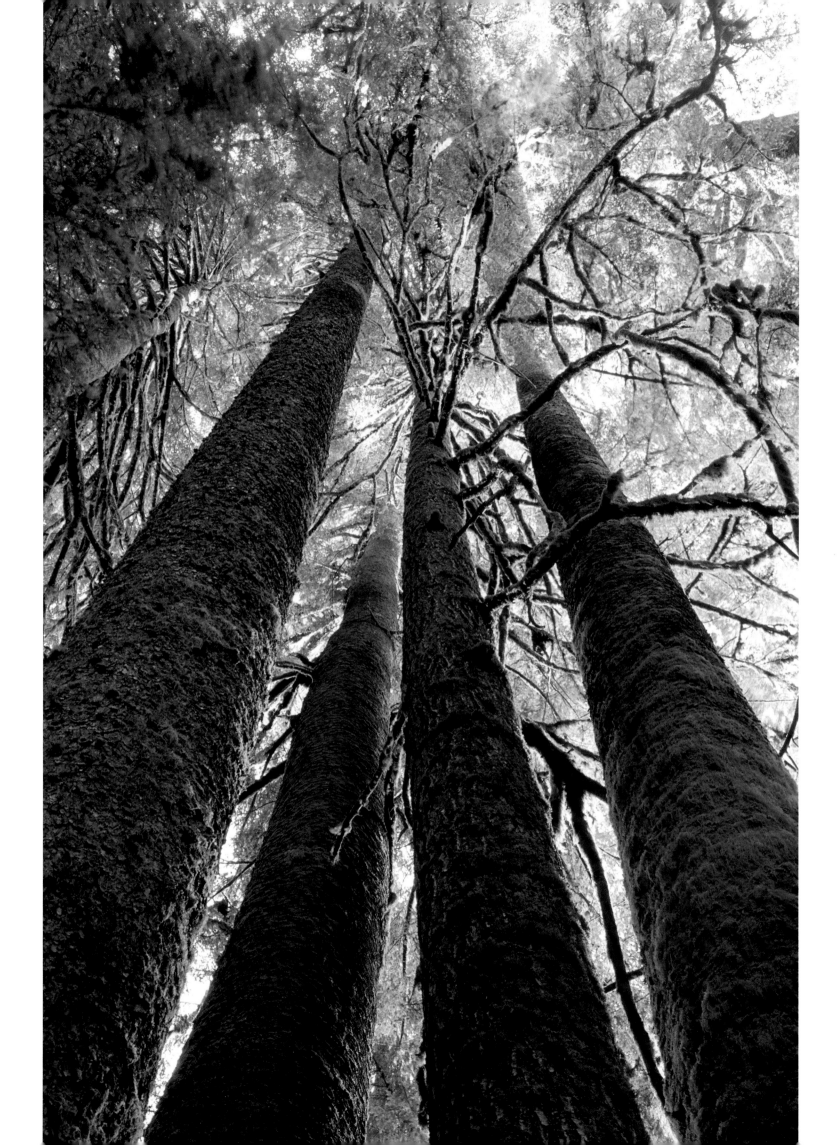

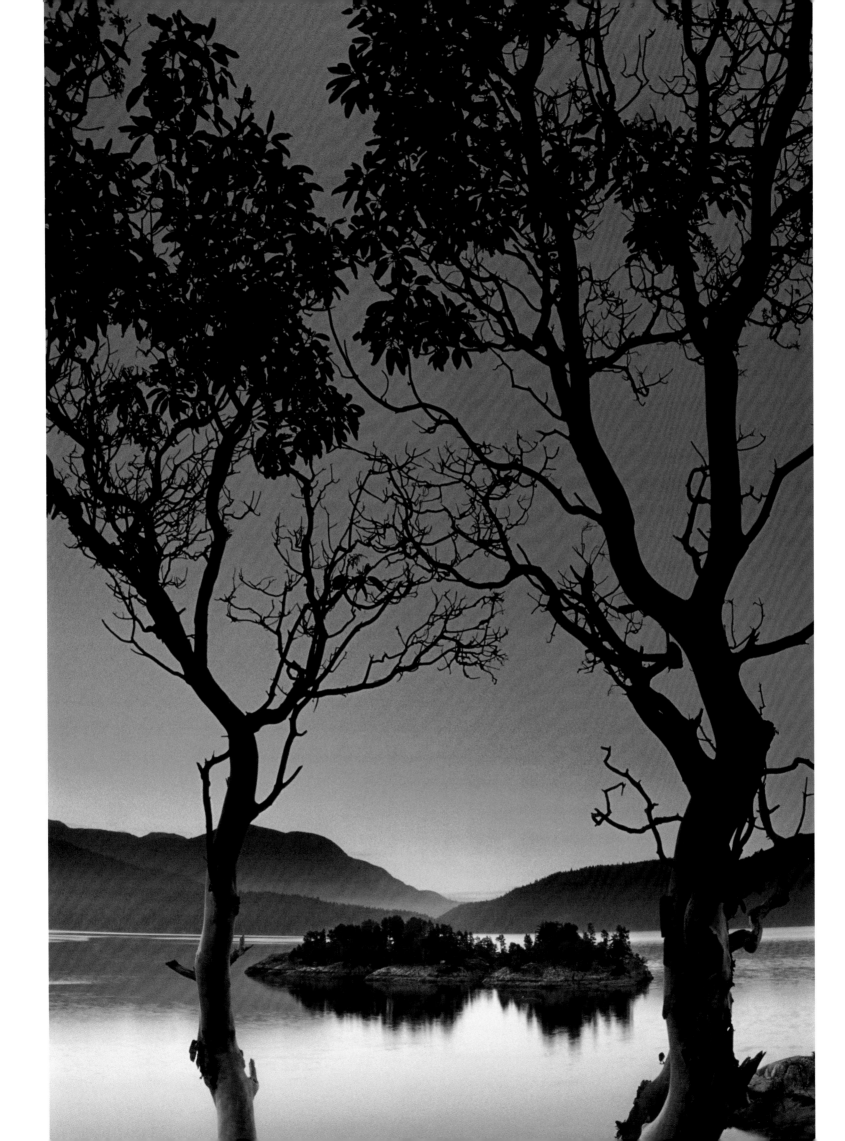

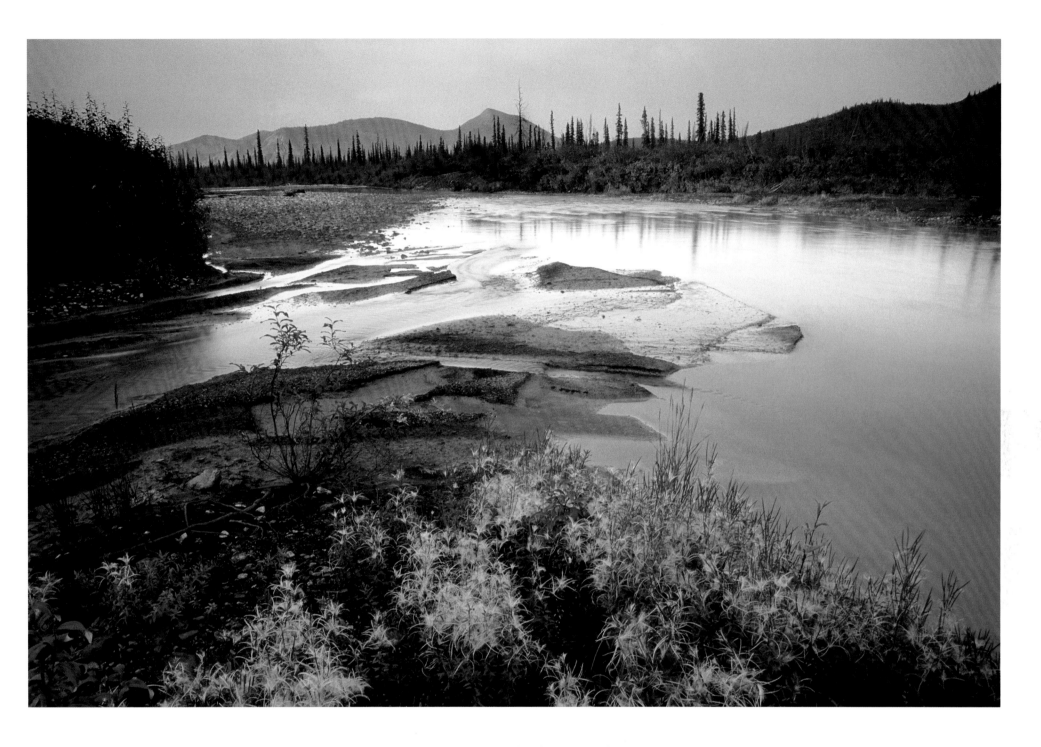

Arbutus trees frame the view from a sea-kayaker's campsite in the Curme Islands, a small archipelago in Desolation Sound, British Columbia (left). Sulfurous water has stained the shoreline of Engineer Creek, in the northern Ogilvie Mountains, Yukon (above).

Des arbousiers encadrent la vue à partir du camp de kayakistes de mer situé aux îles Curme, petit archipel du détroit de Désolation, Colombie-Britannique (à gauche). De l'eau sulfureuse a taché le rivage du ruisseau Engineer qui se trouve dans le nord des monts Ogilvie, Yukon (en haut).

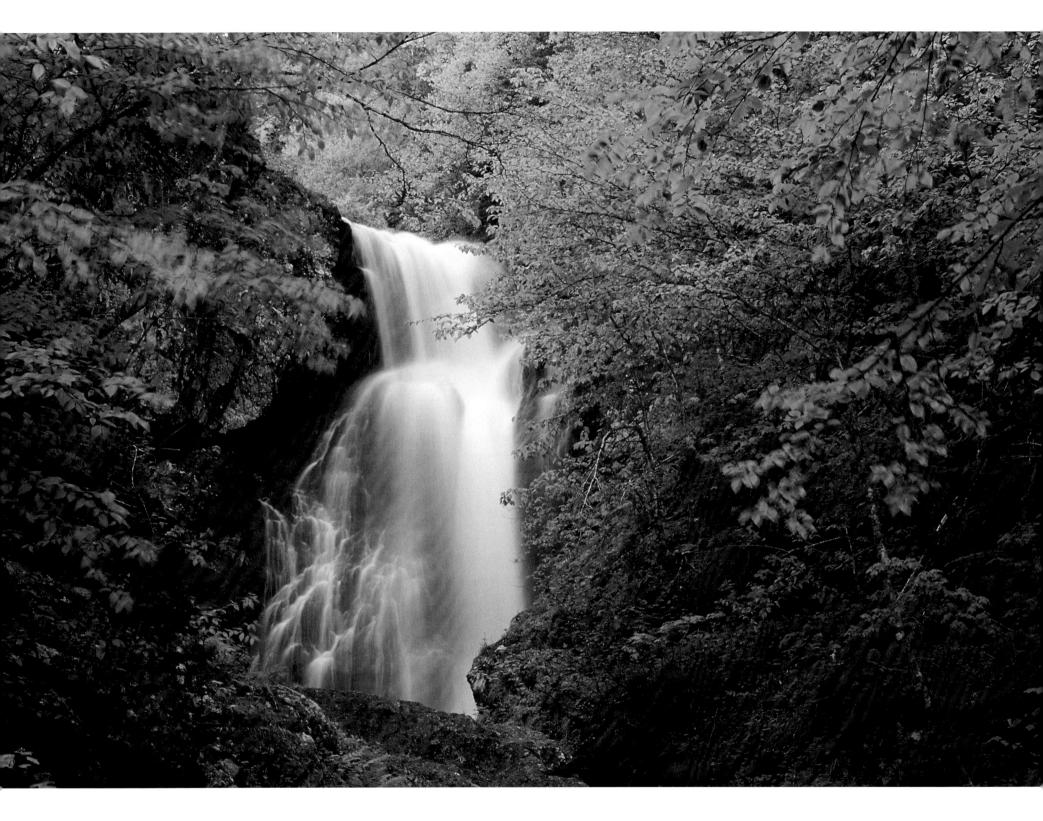

Uisge Ban Falls in June, Cape Breton, Nova Scotia
(above). Dogwoods along the Stamp River in April,
Stamp Falls Provincial Park, British Columbia (right).
Spring arrives two months earlier on the Pacific
coast than on the Atlantic.

Les chutes Uisge Ban, cap Breton, Nouvelle-Écosse
au mois de juin (en haut). Des cornouillers situés le
long de la rivière Stamp, parc provincial des chutes
Stamp, Colombie-Britannique en avril
(à droite). Le printemps arrive avec deux mois
d'avance sur la côte du Pacifique par rapport à la
côte de l'Atlantique.

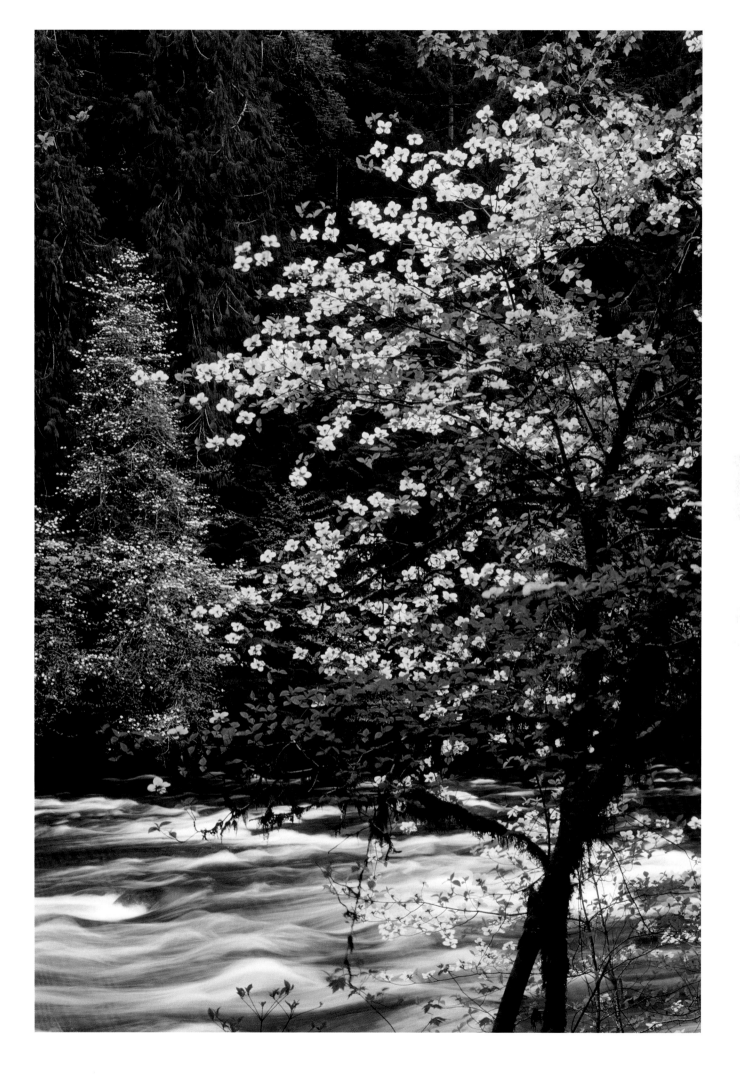

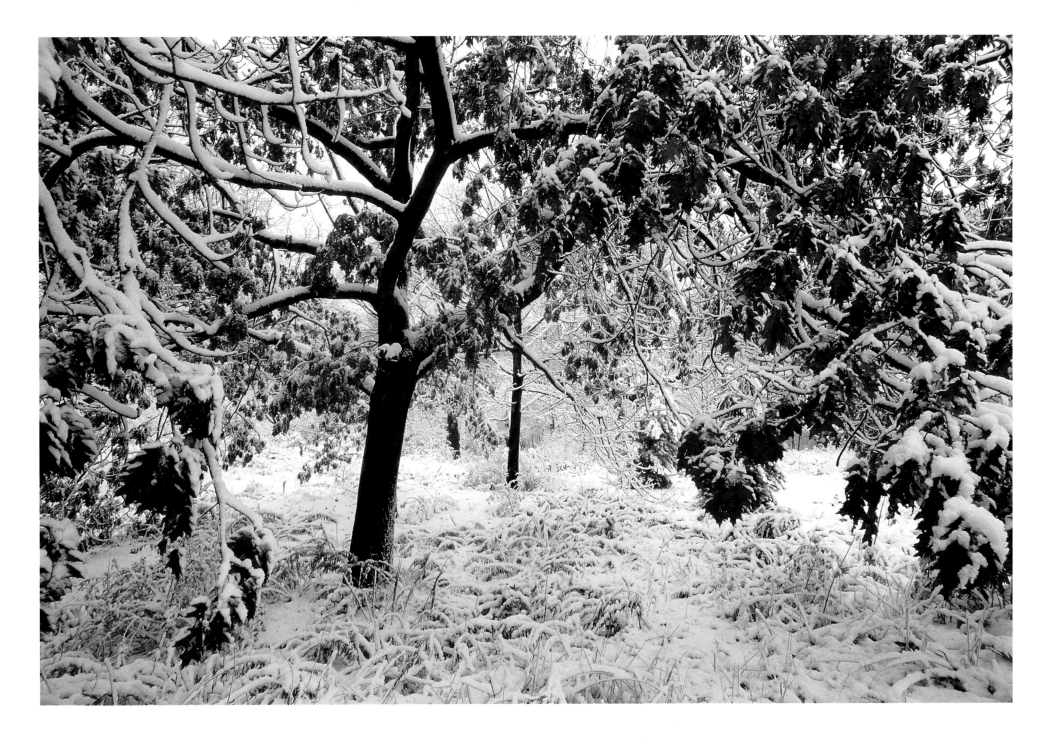

A red oak in winter, High Park, Toronto (above). A rare snowfall blankets the woods on Reginald Hill, Salt Spring Island, British Columbia (right).

Un chêne rouge en hiver à High Park, Toronto (en haut). Une rare chute de neige recouvre le bois sur la colline Reginald, Île Salt Spring, Colombie-Britannique (à droite).

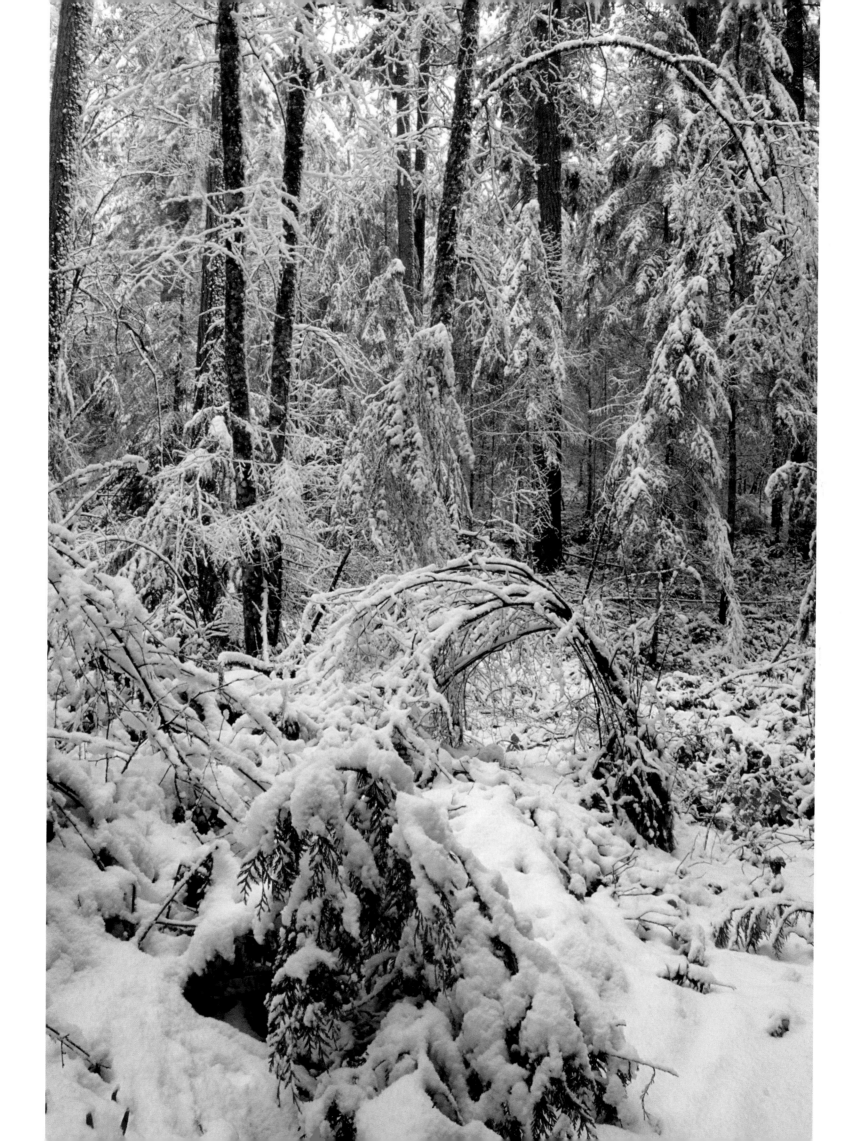

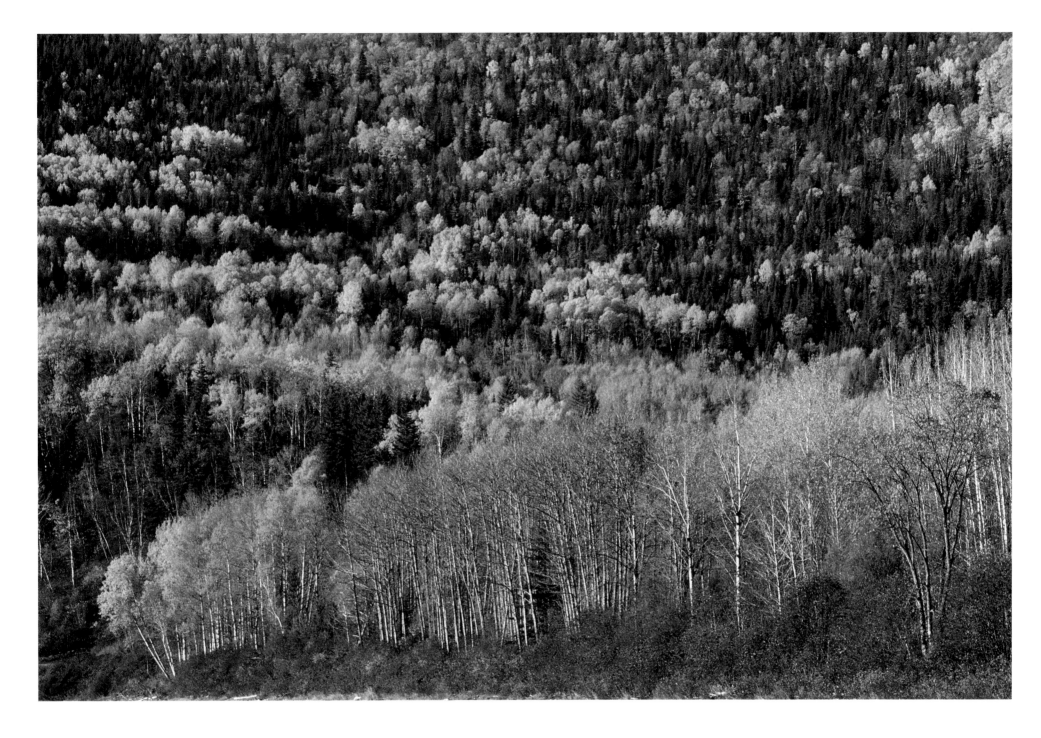

Fall colour on the slopes of the Appalachian
Mountains above the Matapedia River in
Gaspe, Quebec.

Les couleurs d'automne sur les flancs des
Appalaches au-dessus de la rivière Matapédia
au Gaspé, Québec.

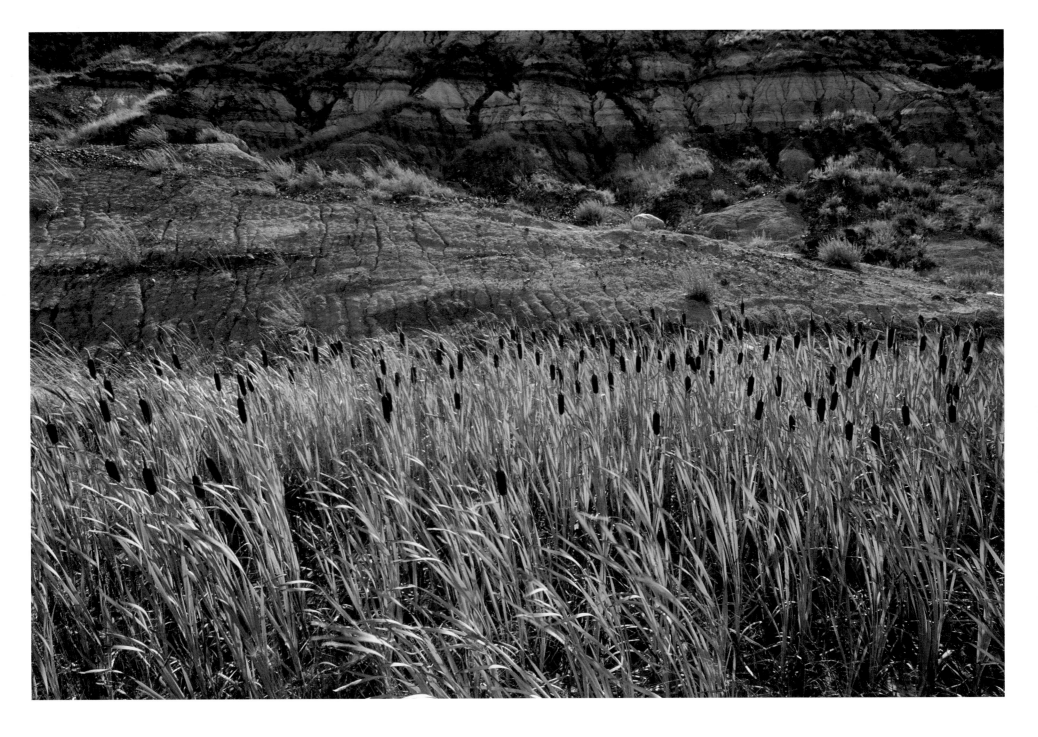

Rushes line a canyon in the Red Deer River badlands, near Drumheller, Alberta.

Canyon bordé de joncs situé dans les bad-lands de la rivière Red Deer près de Drumheller, Alberta.

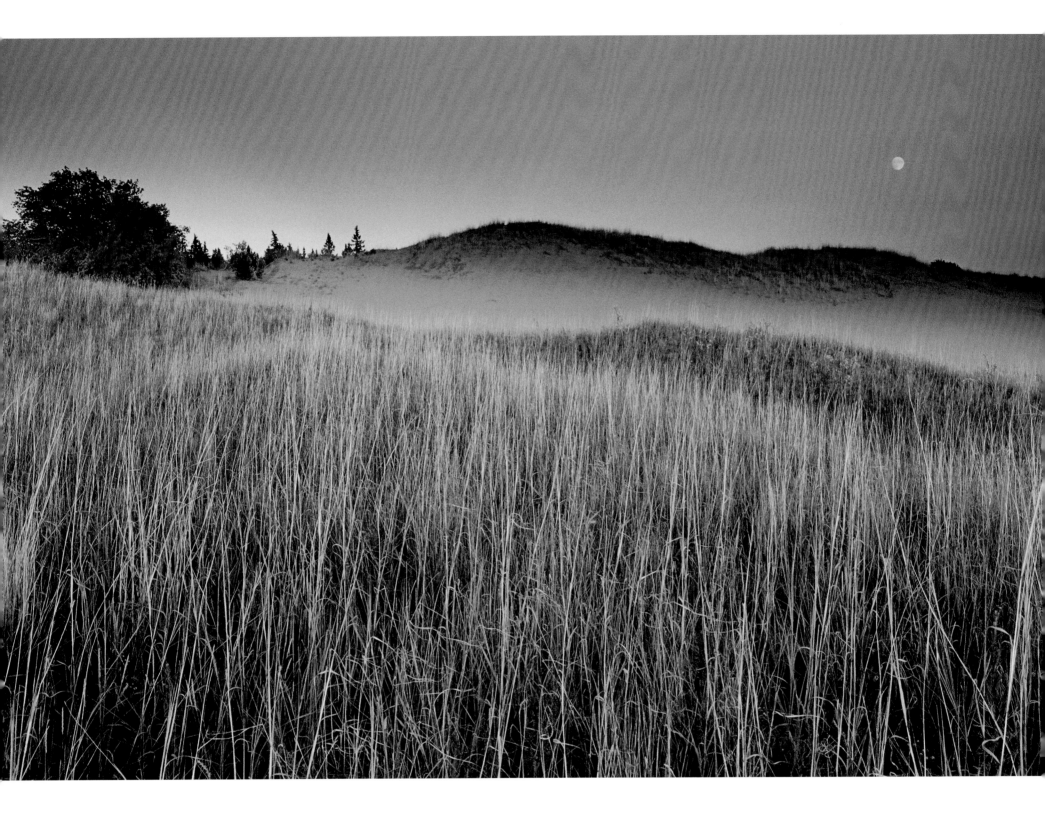

Moonrise over the dunes at Spirit Sands, Spruce Woods Provincial Park, Manitoba (above). Evening at Grassy Narrows Marsh, Hecla/Grindstone Provincial Park, Manitoba (right).

Le lever de lune au-dessus des dunes situées à Spirit Sands, parc provincial Spruce Woods, Manitoba (en haut). Le soir au marécage Grassy Narrows, parc provincial Hecla/Grindstone au Manitoba (à droite).

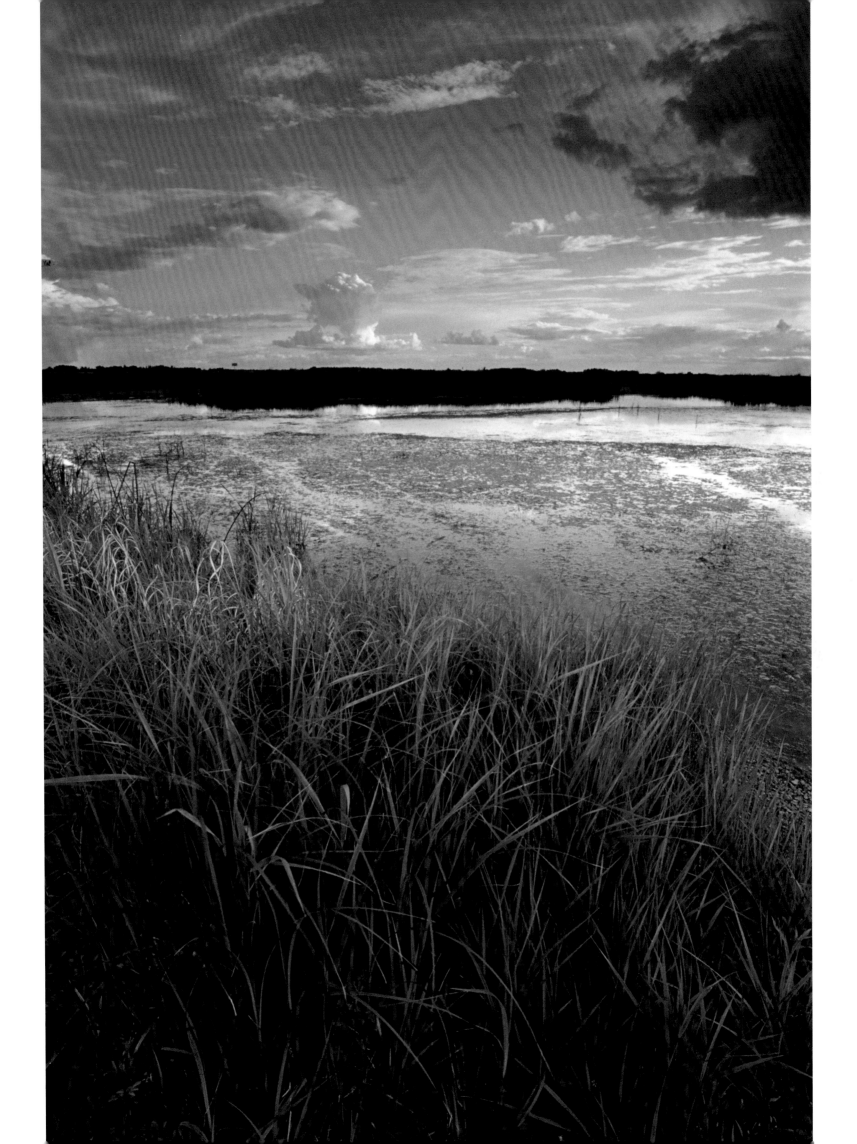

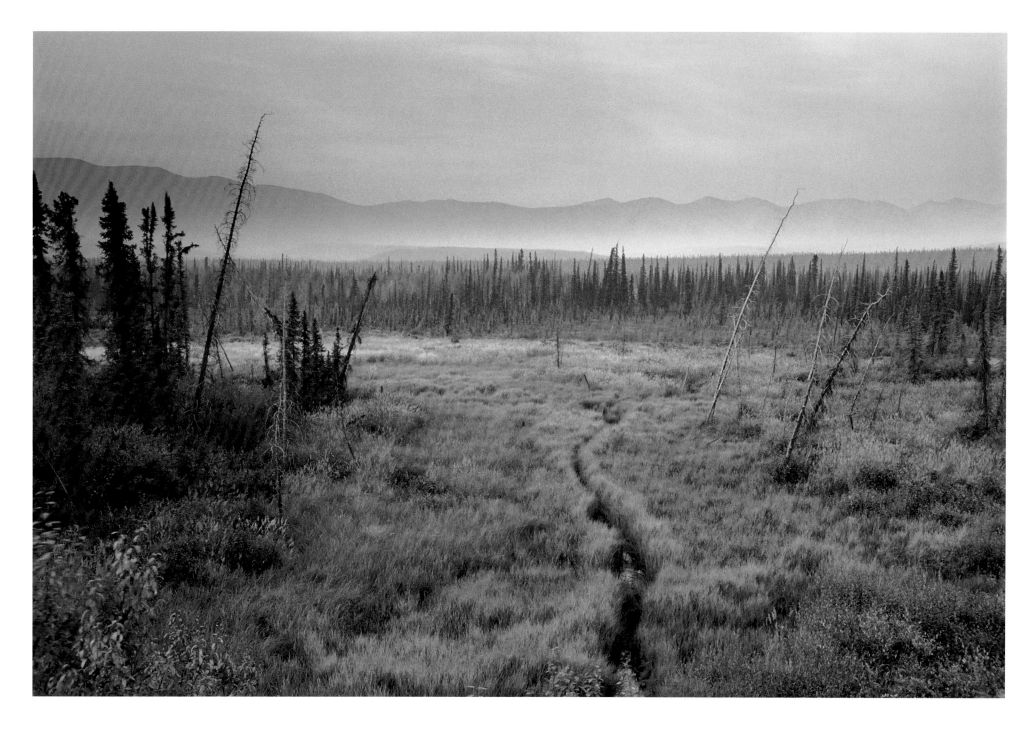

Forest fire smoke lends a dreamy quality to this evening scene near Sapper Hill in the Ogilvie Mountains, Yukon.

La fumée d'un feu de forêt confère une qualité rêveuse à cette scène du soir près de la colline Sapper dans les monts Ogilvie, Yukon.

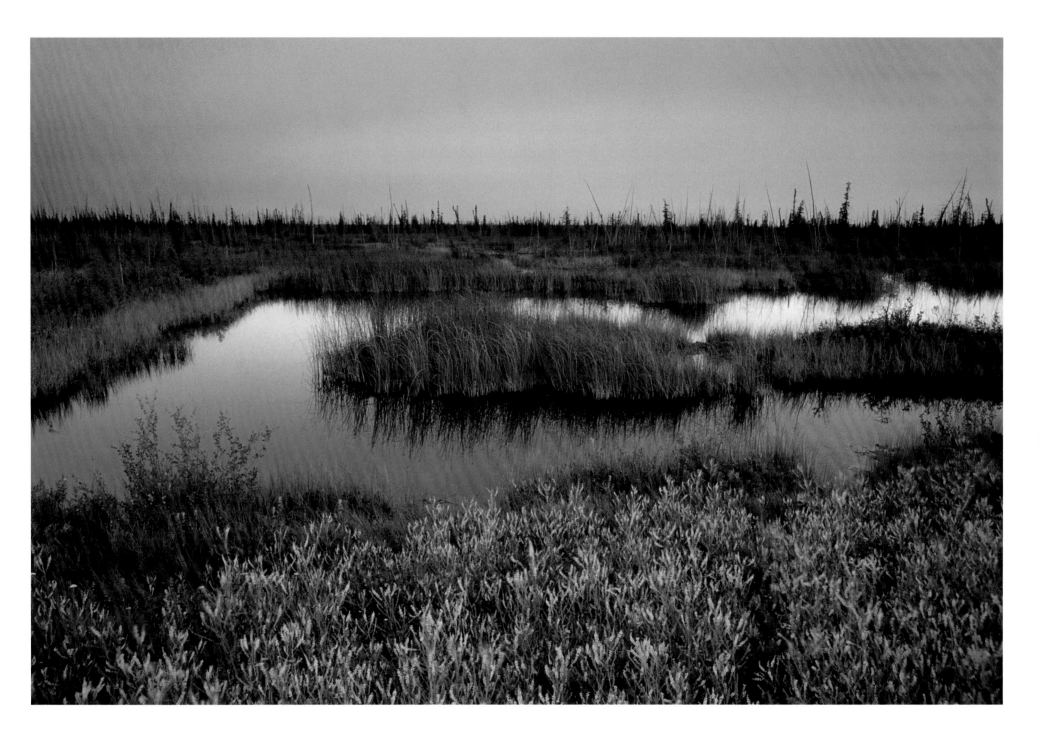

Dusk in northern Wood Buffalo National Park,
Northwest Territories.

Le crépuscule dans le nord du parc national Wood
Buffalo, Territoires du Nord-Ouest.

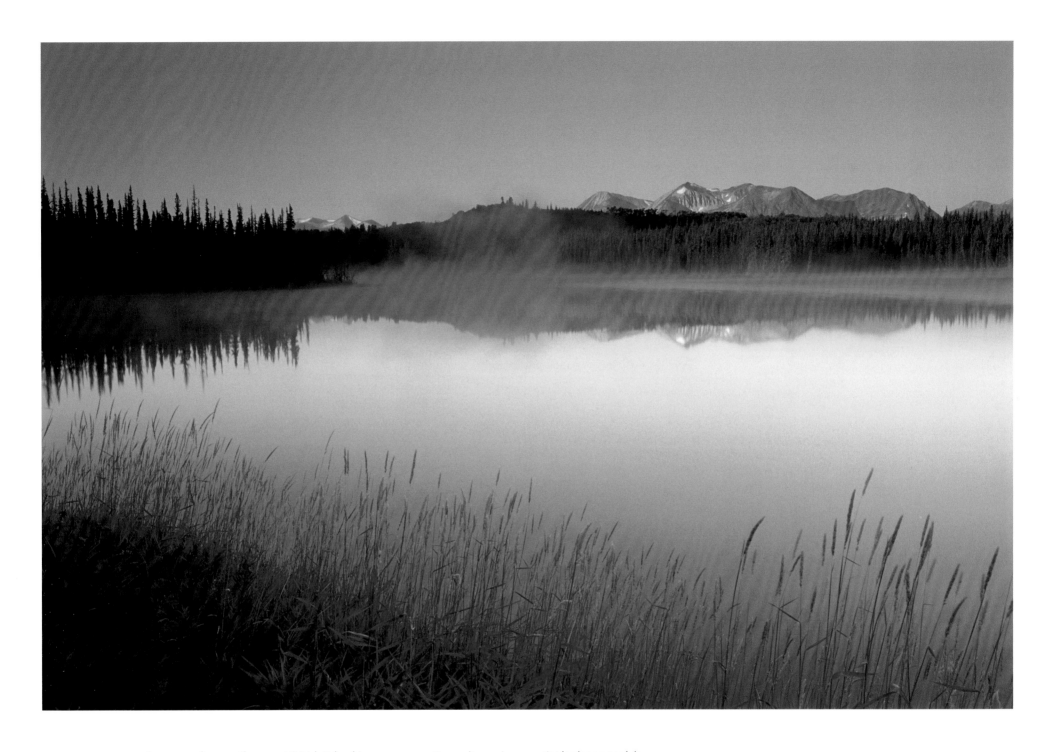

Two scenes from northernmost British Columbia, just south of the 60th parallel: early morning at a pond near Atlin, with Table Mountain in the distance (above); and last light at the Liard River Crossing by the Alaska Highway (right).

Deux scènes prises au point le plus au nord de la Colombie-Britannique, juste au sud de la 60e parallèle : le lever du jour à une mare près d'Atlin, le mont Table dans le lointain (en haut); et la fin de la journée vue de la traversée de la rivière Liard près de la route de l'Alaska (à droite).

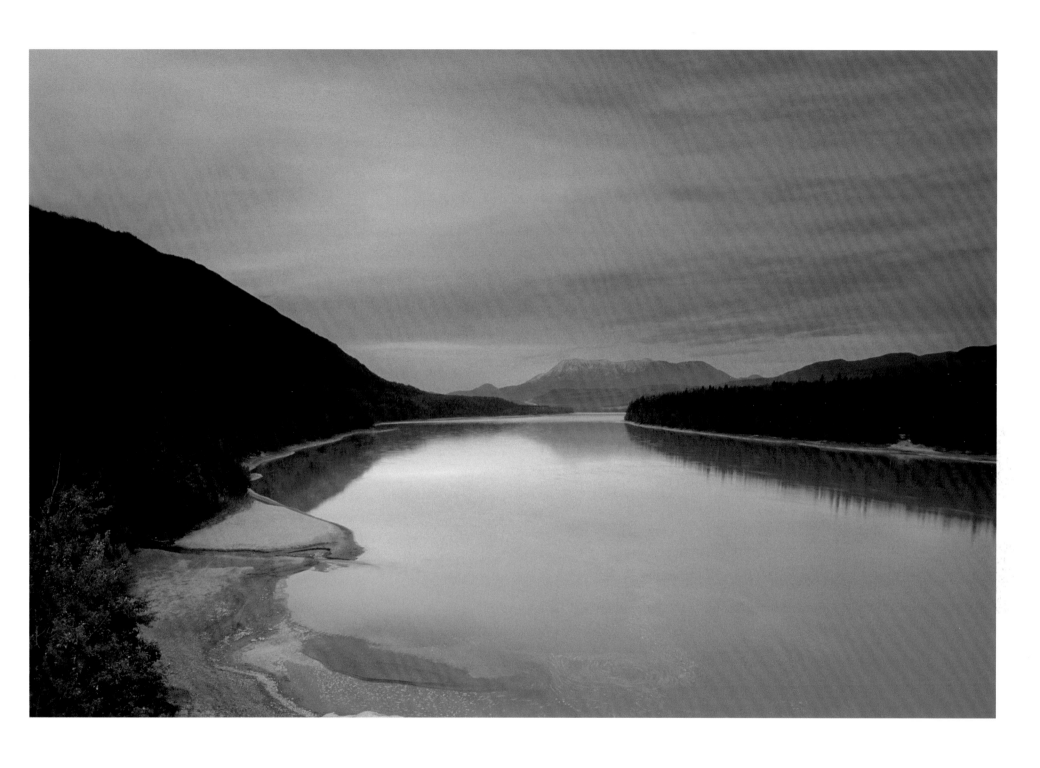

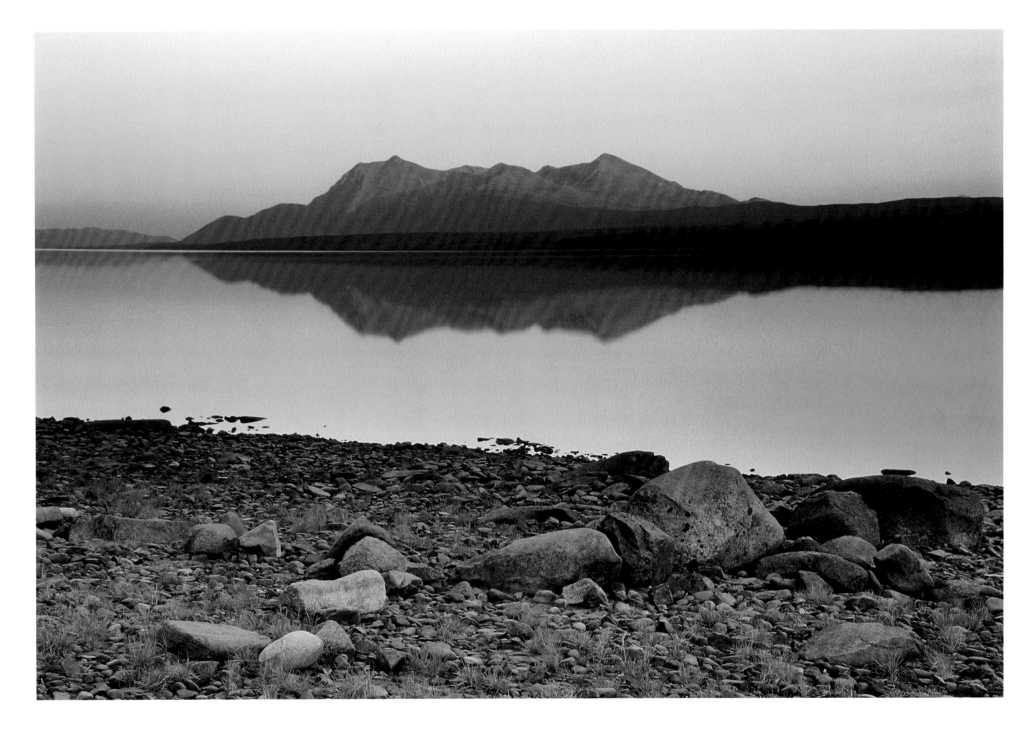

Evening along the shore of Teslin Lake, Yukon, with
the Dawson Peaks in the distance.

Le soir au bord du lac Teslin, Yukon, les pics
Dawson dans le lointain.

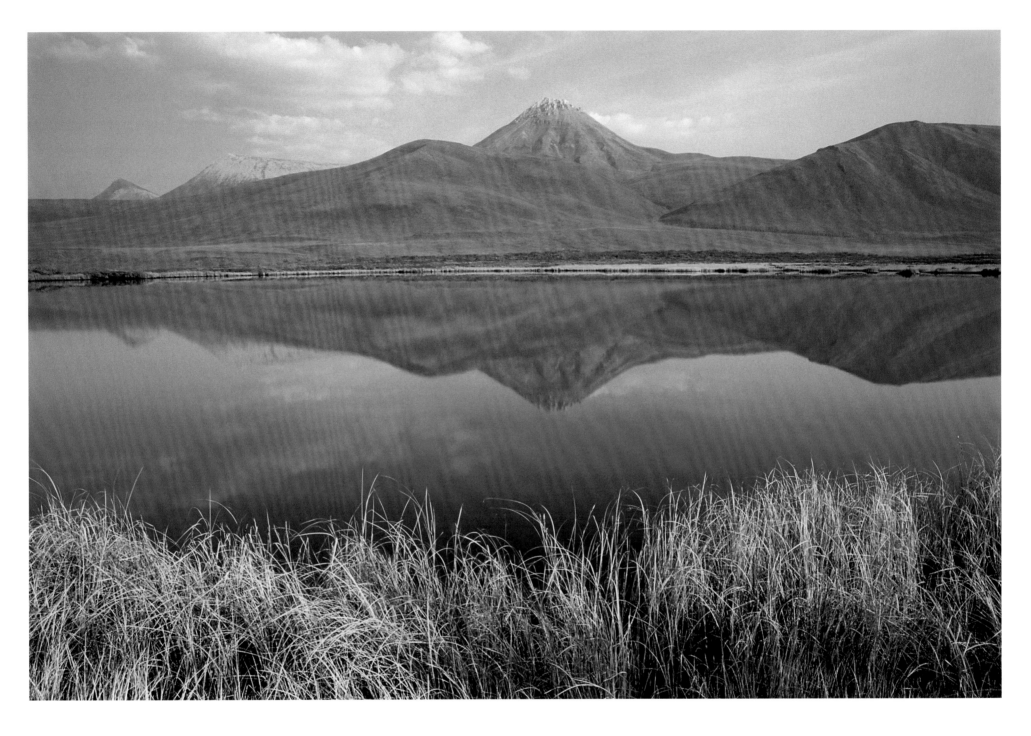

A small lake in the treeless Blackstone Uplands, Ogilvie Mountains, Yukon.

Un petit lac des zones sèches sans arbres de Blackstone Uplands, les monts Ogilvie, Yukon.

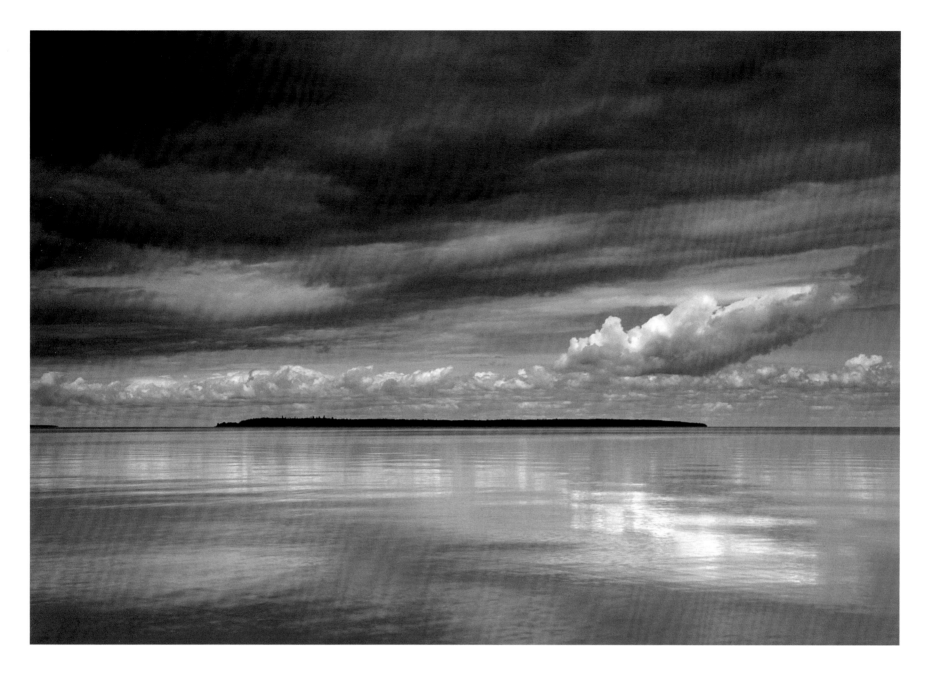

Punk Island in Lake Winnipeg, from the West Quarry
Trail on Hecla Island, Hecla/Grindstone Provincial
Park, Manitoba.

L'île Punk au milieu du lac Winnipeg, vue de la piste
West Quarry sur l'île Hecla, parc provincial Hecla/
Grindstone, Manitoba.

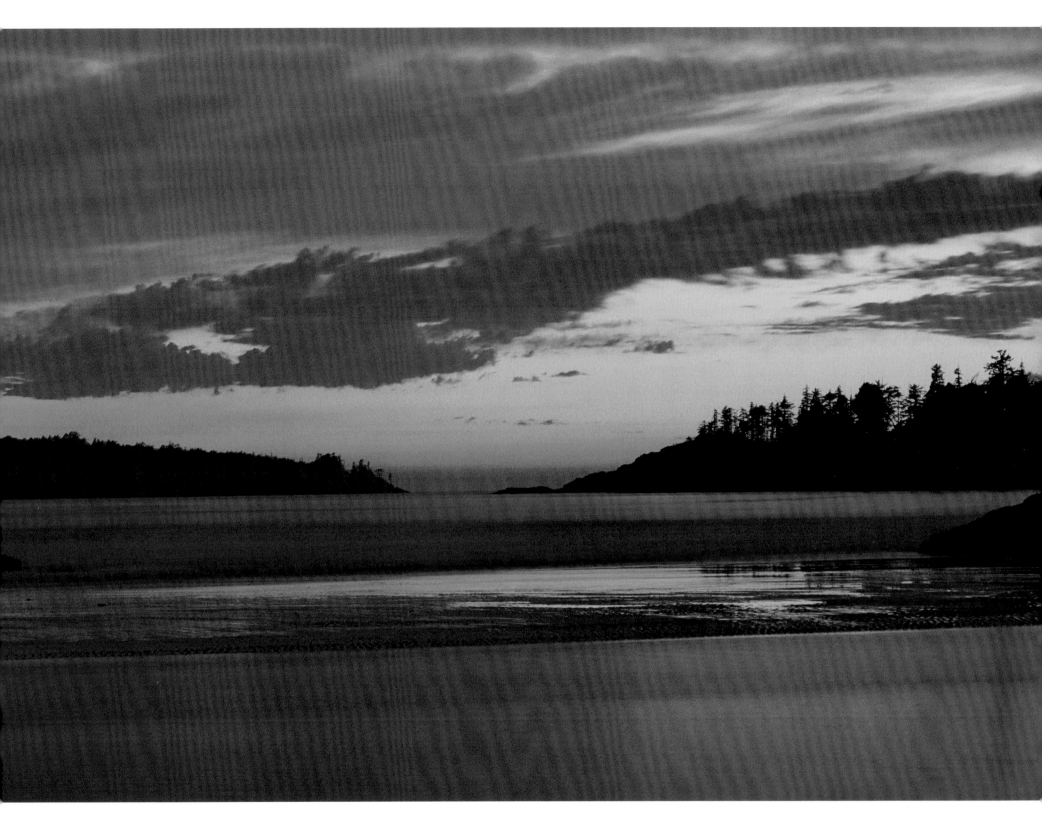

Ahous Bay at sunset, Vargas Island, British
Columbia.

La baie Ahous à la tombée de la nuit, l'île Vargas,
Colombie-Britannique.

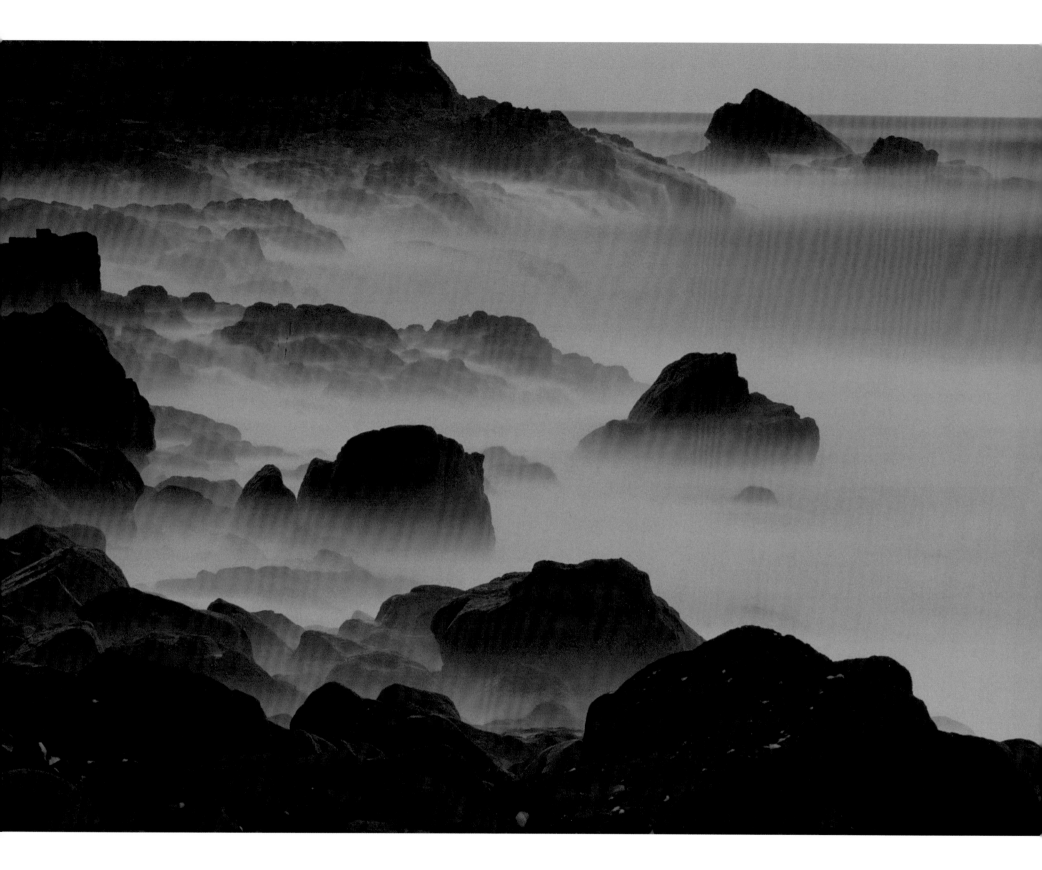

Surf appears as mist in long exposures taken just before nightfall on Brier Island, Nova Scotia (above), and at Carmanah Beach, Pacific Rim National Park, British Columbia (right).

L'écume des vagues ressemble à la brume dans ces longues poses prises juste avant la tombée de la nuit dans l'île Brier, Nouvelle-Écosse (en haut) et sur la plage Carmanah au parc national Pacific Rim, Colombie-Britannique (à droite).

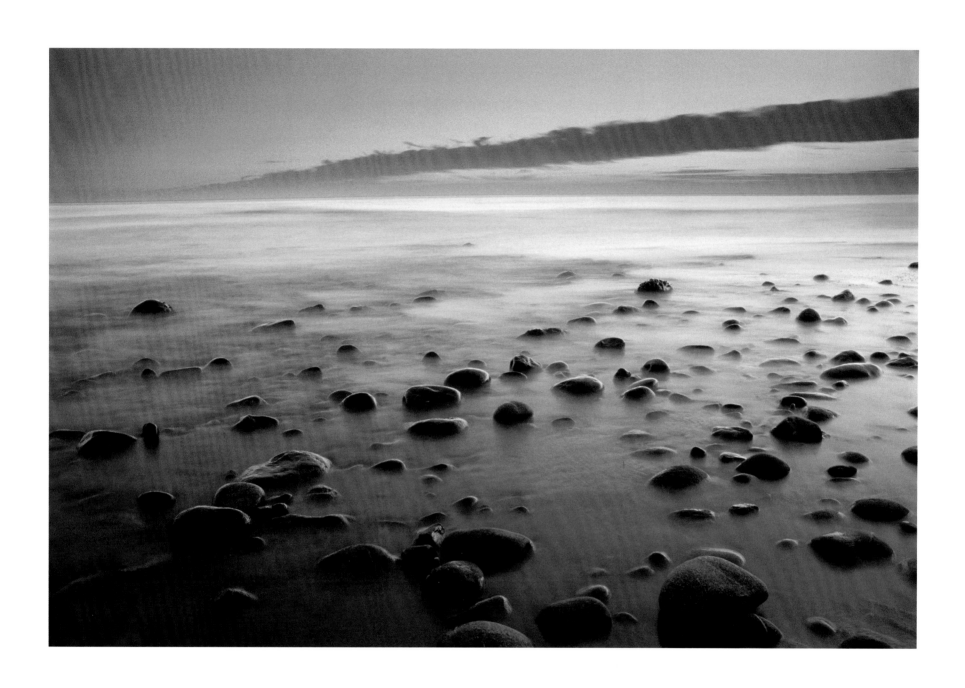

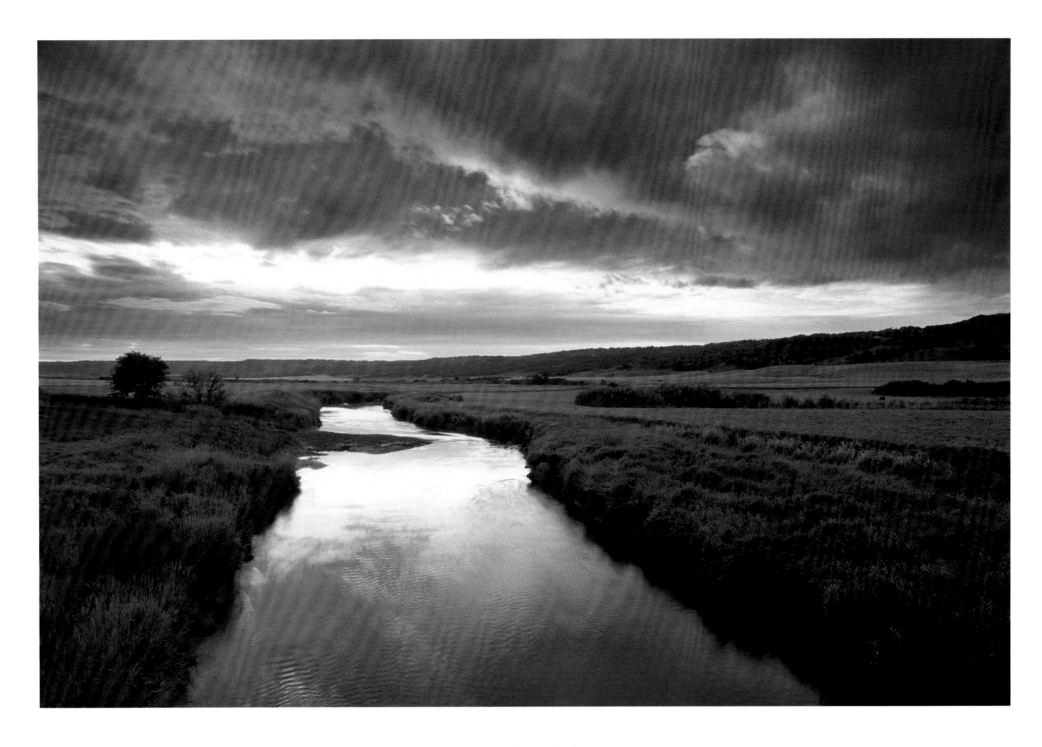

The placid Qu'Appelle River in Saskatchewan meanders through what was a 2-kilometre–wide meltwater channel at the end of the Ice Age.

La rivière Qu'Appelle en Saskatchewan serpente tranquillement à travers ce qui était, à la fin de la période glaciaire, un chenal d'eau de fonte de 2 kilomètres de large.

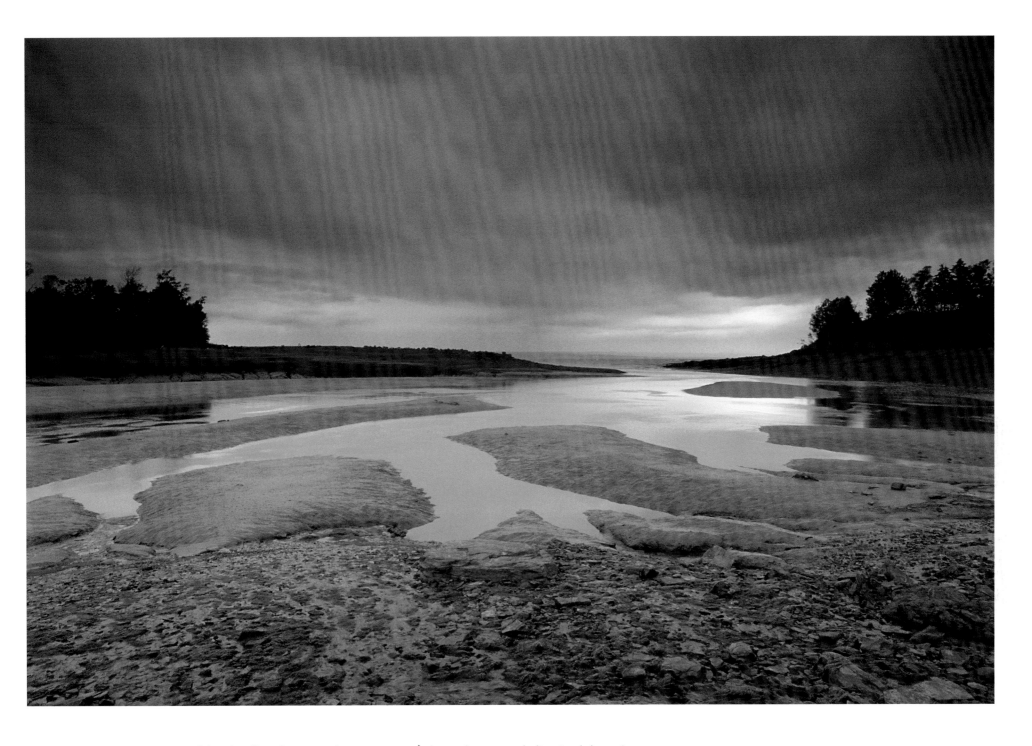

At every turn of the tide, a flow of water equal to that of all the rivers on Earth drains and refills the coves, channels and flats around the coast of the Bay of Fundy, here near Walton, Nova Scotia.

À chaque changement de direction de la marée, un flot d'eau équivalent au volume de l'eau de toutes les rivières de la Terre réunies vide et remplit les anses, les battures et les chenaux situés autour du littoral de la baie de Fundy, ici près de Walton en Nouvelle-Écosse.

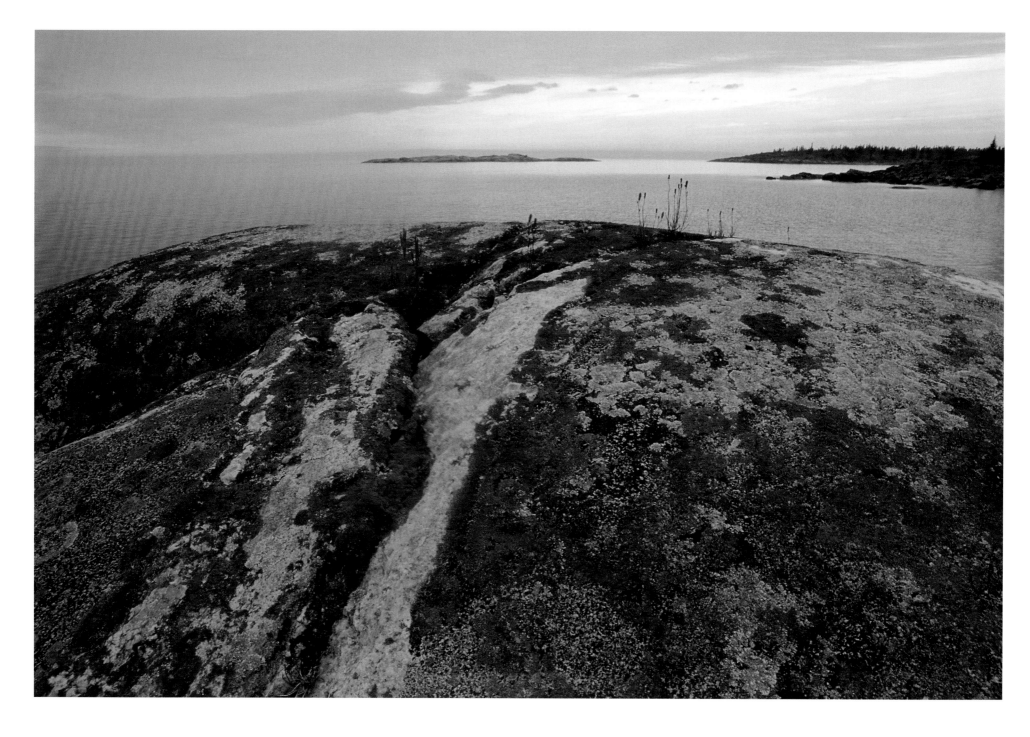

Lake Superior along the remote Coastal Trail in
Pukaskwa National Park, Ontario.

Une vue du lac Supérieur à partir de la piste côtière
isolée, parc national Pukaskwa, Ontario.

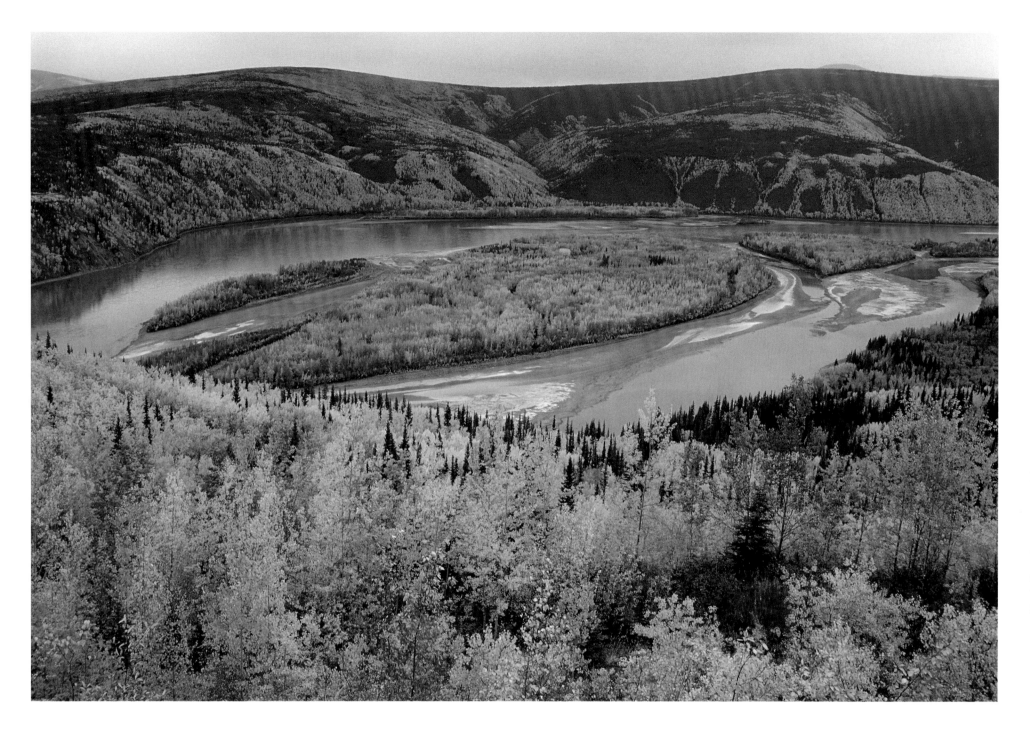

A sweeping view of the Yukon River near Dawson City, Yukon, from the rugged Top of the World Highway.

Un panorama du fleuve Yukon près de Dawson City, Yukon, à partir de la route accidentée Top of the World.

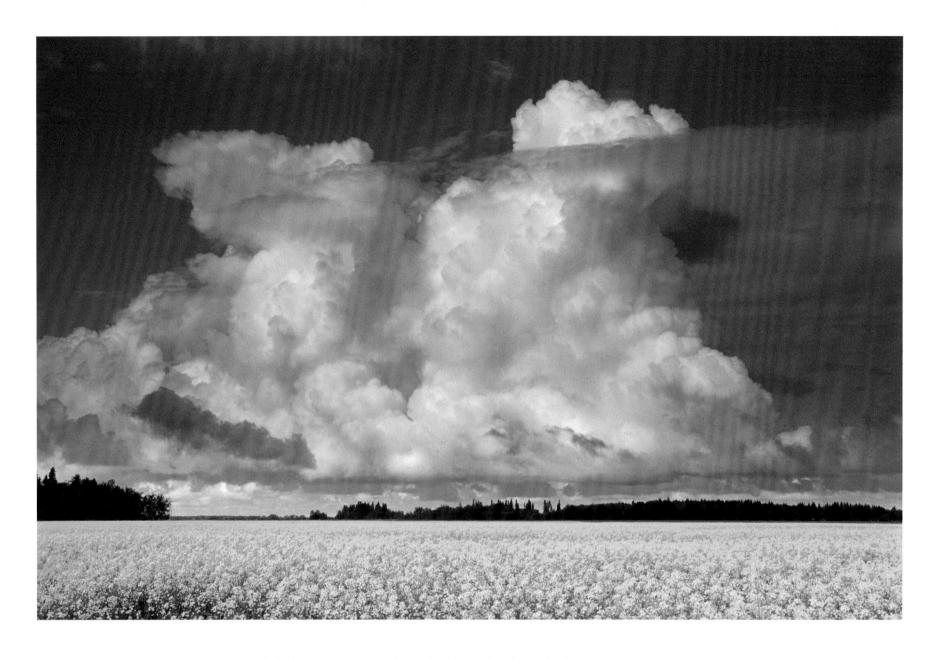

Chaos and order in the skies over canola fields near Gimli (above) and north of Selkirk (right), both in Manitoba. The centre of the perfect arc of a rainbow always aligns precisely with the observer and the sun.

Le chaos et l'ordre du ciel au-dessus des champs de canola près de Gimli (en haut) et au nord de Selkirk (à droite), toutes deux situées au Manitoba. Le centre de l'arc parfait d'un arc-en-ciel s'aligne toujours de façon précise sur l'observateur et le soleil.

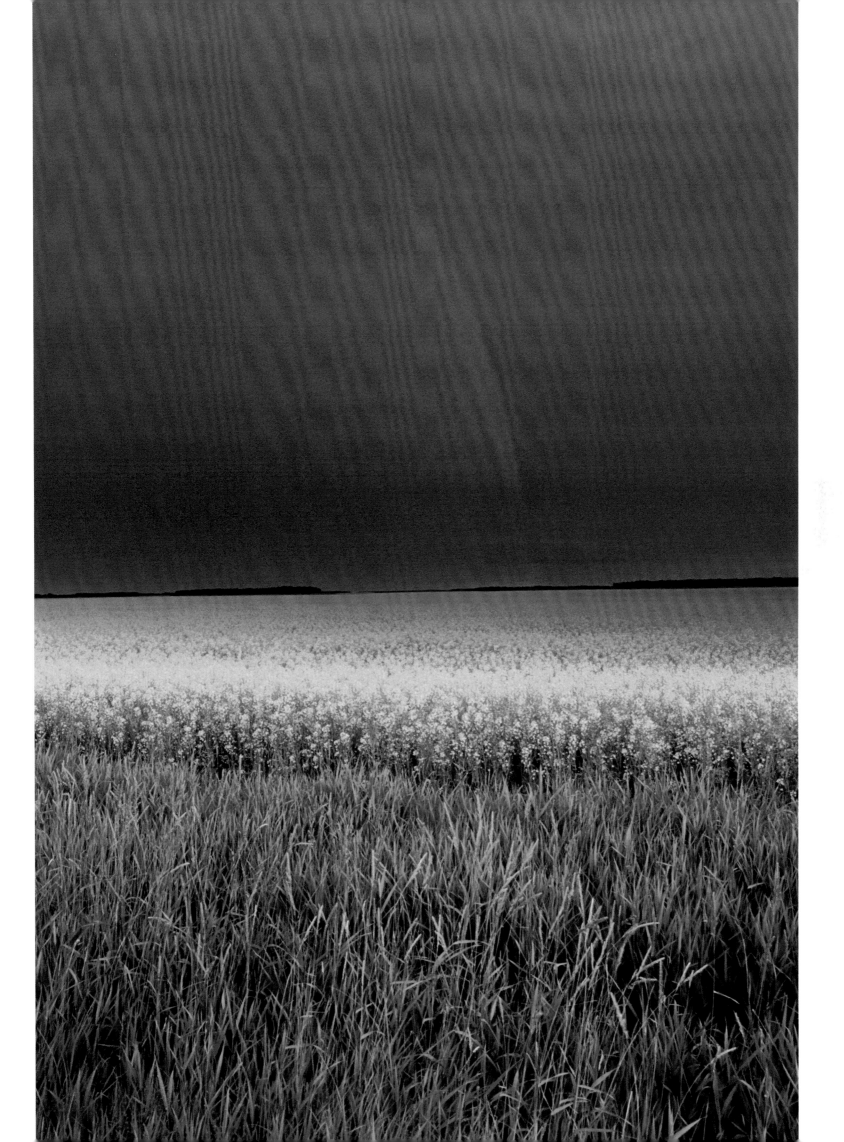

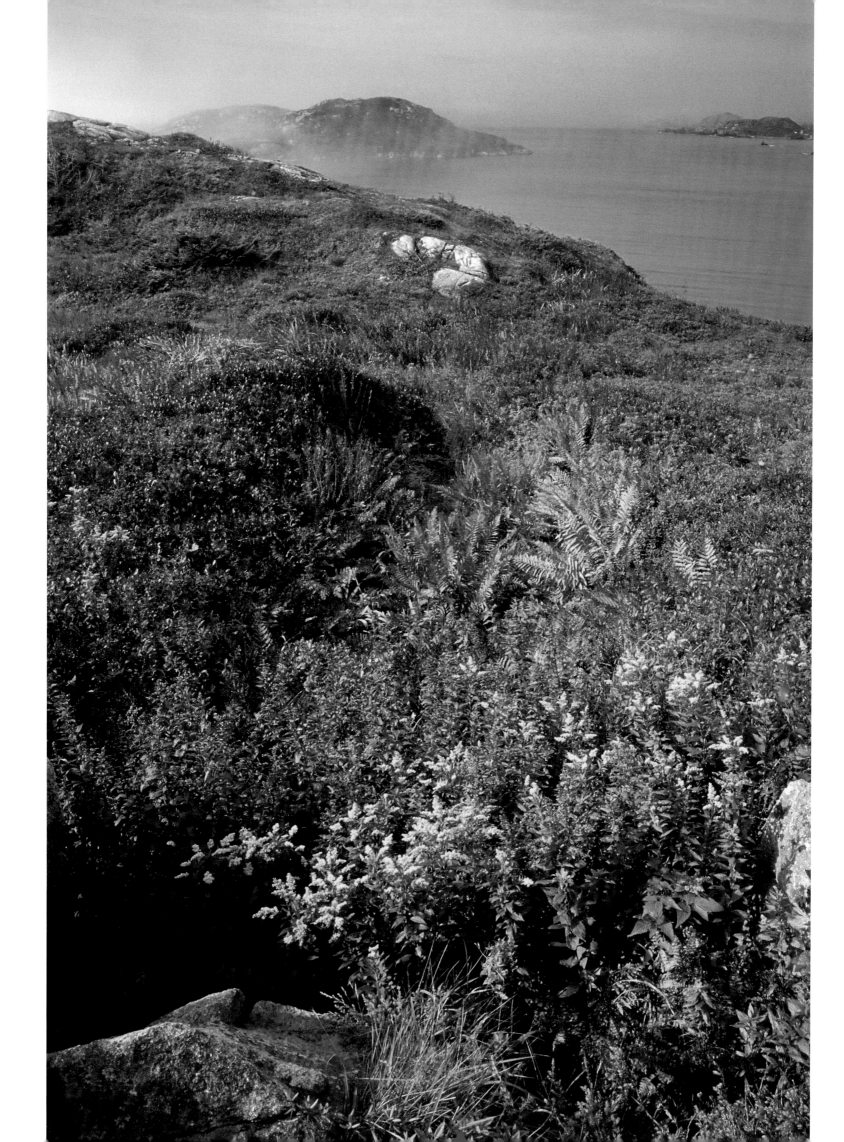

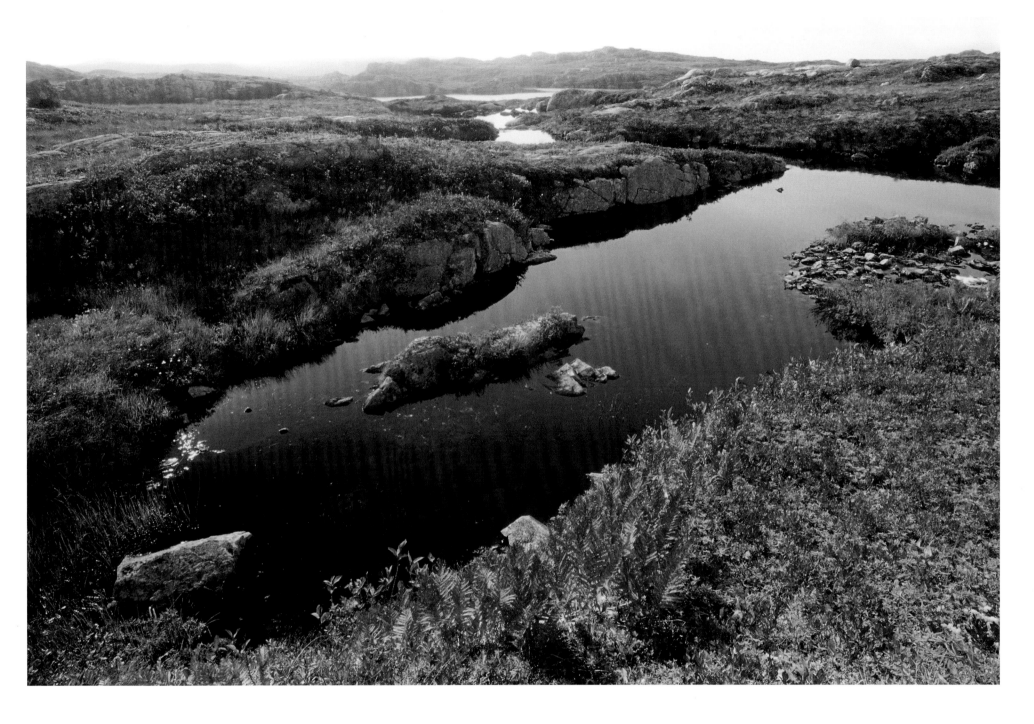

Overlooking the harbour at Rose Blanche (left), and near Burnt Islands (above); both in southwestern Newfoundland. Windswept coastal moorlands such as these have the same cool, rugged and pristine wildness that characterizes high alpine regions.

Une vue sur le havre à Rose Blanche (à gauche) et près des îles Burnt (en haut); tous deux sont situés au sud-ouest de la Terre-Neuve. Les terrains marécageux côtiers battus par les vents, tels que ceux-ci, possèdent le même aspect sauvage, froid, accidenté et parfait qui caractérise les hautes régions alpines.

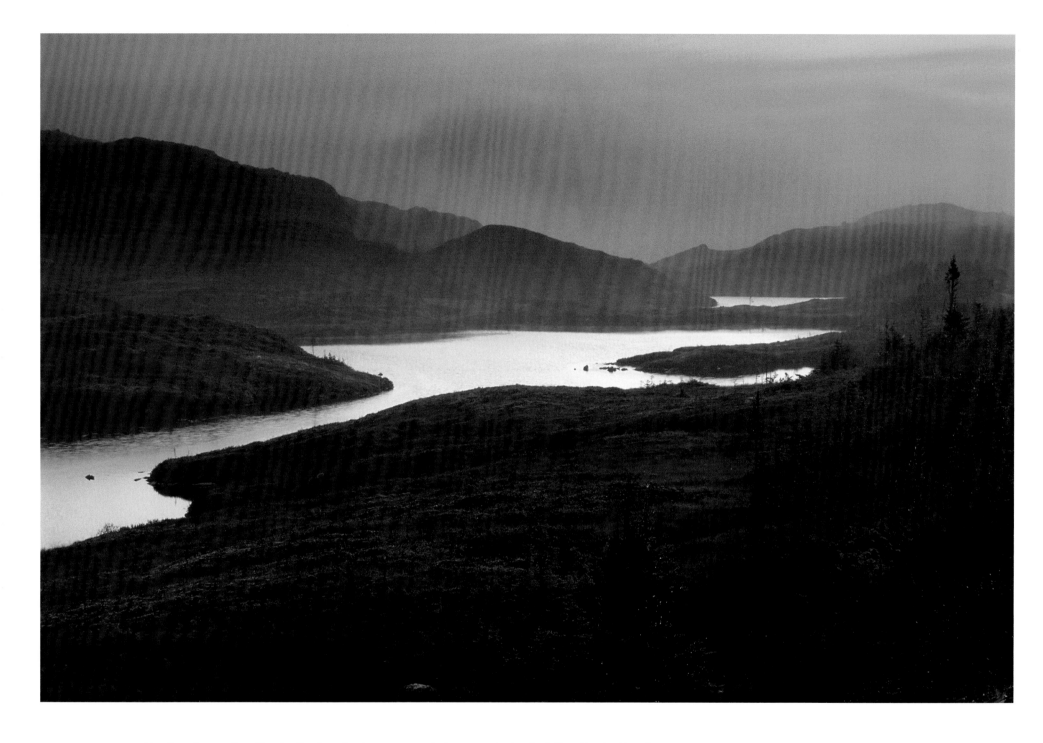

Morning mist near Rose Blanche, Newfoundland.

La brume matinale près de Rose Blanche, Terre-Neuve.

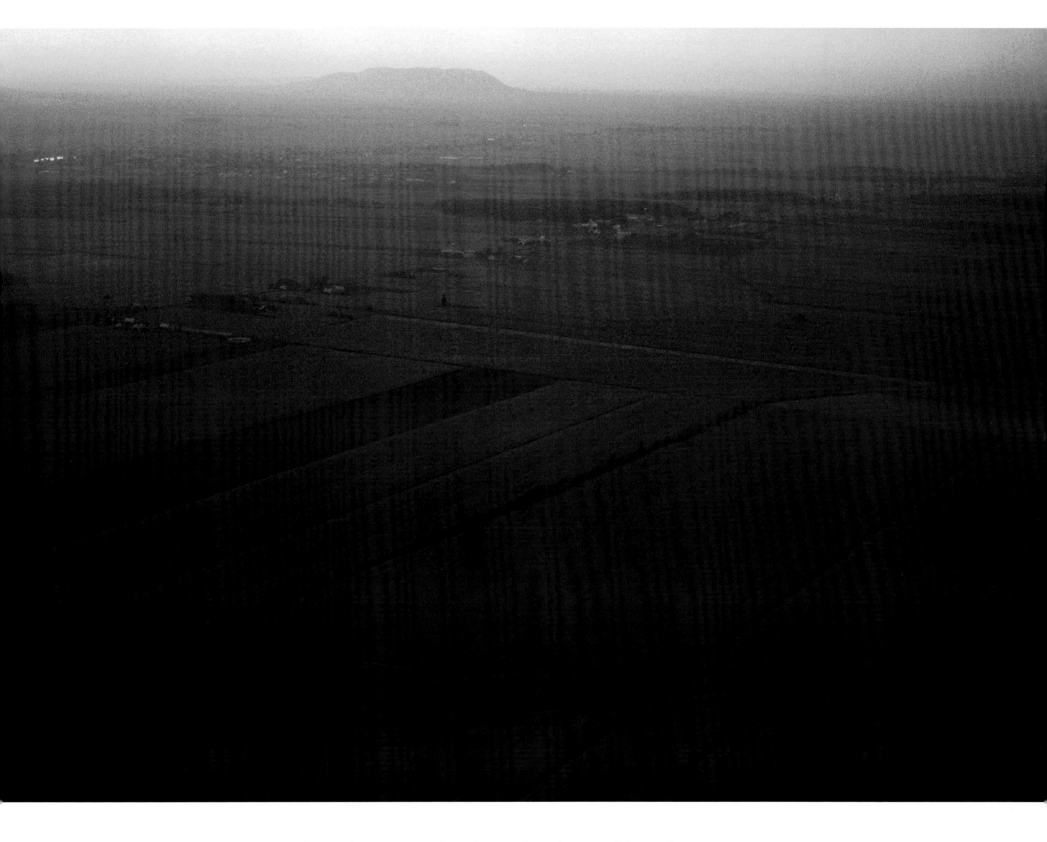

Evening haze over the Eastern Townships, Quebec.

La brume du soir au-dessus des Cantons de l'Est, Québec.

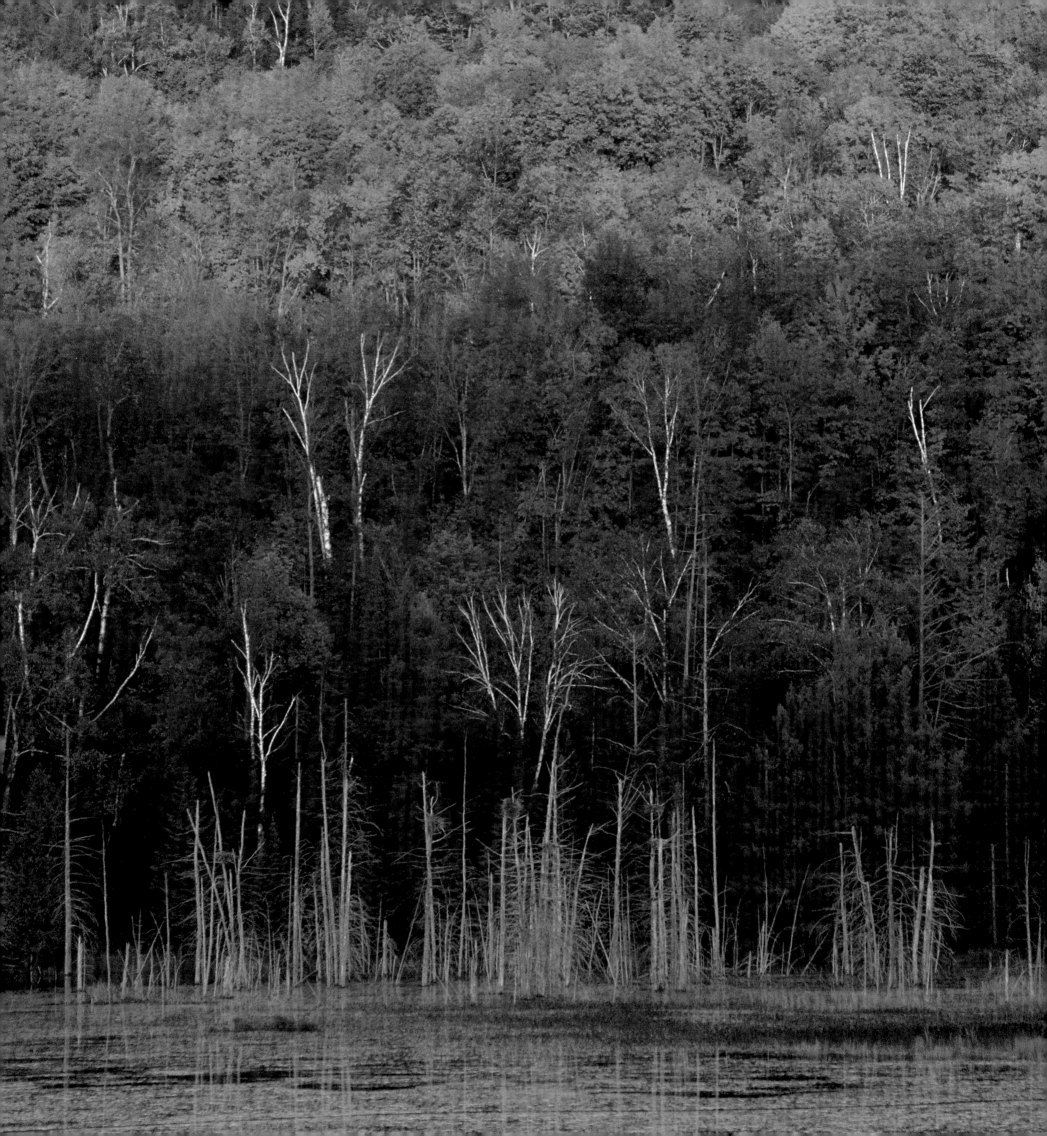

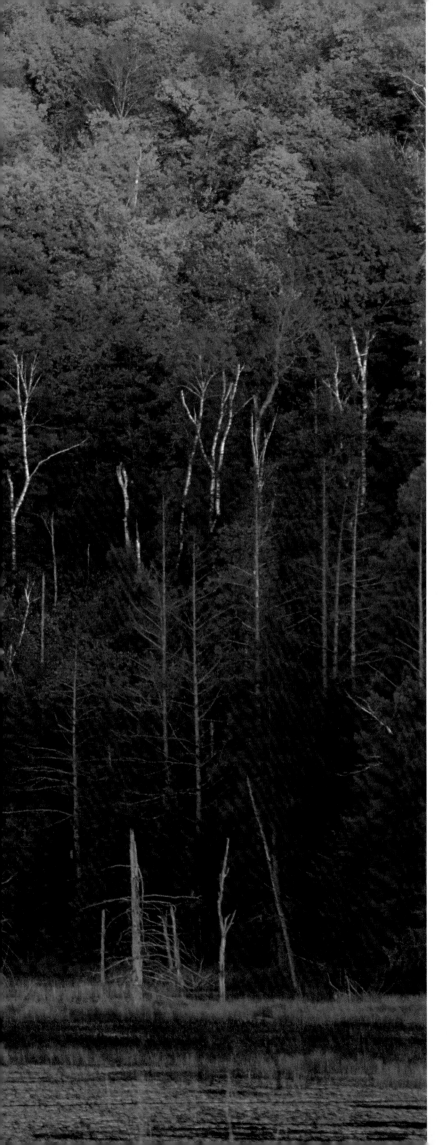

Last light south of Lost River, Quebec. Heron nests top a number of the snags rising out of the flooded land.

La tombée de la nuit à la rivière Lost, Québec. Des nids de héron se trouvent à la cime de beaucoup des chicots qui surgissent des terres inondées.

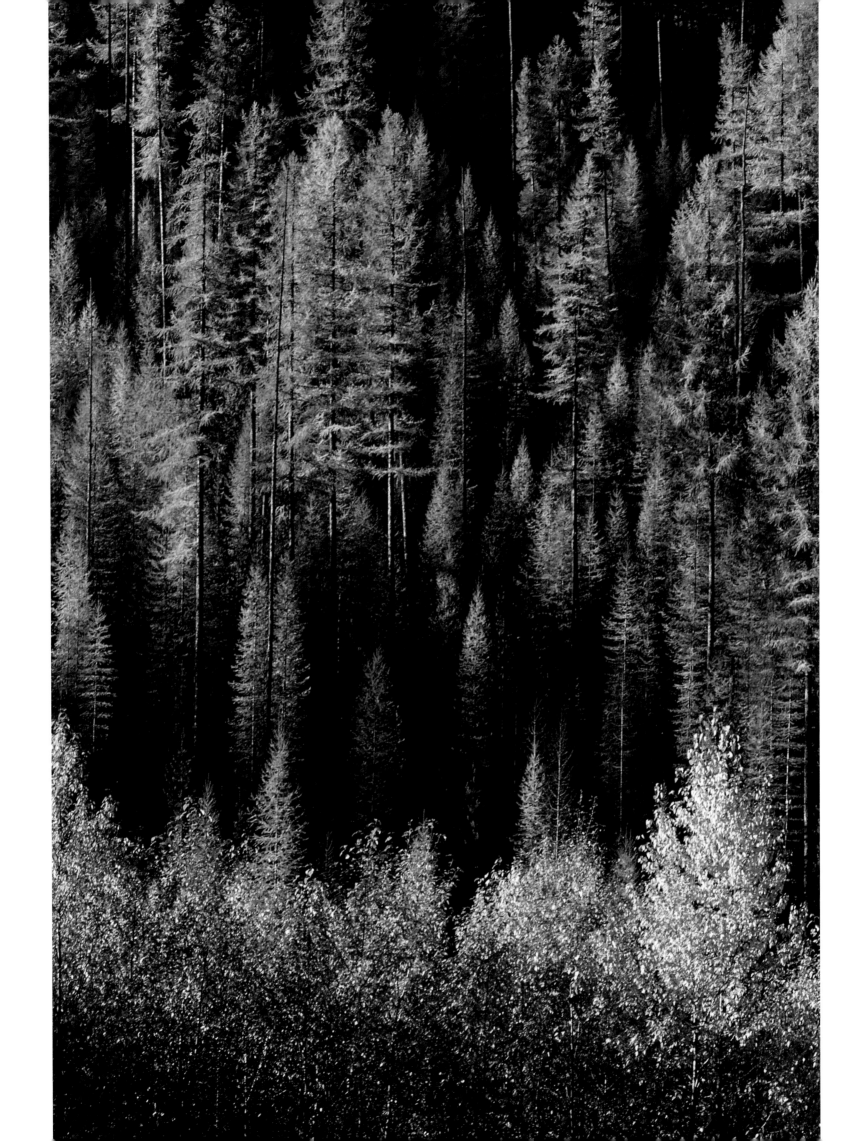

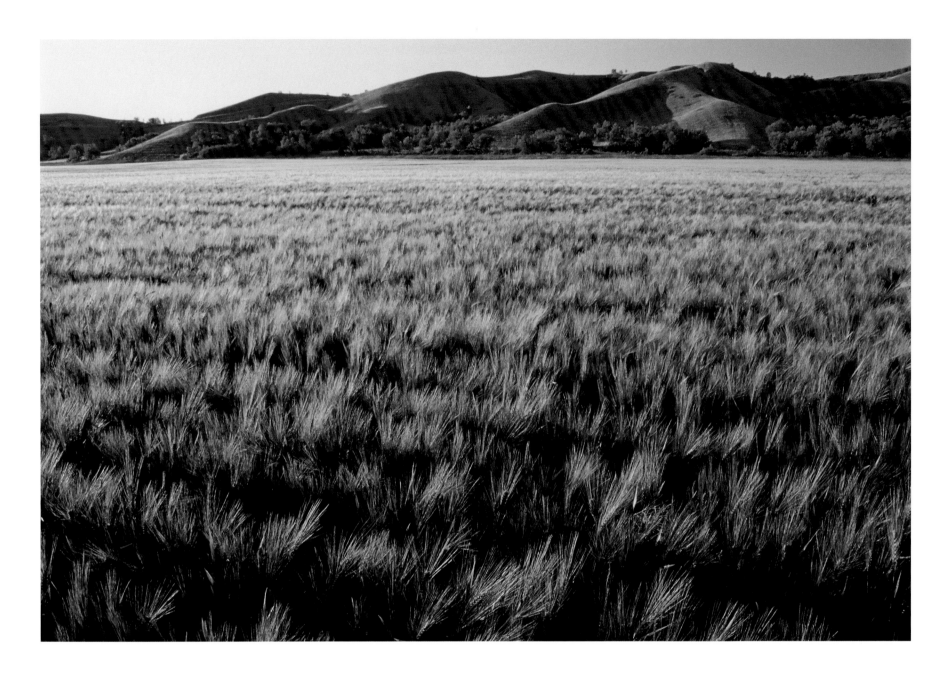

Forty-metre–high western larches on the slopes above White Creek, West Kootenays, British Columbia (left). A field of grain near Round Lake in the Qu'Appelle River Valley, Saskatchewan (above).

Mélèzes occidentaux de 40 mètres de haut sur les flancs situés au-dessus du ruisseau White, West Kootenays, Colombie-Britannique (à gauche). Un champ de céréales près du lac Round dans la vallée de la rivière Qu'Appelle, Saskatchewan (en haut).

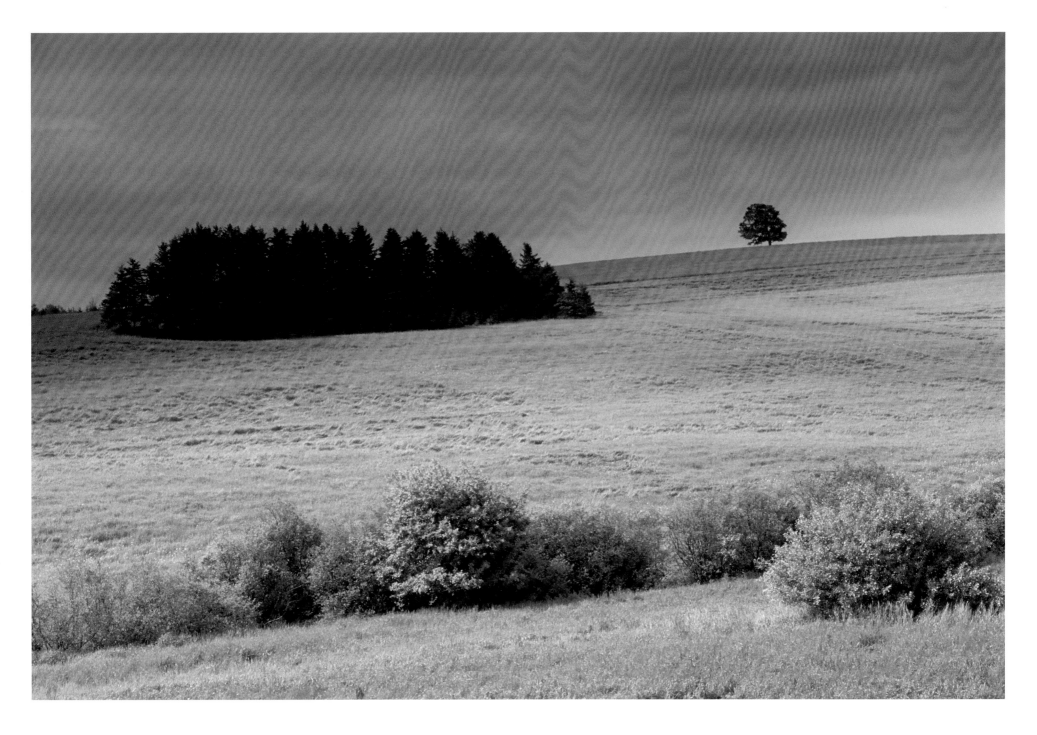

A lone tree on a hilltop near Sussex Corner (above), and the Bay of Fundy coast from a viewpoint on the Fundy Trail; both in New Brunswick (right).

Un arbre unique au sommet d'une colline près de Sussex Corner (en haut) et le littoral de la baie de Fundy vu de la route du littoral de Fundy; tous deux sont situés au Nouveau-Brunswick (à droite).

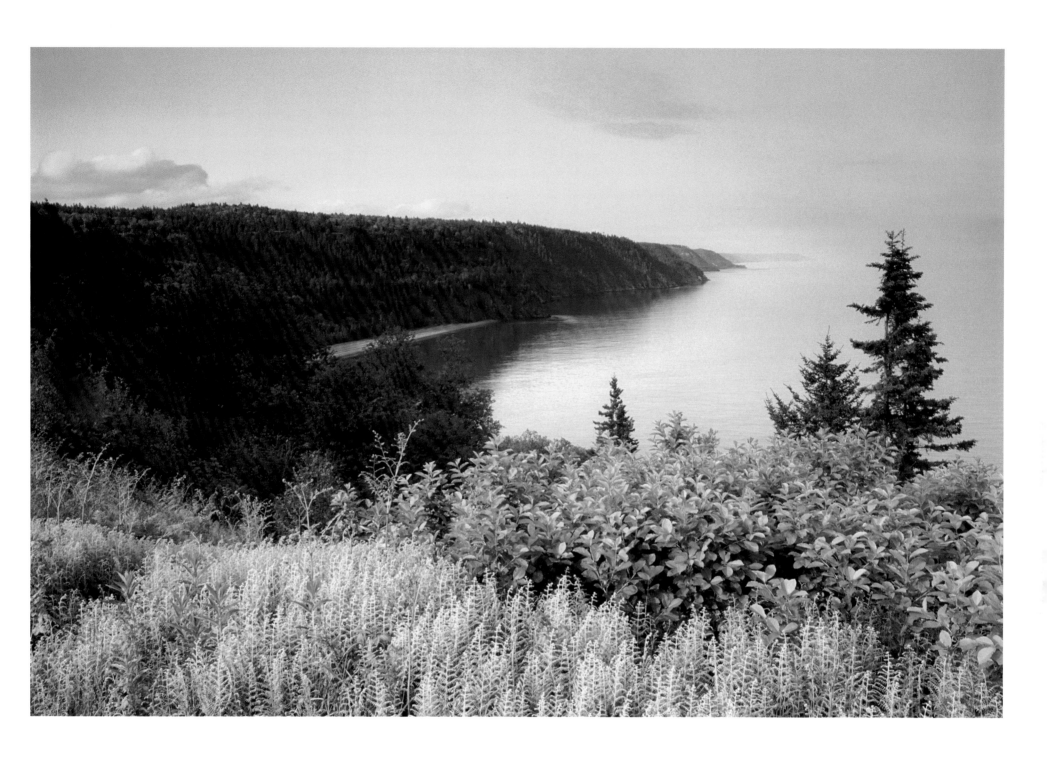

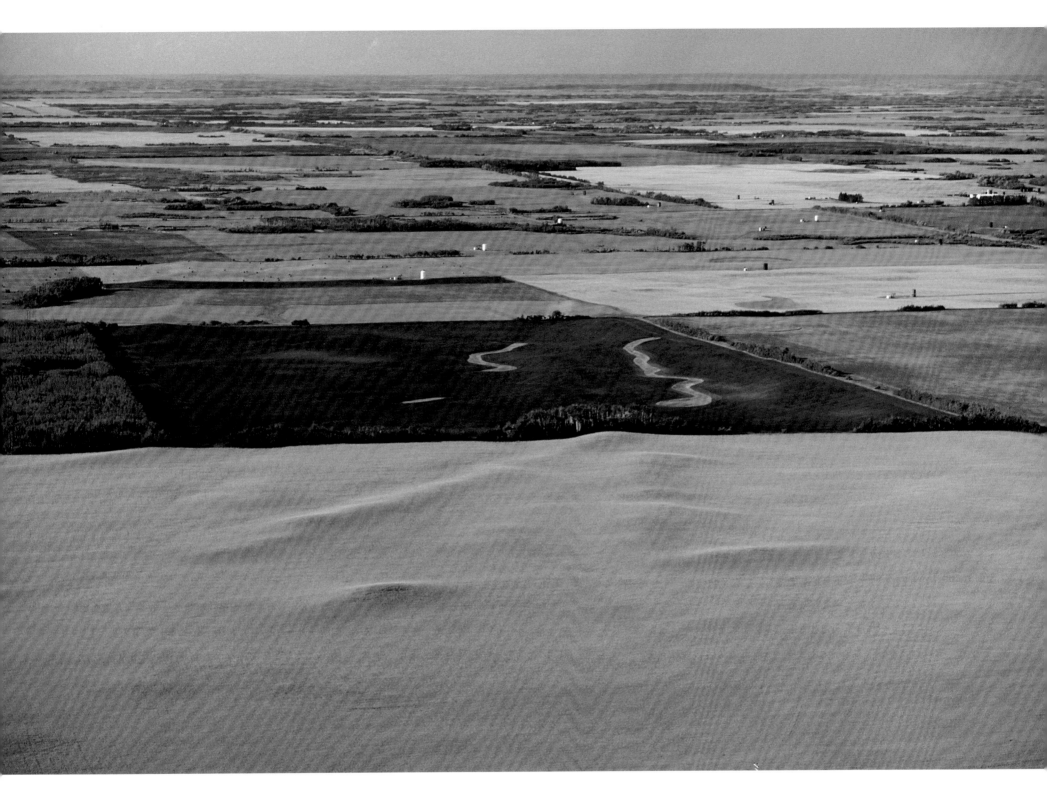

The colours and patterns revealed in aerial views of farmland often evoke fabric design: canola fields in central-east Alberta suggest soft blankets (above), while dryland strip farms south of Red Deer, Alberta (right) resemble corduroy pants. (See other examples on pages 84, 85 and 200.)

Les couleurs et les motifs révélés par des photos aériennes de terres agricoles évoquent souvent les motifs d'un tissu : les champs de canola situés au centre-est de l'Alberta font penser à des couvertures douces (en haut) tandis que les fermes dry-farming de culture en bandes qui se trouvent au sud de Red Deer, Alberta (à droite), ressemblent à des pantalons en velours côtelé. (Voir d'autres exemples aux pages 84, 85 et 200.)

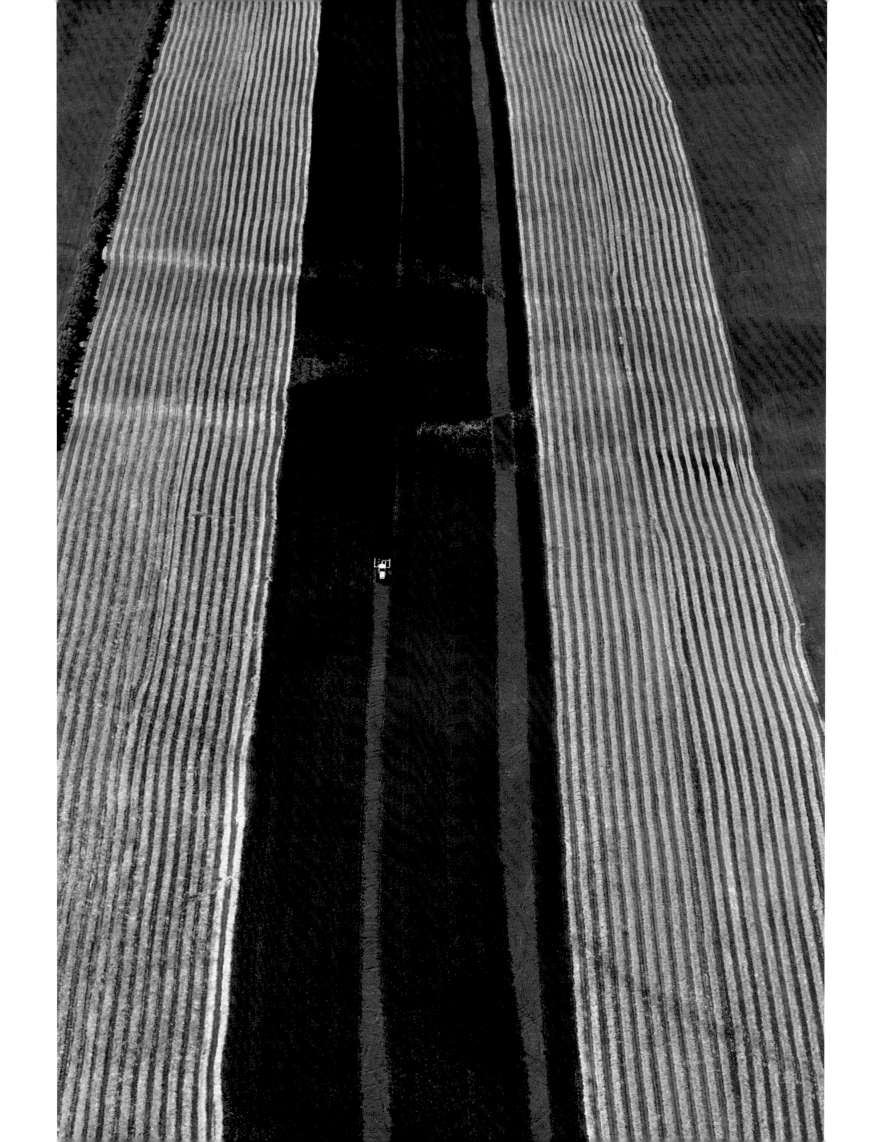

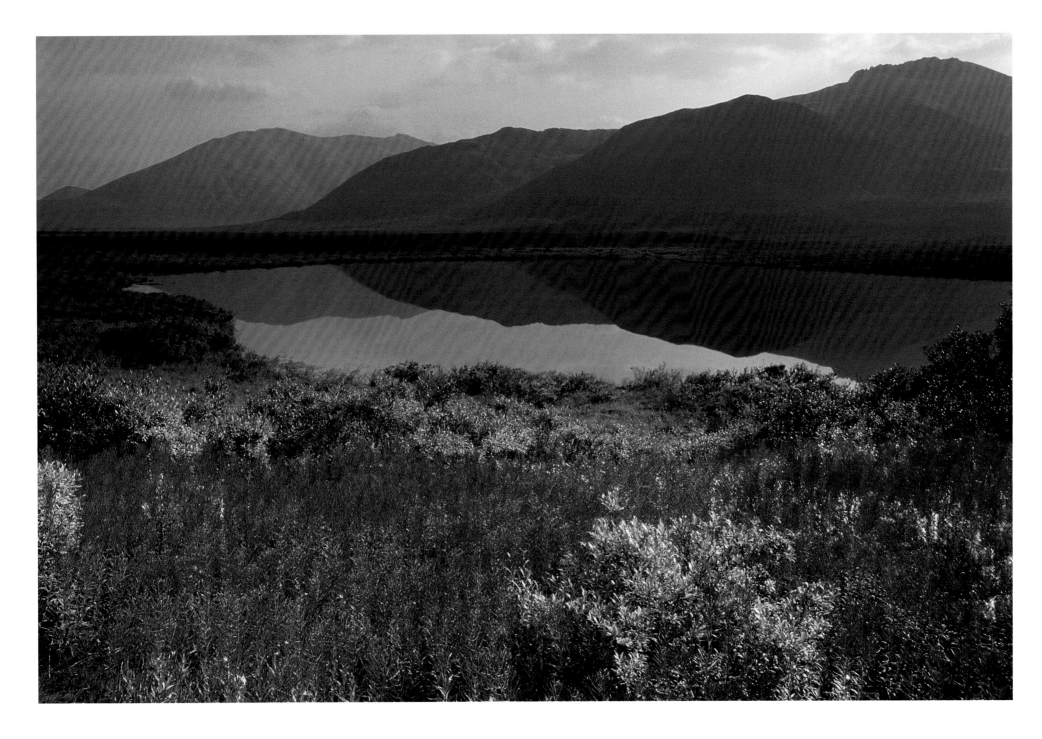

Fireweed and ground cover, already displaying autumn colour in late August, enliven two roadside vistas, both in the Ogilvie Mountains, Yukon.

Des épilobes à feuilles étroites et la couverture végétale, qui présentent déjà des couleurs automnales à la fin d'août, égayent deux vues routières, toutes deux situées dans les monts Ogilvie, Yukon.

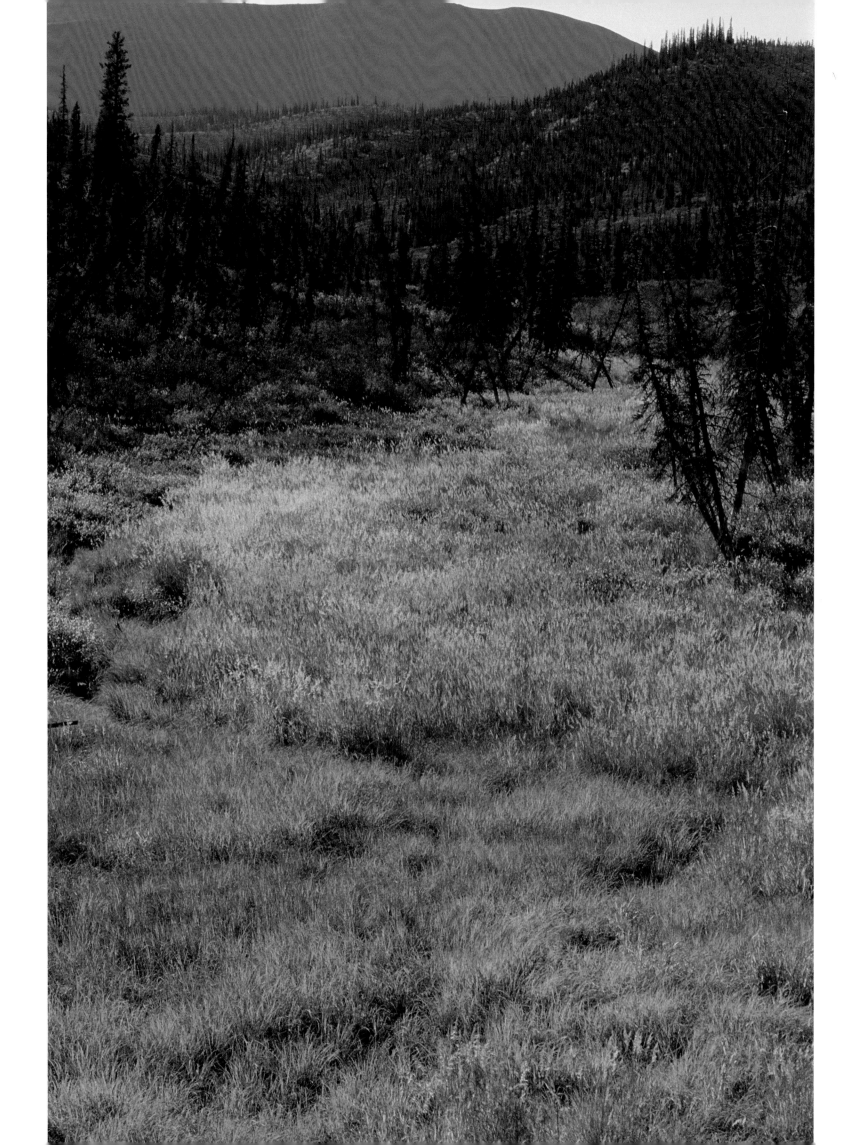

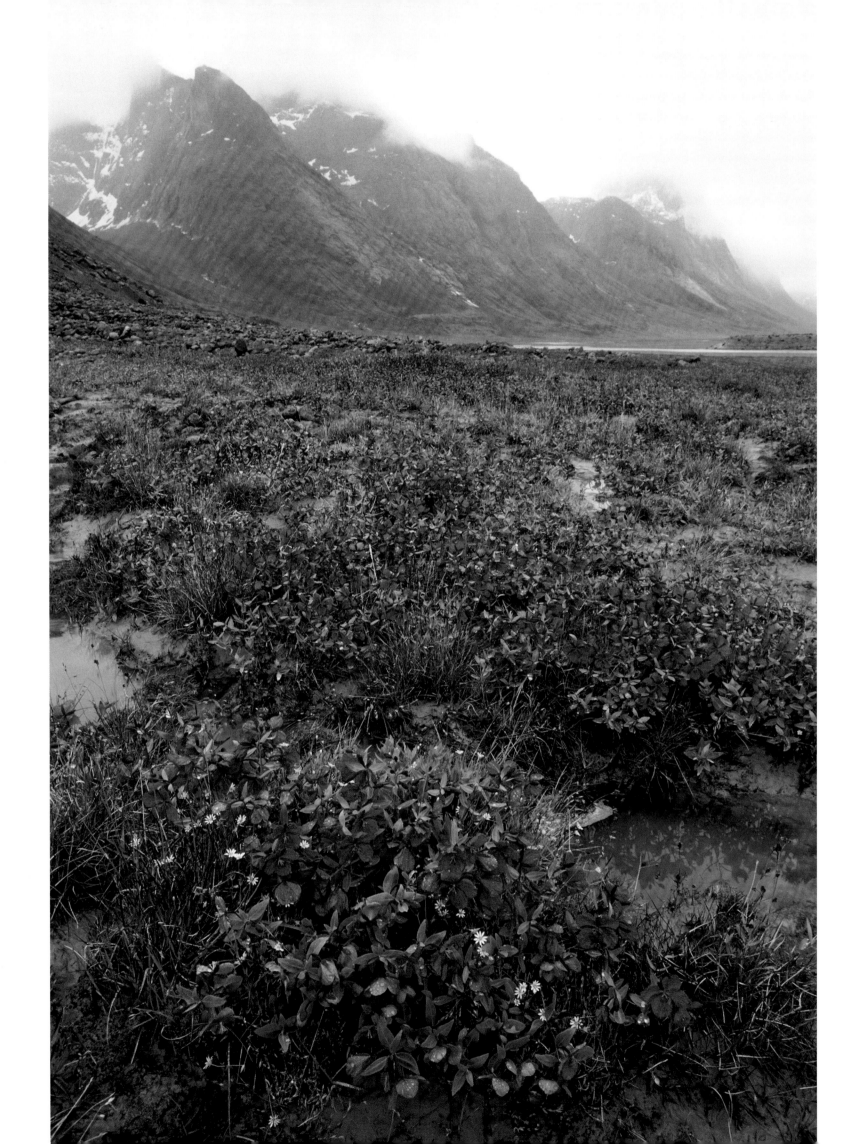

Broad-leaved willow herb carpets the Weasel River Valley in Auyuittuq National Park on treeless Baffin Island, Nunavut (left). Asters among the boulders in Black Duck Cove Park, near Little Dover, Nova Scotia (right).

Des épilobes latifoliés tapissent la vallée de la rivière Weasel, parc national Auyuittuq dans l'île de Baffin, qui est dépourvue d'arbres, au Nunavut (à gauche). Des asters qui poussent parmi les rochers du parc Black Duck Cove près de Little Dover, Nouvelle-Écosse (à droite).

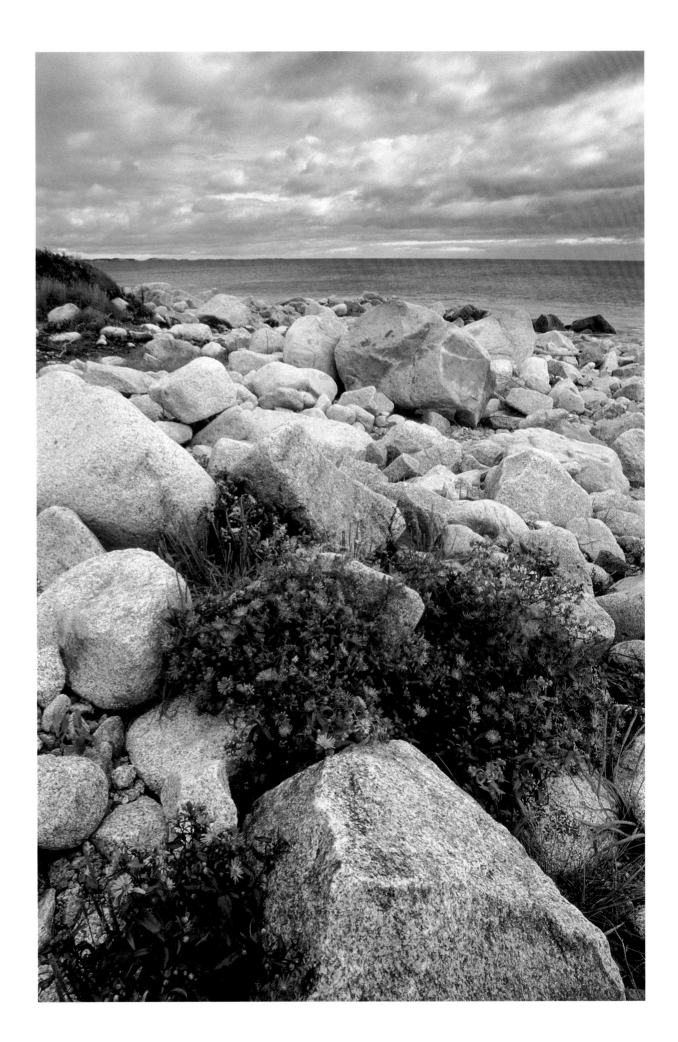

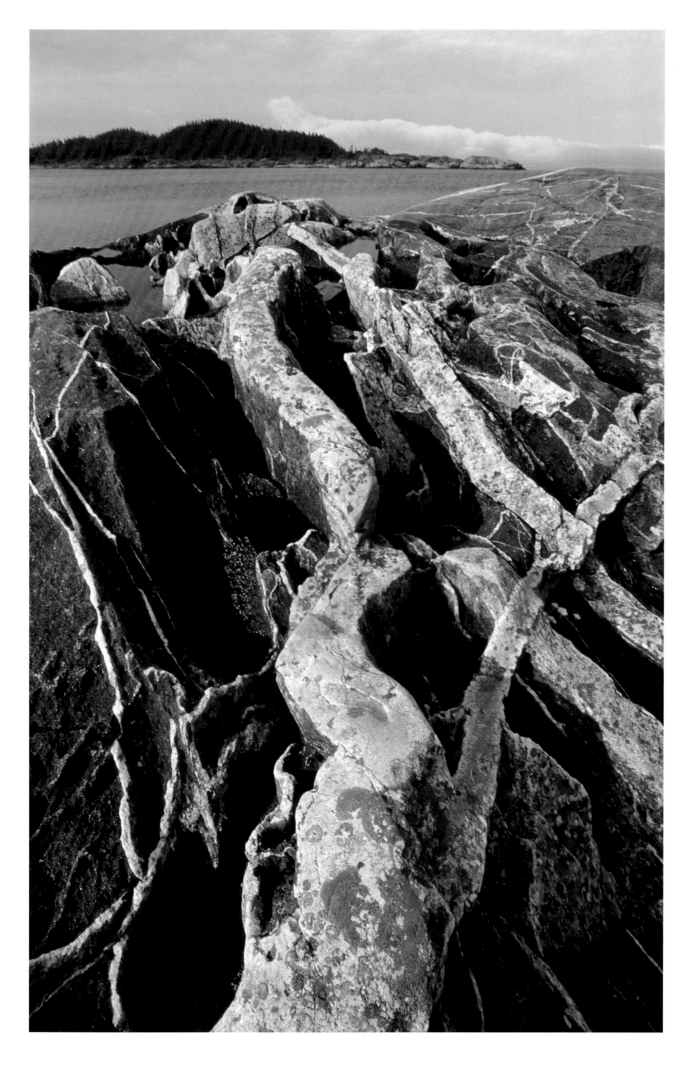

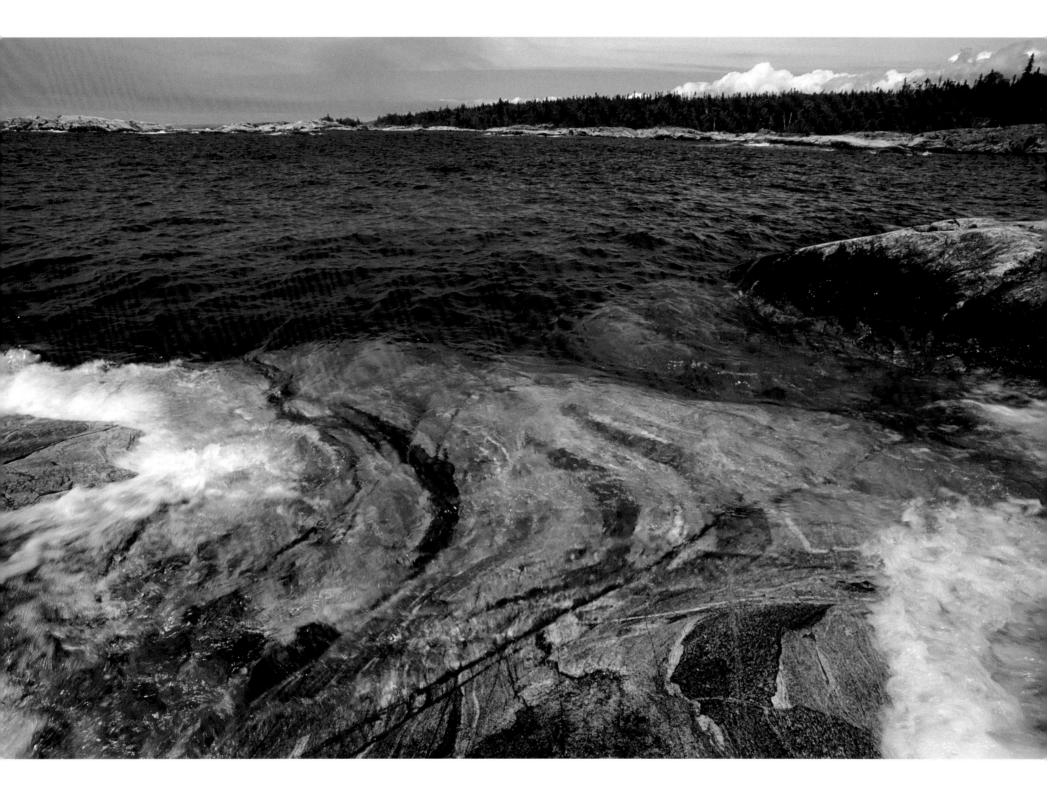

The granitic and metamorphic stone along the coast of Lake Superior in Pukaskwa National Park, Ontario is almost three billion years old, formed when the Earth was devoid of multicellular life, with almost no oxygen in its atmosphere, its land as barren as Mars.

La pierre granitique et métamorphique qui se trouve le long du littoral du lac Supérieur, parc national Pukaskwa, Ontario, date de presque trois milliards d'années et a été formée lorsque la Terre était dépourvue de vie multicellulaire, que l'atmosphère était presque sans oxygène et que la terre était aussi aride que celle de Mars.

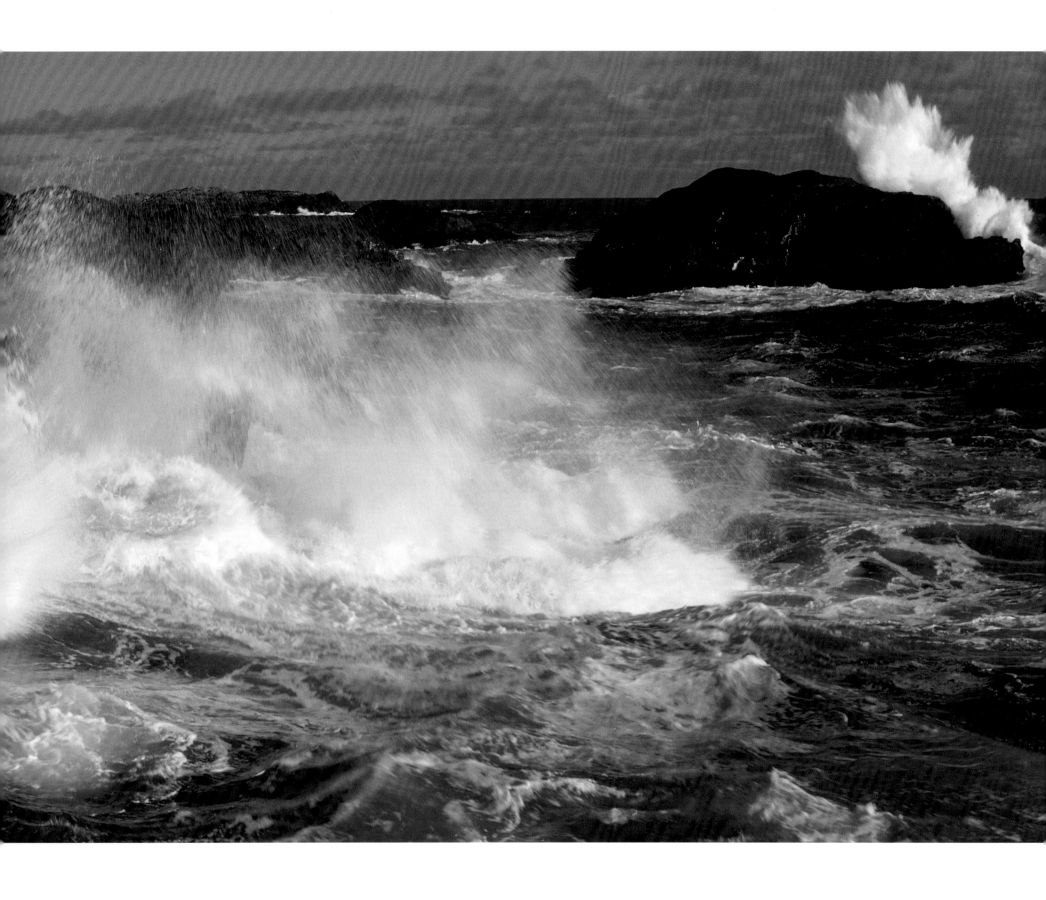

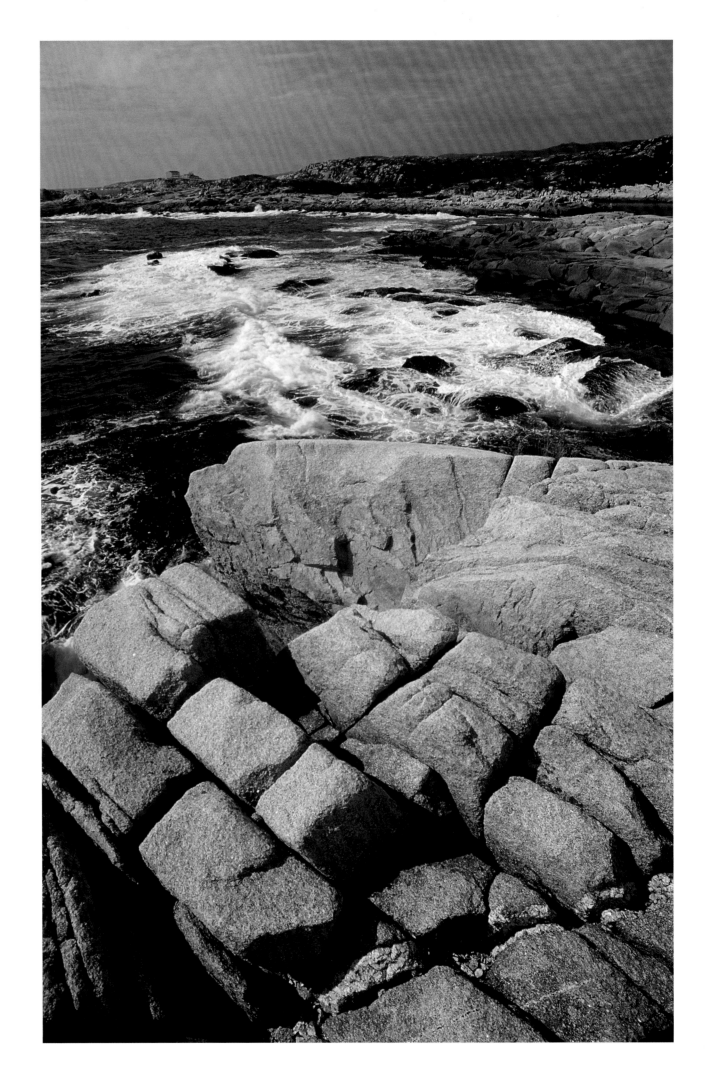

Wya Point, next to Half Moon Bay, is one of the best places in Pacific Rim National Park, British Columbia, for observing explosive surf (left). The granite coastline at Rose Blanche, Newfoundland (right), is arguably even more scenic than that at world-famous Peggy's Cove.

La pointe Wya, située à côté de la baie Half Moon, parc national Pacific Rim en Colombie-Britannique, est l'un des meilleurs endroits pour observer l'explosion des vagues sur les rochers (à gauche). Le littoral en granite qui se trouve à Rose Blanche, Terre-Neuve (à droite), est sans doute encore plus pittoresque que celui de la célèbre Peggy's Cove.

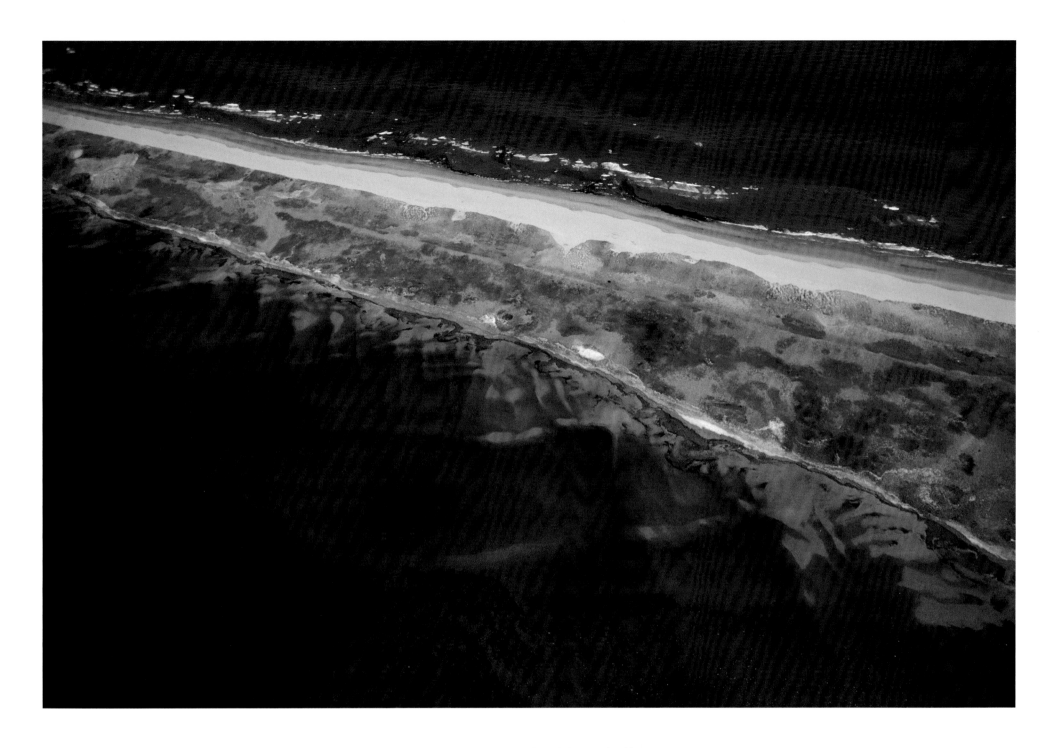

Aerial views of a sandy barrier island with its submerged shoals (above), and of dunes and surf (right); both on the north coast of Prince Edward Island.

Des photos aériennes d'une île-barrière de sable avec des haut-fonds submergés (en haut) ainsi que des dunes et des déferlements de vagues (à droite); tous deux se trouvent sur la côte nord de l'Île-du-Prince-Édouard.

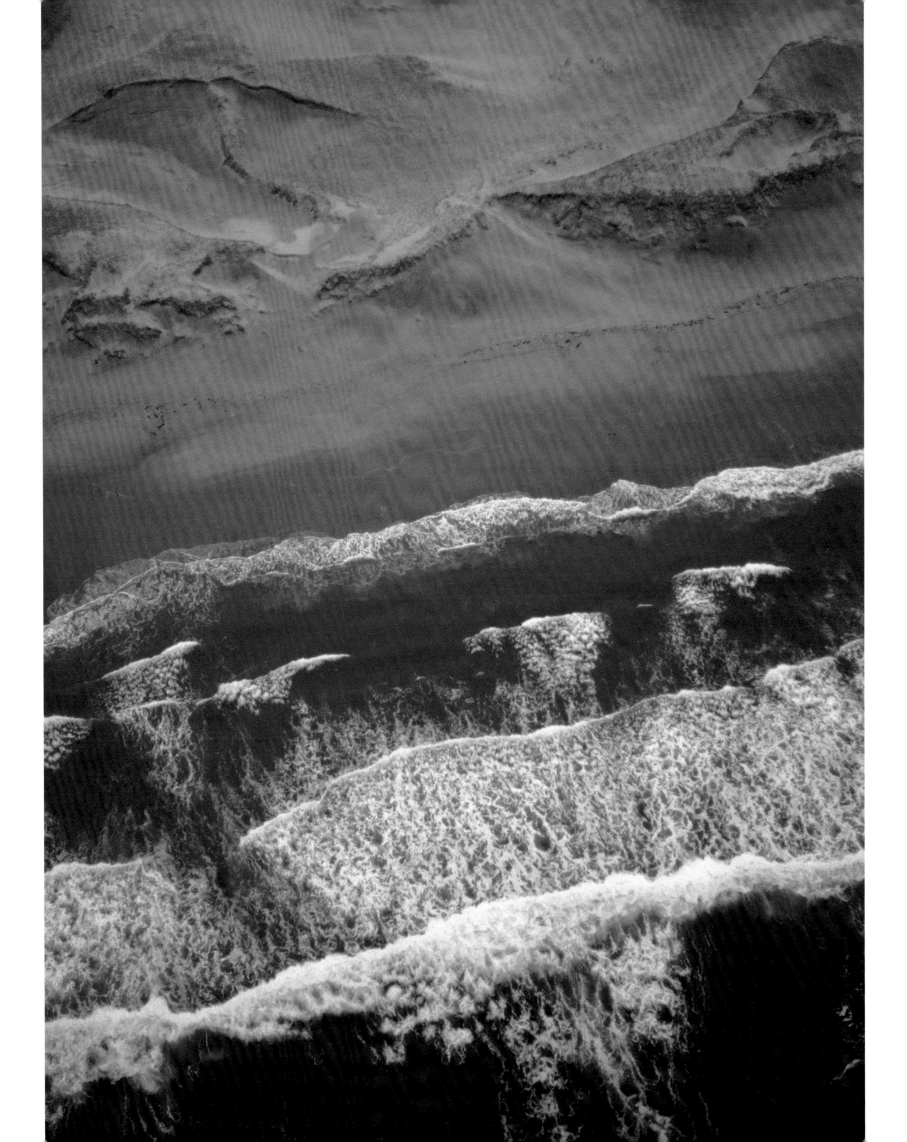

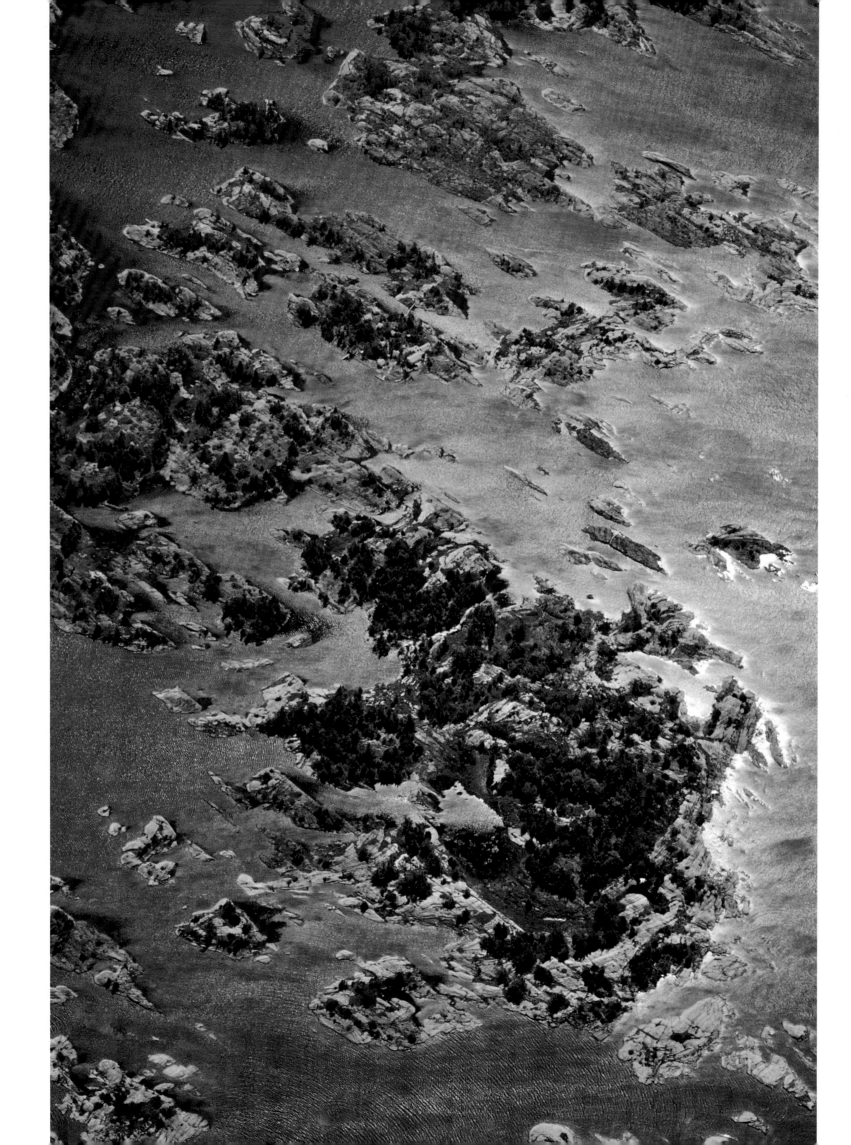

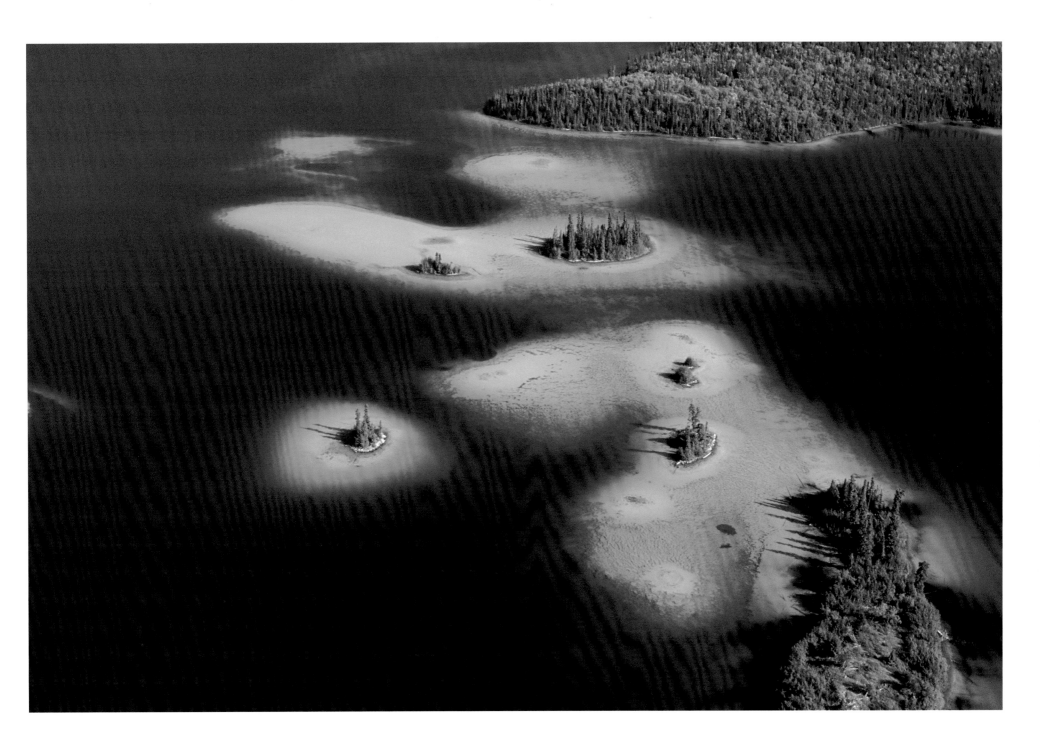

Views from above of some of the several million islands in Canada: Thirty Thousand Islands, Georgian Bay, Ontario (left); and Brownlee Lake near Atlin, British Columbia (above).

Des photos aériennes de quelques-unes des millions d'îles qui se trouvent au Canada : les Trente Mille Îles, baie Georgienne, Ontario (à gauche); et le lac Brownlee près d'Atlin, Colombie-Britannique (en haut).

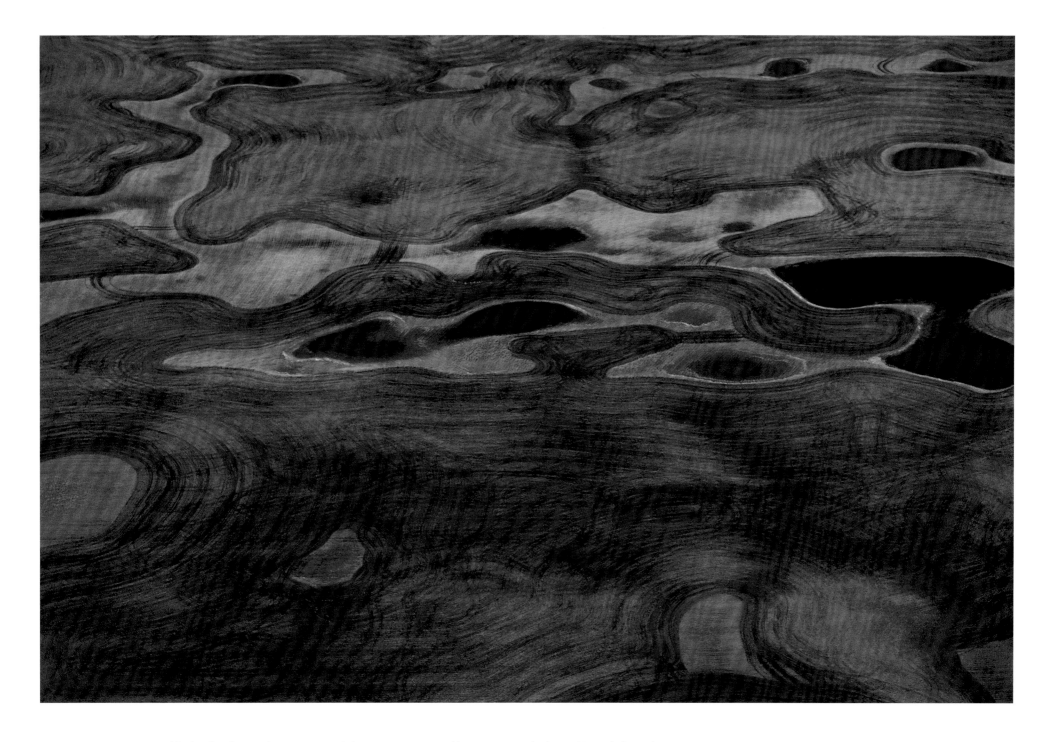

Great blocks of ice from melting continental glaciers
left wet depressions and ponds all across the
prairies. Farm-field tilling is thus often constrained
into graceful contoured patterns, as evident from
the air, here northwest of Calgary, Alberta.

Des blocs immenses de glace créés par la fonte de
glaciers continentaux ont laissé des dépressions
mouillées et des mares à travers les prairies. Le
labourage agricole est donc souvent obligé de suivre
des profils sinueux comme on peut le voir d'avion,
ici au nord-ouest de Calgary, Alberta.

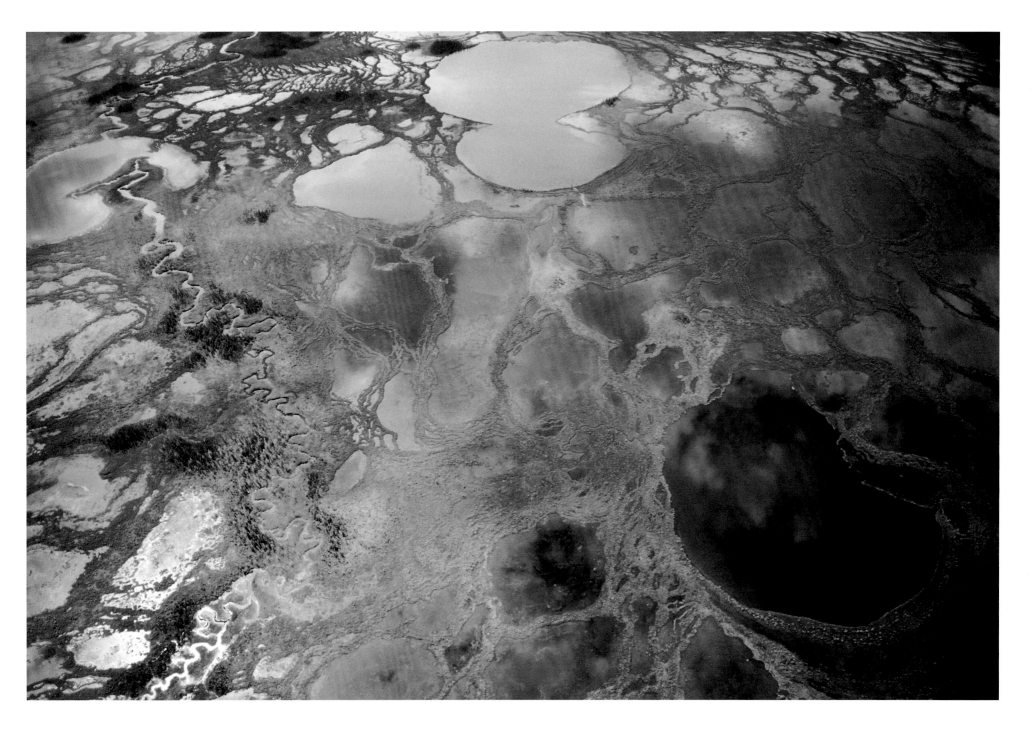

An aerial view of string bog, an impassable maze of land, water and vegetation, in northern Quebec near Labrador.

Photo aérienne d'une tourbière oligotrophe à côtes, labyrinthe impassable de terre, d'eau et de végétation situé dans le nord du Québec près du Labrador.

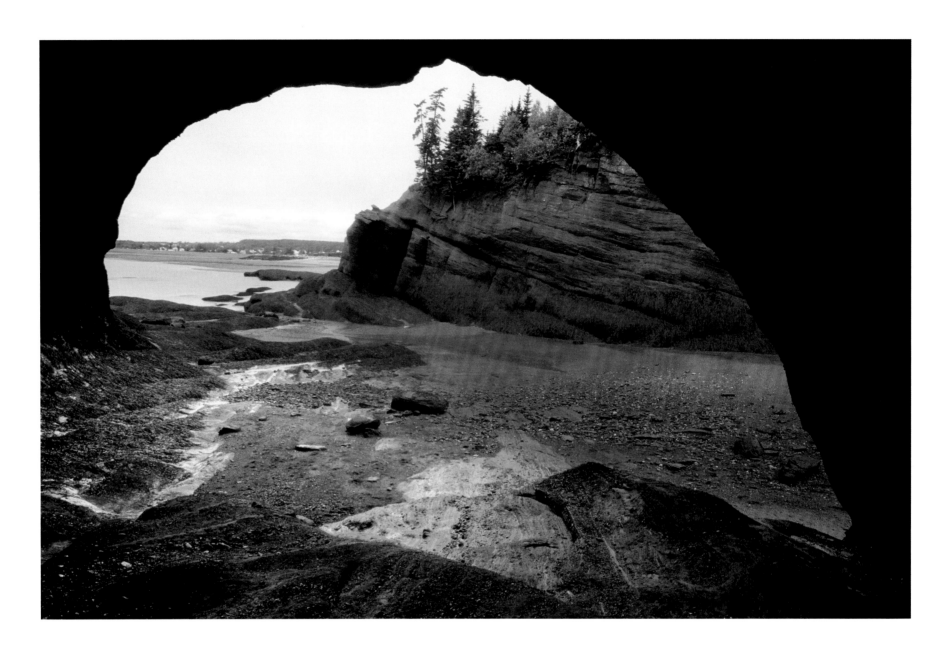

Carved by huge Bay of Fundy tides, this sea cave is one of several near St. Martins, New Brunswick (above). A mossy slot canyon hides from view just off Sombrio Beach, Vancouver Island, British Columbia (right).

Taillée par les marées importantes de la baie de Fundy, cette grotte marine est l'une des grottes marines qui se trouvent près de St. Martins, Nouveau-Brunswick (en haut). Un canyon fente moussu se cache près de la plage Sombrio, île de Vancouver, Colombie-Britannique (à droite).

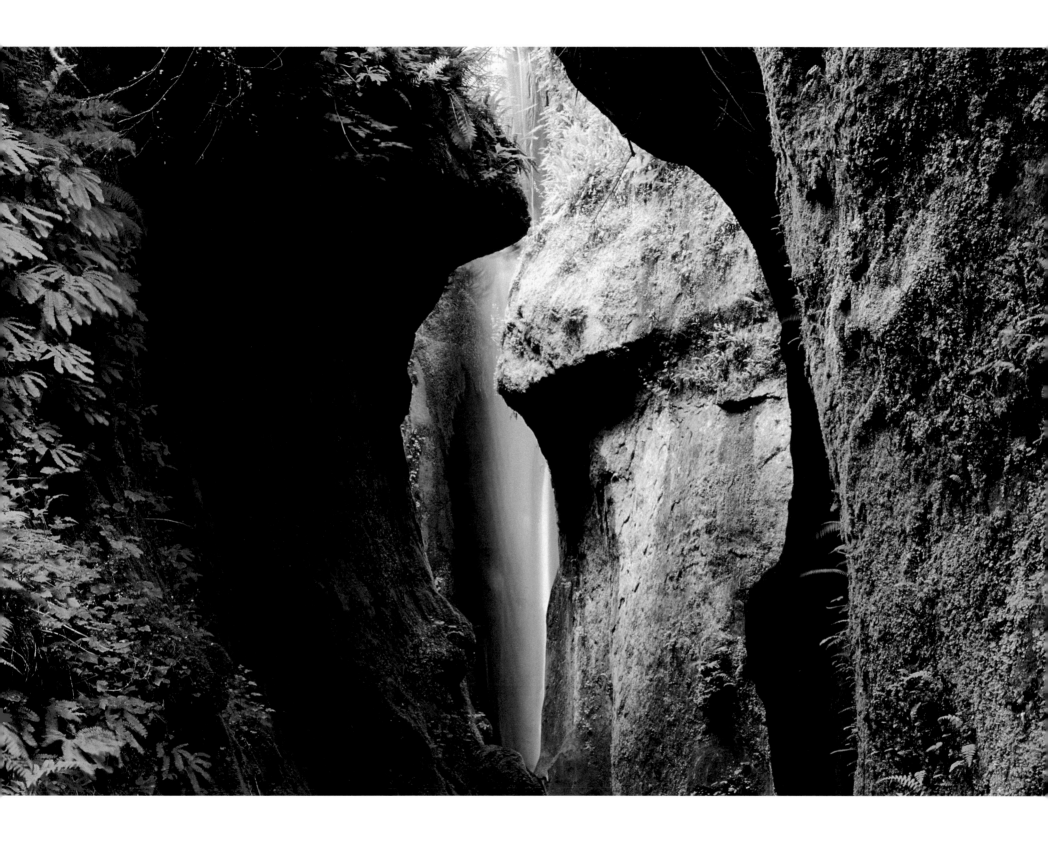

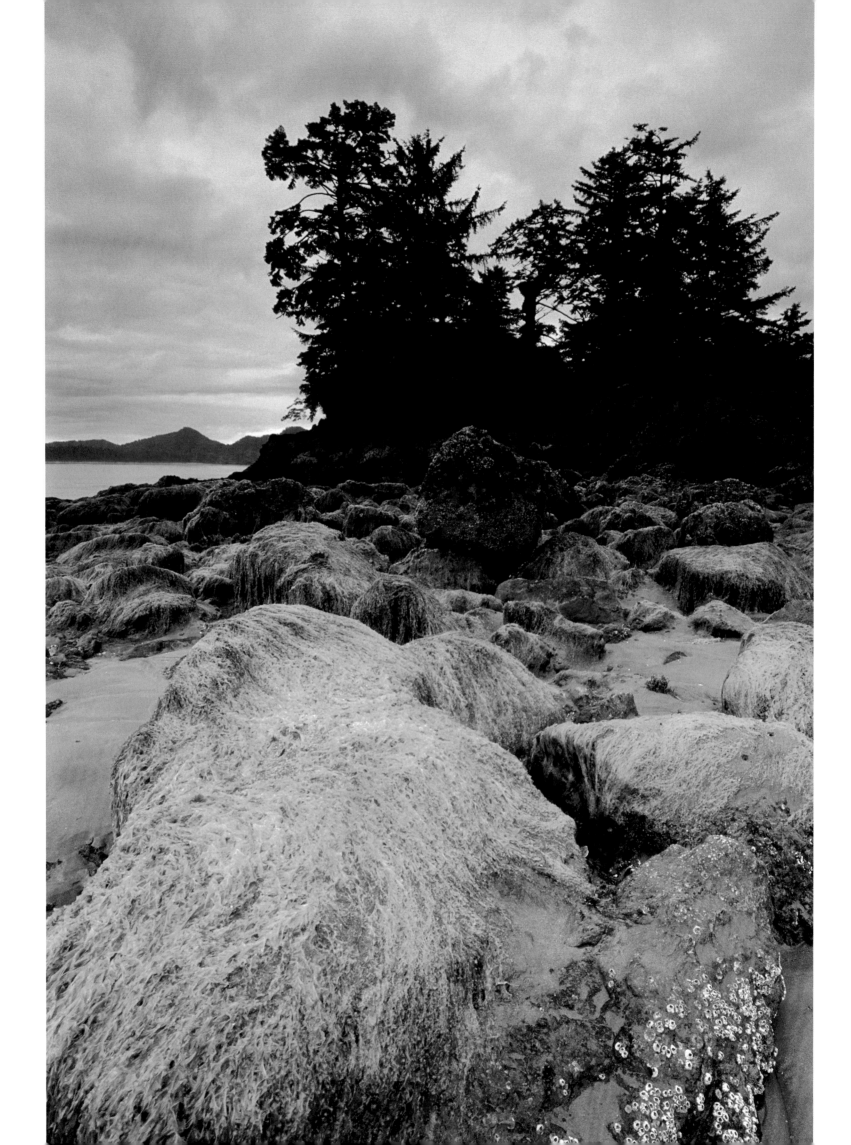

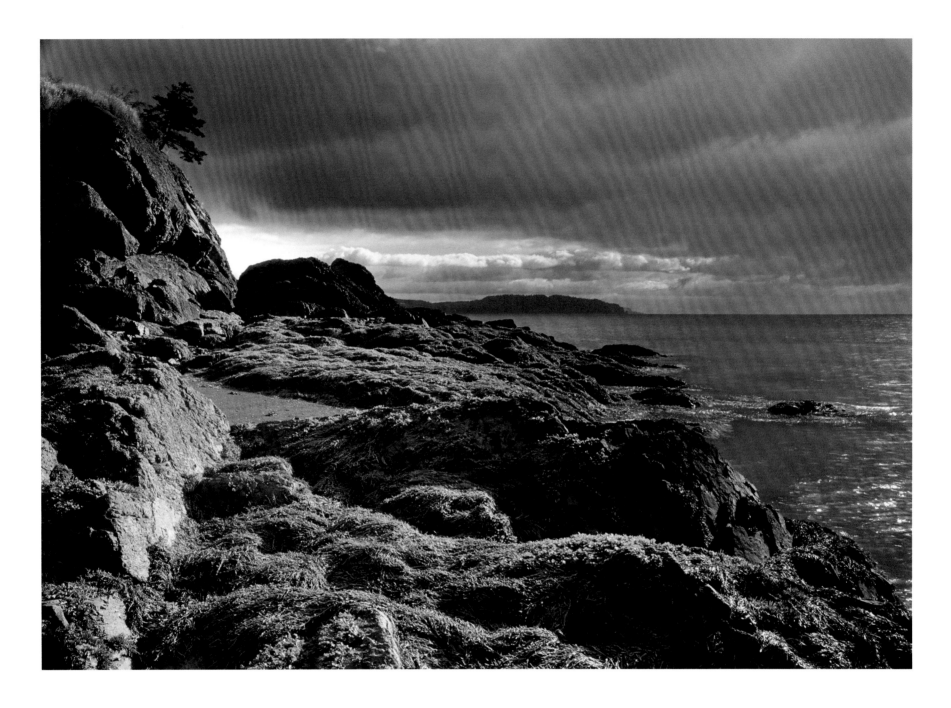

Low tide reveals seaweed-draped rock at Chesterman Beach, Vancouver Island, British Columbia (left); and at Parrsboro, Nova Scotia (above).

La marée basse révèle des rochers recouverts de varech à la plage Chesterman dans île de Vancouver, Colombie-Britannique (à gauche); et à Parrsboro, Nouvelle-Écosse (en haut).

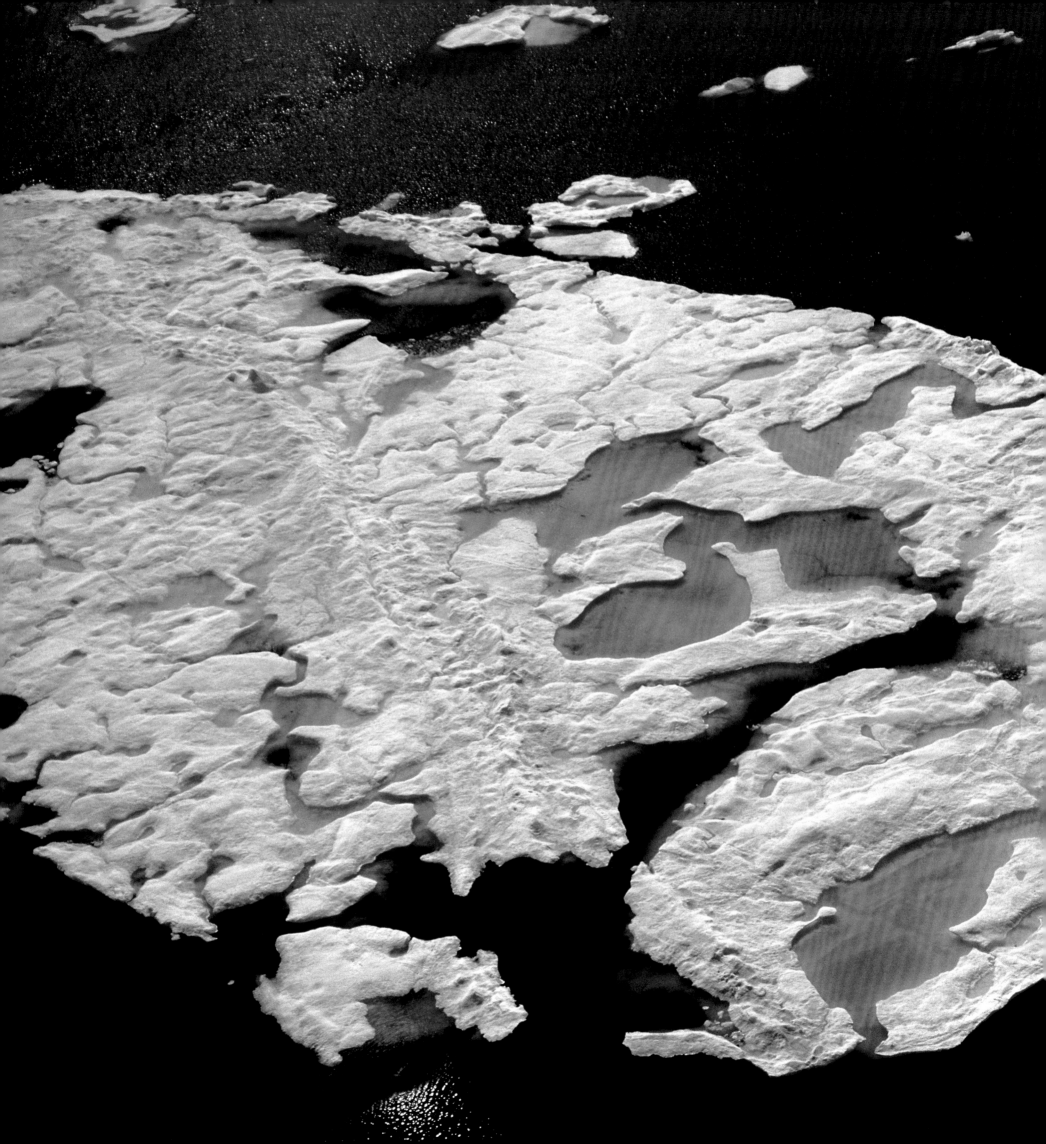

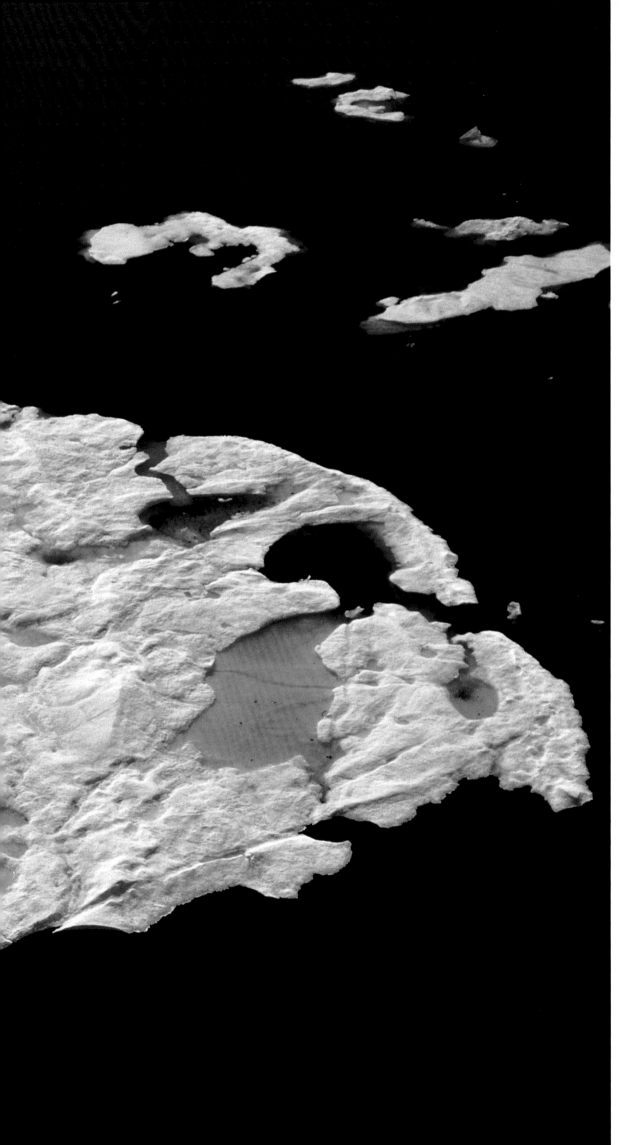

Aerial views of melting pack ice in Pangnirtung Fjord, Baffin Island (left); and of open boreal woodland, north of Sept-Îles, Quebec (above). The pale green between the widely scattered spruce trees is ankle-deep lichen.

Des photos aériennes de la banquise fondante au fjord Pangnirtung, île de Baffin (à gauche); et du terrain boisé boréal dégarni qui se trouve au nord de Sept-Îles, Québec (en haut). Le vert clair que l'on voit entre les sapins très éparpillés est du lichen si épais que l'on s'y enfonce jusqu'à la cheville.

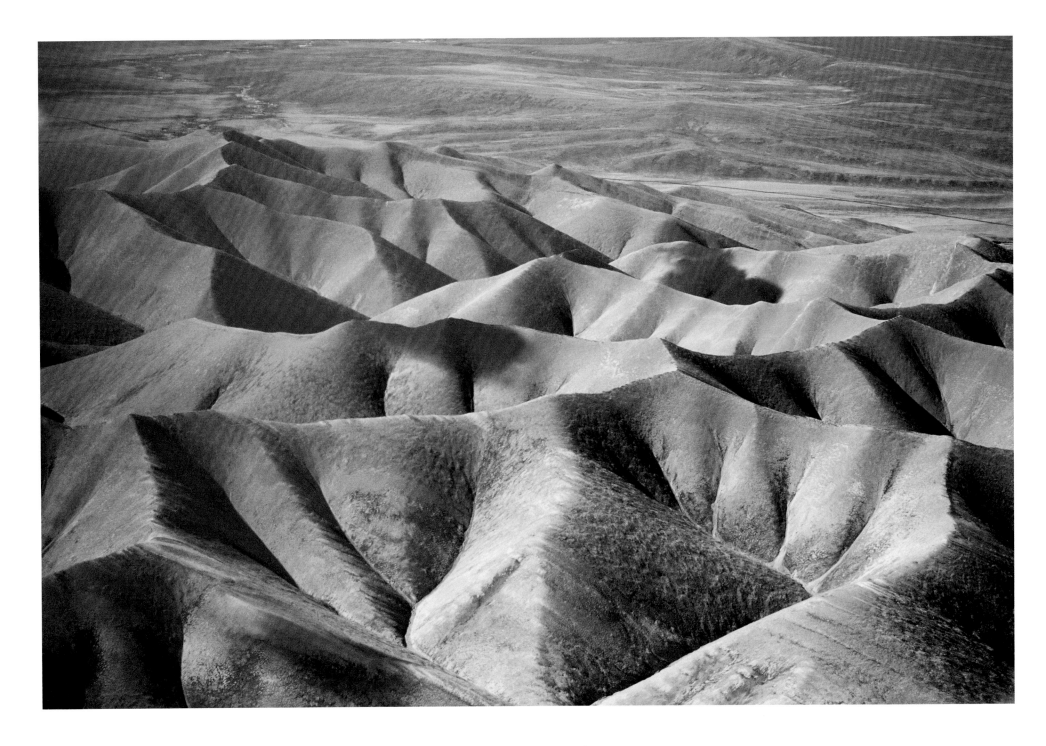

Most alpine landscapes do not photograph well from above. Carved by water, not glaciers, the almost treeless Richardson Mountains (above and right) at the Arctic Circle in Yukon are an exception to the rule.

Les vues aériennes de paysages alpins ne sont pas d'habitude les plus spectaculaires. Taillés par l'eau et non pas par des glaciers et situés au Yukon dans le cercle polaire, les chaînons Richardson (en haut et à droite), qui sont presque dépourvus d'arbres, constituent une exception à la règle.

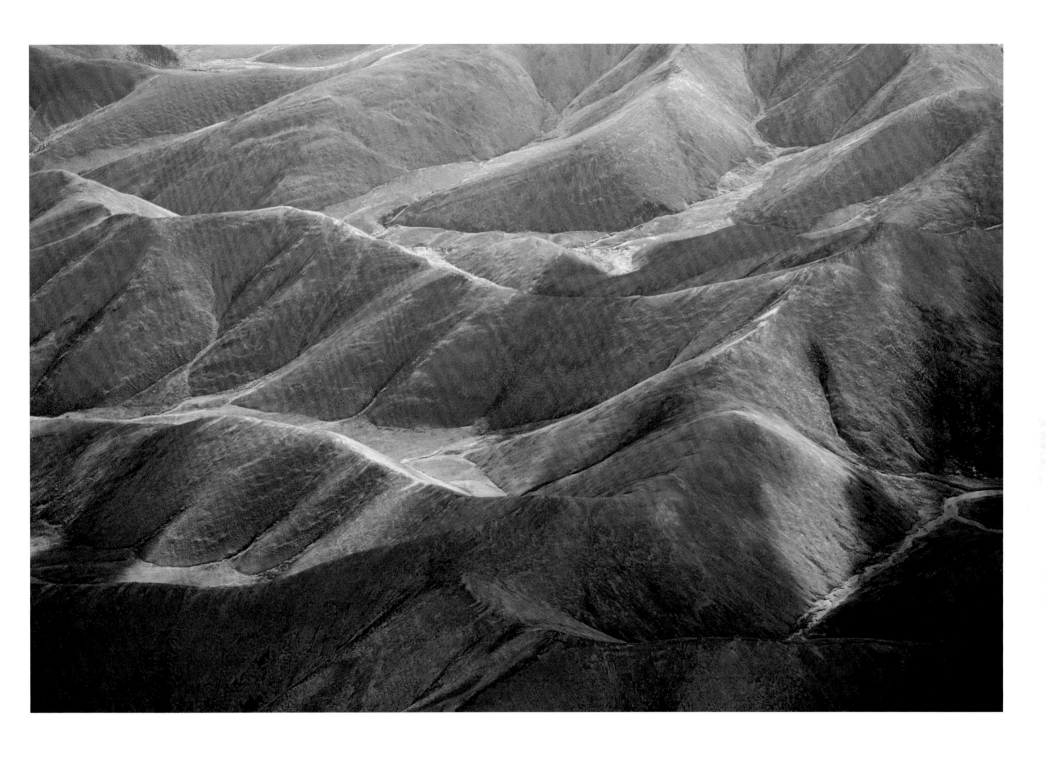

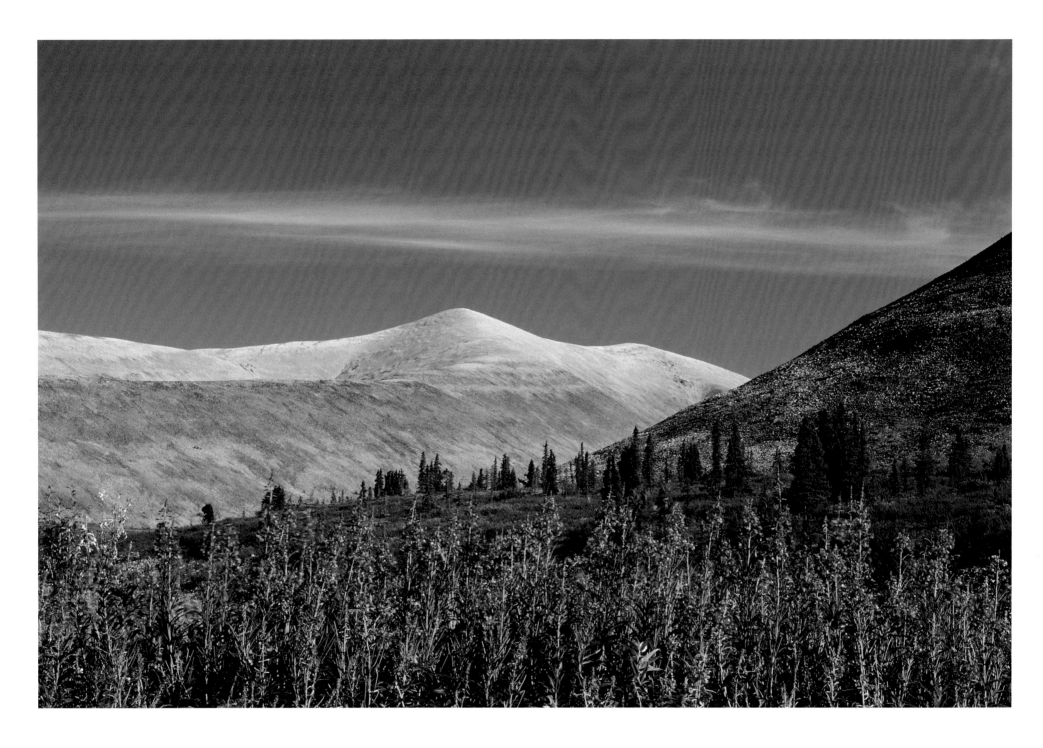

Much of the Dempster Highway in Yukon crosses treeless terrain with open views, as well as landscapes that escaped glaciation during the Ice Age, including the Ogilvie Mountains in the south (above), and the Richardson Mountains in the north (right).

Une bonne partie de la route Dempster parcourt au Yukon un terrain sans arbres à vues dégagées ainsi que des paysages qui ont échappé à la glaciation pendant la période glaciaire, y compris les monts Ogilvie dans le sud (en haut) et les chaînons Richardson dans le nord (à droite).

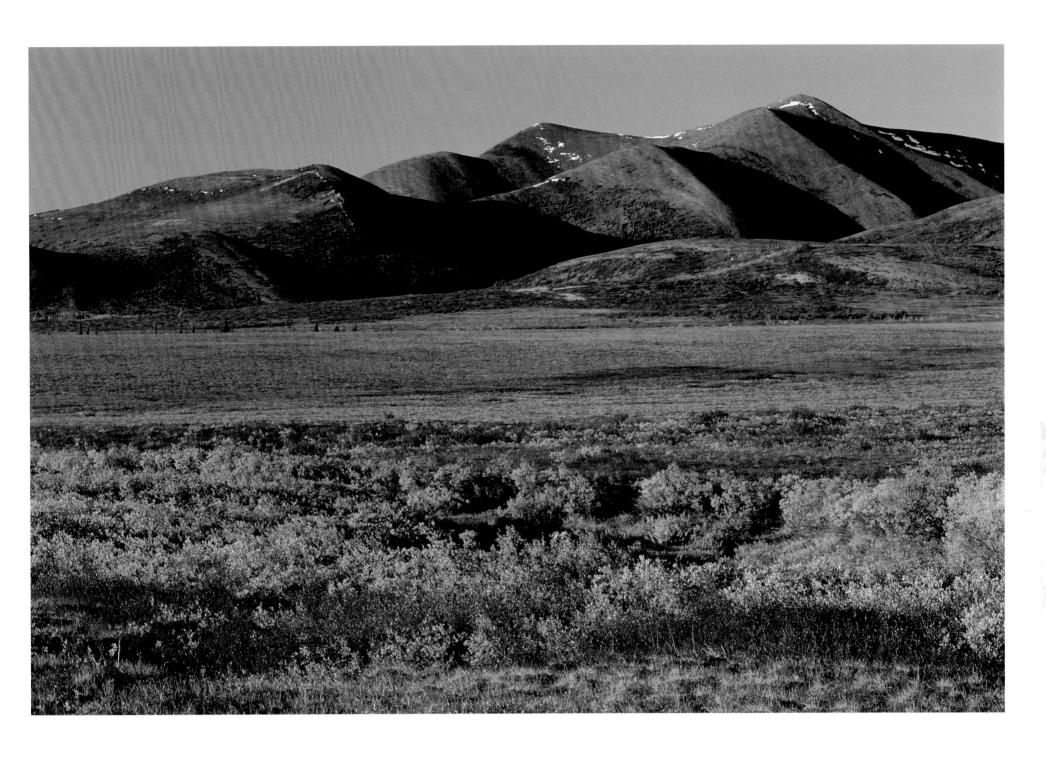

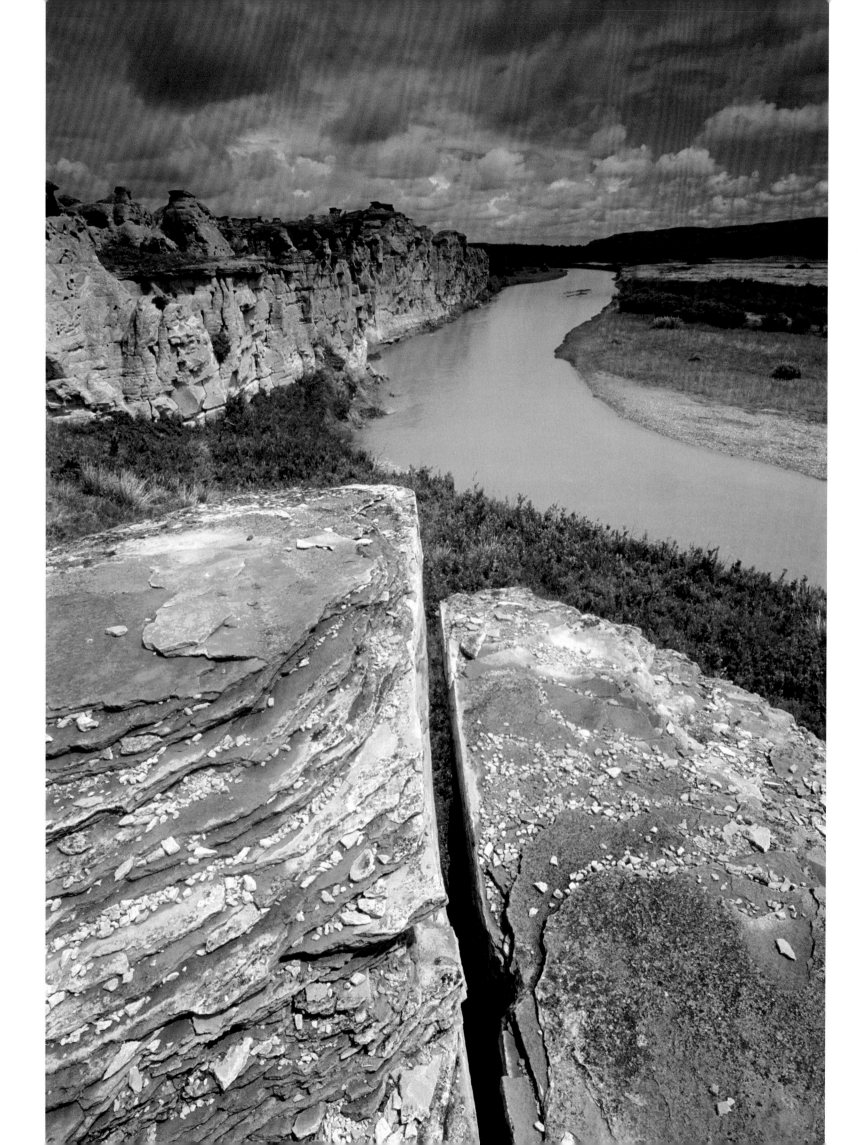

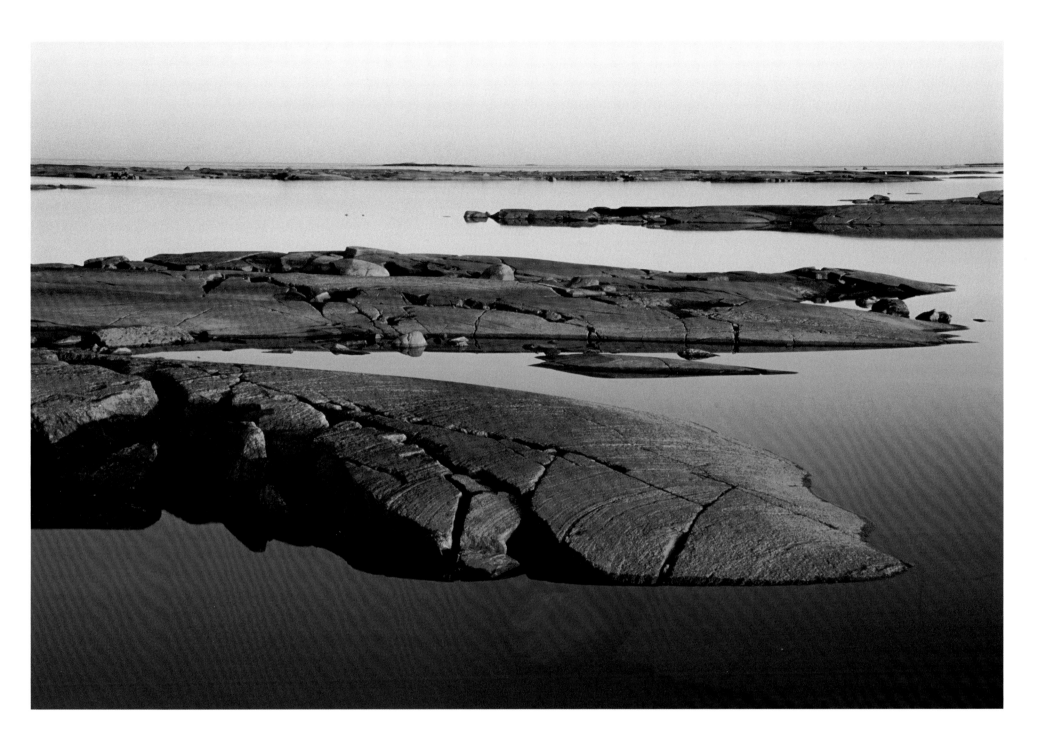

The Milk River swings past the cliffs and hoodoos of Writing-on-Stone Provincial Park, Alberta (left). Aside from a few small tributaries, it is the only stream in Canada that drains south, towards the Gulf of Mexico. Falling water levels in the Great Lakes expose bare bedrock at Head Island, Thirty Thousand Islands, Georgian Bay, Ontario (above).

La rivière Milk décrit une courbe devant les falaises et les demoiselles coiffées, parc provincial Writing-On-Stone, Alberta (à gauche). À part quelques petits tributaires, c'est le seul cours d'eau du Canada qui coule vers le sud dans la direction du golfe du Mexique. Le niveau d'eau en baisse dans les Grands Lacs expose le substratum nu à l'île Head, Trente Mille Îles, baie Georgienne, Ontario (en haut).

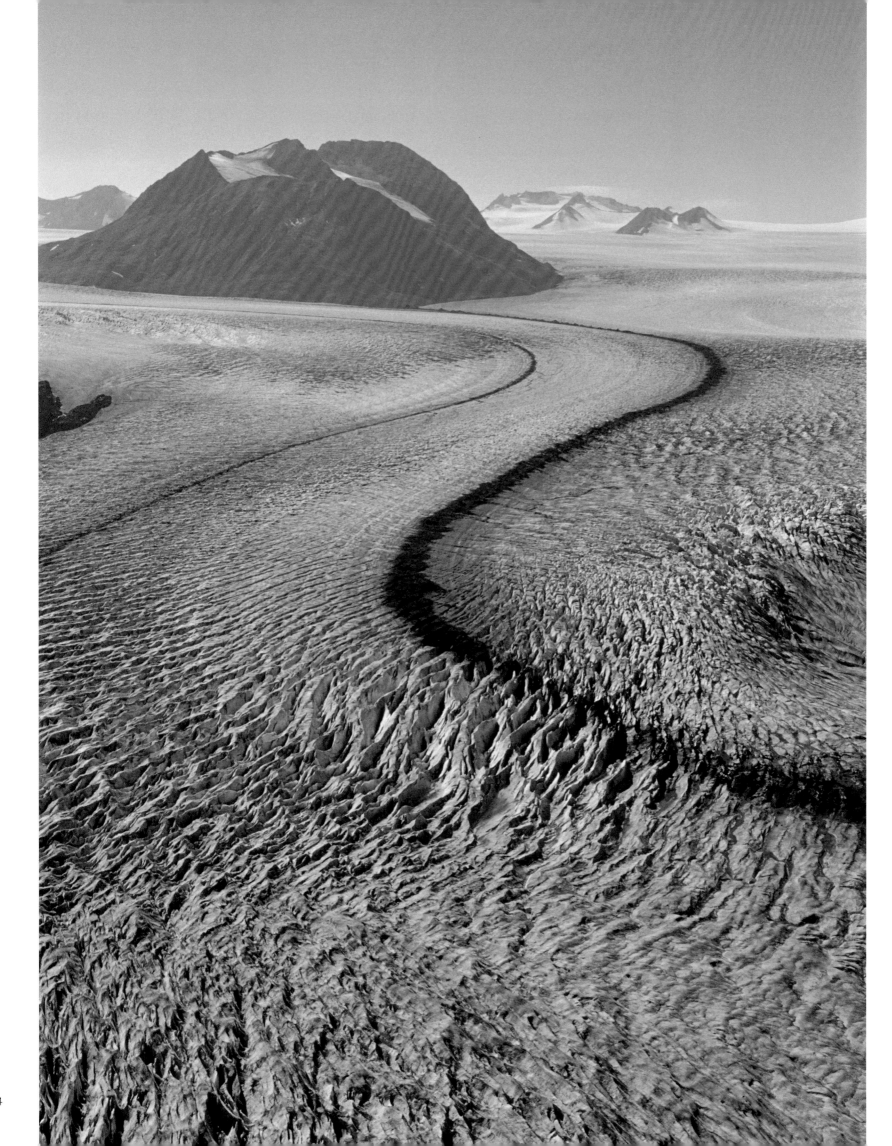

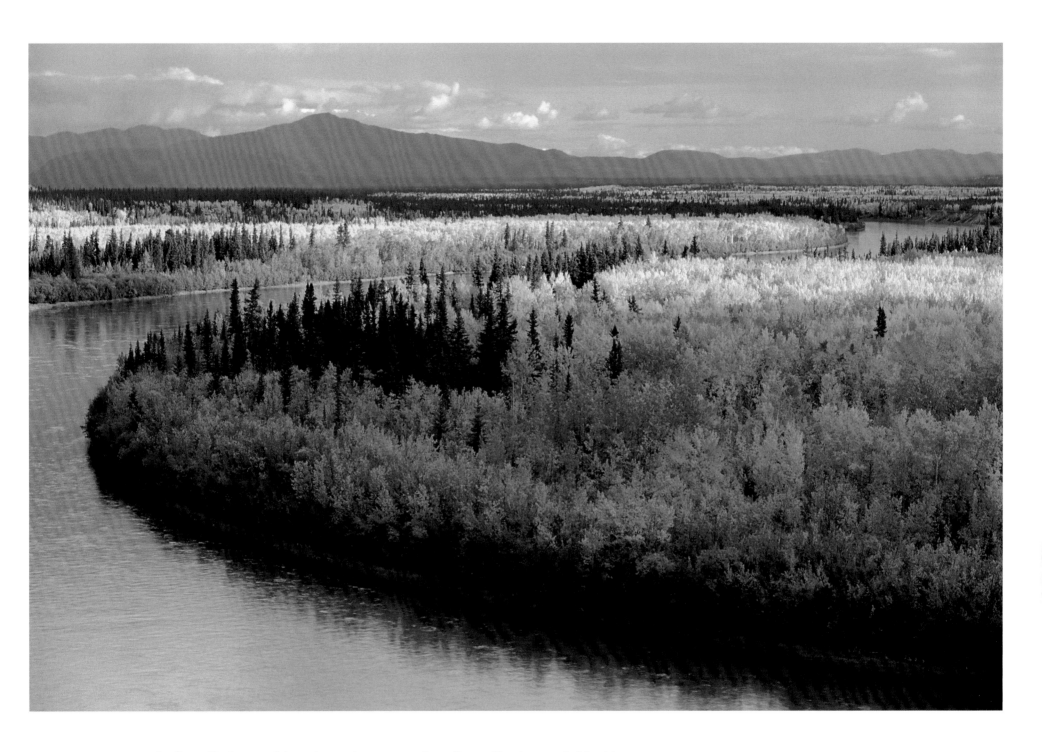

Merging flows of ice leave medial moraines on the surface of the vast Llewellyn Glacier, Atlin Provincial Park, British Columbia (left). The Yukon River flows in graceful arcs beside the Robert Campbell Highway near Carmacks, Yukon (above).

La confluence d'écoulements glaciaires laisse des moraines médianes à la surface du vaste glacier Llewellyn, parc provincial Atlin, Colombie-Britannique (à gauche). Le fleuve Yukon coule en arcs gracieux à côté de la route Robert Campbell près de Carmacks, Yukon (en haut).

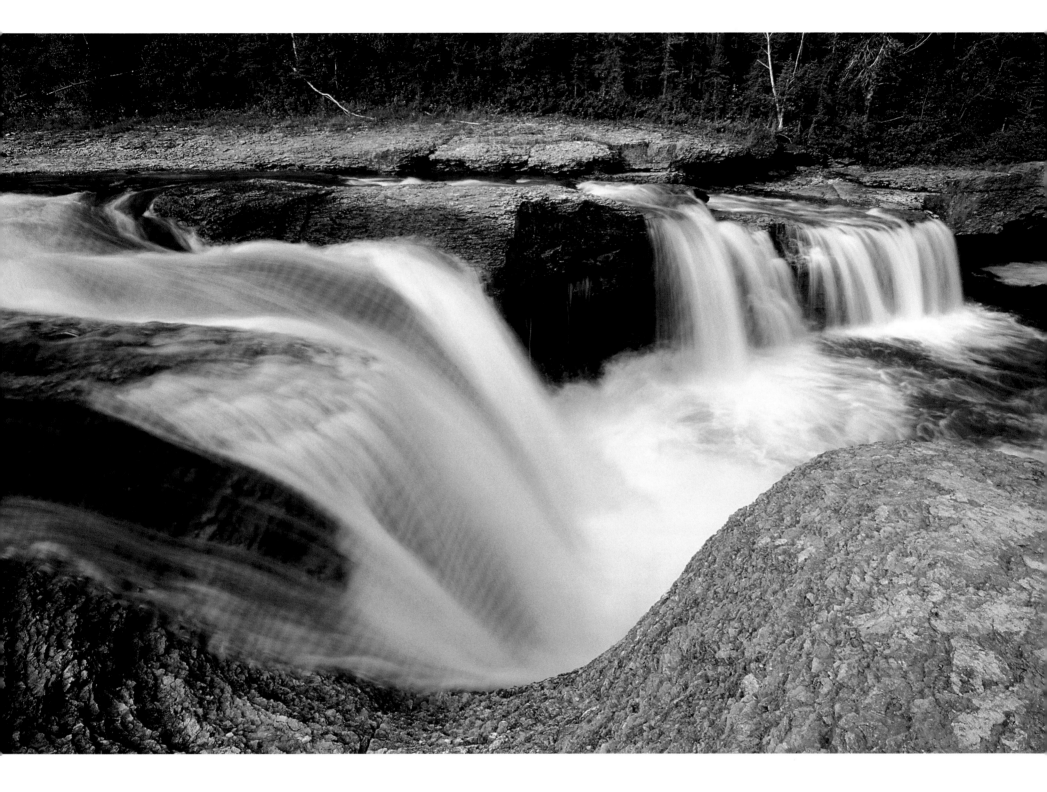

Limestone laid down in tropical reefs some 350 million years ago forms the geological foundation for a number of fine waterfalls in southern Northwest Territories, including Coral Falls on the Trout River, Sambaa Deh Falls Territorial Park.

Du calcaire déposé en récifs tropicaux il y a environ 350 millions d'années forme une base géologique pour de nombreuses belles chutes dans le sud des Territoires du Nord-Ouest, y compris les chutes Coral sur la rivière Trout, parc territorial des chutes Sambaa Deh.

View from the brink of 84-metre-high Montmorency Falls, just north of Quebec City, Quebec.

Vue aérienne du point de chute des chutes Montmorency de 84 mètres de haut, situées juste au nord de la ville de Québec, Québec.

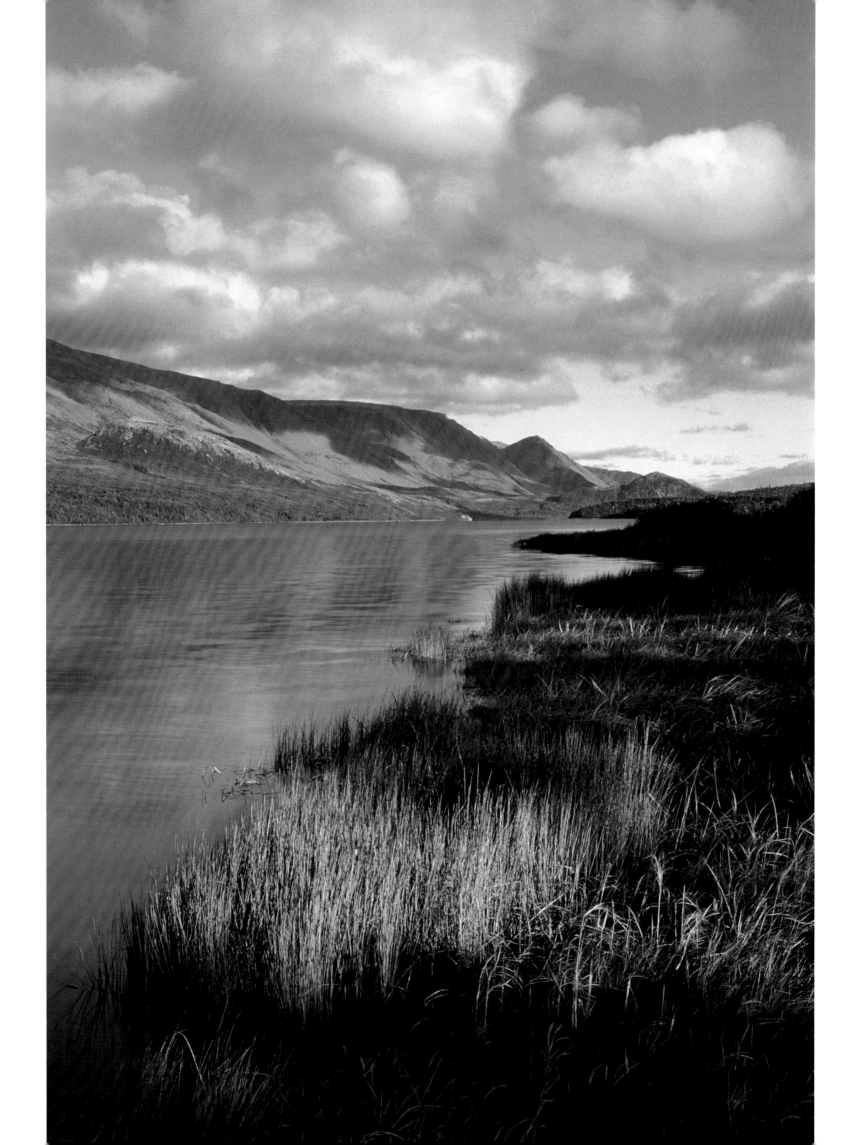

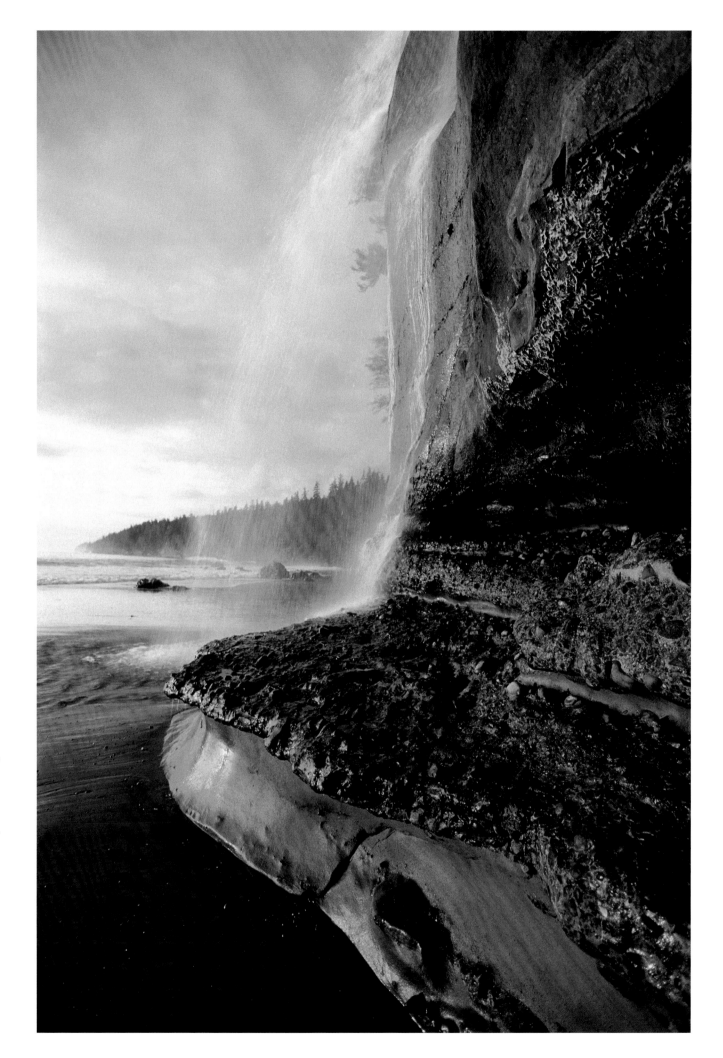

Fifteen-kilometre-long Trout River Pond, one of several former fjords in Gros Morne National Park, Newfoundland, with the geologically unique Tablelands rising above the far shore (left). A waterfall spills onto Mystic Beach, near the east end of the Juan de Fuca Marine Trail on Vancouver Island, British Columbia (right).

Une vue de l'étang Trout River de 15 kilomètres de long, l'un des anciens fjords du parc national du Gros-Morne, Terre-Neuve, et des Tablelands, dont l'aspect géologique est unique, qui s'élèvent du littoral opposé (à gauche). Une chute se déverse sur la plage Mystic près de l'extrémité orientale du sentier maritime Juan de Fuca dans l'île de Vancouver, Colombie-Britannique (à droite).

Index

Index

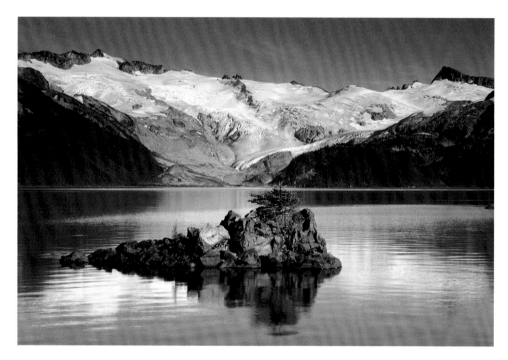

Garibaldi Lake, Garibaldi Provincial Park, British Columbia.

Le lac Garibaldi, parc provincial Garibaldi, Colombie-Britannique.

The Publisher gratefully acknowledges the generous
contribution of Friesens and Moveable Inc. in making this
book possible.

L'éditeur reconnaît avec gratitude la contribution généreuse
de Friesens et de Moveable Inc. à la réalisation de ce livre.